V

51322

MUSÉE

DE

PEINTURE ET DE SCULPTURE

VOLUME V

PARIS. — IMPRIMERIE DE F. MARTINET, RUE MIGNON, 2.

MUSÉE

DE

PEINTURE ET DE SCULPTURE

OU

RECUEIL

DES PRINCIPAUX TABLEAUX

STATUES ET BAS-RELIEFS

DES COLLECTIONS PUBLIQUES ET PARTICULIÈRES DE L'EUROPE

DESSINÉ ET GRAVÉ A L'EAU-FORTE

PAR RÉVEIL

AVEC DES NOTICES DESCRIPTIVES, CRITIQUES ET HISTORIQUES

PAR LOUIS ET RÉNÉ MÉNARD

VOLUME V

PARIS

Vᵉ A. MOREL & Cⁱᵉ, LIBRAIRES-ÉDITEURS

13, RUE BONAPARTE

1872

MUSÉE EUROPÉEN

ÉCOLE FLAMANDE

La formation des villes libres des Pays-Bas offre une certaine analogie avec celle des républiques italiennes. A peine les habitants furent-ils maîtres chez eux, que le commerce et l'industrie, n'étant plus rançonnés arbitrairement par une noblesse qui n'estimait que les armes et méprisait le travail, arrivèrent à un degré de prospérité qui marquait la fin du moyen âge. En Allemagne, comme en France, le même mouvement se faisait sentir; mais, parmi toutes les villes du Nord, Bruges était la première par l'étendue de ses relations et l'immensité de sa production. La navigation était alors très-imparfaite, et, pour aller de la mer du Nord à la Méditerranée, il avait fallu établir un lieu d'entrepôt où les navires déposaient leurs marchandises, qui repartaient ensuite sur d'autres bâtiments pour leur destination. Bruges, qui était le centre des manufactures de draps et de toiles des Pays-Bas, devint en même temps le magasin des laines d'Angleterre, des munitions de marine qui arrivaient de la Baltique, des objets manufacturés venus d'Italie, et même des produits des Indes. Cette opulente cité dut sa richesse exceptionnelle à ses franchises, qu'elle sut maintenir contre les agressions du vieil esprit rétrograde. Elle occupe dans l'histoire des arts une place analogue à celle que Florence a eue en Italie, excepté pourtant que Bruges, qui est la souche des écoles du Nord, n'a pas eu, comme

Florence, l'avantage de maintenir sa supériorité jusqu'au jour où l'art brilla de son plus grand éclat.

Les noms de Van Eyck et de Memling surgissent un peu subitement dans l'histoire de l'art, et l'absence de documents empêche de suivre jusqu'à eux une succession de maîtres, comme on le fait dans l'école italienne, où depuis Cimabué jusqu'à Michel-Ange, on peut descendre le courant et voir la pierre que chacun a apportée à l'édifice. La perfection étonnante de l'exécution, la manière délicate dont les sentiments sont exprimés, la justesse de la perspective et le charme de la couleur montrent dans ces maîtres un art déjà très-avancé, et ce n'est que par la naïveté du style et une certaine sécheresse minutieuse qu'ils se rangent parmi les primitifs. La découverte des Van Eyck a été, au point de vue technique, un grand progrès ; mais il faut bien reconnaître que leur valeur comme artistes subsiste tout entière en dehors du procédé, et Memling, leur rival et qui peignait par des procédés différents, suffirait pour prouver combien à cette époque l'art était déjà avancé.

L'école de Bruges, malgré ses aspirations religieuses, est déjà empreinte d'un profond naturalisme ; cette tendance, qui se manifeste aussi dans l'école florentine, a ici un caractère très-différent. A Florence, on remarque dans presque toutes les fresques de la période ascendante des têtes qui sont évidemment des portraits, et parfois des fonds d'architecture ou de paysage, des costumes même qui sont empruntés à la vie présente. A Bruges, c'est jusqu'à l'inspiration morale qui, malgré la délicatesse exquise du sentiment, est toujours plus près de la terre que du ciel. Les madones, même lorsqu'on les représente glorieuses, ont toujours dans le Nord un air de propreté apprêtée et de toilette qui rappelle la femme et la ménagère bien plus que la reine des cieux. Elle ne

descend pas de là-haut, rayonnante et idéale, elle y monte après avoir bien rempli sa mission terrestre, et au milieu du chœur des Anges et des Chérubins elle a quelque chose de novice. Les Vierges d'Angelico de Fiesole semblent ne pas avoir de corps. Celles qu'on peint à Bruges ont sur la tête une couronne qui donne l'adresse du joaillier, et la robe qu'elles portent a été tissée dans les manufactures flamandes. Cette perfection dans l'imitation, qui est dès le début le signe distinctif de l'art dans les Pays-Bas, n'atténue en rien le sentiment religieux, mais elle lui donne une tournure particulière, qu'on trouve rarement en Italie.

L'école de Bruges a brillé d'un vif éclat au début de la Renaissance, elle a exercé une influence immense sur toutes les écoles de l'Europe et même sur celle de l'Italie; mais la ruine de la ligue hanséatique a entraîné le déclin rapide de Bruges, dont l'importance commerciale et politique a passé à Anvers et Bruxelles. C'est Anvers qui a hérité de sa supériorité artistique, et c'est là qu'il faut suivre les destinées de l'école flamande.

Le forgeron Quentin Matsys, fondateur de l'école d'Anvers, exagère encore le naturalisme des maîtres brugeois; pourtant, au milieu de ces longues figures d'avares qui peuplent toutes les galeries de l'Europe, on trouve des tableaux religieux qui conservent encore l'allure de l'ancienne école. Le vaste triptyque du musée d'Anvers, qu'on peut regarder comme son chef-d'œuvre, réunit une étonnante force d'expression à une puissante réalité. Les personnages, souvent grands comme nature, montrent dans la peinture une tendance à quitter le style de miniature suivi par Memling, sans pourtant aborder les allures décoratives et architecturales.

Lucas de Leyde, le fondateur de l'école hollandaise,

semble, comme Quentin Matsys, un descendant des maîtres brugeois. Mais aussitôt après ces maîtres, le goût italien, qui devient prédominant dans les Pays-Bas, donne à la peinture une direction toute différente. Franz Floris, imitateur décidé de Michel-Ange, et Martin de Vos, qui avait travaillé avec Tintoret, dont il était l'ami, entraînèrent toute l'école dans une voie très-éloignée du naturalisme indigène.

Ce fut parmi ces Flamands italianisés que se forma la grande école flamande. Otto Vænius, qui avait séjourné sept années à Rome, fut le maître de Rubens, qui représente la période d'éclat de la peinture dans le Nord comme Van Eyck en personnifie le début.

C'est le peintre du faste, de la vie opulente, des vêtements somptueux; au sentiment pieux des anciens jours, il fait succéder les athlètes aux formes colossales, les femmes charnues, les batailles sanglantes, et dans ses orgies de couleurs fait mouvoir indistinctement les dieux, les rois, les papes, les soldats, les martyrs et les bourreaux.

Avec une imagination bien moins ardente, van Dyck a pourtant bien plus d'élévation : il est moins royal, mais il est plus noble. Il est quelquefois religieux et toujours digne : ses portraits sont un monument acquis à l'histoire. Jordaens au contraire exagère la brutalité du maître, dont il n'a pas la colossale puissance. Téniers, homme d'esprit et de fantaisie, termine la série de ces maîtres flamands qui occupent dans l'histoire de l'art une place si nettement définie.

JEAN VAN EYCK.

1390-1441.

Jean van Eyck naquit au village de Eyck, dans l'évêché de Liége ; il est également connu sous le nom de Jean de Bruges, à cause du long séjour qu'il fit dans cette ville. Jean van Eyck est élève de son frère Hubert, né en 1366. On ne sait pas au juste à quelle époque Jean s'établit à Bruges ; on sait seulement qu'il y demeurait avec son frère Hubert et sa sœur Margharita, peintre comme eux. Les deux frères peignirent souvent ensemble, et il est très-difficile de distinguer leurs ouvrages. Jean, qui était peintre du duc Jehan de Bavière, entra, après la mort de ce prince, au service du duc de Bourgogne, Philippe le Bon, qui l'envoya en Portugal faire le portrait de l'infante, dont il demandait la main. Jean, qui avait perdu son frère Hubert, revint après ce voyage se fixer à Bruges, où il finit ses jours, et fut enterré dans la cathédrale de cette ville. Jean van Eyck fut un admirable artiste ; et s'il est considéré comme la souche de l'école flamande, c'est parce qu'on ne sait pas le nom des artistes qui l'ont précédé, car sa science profonde du dessin et de la perspective dénote un art très-avancé. On attribue à Jean van Eyck l'invention de la peinture à l'huile ; d'autres revendiquent pour son frère Hubert la gloire de cette découverte. Il est prouvé par les écrits du moine Théophile que le mélange de l'huile avec les couleurs était déjà connu depuis longtemps, mais ce sont les van Eyck qui ont rendu ce mélange usuel et applicable aux tableaux, en trouvant le moyen de rendre l'huile siccative.

DEUX TABLEAUX AVEC LEURS VOLETS.

Pl. 1.

Église Saint-Bavon à Gand et musée de Berlin.

Les frères van Eyck furent chargés vers 1420, par Josse Vyts, l'un des magistrats de Gand, de décorer l'autel principal de l'église Saint-Jean-Baptiste, devenue depuis la cathédrale de cette ville sous l'invocation de saint Bavon. On croit que la composition de l'ensemble est due à Hubert van Eyck; mais ce peintre étant mort quand l'ouvrage était commencé, l'exécution appartient en grande partie à Jean. Cet ouvrage, qui est capital dans l'histoire de l'art, a subi les plus étranges vicissitudes. Dans les troubles qui eurent lieu en Flandre vers la fin du XVIe siècle, il échappa à la fureur des iconoclastes ; deux fois il fut préservé d'un incendie ; en 1794, il vint en France à la suite de nos armées, et après 1815 il retourna à Gand dans un état de conservation parfaite et intact de toute retouche. Mais pendant l'absence de l'évêque de Gand, un des administrateurs de l'église crut devoir vendre une partie des volets à un brocanteur, qui les paya 6000 francs, et les revendit avec quelques autres tableaux anciens pour la somme de 100 000 francs à M. Solly, célèbre amateur anglais. Le roi de Prusse ayant acheté la collection de M. Solly, ces panneaux se trouvent aujourd'hui au musée de Berlin, et ceux du centre sont seuls restés à Gand.

A. Le Père éternel, assis, couvert d'un grand manteau, le sceptre en main, la tiare en tête, une couronne à ses pieds.
B. La Vierge assise, une couronne sur la tête.

C. Saint Jean-Baptiste assis prêchant.
D. Groupe de musiciens.
E. Groupe de musiciens.
F. Adam.
G. Ève.
H. L'Agneau de l'Apocalypse (voy. la notice ci-dessous).
I. Les Bons Juges : parmi eux se trouvent les portraits de Hubert et Jean van Eyck, et celui de Philippe le Bon.
J. Les Soldats du Christ portant des enseignes.
K. Les Saints Ermites.
L. Les Saints Pèlerins.

L'AGNEAU DE L'APOCALYPSE.

Pl. 2.

Église Saint-Bavon à Gand.

« Je vis une grande multitude, que personne ne pouvait compter, de toute nation, de toute tribu, de tout peuple et de toute langue. Ils se tenaient debout devant le trône et devant l'Agneau, vêtus de robes blanches et tenant des palmes à la main ; et ils disaient d'une voix forte : C'est à notre Dieu qui est sur le trône, c'est à l'Agneau qu'appartient la gloire de donner le salut. » Au premier plan de ce tableau, dont la composition est d'une symétrie parfaite, on voit la fontaine d'eau vive à laquelle l'Agneau doit conduire les fidèles.

LA VIERGE ET L'ENFANT JÉSUS.

Pl. 3.

(Hauteur 20 cent., largeur 12 cent.)

Galerie de Vienne.

La Vierge, debout, avec de longs cheveux blonds, couverte d'un grand manteau bleu, serre dans ses bras l'enfant Jésus. Au-dessus des ornements qui l'encadrent, Dieu le Père répand sa bénédiction, et le Saint-Esprit, sous la forme d'une colombe, semble sortir du sein de Dieu. A droite, près d'un arbre, est la figure d'Ève écoutant les perfides insinuations du serpent, et à gauche la figure d'Adam, que l'ange chasse du paradis. — Gravé par Berkowetz.

ADORATION DES MAGES.

Pl. 4.

Musée de Munich.

(Hauteur 1m,50 cent., largeur 1m,80 cent.)

La Vierge, tenant l'enfant Jésus, est assise devant un bâtiment à demi ruiné, dans lequel on aperçoit un bœuf et un âne. Saint Joseph est debout à côté de la Vierge, devant laquelle les Mages, à genoux, adorent le Sauveur du monde. Au fond on aperçoit une ville. — Gravé par Neiss.

MEMLING.

1425?-1485?

On ne connaît presque rien sur la vie de Memling ou Hemling, qui paraît avoir été élève des van Eyck, ou peut-être de Rogier van der Weyden. On sait qu'il fit une grande maladie pendant laquelle il reçut des soins à l'hôpital de Bruges, sa ville natale. Ce serait en récompense de ces soins que Memling aurait fait les admirables tableaux qu'on y montre aujourd'hui.

LA NATIVITÉ.

Pl. 5.

Musée de Munich.

La Vierge, à genoux, est en adoration devant le divin Enfant, qu'elle vient de placer sur un pan de son manteau. Sur le premier plan, on voit saint Joseph debout et vêtu d'un costume de moine.

Q. METSYS.

1460-1531.

Quentin Metsys, dont la vie est peu connue, est un des artistes dont les romanciers ont le plus parlé. On sait qu'il avait été un très-habile forgeron, ou serrurier, avant de faire des tableaux, et une tradition fort ancienne, quoique

n'étant appuyée sur aucune preuve authentique, attribue à une aventure romanesque son changement de profession. Le style de Quentin Metsys peut servir d'intermédiaire entre celui des van Eyck et celui de Rubens. Albert Durer et Holbein estimaient singulièrement ses ouvrages.

LES AVARES.

Pl. 6.

(Hauteur 1^m,10 cent., largeur 70 cent.)

Palais de Windsor.

Un banquier est occupé à écrire ses comptes, et sa femme, placée près de lui, semble lui indiquer quelque chose à revoir dans les chiffres qu'il a posés; la table est couverte de pièces d'or. — Figures à mi-corps. — Gravé par Earlow-Fittler.

CLAESSENS.

Né vers 1450.

La vie de cet artiste est absolument inconnue. Il a peint dans la manière de Quentin Matsys et des maîtres de cette époque. Outre les tableaux dont nous donnons la gravure, il en a fait un très-célèbre, représentant le repas d'Esther et de Mardochée.

CAMBYSE FAIT ARRÊTER UN JUGE PRÉVARICATEUR.]

Pl. 7.

(Hauteur 1ᵐ,70 cent., largeur 1ᵐ,20 cent.)

Bruges.

Cambyse, roi de Perse, ayant appris qu'un juge nommé Sisamnès avait reçu de l'argent pour rendre un jugement inique, le fit arrêter et le condamna à être écorché vif.

CAMBYSE FAIT PUNIR UN JUGE PRÉVARICATEUR.

Pl. 8.

(Hauteur 1ᵐ,70 cent., largeur 1ᵐ,20 cent.)

Bruges.

Cambyse fait écorcher devant lui le juge prévaricateur et ordonne que sa peau servira à couvrir le siége pour son successeur.

VAN ORLEY.

1490-1560.

Bernard van Orley quitta la Flandre fort jeune pour aller en Italie, où il se mit sous la direction de Raphaël. Revenu dans son pays, il fit pour l'empereur Charles V un grand nombre de tableaux, entre autres une série de sujets de chasse qui furent exécutés en tapisserie. C'est aussi d'après

ses cartons que le prince d'Orange fit exécuter seize tapisseries, représentant différentes personnes de la famille de Nassau. Les ouvrages de ce maître sont aujourd'hui disséminés dans les collections publiques et assez rares dans le commerce.

PRÉDICATION DE SAINT NORBERT.

Pl. 9.

Musée de Munich.

Saint Norbert menait une vie assez dissipée, lorsqu'à trente-quatre ans il fut surpris par un orage, renversé par la foudre, et crut entendre la voix de Dieu qui lui ordonnait de changer sa façon de vivre. Dès lors il se livra avec ardeur à la prédication, fonda un ordre religieux, en réforma plusieurs et devint archevêque de Magdebourg.

LES BREUGHEL.

PIERRE BREUGHEL (LE VIEUX)

(dit Pierre le Drôle), 1510-1590.

PIERRE BREUGHEL (LE JEUNE)

(dit Breughel d'Enfer), 1569-1625.

JEAN BREUGHEL

(dit de Velours), 1589-1642.

Pierre le vieux est né à Breughel, près de Breda, et le nom de son village est devenu celui de sa famille. Il a visité la

France et l'Italie. Son surnom de *Pierre le Drôle* vient de ce qu'il aimait surtout à représenter des scènes burlesques. Breughel d'Enfer, son fils, a peint fréquemment des scènes fantastiques ou des incendies. Léon Breughel, dit de Velours, à cause de son goût pour la toilette, était très-habile dans le paysage. La biographie des Breughel est peu connue, et ce qui augmente encore la confusion, c'est qu'il existe encore une autre famille de Breughel qui vivait à la même époque et produisit des artistes d'une certaine valeur.

LA FEMME ADULTÈRE.

Pl. 10.

(Hauteur 30 cent., largeur 38 cent.)

Galerie de Munich.

Jésus-Christ est en train de tracer sur le sable sa réponse aux pharisiens qui ont amené la femme adultère : « Que celui d'entre vous qui est sans péché lui jette la première pierre. » Ce tableau est peint en camaïeu.

QUERELLE DE PAYSANS.

Pl. 11.

(Hauteur 70 cent., largeur 1 mètre.)

Galerie de Vienne.

A la suite d'une querelle de jeu, des paysans ont renversé le banc sur lequel ils étaient assis, et se ruent l'un sur l'autre en se battant avec des instruments de leur pro-

fession. La galerie de Dresde possède une répétition de ce tableau.

PROSERPINE AUX ENFERS.

Pl. 12.

(Hauteur 30 cent., largeur 38 cent.)

Galerie de Dresde.

Proserpine descend de son char en arrivant aux enfers, et paraît vouloir s'éloigner de l'endroit où sont les Furies; mais de tous côtés l'enfer n'est peuplé que de figures monstrueuses et bizarres.

TENTATION DE SAINT ANTOINE.

Pl. 13.

(Hauteur 30 cent., largeur 38 cent.)

Galerie de Dresde.

Le pieux anachorète est dans sa grotte, entouré de démons bizarres. L'un d'eux, qui a pris les formes d'une jeune et jolie femme, cherche à attirer son attention.

LE PARADIS TERRESTRE.

Pl. 14.

Palais de Windsor.

Dans un frais paysage, où l'on voit une multitude d'arbres et de plantes en fleurs, et des animaux de toute

espèce, on aperçoit dans le fond Adam et Ève au pied d'un arbre. Ces deux petites figures passent pour avoir été peintes par Rubens. — Gravé par Neath et Midimann.

Fr. FRANCK (le vieux).

1544-1616.

Son père, Nicolas Franck, était un peintre peu connu. François Franck fut mis par lui sous la direction de F. Floris et devint membre de la confrérie de Saint-Luc, en 1566, et doyen en 1588.

La biographie de Franck le vieux est peu connue, et comme les Franck forment une très-nombreuse famille d'artistes, on les confond souvent les uns avec les autres.

DISCIPLES D'EMMAÜS.

Pl. 15.

(Hauteur 3 mètres, largeur 1^m,20 cent.)

Musée d'Anvers.

Le Christ est assis en face de ses deux disciples, dont il se fait reconnaître. La forme du tableau fait présumer qu'il a servi de volet pour un autre tableau plus grand.

FRANCK (le jeune).

1580-1642.

Franck le jeune, né à Anvers, fut élève de son père Franck le vieux. Il a peint l'histoire, le genre et les sujets allégoriques.

TRIOMPHE DE BACCHUS.

Pl. 16.

(Hauteur 80 cent., largeur 50 cent.)

Le dieu est sur son char au milieu de son bruyant corége. Au fond on aperçoit le vieux Silène, monté sur son âne traditionnel. — Gravé par Ruscheweyl.

OTTO VÆNIUS.

1556-1634.

Otto van Veen, dit Otto Vænius, natif de Leyde, appartenait à une des familles les plus illustres des Pays-Bas. Il fit de bonnes études classiques, et vint ensuite à Rome se mettre sous la direction de Frédéric Zuccaro. Après avoir habité l'Italie et l'Allemagne, Otto Vænius revint dans les Pays-Bas, où il fut nommé ingénieur en chef de la province, et peintre de la cour d'Espagne.

Fixé bientôt à Bruxelles avec la charge de surintendant des monnaies, il refusa les offres brillantes de Louis XIII qui l'appelait en France. Peintre d'histoire, érudit, Otto Vænius fut le précurseur du beau siècle de l'art en Belgique et le maître de Rubens. Il a écrit différents ouvrages qu'il a enrichis de dessins. On lui doit en latin : l'histoire de la *Guerre des Bataves*, les *Emblèmes d'Horace* et la *Vie de saint Thomas d'Aquin*

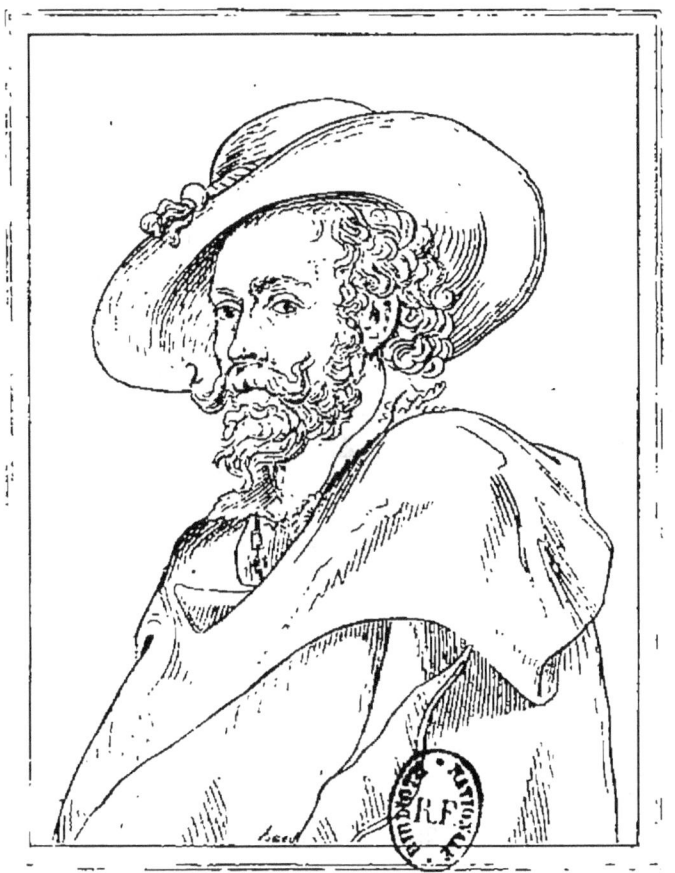

PIERRE PAUL RUBENS.
PIETRO PAOLO RUBENS

VOCATION DE SAINT MATHIEU.

Pl. 17.

(Hauteur 3 mètres, largeur 1m,80 cent.)

Musée d'Anvers.

« Jésus étant allé de nouveau vers la mer, tout le peuple vint l'y trouver, et il les enseignait. Lorsqu'il passait, il vit Lévi, fils d'Alphée, assis au bureau des impôts, à qui il dit : Suivez-moi. Et il se leva et le suivit. » C'est alors que quittant les affaires, abandonnant la fortune, Lévi devint un des apôtres de Jésus-Christ et changea son nom en celui de Mathieu.

LA CÈNE.

Pl. 8.

Anvers (église Saint-Jacques).

Le Christ est à table, entouré des apôtres. Sur le premier plan, l'un d'eux tend son verre à un jeune serviteur qui lui verse à boire.

RUBENS.

1577-1640.

Pierre-Paul Rubens était fils d'un échevin d'Anvers qui, pendant les guerres de religion, s'était réfugié à Cologne. C'est aux environs de cette ville que naquit Rubens. Sa mère,

étant devenue veuve, le ramena à Anvers lorsqu'il avait, onze ans, et le plaça comme page chez la comtesse de Lalain; mais bientôt cédant à ses instances, elle l'envoya étudier la peinture chez Adam van Noort, et bientôt après chez Otto Vænius, maître habile, érudit, et certainement le plus habile peintre flamand de cette époque.

Rubens fit de rapides progrès chez ce maître, et s'étant fait recevoir franc-maître de l'Académie de Saint-Luc, il éprouva bientôt un vif désir de voir l'Italie. Il se rendit d'abord à Venise, où il étudia les chefs-d'œuvre de Titien et de Paul Veronèse.

Un jeune seigneur avec qui il s'était lié le présenta chez le duc de Mantoue, qui le retint huit ans à son service, et le chargea en 1608 d'une mission diplomatique près de Philippe III, roi d'Espagne.

Arrivé à Madrid, Rubens y fit un grand nombre de portraits, et copia plusieurs tableaux du Titien. Il alla ensuite à Rome, où il fit pour le duc de Gonzague la copie de plusieurs tableaux des grands maîtres, et à Gênes, où il décora l'église des jésuites. Une maladie de sa mère le rappela bientôt à Anvers, où il arriva lorsqu'elle était déjà morte. Il allait repasser les Alpes, mais il fut retenu à Anvers par les instances de l'archiduc Albert, et surtout par les charmes d'Élisabeth Brandt, fille du secrétaire de la ville d'Anvers, qu'il épousa en 1610. Déterminé à ne plus s'expatrier, il fit bâtir une maison qui existe encore à Anvers, et dans laquelle il réunit tous les tableaux, les bustes et les vases de porphyre et d'agate qu'il avait eu occasion d'acquérir pendant ses voyages. Avec une imagination ardente et une inépuisable richesse d'invention, Rubens avait su mettre beaucoup d'ordre dans ses habitudes et dans son travail; ses heures étaient réglées et ne prenaient jamais rien les unes sur les

autres. Il forma une grande quantité d'élèves dont plusieurs sont devenus célèbres : van Dyck, Jordaens, Téniers, van Thulden, etc.

Ces élèves, maîtres eux-mêmes, l'aidaient dans ses tableaux, et ce n'est que comme cela qu'on peut s'expliquer la prodigieuse quantité de ses ouvrages. Rubens fut appelé à Paris par Marie de Médicis pour peindre les principaux traits de sa vie dans une galerie de son palais : cette série d'immenses tableaux est maintenant au Louvre. Ce fut pendant son séjour à Paris qu'il se lia avec le duc de Buckingham, qui lui fit connaître le désir qu'avait Charles Ier de voir cesser les différends qui existaient entre l'Espagne et l'Angleterre.

Rubens fit part de cela à l'infante Isabelle, qui le chargea de cette négociation.

Il alla à la cour d'Espagne, passa en Angleterre la même année, et parvint à faire la paix entre Philippe IV et Charles Ier.

Le roi d'Espagne lui avait donné le titre de secrétaire du conseil privé de Sa Majesté Catholique, et le roi d'Angleterre le nomma chevalier et le combla d'honneurs. De retour à Anvers, Rubens épousa en secondes noces Hélène Fourmann, et ne s'occupa plus que de peinture. A la fin de sa vie, il abandonna les ouvrages de grande dimension, et ne fit plus que de petits tableaux.

Le mouvement, la force, la passion, sont les qualités caractéristiques de Rubens ; coloriste éblouissant, son dessin, toujours énergique et accentué, manque parfois de cette délicatesse suprême et de cette convenance qui distinguent certains maîtres italiens ou français.

Rubens a été traduit par d'admirables graveurs qui sont presque tous ses élèves : Wosterman, Schelte, Paul Pon-

tius, etc., etc. Il est le chef ou plutôt le point culminant de l'école flamande.

SAMSON ET DALILA.

Pl. 19.

(Hauteur 1m,20 cent., largeur 1m,40 cent.)

Galerie de Munich.

Samson, les bras liés derrière le dos, est pris par les Philistins. Dalila, sa femme, couchée sur le lit, tient encore les ciseaux qui viennent de couper la chevelure de son mari. — Gravé par Sugers.

SAINTE FAMILLE.

Pl. 20.

La Vierge s'apprête à coucher l'enfant Jésus dans un berceau derrière lequel on voit saint Joseph. — Gravé par R. Morghen.

SAINTE FAMILLE.

Pl. 21.

(Hauteur 1m,30 cent., largeur 80 cent.)

Galerie de Florence.

La Vierge regarde l'enfant Jésus qui, couché dans son berceau, caresse le petit saint Jean. — Gravé par Langlois.

SAINTE FAMILLE.

Pl. 22.

(Hauteur 3m,60 cent., largeur 2m,40 cent.)

A gauche on voit saint Joseph, la Vierge et l'enfant Jésus, en face desquels sont saint Zacharie, sainte Élisabeth et le petit saint Jean.

Un grand voile est accroché à un arbre chargé de fruits, dont saint Zacharie vient de cueillir une branche qu'il présente à l'enfant Jésus. — Gravé par Earlom.

JÉSUS-CHRIST ÉLEVÉ EN CROIX.

Pl. 23.

(Hauteur, 4m,35 cent., largeur 3m,30 cent.)

Anvers (cathédrale).

Le Christ est placé sur sa croix qu'on est en train de tirer avec des cordes. Ce tableau est accompagné de deux volets qui représentent, l'un les saintes femmes, l'autre des officiers à cheval ordonnant le supplice des deux larrons. On dit que la figure du chien placé sur le devant fut ajoutée sur la demande du curé de la paroisse qui trouvait que cette place offrait un trop grand vide. C'est à son retour d'Italie que Rubens a fait cette peinture pour orner le maître autel de l'église Sainte-Walburge à Anvers. Elle est venue à Paris en 1796, et est restée au musée jusqu'en 1815. — Gravé par Masquelier.

DESCENTE DE CROIX.

Pl. 24.

(Hauteur 4m,20 cent., largeur 3 mètres.)

Anvers (cathédrale).

Le Christ, qu'on descend de la croix, est reçu par les saintes femmes en pleurs.

Ce tableau est le plus célèbre de tous ceux qu'a faits Rubens. Il a été apporté à Paris en 1794, et lorsqu'il fut restitué à la Belgique en 1815, la ville d'Anvers fit une fête pour le recevoir. — Gravé par Wosterman.

JÉSUS-CHRIST AU SÉPULCRE.

Pl. 25.

(Hauteur 1m,40 cent., largeur 1 mètre.)

Musée d'Anvers.

Le Christ mort est mis au tombeau par Joseph d'Arimathie, la Vierge, Marie-Madeleine et saint Jean. — Figures à mi-corps. — Gravé par Claessens.

LA TRINITÉ.

Pl. 26.

(Hauteur 1m,80 cent, largeur 1m,50 cent.)

Musée d'Anvers.

Le Christ mort et descendu de la croix repose sur les genoux de Dieu le Père que deux anges accompagnent, et

sur lequel plane le Saint-Esprit, sous la forme d'une colombe. — Gravé par Schelte de Bolswert.

JUGEMENT DERNIER.
Pl. 27.

(Hauteur 6m,60 cent., largeur 4 metres.)

Musée de Munich.

Jésus-Christ préside le jugement, accompagné des justes de l'Ancien Testament, parmi lesquels on remarque Moïse et le roi David, et des saints du christianisme, parmi lesquels la Vierge Marie et saint Pierre, qui occupe le premier rang.

Dieu le Père tenant le globe du monde et ayant au-dessous de lui le Saint-Esprit sous la forme d'une colombe, occupe le haut du tableau avec les anges. Le bas est occupé par les élus qui montent vers le ciel et par les damnés que saint Michel et d'autres anges précipitent dans les enfers. Ce tableau a été fait pour l'église des jésuites de Neubourg ; il est venu ensuite dans la galerie de Dusseldorf et de là dans celle de Munich.

Il en existe une esquisse dans la galerie de Dresde.

VISITATION DE LA VIERGE.
Pl. 28.

(Hauteur 4m,70 cent., largeur 2m,80 cent.)

Anvers (cathédrale).

La Vierge, étant rentrée dans la maison de Zacharie, salue Élisabeth. La scène se passe sur un perron à jour dont

la voûte est ornée de pierres en bossage. Une servante suit la Vierge en portant des effets; et au premier plan un homme garde l'âne qui les a apportés. Ce tableau est un des volets de la célèbre *Descente de croix* de la cathédrale d'Anvers. — Gravé par P. de Jode, Ragot.

ASSOMPTION DE LA VIERGE.

Pl. 29.

(Hauteur 5 mètres, largeur 3ᵐ,50 cent.)

Anvers (cathédrale).

La Vierge est portée au ciel par les anges. Les apôtres, réunis autour de son tombeau, n'y trouvent plus qu'un linceul et des fleurs. Rubens a fait neuf compositions différentes sur ce sujet. Celle-ci est la plus célèbre. — Gravé par Schelte.

MARTYRE DE SAINT LAURENT.

Pl. 30.

(Hauteur 2ᵐ,60 cent., largeur 1ᵐ,80 cent.)

Musée de Munich.

Saint Laurent, les mains liées derrière le dos, est couché par les bourreaux sur un gril de fer rougi au feu. Un ange descend du ciel avec une palme et une couronne. — Gravé par Wosterman, Corneille Galle.

SAINT AMBROISE REPOUSSE THÉODOSE LE GRAND.

Pl. 31.

(Hauteur 3m,80 cent., largeur 2m,60 cent.)

Galerie de Vienne.

A la suite d'une émeute, dans laquelle l'empereur Théodose avait fait passer au fil de l'épée 7000 habitants de Thessalonique, saint Ambroise lui refusa l'entrée de l'église, et lui imposa une pénitence publique. — Gravé par Schmutzer.

PESTIFÉRÉS INVOQUANT SAINT ROCH.

Pl. 32.

(Hauteur 4m,50 cent., largeur 3 mètres.)

Alost (église Saint-Martin d'Alost).

Dans le haut du tableau, saint Roch reçoit de Jésus-Christ la mission de parcourir le monde pour soigner les pestiférés. Dans le bas, les pestiférés invoquent le ciel pour obtenir leur guérison. — Gravé par Paul Pontius.

SAINT FRANÇOIS RECEVANT LA COMMUNION.

Pl. 33.

(Hauteur, 4m,50 cent., largeur, 2m,50 cent.)

Musée d'Anvers.

Saint François d'Assise, sentant sa fin approcher, se fait conduire à l'autel pour y recevoir la communion des mains

v. — 2

d'un religieux de son ordre. Ce tableau a été peint en 1619 pour le couvent des récollets d'Anvers.

RÉCEPTION DE SAINT BAVON.

Pl. 34.

(Hauteur 5 mètres, largeur 2m,80 cent.)

Gand.

Saint Bavon, après avoir eu une jeunesse très-dissipée, fut ramené à Dieu en entendant prêcher saint Amand, et vint lui déclarer qu'il donnait son bien aux pauvres et renonçait au monde. Ce tableau a été fait pour l'église de Saint-Bavon à Gand. — Gravé par Pilsen.

MIRACLES DE SAINT FRANÇOIS XAVIER.

Pl. 35.

(Hauteur 5m,50 cent., largeur 4 mètres.)

Galerie de Vienne.

Saint François Xavier, venu aux Indes, pour prêcher l'Évangile aux infidèles, opère devant eux des guérisons miraculeuses et des résurrections.

Dans le ciel on voit une figure allégorique de la Religion, avec une croix lumineuse dont les rayons viennent briser les idoles en présence de leurs adorateurs. — Gravé par Marinus, Blaschke.

SAINT IGNACE EXORCISANT UN POSSÉDÉ.

Pl. 36.

(Hauteur 5m,60 cent., largeur 4m,50 cent.)

Galerie de Vienne.

Saint Ignace debout devant l'autel, au milieu d'une église, étend les bras vers des possédés qui se démènent dans d'horribles contorsions.

Au fond on aperçoit les démons chassés qui s'enfuient. Ce tableau a été fait pour l'église des jésuites à Anvers. Marie-Thérèse l'a acquis en 1774. — Gravé par Marinus, Lauzer.

SAINTE ANNE INSTRUISANT LA VIERGE.

Pl. 37.

(Hauteur 2 metres, largeur 1m,40 cent.)

Musée d'Anvers.

Sainte Anne, assise, instruit la Vierge, qui tient un livre. Saint Joachim est placé derrière sainte Anne. Deux anges descendent du ciel, tenant une couronne de fleurs. — Gravé par Schelte de Bolswert, Waumans.

SAINT MARTIN.

Pl. 38.

Angleterre (collection royale).

Saint Martin, rencontrant à la porte d'Amiens un pauvre qui était nu et n'ayant rien à lui donner, coupe son manteau

en deux, afin que ce malheureux puisse au moins se garantir du froid. — Gravé par Th. Chambers.

INCRÉDULITÉ DE SAINT THOMAS.

pl. 39.

(Hauteur 1m,40 cent., largeur 1m,20 cent.)

Musée d'Anvers.

Jésus-Christ montre à saint Thomas ses mains marquées par les clous. — Figures à mi-corps.

JUNON ALLAITANT HERCULE.

pl. 40.

Musée de Madrid.

Junon présente son sein à Hercule; mais l'enfant teta avec une telle force, que le lait jaillit et tomba dans le ciel, ce qui forma la voie lactée.

VÉNUS ET ADONIS.

pl. 41.

(Hauteur 0m,66 cent., largeur 1 mètre.)

Galerie de Florence.

Vénus, assise au pied d'un arbre, cherche en vain à retenir Adonis, que l'Amour veut retenir par la jambe.

Les chiens du chasseur sont prêts et Adonis va les suivre.

FÊTE A VÉNUS.
Pl. 42.
(Hauteur 2m,40 cent., largeur 3m,20 cent.)

Galerie de Vienne.

La scène se passe dans l'île de Cythère : des nymphes, des satyres et des faunes dansent autour de la statue de Vénus.

Des Amours en nombre infini l'entourent et lui offrent une couronne ; une prêtresse verse de l'encens sur une cassolette placée devant la statue. Le temple de la déesse se voit dans le fond à gauche. Toute la partie droite est remplie d'arbres à travers lesquels on voit le coucher du soleil. — Gravé par Prenner.

MARCHE DE SILÈNE.
Pl. 43.

Silène, ivre, est en marche, soutenu par des satyres.

Une bacchante écrase des grappes de raisin dont le jus retombe sur lui. — Gravé par Delaunay.

NYMPHES SURPRISES PAR DES SATYRES.
Pl. 44.
(Hauteur 2m,40 cent., largeur 3m,59 cent.)

Angleterre (palais de Windsor.)

Des nymphes se reposant après une chasse abondante

sont surprises par des satyres qui les regardent dormir. — Gravé par Richard Earlom.

NESSUS ET DÉJANIRE.
Pl. 45.

Le centaure Nessus, blessé à mort par la flèche d'Hercule, donne à Déjanire sa tunique ensanglantée, comme un préservatif contre les infidélités de son mari.

ENLÈVEMENT DE HILAIRE ET PHOEBÉ.
Pl. 46.

(Hauteur 2m,30 cent., largeur 2m,10 cent.)

Galerie de Munich.

Castor et Pollux enlèvent les deux filles de Leucippe, roi de Sicyone, Hilaire et Phœbé, dont les célèbres jumeaux devinrent amoureux, lors même de la célébration de leurs noces avec Idas et Lyncée. Ce tableau a été considéré aussi comme un épisode de l'enlèvement des Sabines; il faisait partie de l'ancienne galerie de Dusseldorf. — Gravé par Valentin Green.

JUGEMENT DE PARIS.
Pl. 47.

(Hauteur 0m,50 cent., largeur 0m,80 cent.)

Galerie de Dresde.

Pâris, assis au pied d'un arbre et ayant derrière lui Mercure, tient la pomme en examinant les trois déesses rivales,

que des satyres regardent à travers les arbres. La Discorde paraît dans les airs. Un tableau exactement semblable, mais plus grand, et où Pâris a la tête nue, existait dans la galerie du Palais-Royal et se trouve maintenant en Angleterre. — Gravé par Lomelin, Tardieu, Moitte.

BATAILLE DES AMAZONES.

Pl. 48.

(Hauteur 1m,30 cent., largeur 1m,80 cent.)

Musée de Munich.

Les Amazones, après s'être emparées de l'Attique, sont repoussées par les Grecs sous la conduite de Thésée. La scène se passe sur le fleuve Thermodon, où les Amazones, cherchant à défendre un pont, sont culbutées en fuyant, et tombent dans l'eau, qu'elles rougissent de leur sang. — Gravé par Wosterman.

ENFANTS PORTANT UNE GUIRLANDE DE FRUITS.

Pl. 49.

(Hauteur 1m,20 cent., largeur 2 mètres.)

Galerie de Munich.

Sept enfants de grandeur naturelle portent une énorme guirlande de fruits. Les fruits sont peints par Sneyders.

LES MALHEURS DE LA GUERRE.

Pl. 50.

(Hauteur 2m,20 cent., largeur 3m,10 cent.)

Galerie de Florence.

Le temple de Janus est ouvert. Mars, entraîné par la Discorde et précédé par la Crainte et l'Effroi, vient d'en sortir et renverse les Arts éplorés.

L'Allemagne, sous la figure d'une femme couronnée de tours, exprime son désespoir, tandis que Vénus et les Amours cherchent en vain à retenir le dieu de la guerre. — Gravé par Gregori, Duclos.

LA PAIX ET LA GUERRE.

Pl. 51.

(Hauteur 2m,20 cent., largeur 3m,30 cent.)

Angleterre.

Un satyre offre les fruits de la guerre à quelques enfants que des génies encouragent à cultiver les arts et la paix.

Dans le fond, le dieu Mars que repousse Minerve, s'éloigne précédé par la Discorde et l'Envie. Ce tableau a été peint pour le roi Charles Ier, pendant le séjour de Rubens en Angleterre. — Gravé par Charles Neath.

KERMESSE.

Pl. 52.

(Hauteur 1m,49 cent., largeur 2m,61 cent.)

Louvre.

Les paysans, divisés par groupes devant une guinguette, se livrent à des jeux bruyants et grossiers. Des ménétriers placés sous un arbre font retentir l'air d'une musique champêtre qui se joint au vacarme des buveurs. — Gravé par Masson.

CHASSE AUX LIONS.

Pl. 53.

(Hauteur 2m,50 cent., largeur 3m,60 cent.)

Musée de Munich.

Le lion est parvenu à renverser de cheval un homme qu'il déchire violemment ; mais il reçoit en même temps plusieurs coups de lance par les chasseurs qui veulent lui faire lâcher sa victime. — Gravé par Schelte de Bolswert.

PAYSAGE : L'ARC-EN-CIEL.

Pl. 54.

(Hauteur 1m,22 cent., largeur 1m,72 cent.)

Louvre.

Un troupeau de moutons occupe le milieu du tableau. Sur le premier plan on voit quelques figures, et dans les

nuages un arc-en-ciel. — Gravé par Bolswert (avec changements), Garreau.

LES QUATRE PHILOSOPHES.

Pl. 55.

(Hauteur 4m,70 cent., largeur 1m,30 cent.)

Galerie de Florence.

Ce tableau, improprement appelé *les Quatre Philosophes*, représente Juste Lipse au milieu, Grotius sur le devant, Philippe Rubens assis de l'autre côté, et Pierre-Paul Rubens debout derrière. Au fond de la salle on voit un buste de Levêque. — Gravé par Morel.

RUBENS ET SA FEMME ÉLISABETH BRANDT.

Pl. 56.

(Hauteur 2 mètres, largeur 1m,50 cent.)

Galerie de Munich.

Elisabeth Brandt, première femme de Rubens, la tête couverte d'un chapeau de paille, est assise à côté de son mari, à qui elle donne la main. — Lithographié par Flanecher.

HÉLÈNE FORMANN.

Pl. 57.

(Hauteur 2 metres, largeur 1^m,50 cent.)

Galerie de Munich.

Hélène Formann, seconde femme de Rubens et qui lui donna cinq enfants, est représentée assise sur un fauteuil et complétement de face. — Lithographié par Flanecher.

La Vie de Marie de Médicis.

Vers la fin de 1620, Marie de Médicis, après s'être réconciliée avec Louis XIII, résolut de faire décorer la grande galerie du palais du Luxembourg qu'elle venait d'élever. Rubens fut chargé de cet immense travail; il vint à Paris en 1624 pour en faire les esquisses, et retourna à Anvers exécuter les tableaux avec l'aide de ses élèves. Revenu à Paris en 1625, il termina les 21 tableaux qui composent la série et y ajouta 3 portraits.

Parmi les esquisses, 18 se trouvent aujourd'hui au musée de Munich; et les tableaux placés autrefois au Luxembourg sont maintenant au Louvre. Rubens avait été chargé d'une autre suite sur la vie de Henri IV, mais elle ne fut pas exécutée à cause de l'exil de la reine. Il en existe plusieurs esquisses dont 2 sont à Florence.

JEANNE D'AUTRICHE.

Pl. 58.

(Hauteur 2ᵐ,47 cent., largeur 1ᵐ,16 cent.)

La grande-duchesse de Toscane, mère de Marie de Médicis, est debout et la tête coiffée d'une toque de velours. — Gravé par Edelinck.

FRANÇOIS DE MÉDICIS.

Pl. 59.

(Hauteur 2ᵐ,47 cent., largeur 0ᵐ,16 cent.)

Le grand-duc de Toscane, père de Marie de Médicis, est debout, la tête nue, et s'appuie sur une canne. — Gravé par Edelinck.

MARIE DE MÉDICIS.

Pl. 60.

(Hauteur 2ᵐ,76 cent., largeur 1ᵐ,49 cent.)

Elle est représentée en Bellone et entourée des attributs de la guerre. D'une main elle tient un sceptre, de l'autre une statue de la Victoire.

Deux génies la couronnent. — Gravé par Massé.

DESTINÉE DE MARIE DE MÉDICIS.

Pl. 61.

(Hauteur 3m,94 cent., largeur 1m,55 cent.)

Les trois Parques sont occupées à filer la destinée de Marie de Médicis. Jupiter et Junon témoignent par leur présence de l'intérêt qu'ils prennent à sa destinée. — Gravé par Louis de Chastillon.

NAISSANCE DE MARIE DE MÉDICIS.

Pl. 62.

(26 avril 1575.)

(Hauteur 3m,94 cent., largeur 2m,95 cent.)

La déesse Lucine, tenant encore dans ses mains le flambeau de la vie, remet la jeune princesse entre les mains de la ville de Florence, près de laquelle sont deux enfants qui tiennent un écusson fleurdelisé et le fleuve Arno accompagné d'un lion. Les Muses fortunées répandent des fleurs sur l'enfant et la Renommée indique, par ses attributs, les hautes destinées de la reine. On aperçoit dans le ciel le signe du Sagittaire. — Gravé par Duchange.

ÉDUCATION DE MARIE DE MÉDICIS.

Pl. 63.

(Hauteur 3m,94 cent., largeur 2m,95 cent.)

Minerve préside à l'éducation de Marie de Médicis et lui apprend elle-même à écrire. Apollon lui inspire le goût des

beaux-arts, Mercure lui apporte le don de l'éloquence et les Grâces lui offrent une couronne de fleurs. — Gravé par N. Noir.

PROJET DE MARIAGE.

Pl. 64.

(Hauteur 3ᵐ,94 cent., largeur 2ᵐ,95 cent.)

L'Amour et l'Hymen présentent à Henri IV le portrait de Marie de Médicis, et la France, placée derrière le roi, l'engage à contracter une alliance agréable à Jupiter et à Junon. Deux amours prennent les armes du roi, pour indiquer la longue paix dont cette union fera jouir la France. — Gravé par Jean Audran.

MARIAGE DE LA REINE.

Pl. 65.

(Hauteur 3ᵐ,94 cent., largeur 2ᵐ,95 cent.)

Le 5 octobre 1600, le grand-duc Ferdinand épouse au nom du roi, par procuration, la princesse sa nièce, que suit l'Hymen tenant un flambeau. — Gravé par Trouvain.

DÉBARQUEMENT DE LA REINE.

Pl. 66.

(Hauteur 3ᵐ,94 cent., largeur 2ᵐ,95 cent.)

La France et la ville de Marseille vont au-devant de la reine dont la Renommée annonce dans les airs l'heureuse

arrivée. Les tritons et les naïades amarrent le bâtiment et Neptune veille au débarquement. — Gravé par Duchange.

MARIE DE MÉDICIS ARRIVE A LYON.

Pl. 67.

(Hauteur 3m,94 cent., largeur 2m,95 cent.

La ville de Lyon, assise sur un char traîné par deux lions, voit dans le ciel les deux époux sous la figure de Jupiter épousant Junon. — Gravé par Duchange.

NAISSANCE DE LOUIS XIII

Pl. 68.

(27 septembre 1601.)

(Hauteur 3m,74 cent., largeur 2m,95 cent.)

Marie de Médicis est distraite de ses douleurs par la vue de l'enfant que la Justice confie au Génie de la santé.
De l'autre côté, la Fécondité tient une corne d'abondance, où l'on voit les cinq autres enfants que doit avoir la reine. — Gravé par Benoît Audran.

MARIE DE MÉDICIS INVESTIE DU GOUVERNEMENT.

Pl. 69.

(Hauteur 3m,94 cent., largeur 7m,27 cent.)

En 1610, le roi ayant résolu d'aller commander en personne l'armée qui faisait la guerre en Allemagne pour s'op-

poser à l'envahissement du duché de Clèves par la maison d'Autriche, confie à la reine le gouvernement et lui remet un globe chargé des armes de France. Le dauphin est entre les époux. — Gravé par J. Audran.

COURONNEMENT DE MARIE DE MÉDICIS.

Pl. 70.

(Hauteur 3m,94 cent , largeur 7m,27 cent.)

La reine Marie de Médicis, à genoux dans l'église de Saint-Denis, est couronnée par le cardinal de Joyeuse, assis devant elle.

Le dauphin (Louis XIII) et sa sœur (Henriette de France) sont de chaque côté de la reine. L'église est remplie par les dames de la cour ; on aperçoit Henri IV dans une tribune. — Gravé par J. Audran.

MARIE DE MÉDICIS DÉCLARÉE RÉGENTE.

Pl. 71.

La reine, enveloppée d'un long voile noir, est assise sur un trône ; la France lui présente un globe fleurdelisé ; Minerve et la Prudence l'accompagnent, et les seigneurs de la cour lui promettent fidélité. De l'autre côté, Henri IV, enlevé par le Temps, est reçu dans l'Olympe par Jupiter : Bellone et la Victoire exhalent leur douleur de la mort du héros.

EFFETS DU GOUVERNEMENT DE LA REINE.

Pl. 72.

(Hauteur 3ᵐ,98 cent., largeur 7ᵐ,02 cent.)

Jupiter et Junon président l'Olympe et font atteler au globe de la France plusieurs colombes, emblèmes de la douceur : l'Amour va le conduire, la Concorde et la Paix l'accompagnent, tandis qu'Apollon, Minerve et Mars chassent la Discorde, la Haine et la Fraude. — Gravé par Picard.

MARIE DE MÉDICIS VICTORIEUSE.

Pl. 73.

(Hauteur 3ᵐ,94 cent., largeur 2ᵐ,95 cent.)

La reine, coiffée d'un casque, ombragée de panaches blancs et verts, est montée sur un cheval blanc. La Victoire l'accompagne, et la Renommée publie ses succès.

Au fond on voit une ville prise. — Gravée par Simonneau.

ÉCHANGE DES DEUX REINES.

Pl. 74.

(Hauteur 3ᵐ,94 cent., largeur 2ᵐ,95 cent.)

Par un traité conclu deux ans après la mort de Henri IV, une double alliance avait été conclue entre la France et l'Espagne : l'infante Anne d'Autriche devait épouser Louis XIII,

et Élisabeth de France épouse le prince d'Espagne (Philippe IV).

La France et l'Espagne, distinguées par leurs attributs reçoivent les deux reines ; la Félicité répand sur elles une pluie d'or.

FÉLICITÉ DE LA RÉGENCE.

Pl. 75.

(Hauteur 3m,94 cent , largeur 2m,95 cent)

La reine tient un sceptre et une balance : Minerve et l'Amour l'accompagnent. L'Abondance et la Prospérité distribuent des récompenses aux arts par trois génies qui foulent aux pieds l'Ignorance, la Médisance et l'Envie. Le Temps promet à la France un âge d'or. — Gravé par Picard.

MAJORITÉ DE LOUIS XIII.

Pl. 76.

(Hauteur 3m,94 cent., largeur 2m,95 cent.)

La reine remet à son fils le gouvernement de l'État, sous l'emblème d'un vaisseau dont il tient le gouvernail. Les rameurs sont la Force, la Religion, la Bonne-Foi et la Justice, caractérisées par leurs écussons. La France préside, tenant en main une épée, et les Renommées publient la majorité du roi. — Gravé par Trouvain.

MARIE DE MÉDICIS QUITTE LA VILLE DE BLOIS.

Pl. 77.

(Hauteur 3m,94 cent., largeur 2m,95 cent.)

La reine s'enfuit du château de Blois, où Louis XIII l'avait reléguée. Minerve la confie aux officiers qui l'attendent.

La nuit protége sa fuite. — Gravé par Corneille Vermeulen.

MARIE DE MÉDICIS ACCEPTE LA PAIX.

Pl. 78.

(Hauteur 3m,94 cent., largeur 2m,95 cent.)

La reine, accompagnée de la Prudence, tient conseil avec le cardinal de La Rochefoucauld, qui l'engage à accepter le rameau d'olivier que lui présente Mercure, et le cardinal La Valette qui lui retient le bras pour l'en empêcher. — Gravé par Loir.

LA PAIX CONCLUE.

Pl. 79.

(Hauteur 3m,94 cent., largeur 2m,95 cent.)

La reine, conduite par Mercure et l'Innocence, entre au temple de la Paix, malgré les efforts de la Fraude, de la Fureur et de l'Envie. — Gravé par Picard.

ENTREVUE DU ROI ET DE LA REINE.

Pl. 80.

(Hauteur 3m,94 cent., largeur 2m,95 cent.)

Le roi et la reine se donnent dans le ciel des témoignages d'affection, tandis que la France précédée du Courage foudroie l'hydre de la Rébellion. — Gravé par Duchange.

LE TEMPS DÉCOUVRE LA VÉRITÉ.

Pl. 81.

(Hauteur 3m,94 cent., largeur 1m,00 cent.)

La Vérité, soutenue par le Temps, est emportée vers le ciel où la reine et son fils se réconcilient, après avoir reconnu que de faux avis avaient seuls causé leur mésintelligence. — Gravé par Loir.

SNYDERS.

1579-1656.

François Snyders, natif d'Anvers, eut pour maîtres Pierre Breughel et van Balen. Il fit d'abord des fleurs et se distingua bientôt par la manière habile dont il peignait les animaux. Rubens s'est souvent servi de lui pour faire des fruits ou des animaux dans ses tableaux, et en retour il a fait souvent des figures dans les tableaux de Snyders. Le roi

d'Espagne, Philippe III, et l'archiduc Albert, gouverneur des Pays-Bas, employèrent Snyders et le comblèrent d'honneurs et de présents. Il a gravé des eaux-fortes très-recherchées des amateurs.

CHASSE A L'OURS.

Pl. 82.

(Hauteur 2m, 10 cent., largeur 3 metres.)

Deux ours sont aux prises avec des chiens et engagent contre eux une lutte désespérée. — Gravé par Fittler.

G. DE CRAYER.

1582-1669.

Gaspard de Crayer, natif de Bruxelles, est élève de Raphaël Coxie, fils de Michel Coxie.

Un portrait en pied qu'il fit pour le roi d'Espagne le fit connaître avantageusement.

Il habita d'abord Bruxelles et ensuite Gand, et fit dans ces deux villes un grand nombre de tableaux d'histoire et de portraits. Il était l'ami de Rubens et de Van Dyck, qui avaient la plus grande estime pour son talent.

LA VIERGE ET L'INFANT JÉSUS ADORÉS PAR PLUSIEURS SAINTS.

Pl. 83.

(Hauteur 7 mètres, largeur 4 mètres.)

Galerie de Munich.

La Vierge, assise sur un trône orné de draperies, tient sur ses genoux l'enfant Jésus. Près d'elle sont, d'un côté, sainte Apolline à genoux et sainte Rose ; de l'autre, saint Jean tenant un calice et saint Jacques le Majeur tenant un bourdon. Au pied du trône, on voit saint Augustin en habit d'évêque, saint Laurent à genoux, tenant un gril, saint Étienne tenant une pierre à la main, saint André debout et tenant sa croix, et saint Antoine couvert d'un grand manteau.

Au premier plan on voit à genoux Gaspard de Crayer, ayant à sa gauche sa sœur et son neveu, et à sa droite un militaire vu de dos, qu'on croit être le frère du peintre, qui était mort sans que celui-ci l'eût connu.

HERCULE ENTRE LE VICE ET LA VERTU.

Pl. 84.

(Hauteur 2m,60 cent., largeur 2 mètres.)

Musée de Marseille.

Hercule, couvert de la peau du lion de Némée, est tiré d'un côté par la Volupté, représentée par une femme nue, de

l'autre par la Vertu, personnifiée sous les traits de Minerve. Derrière on voit le Temps armé de sa faux, et l'Amour tenant une flèche. — Gravée par Trières.

JORDAENS.

1583-1678.

Jacques Jordaens entra à l'atelier de Adam van Noort, dont il épousa la fille. Rubens lui voua une amitié qui ne se démentit jamais, et lui donna des conseils; ce qui fait qu'on range habituellement Jordaens parmi ses élèves. La vie de cet artiste, d'un caractère heureux et possesseur d'une belle fortune, fut toujours parfaitement régulière et n'offre aucun incident. Son ouvrage capital est le triomphe allégorique de Frédéric Henri de Nassau, peint dans le grand salon du palais du Bois, près de La Haye. Jordaens a plusieurs des grandes qualités de Rubens, mais en voulant exagérer le maître, il les transforme quelquefois en défauts.

JÉSUS-CHRIST FAIT DES REPROCHES AUX PHARISIENS,

Pl. 85.

(Hauteur 1m,50 cent., largeur 2m,20 cent.)

Jésus-Christ est appuyé sur une balustrade, et entouré des pharisiens auxquels il reproche leur hypocrisie, leur ambition et leur avarice, vices que le peintre a désignés par un masque, un encensoir et une bourse.

SAINT MARTIN DÉLIVRE UN POSSÉDÉ.

Pl. 86.

(Hauteur 4 mètres, largeur 2™,60 cent.)

Musée de Bruxelles.

Saint Martin, archevêque de Tours, guérit un fou furieux dont plusieurs hommes ont de la peine à retenir les mouvements convulsifs. — Gravé par Jode.

PAYSAN SOUFFLANT LE CHAUD ET LE FROID.

Pl. 87.

(Hauteur 2 mètres, largeur 2™,10 cent.)

Galerie de Munich.

L'idée de ce tableau, puisée dans un fabuliste ancien, est la même que La Fontaine a traduite en vers.

> D'abord avec son haleine
> Il se réchauffe les doigts...
> Puis sur les mets qu'on lui donne,
> Délicat il souffle aussi...
> Le Satyre s'en étonne :
> Notre hôte, à quoi bon ceci ?
> L'un refroidit mon potage,
> L'autre réchauffe ma main.
> Vous pouvez, dit le sauvage,
> Reprendre votre chemin :
> Ne plaise aux dieux que je couche
> Avec vous sous le même toit ;
> Arrière ceux dont la bouche
> Souffle le chaud et le froid.

Gravé par Wosterman, Neef.

T. 5 P XVIII

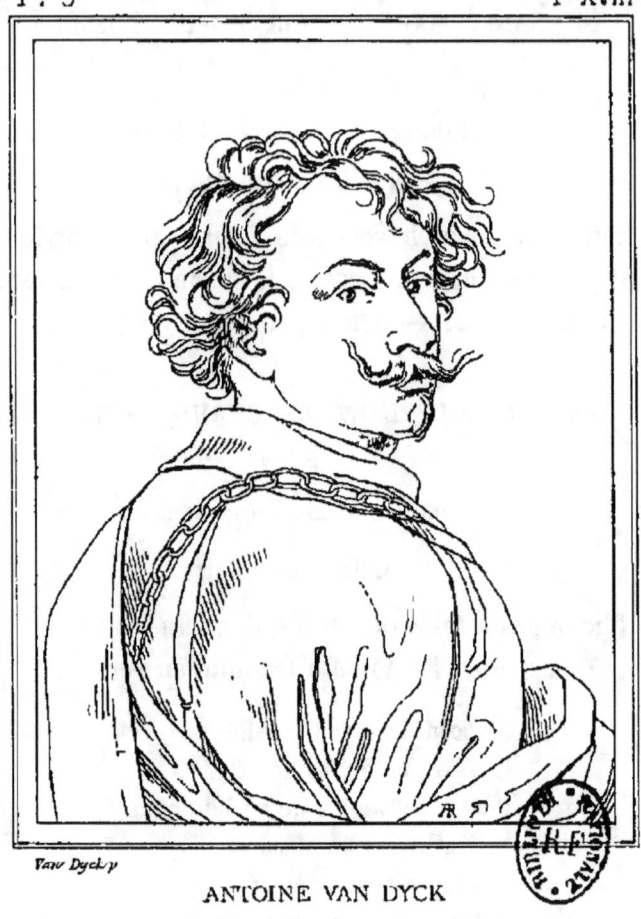

Van Dyck p

ANTOINE VAN DYCK

ANTONIO VAN DYCK

LA FÊTE DES ROIS.

Pl. 88.

(Hauteur 1m,52 cent., largeur 2m,04 cent.)

Louvre (intitulé : *Le roi boit.*)

Une famille flamande célèbre la fête des Rois autour d'une table abondamment servie. Le père, qui porte une couronne sur la tête, est en train de boire, et les convives manifestent bruyamment leur joie. — Demi-figures. — Gravé par Kruger.

LE ROI BOIT.

Pl. 89.

(Hauteur 2m,50 cent., largeur 3 mètres.)

Galerie de Vienne.

Jordaens a traité plusieurs fois ce sujet. Dans celui du Louvre, les figures sont à mi-corps, dans celui-ci elles sont entières. Le roi, assis dans un fauteuil, est en train de boire, et les convives lèvent leurs verres aux cris de : Vive le roi !

VAN DYCK.

1599-1641.

Antoine Van Dyck était fils d'un peintre sur verre qui le plaça chez Van Balen, où il resta deux ans. Il entra ensuite

à l'école de Rubens, qui ne tarda pas à l'employer dans ses propres tableaux. Il alla ensuite en Italie, où il séjourna pendant plusieurs années. Partout où il alla, mais surtout à Gênes, il fit un très-grand nombre de portraits. De retour à Anvers, il y fit plusieurs tableaux importants jusqu'au moment où il fut appelé en Angleterre par Charles Ier.

Il avait déjà été une première fois dans ce pays, mais sans succès. A son second voyage, il fut, au contraire, comblé d'honneurs et de richesses, et s'y maria. Van Dyck, cette fois, était définitivement fixé ; mais il ne tarda pas à contracter une maladie de langueur occasionnée par des excès de travail et de plaisir, et mourut à moins de quarante-deux ans. Van Dyck a gravé une suite de portraits à l'eau-forte, fort recherchés des amateurs. Il est le premier parmi les élèves de Rubens, et s'il n'arrive pas toujours à la puissance de son maître, il l'emporte souvent pour l'élégance et la correction.

SAMSON PRIS PAR LES PHILISTINS.

Pl 90.

(Hauteur 1m,80 cent , largeur 2m,50 cent.)

Galerie de Vienne.

« Dalila fit dormir Samson sur ses genoux, et ayant appelé un homme, elle lui fit raser les sept touffes de ses cheveux, après quoi elle commença à le repousser d'auprès d'elle, car sa force l'abandonna au même instant... Les Philistins l'ayant donc pris, lui crevèrent les yeux et l'emmenèrent à Gaza. » — Gravé par Henri Sniers, Magnel, Axman.

COURONNEMENT D'ÉPINES.

Pl. 91.

(Hauteur 2m,80 cent., largeur 2m,10 cent.)

Musée de Berlin.

Le Christ est assis au milieu de ses bourreaux. L'un d'eux lui pose la couronne d'épines; un autre, à genoux devant lui, place un roseau dans ses mains. — Gravé par Schelte.

LE CHRIST MORT.

Pl. 92

(Hauteur 1m,20 cent., largeur 1m,80 cent.)

Galerie de Munich.

Le corps de Jésus-Christ, déposé au pied de la croix, est soutenu par la Vierge en pleurs. Des anges en adoration viennent partager sa douleur. Il y a au Louvre une réduction de ce tableau. — Gravé par Wosterman.

JÉSUS-CHRIST APPARAISSANT A SAINT THOMAS.

Pl. 93.

(Hauteur 1m,50 cent., largeur 1m,10 cent.)

Saint-Pétersbourg (galerie de l'Ermitage).

Jésus-Christ montre à saint Thomas ses mains percées par les clous. Figures à mi-corps.

SAINT SÉBASTIEN.

Pl. 94.

(Hauteur 1m,97 cent., largeur 1m,45 cent.)

Louvre.

Saint Sébastien, encore attaché à l'arbre, a été abandonné par ses bourreaux. Deux anges viennent à son aide : l'un retire une flèche de son côté, l'autre délie l'une de ses jambes. — Gravé par Van Schuppen.

VÉNUS CHEZ VULCAIN.

Pl. 95.

(Hauteur 1m,20 cent., largeur 1m,70 cent.)

Galerie de Vienne.

Vénus, accompagnée de plusieurs amours, vient chez Vulcain essayer une armure qui puisse la garantir des flèches et des javelots qui volent dans la mêlée. Il existe plusieurs répétitions de ce tableau. — Gravé par Axman.

DANAÉ.

Pl. 96.

(Hauteur 1m,50 cent., largeur 2m,20 cent.)

Galerie de Dresde.

Danaé, couchée sur un lit et accompagnée de sa nourrice, reçoit la pluie d'or. Un amour placé au pied du lit examine

une pièce et semble prévoir le moment où toute résistance va cesser de la part de cette mortelle aimée du maître des dieux.

RENAUD ET ARMIDE.

Pl. 97.

Renaud est endormi au pied d'un arbre. Armide l'enlace dans des chaînes de fleurs. Les amours voltigent tout autour. — Gravé par Pierre de Baillu.

CHARLES I^{er}.

Pl. 98

(Hauteur 2^m,32 cent., largeur 2^m,12 cent.)

Louvre.

Charles I^{er}, roi d'Angleterre, né en 1600, mort en 1649, est représenté debout, la tête coiffée d'un chapeau à grands bords, la main gauche posée sur la hanche, et la droite appuyée sur une canne. Derrière lui, un écuyer, qu'on dit être le marquis d'Hamilton, retient la bride d'un cheval. — Gravé par Strange, Bonnefoi, Duparc.

PORTRAIT DE MONCADE.

Pl. 99.

(Hauteur 3^m,07 cent., largeur 2^m,42 cent.)

Louvre.

François de Moncade, marquis d'Aytona, né en 1586, mort en 1635, généralissime des troupes espagnoles dans

les Pays-Bas, est représenté à cheval, presque de face, et tenant un bâton de commandement. — Gravé par Wosterman, R. Morghen.

LA FEMME DE VAN DYCK ET SON ENFANT.

Pl. 100.

(Hauteur 1^m,46 cent, largeur 0^m,80 cent.)

Marie Ruthven, fille du lord comte de Gowry, et femme de Van Dyck, tient son fils sur ses genoux en lui donnant à teter. Ce portrait est composé pour simuler une madone. — Figures à mi-corps. — Tableau ovale. — Gravé par Bartolozzi.

J. MIEL.

1599-1664.

Jean Miel ou Meel, né près d'Anvers, eut pour premier maître Gérard Séghers; mais ayant été de bonne heure à Rome, il entra dans l'école d'André Sacchi. Bien que Jean Miel ait exécuté, pour les églises de Rome, plusieurs grandes peintures, tant à fresque qu'à l'huile, les paysages, les chasses et les scènes comiques furent toujours ses sujets de prédilection. Appelé à Turin par Charles-Emmanuel II, Jean Miel y fit beaucoup de travaux et y fut comblé de faveurs. Il y mourut après un séjour de plusieurs années.

LE DINER DES VOYAGEURS.

Pl. 101.

(Hauteur 0m,39 cent., largeur 0m,51 cent.)

Louvre.

Un cavalier est arrêté devant une auberge et se fait verser à boire par un valet d'écurie.

Des voyageurs assis de l'autre côté mangent près d'une charrette attelée de deux bœufs. Dans le fond on aperçoit deux cavaliers. — Gravé par Dupreel.

VAN HARP.

On ne connaît aucun détail sur la naissance et sur la vie de Van Harp, dont le nom paraît être hollandais, mais qui cependant fut élève de Rubens, ce qui pourrait le faire considérer comme Flamand.

Il travaillait vers 1600. Les tableaux de ce peintre ne se rencontrent pas souvent et sont assez recherchés. Ils représentent ordinairement des repas de noces ou des fêtes de famille.

VILLAGEOIS EN GOGUETTE.

Pl. 102.

(Hauteur 0m,60 cent., largeur 0m,30 cent.)

Des villageois sont dans un cabaret avec leurs pots de bière.

Les uns fument, d'autres s'entretiennent joyeusement avec des femmes ; une petite fille apporte une pipe.

VAN OOST.

1600-1671.

Jakob Van Oost (le vieux), né à Bruges, fut connu dans son pays de très-bonne heure. Étant parti pour l'Italie, il étudia de préférence les œuvres de Carrache. De retour dans son pays, il fut chargé de travaux considérables, et exécuta un nombre immense de portraits et de tableaux d'histoire. Jakob Van Oost eut un fils qui fut comme lui un artiste d'un grand mérite.

SAINT CHARLES BORROMÉE COMMUNIANT LES PESTIFÉRÉS.

Pl. 103.

(Hauteur 3m,50 cent., largeur 2m,57 cent.)

Musée du Louvre.

La ville de Milan fut ravagée en 1576 par une peste horrible, et l'archevêque saint Charles Borromée s'empressa de donner aux habitants tous les secours imaginables, tant spirituels que corporels. Le saint est représenté ici au milieu d'un groupe de pestiférés, auxquels il apporte la communion. Des chérubins et des anges descendent du ciel, portés sur des nuages.

PHILIPPE DE CHAMPAIGNE

1602-1674.

Philippe de Champaigne, natif de Bruxelles, après avoir étudié sous des peintres peu connus, vint à Paris, se lia intimement avec Le Poussin, qui fut son collaborateur dans des travaux décoratifs au palais du Luxembourg. Bien que Philippe de Champaigne ait exécuté pour des églises un grand nombre de tableaux religieux, c'est surtout à ses portraits qu'il doit sa célébrité. Sa peinture, correcte et un peu froide, offre fréquemment des morceaux vraiment remarquables.

LA CÈNE.

Pl. 104.

(Hauteur 1m,58 cent., largeur 2m,33 cent.)

Louvre.

Le Christ, à table au milieu de ses disciples, tient dans sa main le pain qu'il vient de consacrer. Une tradition, dont la valeur est fort contestée aujourd'hui, veut que l'artiste ait représenté sous les traits des apôtres les principaux religieux de Port-Royal-des-Champs. — Gravé par Abraham Girardet.

TRANSLATION DES CORPS DE SAINT GERVAIS ET SAINT PROTAIS.

Pl. 105.

(Hauteur 3^m,60 cent., largeur 6^m,81 cent.)

Louvre.

Les deux saints avaient été martyrisés sous Dioclétien, et on avait perdu la trace de leur sépulture. Mais saint Ambroise ayant eu en songe la révélation de l'endroit où ils étaient, leurs corps furent couchés sur un lit et transportés processionnellement par des prélats dans la basilique Fausta. Au premier plan on voit un possédé pour lequel on invoque les saints martyrs. Ce tableau vient de l'église Saint-Gervais.

PORTRAITS DE LA MÈRE ANGÉLIQUE ARNAUD ET DE LA MÈRE CATH. AGNÈS.

Pl. 106

(Hauteur 1^m,65 cent., largeur 2^m,29 cent.)

Louvre.

Une religieuse est assise dans un fauteuil, les mains jointes et les pieds étendus ; près d'elle, une autre religieuse est à genoux et en prière. Ce tableau, qui est le chef-d'œuvre du peintre et qui vient du couvent de Port-Royal, a été peint par Ph. de Champaigne, en mémoire de la guérison miraculeuse de sa fille, religieuse à Port-Royal. — Gravé par Tassaert, Levillain, Boulanger.

T. 5 P. XIX

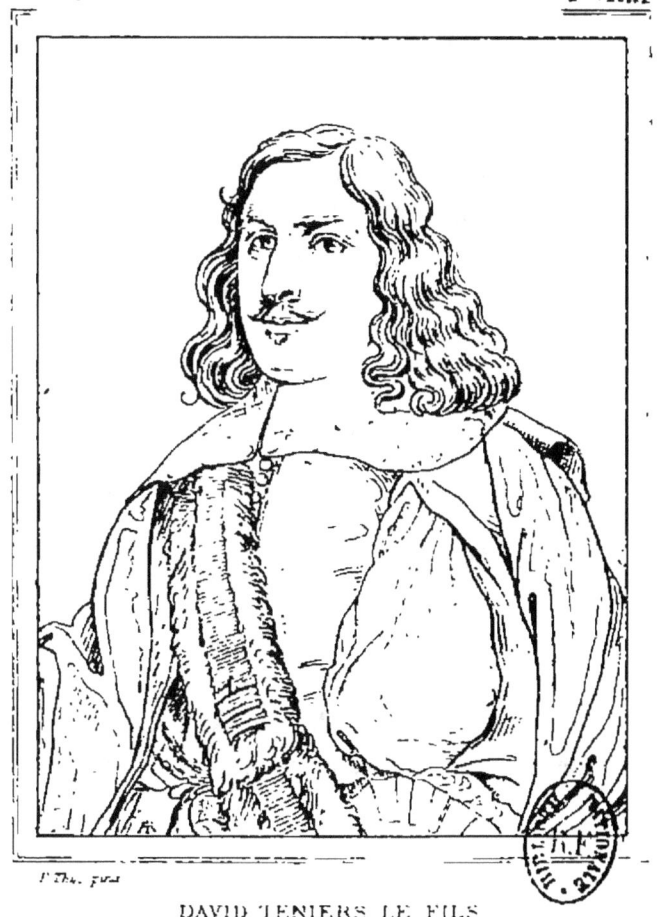

DAVID TENIERS LE FILS

QUELLINUS.

1607-1678.

Érasme Quellyn, ordinairement appelé Quellinus, fut d'abord professeur de philosophie. Mais s'étant lié avec Rubens, il abandonna la chaire et devint l'élève de son ami. Quellinus est un des meilleurs élèves de Rubens, mais il est peu connu en dehors de son pays.

L'ANGE GARDIEN.

Pl. 107.

Anvers (paroisse Saint-André).

Un jeune homme est en butte aux embûches du démon : la Beauté cherche à le séduire, l'Amour lui lance une flèche, l'Ambition lui offre à la fois honneurs et richesses. Mais son ange gardien le préserve avec son égide, et s'apprête à foudroyer les vices.

TENIERS.

1610-1694.

David Teniers, le fils, fut d'abord élève de son père ; il reçut ensuite des conseils de Brauwer et de Rubens. Ses débuts furent difficiles et il vendait difficilement ses tableaux. Il se fit connaître par des copies qu'il fit d'après les tableaux italiens qui se trouvaient dans la galerie de l'archiduc Léopold d'Autriche. Celui-ci en fut tellement ravi qu'il nomma

Teniers directeur de sa galerie et se déclara son protecteur. Le succès arriva bientôt, et peu d'artistes ont joui d'une réputation aussi populaire et aussi méritée. Travaillant continuellement et promptement, Teniers, qui habitait le château des Trois-Tours, près du village de Perk, entre Anvers et Malines, étudiait dans ses promenades les allures des paysans, qu'il aimait à représenter. Il observait leurs mœurs, dans les fêtes et les cabarets, mais sans s'avilir comme Brauwer, qui s'enivrait avec eux ; car David Teniers, très-rangé dans sa vie privée, avait en outre la tournure et les goûts d'un gentilhomme. Don Juan d'Autriche, qui fut son élève, fut également son hôte. Teniers a immensément produit. Le roi d'Espagne fit faire une galerie rien que pour ses ouvrages. La couleur argentine de Teniers, sa touche fine et légère, la vie qui anime ses petits personnages et l'excellente disposition pittoresque de ses tableaux, le placent au premier rang parmi les peintres de genre. On plaça un jour dans les appartements de Louis XIV un petit chef-d'œuvre de Teniers. « Qu'on ôte ces magots! » s'écria le grand roi, indigné. Louis XIV aimait trop l'art pompeux et apprêté pour apprécier une peinture naïve et spontanée. La postérité n'a pas ratifié ses dédains, et Teniers est un des artistes dont les ouvrages atteignent le chiffre le plus élevé dans les ventes.

SACRIFICE D'ABRAHAM.

Pl. 108.

(Hauteur 1m,40 cent., largeur 1m,45 cent.)

Galerie de Vienne.

Abraham est agenouillé avec son fils devant un autel où

il a placé le bélier qu'il offre en holocauste en place d'Isaac.
— Gravé par Berkowetz.

RENIEMENT DE SAINT PIERRE.
Pl. 109.
(Hauteur 0ᵐ,38 cent., largeur 0ᵐ,51 cent.)
Louvre.

Des soldats en costume du XVIIᵉ siècle sont assis et jouent aux cartes. Au second plan, on voit saint Pierre qui se chauffe dans une haute cheminée, en répondant à une servante qui l'interroge. — Gravé par Delaunay.

L'ENFANT PRODIGUE.
Pl. 110.
(Hauteur 0ᵐ,68 cent., largeur 0ᵐ,88 cent.)
Louvre.

Une table est dressée devant une hôtellerie. L'Enfant prodigue, attablé avec deux dames, tend son verre à un page qui lui verse du vin, tandis que deux musiciens égayent les convives. — Gravé par Lebas.

LES OEUVRES DE MISÉRICORDE.
Pl. 111.
(Hauteur 0ᵐ,56 cent., largeur 0ᵐ,78 cent.)
Louvre.

Les sept œuvres de miséricorde qui, d'après l'Évangile, font gagner le ciel, sont retracées dans ce tableau. Un

vieillard distribue des pains aux indigents, un page verse à boire à une pauvre femme, une femme donne des vêtements à des mendiants. Au second plan, un villageois donne l'hospitalité à deux pèlerins, et un cavalier reçoit à la porte d'une prison un malheureux qu'il vient de délivrer. Par les fenêtres ouvertes du même bâtiment, on aperçoit un malade qu'on soigne, et tout au fond, dans la campagne, un mort auquel on donne la sépulture. — Gravé par Lebas.

FÊTE DE VILLAGE.

Pl. 112.

(Hauteur 0m,80 cent., largeur 1m,20 cent.)

Galerie de Vienne.

La scène se passe dans la cour d'une grande auberge. La fête est annoncée par un étendard déployé sur la façade de la maison, et sur lequel est représentée la figure de l'archiduc Léopold, gouverneur des Pays-Bas. Sur le devant, à gauche, on voit une nombreuse société à table, tandis que plus près de la maison sont établis de joyeux buveurs. Au milieu, plusieurs paysans dansent au son de la cornemuse ; le groupe tout à fait à droite représente Teniers arrivant avec sa famille. — Gravé par Lebas.

UNE SORCIÈRE.

Pl. 113.

La sorcière tenant un panier et une espèce de sabre, traverse un chemin dans des rochers, au milieu d'une

énorme quantité de diables et d'animaux fantastiques. Ce tableau a décoré le cabinet de Josué Reynolds. — Gravé par Earlow.

LE CHIMISTE.
Pl. 114.
(Hauteur 0™,32 cent., largeur 0™,50 cent.)

Un chimiste, assis devant un fourneau, tient un soufflet pour attiser le feu et regarde avec attention son opération. Près de lui est son élève et, dans le fond, deux autres figures. — Gravé par Lebas.

JOUEURS DE CARTES.
Pl. 115.
(Hauteur 0™,50 cent., largeur 0™,70 cent.)

Musée de Turin.

Deux hommes jouent aux cartes dans un cabaret ; trois autres paraissent prendre part à leurs jeux. A gauche, l'hôte marque avec de la craie, sur un poteau, le nombre de pots de bière déjà bus, tandis qu'à droite un valet sort pour aller encore chercher de quoi augmenter la dépense. — Gravé par Guttemberg.

ESTAMINET.
Pl. 116.
(Hauteur 0™,40 cent., largeur 0™ 60 cent.)

Des joueurs sont autour d'une petite table. L'un d'eux abat ses cartes et fait voir qu'il a gagné ; l'autre en témoi-

gne son dépit. Une femme sort de la cave en apportant un pot de bière et des huîtres. Ce tableau a fait partie de la galerie du Palais-Royal. — Gravé par Delaunay.

UN FUMEUR.

Pl. 117.

(Hauteur 0^m,38 cent., largeur 0^m,28 cent.)

Louvre.

Le fumeur est assis sur un escabeau et accoudé sur une table où l'on voit un pot de bière et un réchaud. Dans le fond, des hommes jouent aux cartes devant une cheminée. — Gravé par Delaunay.

DEUX FUMEURS.

Pl 118.

(Hauteur 0^m,50 cent., largeur 0^m 70 cent.)

Deux fumeurs sont assis sur le premier plan. L'un allume sa pipe, l'autre est en train de la bourrer. Dans le fond, des hommes se chauffent dans une grande cheminée.

LE RÉMOULEUR.

Pl. 119.

(Hauteur 0^m,42 cent , largeur 0^m,28 cent)

Louvre.

Le rémouleur debout, coiffé d'un large chapeau surmonté d'une plume, est en train d'aiguiser un couteau sur

une meule portée par une brouette. — Gravé par Lebas, Guttemberg, Langlois.

RYCKAERT

1615-1670.

David Ryckaert, natif d'Anvers, est élève de son père, qui portait le même nom que lui Il s'appliqua d'abord à faire du paysage ; puis, voyant le succès des tableaux de Téniers, de Brauwer et d'Ostade, il peignit des sujets rustiques. Dans la fin de sa vie, il fit de préférence des scènes de pillage, de meurtre et de combats entre des soldats et des paysans. Ryckaert a été directeur de l'Académie d'Anvers.

FÊTE DE VILLAGE.

Pl. 120.

(Hauteur 1m,20 cent., largeur 1m,50 cent.)

Galerie de Vienne.

Des paysans dansent joyeusement au son d'une musique champêtre. Des groupes nombreux regardent les danseurs, et parmi eux on remarque le peintre en train de dessiner la scène qu'il a sous les yeux. — Gravé par Prenner.

UN PILLAGE.

Pl. 121

(Hauteur 1m 30 cent., largeur 1m 50 cent.)

Galerie de Vienne.

Des soldats sont en train de piller un village dont on voit au fond l'église en feu. Près d'une maison bien bâtie, un officier supérieur paraît écouter les réclamations de plusieurs femmes à genoux avec leurs enfants, qui demandent grâce pour des prisonniers attachés à la queue d'un cheval. Au second plan, les soldats enlèvent aux paysans leurs bestiaux et leurs bagages, et tuent ceux qui leur résistent.

TILBORG.

1625-?

Gilles van Tilborg, natif de Bruxelles, a imité la manière de Brauwer et Craesbek, dont on le croit l'élève. On ne connaît rien de précis sur sa vie, et l'on ignore la date de sa mort. Un de ses tableaux porte la date de 1658.

UNE TABAGIE.

Pl. 122.

(Hauteur 0m,52 cent., largeur 0m 40 cent.)

Galerie de Munich.

Des buveurs sont réunis autour d'une table sur laquelle ils jouent aux cartes. Au fond, près de la cheminée, on voit

l'hôtesse assise, et causant avec un homme debout près d'elle. — Lithographié par Laurent Quaglès.

VAN DER MEULEN.

1634-1690.

Antoine François Van der Meulen naquit à Bruxelles dans une famille aisée qui, voyant son goût pour les arts, le plaça chez Peter Snayers, peintre de batailles et de paysages. Le jeune élève surpassa bientôt son maître. Quelques-uns de ses tableaux ayant passé sous les yeux de Lebrun, celui-ci en parla à Colbert, qui résolut de faire venir l'artiste pour l'attacher au service du roi. Chargé de représenter les siéges et les batailles où le roi avait assisté, Van der Meulen le suivit dans toutes ses campagnes, en sorte que ses tableaux retracent avec la plus grande fidélité toute l'histoire militaire de Louis XIV. Les nombreux portraits que Van der Meulen a retracés dans ses tableaux avec une touche vive et spirituelle, l'exactitude topographique de ses vues et la grande et belle manière dont il a traité le paysage assignent à cet artiste une place éminente dans l'École flamande. Quelques écrivains le rangent dans l'École française, parce que c'est en France qu'il a fait tous ses travaux; mais comme ce n'est pas là qu'il a étudié, et qu'il y est arrivé avec un talent tout formé, cette prétention ne nous paraît pas justifiée. Van der Meulen a été membre de l'Académie royale de peinture. Il a épousé en secondes noces une nièce de Lebrun, dont il a toujours été l'ami et avec lequel il a collaboré.

PASSAGE DU RHIN.

Pl. 123.

(Hauteur 0",50 cent , largeur 1",11 cent.)

Musée du Louvre.

Louis XIV ayant déclaré la guerre aux Provinces-Unies, fit avancer vers le Rhin une armée de 130 000 hommes, commandés par Turenne, Condé et Chamilly. La scène représente le moment où la cavalerie, protégée par des pièces d'artillerie, effectue le passage du fleuve (1672). Au premier plan, le roi, monté sur un cheval pie, et entouré de ses généraux, donne des ordres à un officier à pied. — Gravé par Simonneau-Laurent.

LOUIS XIV ORDONNANT UNE ATTAQUE.

Pl. 124

Musée de Versailles; l'esquisse est au Louvre.

L'armée espagnole, campée près de Bruges, fut attaquée par le roi (1667) et entièrement défaite. Louis XIV, à cheval, ayant derrière lui le prince de Condé, donne des ordres au duc de Créquy ; dans le fond on aperçoit une charge de cavalerie, et la ville assiégée livrée aux flammes. — Gravé par Sébastien Leclerc (sous le nom de le Brun).

PAELINCK.

1781-?

Joseph Paelinck naquit dans un village aux environs de Gand et fit ses études à l'Académie de cette ville. Après avoir passé plusieurs années en Italie, il revint dans son pays et fut nommé professeur à l'Académie dont il avait été l'élève.

INVENTION DE LA CROIX.

Pl. 125.

Église Saint-Michel, à Gand.

(Hauteur 5 mètres, largeur 4 mètres.)

Constantin étant venu à Jérusalem avec sainte Hélène, sa mère, fit abattre le temple de Vénus qu'on avait élevé sur le Calvaire, et fouiller la terre pour retrouver la vraie croix. Mais on en trouva trois de même grandeur et exactement semblables. La guérison miraculeuse d'une femme malade, à qui l'on fit toucher l'une d'elles, fit reconnaître la véritable.

ÉCOLE ALLEMANDE.

La Renaissance a commencé à se faire sentir en Allemagne dès le milieu du xiii° siècle ; mais elle n'a été un fait accompli que vers la fin du xv°. Nuremberg et Augsbourg furent à cette époque les foyers principaux d'un mouvement artistique qui s'était d'abord manifesté à Prague et à Cologne. Adam Kraft et Pierre Vischer surpassèrent tout ce que la statuaire avait produit jusque-là ; ce dernier avait vécu en Italie et les études qu'il y avait faites le firent promptement rompre avec les traditions du moyen âge. Wolgemuth de Nuremberg, qui fut en même temps peintre, sculpteur, graveur, architecte, ingénieur, lapidaire, mathématicien et écrivain, a eu en outre l'honneur d'être le professeur d'Albert Durer, en qui se résume l'esprit germanique.

Albert Durer est un géomètre en même temps qu'un rêveur, un peintre épris de la réalité et un artiste amoureux du fantastique : c'est le mélange de la précision et du songe qui donne à ses ouvrages un cachet si particulier. Ici, parmi des rochers, chemine un cavalier pensif, des monstres le suivent, des lézards rampent à ses pieds. Là, un élégant châtelain qui se promène avec une jeune dame, n'aperçoit pas la mort qui l'attend derrière un arbre.

Manoirs écroulés, héros bizarres, monstres sans noms, on dirait un perpétuel cauchemar que vient adoucir la gracieuse image de jeunes filles encadrées de béguins, de paysans qui dansent sur l'herbe. Son imagination présente une perpétuelle énigme, et s'il est un artiste dont le génie soit opposé à la clarté de l'esprit français, c'est bien celui là. Ses fantômes étranges, ses rêves impossibles ont

des formes ciselées; tout est réel dans ce fantastique, où l'on compte les brins d'herbe et les moindres feuilles des arbres; les figures sont encadrées dans des contours rigides, dont la scrupuleuse exactitude n'atteint jamais l'idéal et ne connaît pas la beauté.

Si le caractère germanique est empreint dans l'œuvre d'Albert Durer, on en trouve également des traces dans le peintre d'Augsbourg, Holbein. Mais celui-ci n'entre qu'accidentellement dans les régions fantastiques, et s'écarte rarement des réalités positives, tandis qu'Albert Durer demeure éternellement plongé dans son rêve, et lui donne une physionomie réelle. Ces maîtres avaient formé des élèves, et il semblait que l'Allemagne allait avoir une école comme l'Italie et les Pays-Bas.

La Réforme, en interrompant brusquement l'inspiration religieuse, changea forcément la marche de l'art. En Hollande, les institutions républicaines, qui prévalurent, favorisèrent le règne de la bourgeoisie, et le naturalisme que poursuivaient les artistes trouva son emploi dans la peinture meublante; ce fut le contraire qui arriva en Allemagne. Les princes avaient adopté la réforme en grande partie par intérêt, et les couvents qu'ils dépouillèrent leur fournirent le moyen d'entretenir des cours fastueuses. Nous les voyons tous, au XVIIe siècle, se bâtir un petit Versailles à l'instar du grand. La France donnait le ton, non dans ce qu'elle avait de national, mais dans ce qu'elle avait d'artificiel.

L'École française en peinture a toujours été ballotée entre deux influences: celle de l'Italie et celle des Pays-Bas. Mais en les acceptant, elle les avait modifiées selon son propre génie.

Elles se firent aussi sentir en Allemagne, mais le plus souvent par l'intermédiaire de la France. Versailles était un

centre hors duquel il ne pouvait y avoir que barbarie. les princes l'avaient ainsi décidé, et l'Allemagne n'eut pas le bonheur d'avoir un Poussin et un Lesueur, protestant au nom de la tradition et du sentiment national contre le goût artificiel des cours.

WILHEM.

XIV^e SIÈCLE.

Maître Wilhem est un des maîtres de cette vieille école de Cologne dont l'histoire est enveloppée d'une obscurité complète. On ne possède aucun détail biographique sur ce vieux maître, dont les rares ouvrages se voient à Cologne, à Munich et à Berlin.

SAINT ANTOINE, SAINT CORNEILLE ET SAINTE MADELEINE.

Pl. 126.

Galerie de Munich.

Saint Corneille, en costume pontifical, est debout entre sainte Madeleine et saint Antoine. Ce tableau vient de la collection Boissérée, qui a été acquise par le roi de Bavière.

SAINTE CATHERINE, SAINT HUBERT ET SAINT HIPPOLYTE.

Pl. 127.

Galerie de Munich.

Saint Hubert en costume d'évêque et tenant à la main un petit cerf, est debout entre sainte Catherine coiffée d'une couronne, et saint Hippolyte en habit de chevalier. Ce tableau vient de la collection de Boissérée.

LUCAS CRANACH.

1472-1553.

Lucas Sunder, natif de Cranach, est appelé quelquefois Lucas Müller; ce dernier nom est sans doute une erreur, ses contemporains l'ayant ainsi désigné : Lucas *maler*, c'est-à-dire Lucas peintre.

Attaché pendant plus de soixante ans à la cour de Saxe, Lucas a travaillé successivement pour les électeurs Frédéric le Sage, et Jean Frédéric, surnommé le Magnanime. Lucas Cranach fut l'ami de Luther, et exerça pendant quarante-quatre ans les fonctions de bourgmestre à Wittemberg, où il demeurait. Contemporain d'Albert Durer, et sans avoir un talent aussi remarquable, Lucas Cranach acquit une grande réputation, et est considéré comme un des maîtres de l'école allemande.

LA FEMME ADULTÈRE.

Pl. 128.

(Hauteur 1ᵐ,40 cent., largeur 1ᵐ,30 cent.)

Galerie de Munich.

La figure du Christ occupe le milieu ; à droite est la femme adultère, remarquable par sa jeunesse et la richesse de ses vêtements. Derrière elle se trouvent les apôtres, dont on ne voit distinctement que saint Pierre et un autre ; à gauche sont les pharisiens portant déjà des pierres pour lapider la criminelle. — Figures à mi-corps. — Lithographié par Strixner.

ALBERT DURER.

1471-1528.

Albert Durer naquit à Nuremberg et sa jeunesse se passa au milieu des plus dures privations. Son père, qui était orfévre, subvenait avec la plus grande peine à l'entretien de sa famille composée de dix-huit enfants, et Albert Durer, pour lui venir en aide, se livra d'abord à la profession de son père. Néanmoins, voyant son goût décidé pour la peinture, on le fit entrer dans l'atelier de Michel Wohlgemuth, où il resta trois années, après lesquelles, suivant l'usage du temps, il entreprit un voyage pour se perfectionner en même temps qu'il gagnerait sa vie. A vingt-trois ans il était de retour dans sa ville natale, et épousait Agnès Frey, femme extrêmement belle, mais avare et jalouse, dont le

A. Durer pinx.

ALBERT DURER

ALBERTO DURERO

ALBERTO DURER.

caractère acariâtre fit le tourment de sa vie. En 1506, il fit un voyage à Venise, où il se lia d'une étroite amitié avec Jean Bellin, qui était déjà fort âgé. Bien qu'Albert Durer ait été fort apprécié en Italie, il ne semble pas que ce voyage ait été très-profitable à ses intérêts, car il écrivait : « Quoique j'aie travaillé de mes mains et rudement, je n'ai pas eu la chance de gagner beaucoup. » En 1520, il fit un voyage dans les Pays-Bas pour y vendre ses gravures qui étaient réellement son gagne-pain.

Il y fut reçu avec honneur, et les artistes d'Anvers, de Gand, de Bruxelles, le fêtèrent à l'envi : néanmoins le but de son voyage ne fut pas rempli, puisqu'il fut obligé d'emprunter 100 florins pour revenir dans son pays. Ce ne fut que dans les dernières années de sa vie que ses ouvrages lui rapportèrent non la position que son talent aurait méritée, mais une aisance relative. Il mourut à cinquante-sept ans, et sa fin fut, dit-on, hâtée par les chagrins de toute sorte qu'il avait eus dans son ménage. L'imagination féconde et variée d'Albert Durer a tout embrassé depuis les sujets religieux jusqu'aux scènes familières.

Tour à tour élevé, profond ou fantastique, Albert Durer est l'artiste qui résume le mieux l'esprit germanique. Il était savant, et la variété de ses travaux l'a fait comparer à Léonard de Vinci. Ses gravures sur cuivre sont très-nombreuses et très-estimées, et un nombre immense de gravures sur bois qui portent sa marque ont été faites sous sa direction immédiate et d'après ses dessins. On lui doit en outre un *Traité des proportions du corps humain*, un *Traité géométrique des mesures avec le compas et la règle*, et des *Instructions sur les fortifications*.

FRANÇOIS DE SECKINGEN.

Pl. 120.

Le héros est calme sur son cheval. Près de lui la mort lui montre un sablier, tandis que le démon le suit dans l'espoir de s'emparer de son âme ; rien ne peut troubler l'inébranlable tranquillité du chevalier sûr de sa conscience.

Cette estampe est très-connue sous le nom de Chevalier de la mort. — Gravé par Albert Durer.

HOLBEIN.

1498-1554.

Hans Holbein le jeune naquit à Augsbourg. Son père, qui portait le même prénom que lui, fut un très-grand artiste et lui donna les premières leçons. Ils résidèrent tous deux à Bâle pendant fort longtemps, ce qui a fait croire à beaucoup d'écrivains que Holbein le jeune était natif de cette ville. Érasme dont il était l'ami, l'engagea à passer en Angleterre, et le chargea de pressantes lettres de recommandation pour le grand chancelier Thomas More.

Holbein fut bientôt nommé peintre de Henri VIII et s'établit à Londres, où il mourut de la peste après avoir fait un très-grand nombre d'ouvrages. Holbein était peintre, sculpteur, graveur et architecte, et excella dans tout ce qu'il entreprit.

C'est un maître du premier ordre, surtout pour ses portraits. Il a fait peu de grandes compositions historiques. La

vie de Holbein a été empoisonnée par les chagrins domestiques.

L'AVOCAT.

Pl. 130.

(Hauteur 1 mètre, largeur 1m,30 cent.)

L'avocat paraît lire attentivement une pièce de la procédure, tout en avançant la main vers un des deux adversaires qui lui remet des pièces d'or : tandis que l'autre, qui est un paysan et n'a sans doute pas les mêmes ressources, semble tout interdit de paraître devant son juge. — Gravé par Ant. Walker.

ELSHEIMER.

1573-1620.

Adam Elsheimer, né à Francfort-sur-le-Mein, était fils d'un tailleur. Il fut mis sous la direction de Philipp Offenbach, qu'il surpassa bientôt. Il partit pour l'Italie et se fixa à Rome, où il demeura jusqu'à sa mort.

Elsheimer a fait des petits tableaux très-estimés représentant généralement des effets de nuit et des clairs de lune. Ses ouvrages, très-finis, se vendirent un prix peu élevé de son vivant, et comme il était très-long à les faire et chargé d'une nombreuse famille, il eut toute sa vie à supporter la misère.

SAINT CHRISTOPHE.

Pl. 131.

(Hauteur 0,25 cent., largeur 0,18 cent.)

Saint Christophe, se trouvant en Égypte lorsque la Vierge s'y réfugia avec l'enfant Jésus, l'aida au passage d'une rivière, en portant le divin Enfant sur ses épaules. La scène est éclairée par la lune, suivant l'habitude du peintre, qui, pour motiver un effet de lumière, a placé sur le rivage un moine éclairant avec son flambeau la marche du saint. — Gravé par J. Neath.

J. C. LOTH.

1632-1698.

Jean-Charles Loth, dont le père exerçait avec distinction la peinture à la cour de Bavière, naquit à Munich. Sa mère peignait bien la miniature, et ce fut dans la maison de ses parents qu'il fit ses premières études. Il alla ensuite en Italie, où il vécut plusieurs années, et fut ensuite appelé à Vienne par l'empereur Léopo'd Ier.

Après avoir fait un grand nombre de tableaux dans cette ville, où il décora aussi plusieurs églises, Loth vint se fixer à Venise, où il mourut,

PHILÉMON ET BAUCIS.

Pl. 132.

(Hauteur 1ᵐ,80 cent., largeur 2ᵐ,50 cent.)

Musée de Vienne.

Jupiter et Mercure, voyageant dans la Phrygie sans être connus, furent rebutés par de riches habitants, et ne trouvèrent d'accueil que chez Philémon et Baucis, vieux époux dont l'union faisait toute la richesse. Ils n'avaient que quelques fruits et une oie qui gardait leur cabane. Ils voulaient la tuer, mais l'animal s'enfuit près de Mercure. Les dieux se firent alors connaître et changèrent la cabane en un temple dont Philémon et Baucis furent les ministres.

Ils vieillirent ensemble, et pour leur épargner le chagrin de se voir mourir, Jupiter les métamorphosa en chêne et en tilleul.

ROSA DE TIVOLI.

1655-1705

Philippe Roos, dit Rosa de Tivoli, est natif de Francfort-sur-le-Mein, et élève de son père, habile peintre d'animaux.

Protégé par le landgrave de Hesse-Cassel, il alla à Rome, et s'établit ensuite à Tivoli, d'où lui vint son nom.

Il mourut dans la misère, et sa vie paraît avoir été peu régulière.

VUE DE TIVOLI.

Pl. 133.

(Hauteur 1m.40 cent., largeur 2m,20 cent.)

Dans une campagne où l'on voit la montagne de Tivoli et le petit temple qui la surmonte, un troupeau de moutons, paisiblement couchés, est mis en désarroi par deux vaches qui se battent l'une contre l'autre. — Gravé par Guillaume Elliot.

B. DOWEN.

1680-?

François-Barthélemy Dowen, natif de Dusseldorf, fut d'abord élève de son père, et ensuite de van der Werf, dont il imita toujours la manière.

On ne sait aucun détail sur la vie de cet artiste et l'on ignore la date de sa mort.

SAINTE FAMILLE
DITE LA VIERGE AUX CERISES.

Pl. 134.

(Hauteur 0,36 cent., largeur 0,50 cent.)

Palais de Cassel.

La Vierge, couchée sur l'herbe dans un paysage, regarde l'enfant Jésus qui prend des cerises que lui présente saint Joseph. — Gravé par Frédéric Lignon.

DIETRICH.

1712-1774.

Guillaume-Ernest Dietrich, natif de Weimar, fut d'abord élève de son père et ensuite de Thiele, peintre de paysage. L'étude assidue qu'il fit des ouvrages de Berghem, d'Ostade et surtout de Rembrandt, influa beaucoup sur sa manière.

Dietrich a été peintre du roi de Pologne, directeur de la manufacture de porcelaine de Saxe, et professeur de l'Académie de Dresde. Il a gravé environ 180 pièces à l'eau-forte; quelques-unes sont très-recherchées.

PAYSAGE D'ARCADIE.

Pl. 135.

(Hauteur 0,60 cent., largeur 0,86 cent.)

Galerie de Dresde.

Au milieu d'un site pittoresque, une bergère nue reçoit les caresses de son amant.

On voit auprès d'eux un bas-relief antique, représentant une marche de Silène. — Gravé par Gunther.

R. MENGS.

1728-1770.

Antoine Raphaël Mengs était le deuxième fils d'Ismaël Mengs, peintre du roi de Pologne et directeur de l'Académie royale

de Dresde. Son père l'emmena fort jeune à Rome, où il séjourna plusieurs années, et à son retour Raphaël Mengs obtint la place de peintre du roi devenue vacante. Dans un second voyage en Italie, il embrassa la religion catholique en épousant une Romaine.

Nommé par Benoît XIV professeur de l'Académie fondée au Capitole, il se fixa à Rome, où il exécuta plusieurs fresques importantes. Il fit pourtant un voyage à Madrid, où il avait été appelé par Charles III, mais sa santé l'obligea à revenir à Rome. Ayant perdu sa femme en 1778, il tomba dans une maladie de langueur dont il mourut l'année suivante. Mengs a fait un grand nombre de peintures à l'huile, à fresque, au pastel et en miniature. Il a aussi beaucoup écrit sur les arts : ses *Pensées* et ses *Réflexions* sur les maîtres ont contribué à la réforme que Winckelmann, dont il était l'ami, préconisait, et que Louis David devait inaugurer dans la pratique.

ADORATION DES BERGERS.

Pl. 136.

(Hauteur 1ᵐ,60 cent., largeur 2ᵐ,20 cent.)

Musée de Madrid.

Ce tableau rappelle pour la disposition de l'effet la Nativité du Corrége. Mengs avait fait de ce maître une étude très-approfondie. Il s'est représenté lui-même sous les traits du spectateur à gauche, derrière saint Joseph. — Gravé par Raphaël Morghen.

ANG. KAUFFMANN.

1762-1807.

Angélique Kauffmann naquit à Coire, et apprit de bonne heure la peinture et la musique. Son père, qui était peintre de portraits, ne négligea rien pour cultiver ses heureuses dispositions. A onze ans elle faisait le portrait de l'évêque de Côme, et à vingt ans elle partait pour Rome et faisait celui de Winckelmann Douée d'un esprit vif, parlant avec la même facilité l'allemand, l'anglais, le français et l'italien, Angélique Kauffmann eut bientôt de la réputation comme femme de savoir autant que comme artiste. Elle vint en Angleterre précédée d'un grand renom, et y obtint un succès plus grand encore; en 1769 elle fut admise à l'Académie de Londres.

Angélique Kauffmann consentit à épouser un homme se disant comte de Hern, et qui n'était autre qu'un aventurier; ce mariage fut suivi presque immédiatement d'une séparation. Devenue veuve, elle épousa le peintre Antoine Zucchi, et retourna vivre à Rome.

On a fait près de 600 gravures d'après ses compositions et elle a elle-même gravé plusieurs eaux-fortes remarquables.

HERMANN ET THUSNELDA.

Pl. 137.

(Hauteur 0,60 cent., largeur 0,70 cent.)

Musée de Vienne.

Hermann ou Arminius, ayant détruit les légions romaines de Varus, revint sacrifier sur les autels de ses pères. Tan-

dis que ses compagnons présentent les fruits de leur victoire, le bouclier de Varus, deux aigles et une autre enseigne romaine, Thusnelda présente une couronne à celui qu'elle aime, en disant : « Libérateur de la patrie, reçois de Thusnelda la couronne de feuillage sacré. » — Gravé par Durner, Kotterba.

FUGER.
1751-1818.

Frédéric-Henri Fuger était fils d'un menuisier. Il avait étudié le droit avant de faire de la peinture. Fuger alla passer plusieurs années à Rome aux frais de Marie-Thérèse, et à son retour il fut nommé directeur de l'Académie à Vienne, et plus tard directeur de la galerie du Belvédère.

BRUTUS CONDAMNANT SES FILS.
Pl. 138.
(Hauteur 0,60 cent., largeur 0^m,70 cent.)

On amène devant Brutus les deux coupables, brillants de jeunesse et de beauté, mais rien ne peut ébranler l'inflexibilité du consul, qui est représenté au moment même où il prononce son terrible jugement. — Gravé par Pichler.

VIRGINIE.
Pl. 139.
(Hauteur 0.60 cent., largeur 0,76 cent.)

Appius Claudius, n'ayant pu séduire Virginie, la fit enlever par l'un de ses confidents, qui la déclara fille d'un de ses

esclaves. Appius rendit un arrêt dans ce sens, et Virginius, ne voyant plus aucun moyen de soustraire sa fille à l'infamie, lui plongea un poignard dans le cœur, puis se tournant vers le tribunal, il s'écria : « Par ce sang innocent, je dévoue ta tête, Appius, à nos dieux infernaux. » — Gravé par Pichler.

HOMMAGE A L'EMPEREUR FRANÇOIS I^{er}.

Pl. 140.

La Religion soutient le buste de l'empereur placé sur un cippe, la Paix et la Victoire le couronnent, et l'Abondance qu'elles ramènent va répandre ses bienfaits sur un pays qui depuis tant d'années avait connu tous les fléaux de la guerre. Ce tableau a été fait à la suite des événements de 1815.

WEITSCH.

1958-1828.

F. G. Weitsch, natif de Brunswick, était fils d'un habile paysagiste, directeur de la galerie du duc régnant.

Ce fut donc dans la maison de son père que Weitsch fit ses premières études Après s'être perfectionné à Dusseldorf, il partit pour l'Italie, qu'il habita pendant plusieurs années. La réputation l'avait précédé dans son pays, et il fut à son retour nommé professeur de l'Académie de Berlin.

MORT DE COMALA.

Pl. 141.

(Hauteur 2m,60 cent., largeur 2 metres.

Berlin.

Fingal, sur le point d'épouser Comala, fut obligé de marcher contre les Romains qui envahissaient la Calédonie, et remporta une grande victoire. Mais le courrier qu'il envoya porter cette nouvelle à sa fiancée était en secret son rival, et, dans l'espoir d'obtenir la main de Comala, lui annonça au contraire la mort du héros.

Comala se livrait au désespoir lorsqu'elle vit arriver Fingal victorieux, et passant subitement d'une douleur immense à une joie inespérée, son émotion fut telle, qu'elle expira sur-le-champ. Derrière Fingal, qui contemple le corps inanimé de sa fiancée, on voit un barde qui chante sur la harpe l'hymne de la mort. (Sujet tiré des *Poésies* d'Ossian.)

SCHEFFER.

?-1826.

Jean Scheffer est un des premiers artistes allemands qui ait étudié avec passion les maîtres primitifs.

Fort aimé du comte de Wargemont, émigré français dont il reçut une constante protection, Jean Scheffer a vécu presque constamment à Vienne, où il est mort fort jeune.

SAINTE CÉCILE.

Pl. 112.

(Hauteur 1m,60 cent., largeur 2m,10 cent.)

Galerie de Vienne.

Sainte Cécile est étendue par terre ; deux anges descendus du ciel prient en lui apportant une palme. Gravé par Eissener.

FIN DU TOME CINQUIÈME.

TABLE DES MATIÈRES

ÉCOLE FLAMANDE

	Planches.	Pages
JEAN VAN EYCK........................		5
Deux tableaux avec leurs volets.........	1	6
L'agneau de l'Apocalypse	2	7
La Vierge et l'enfant Jésus............	3	8
Adoration des Mages	4	8
MEMLING................................		9
La Nativité.......................	5	9
Q. METSYS.............................		9
Les Avares........................	6	10
CLAESSENS..............................		10
Cambyse fait arrêter un juge prévaricateur......................	7	11
Cambyse fait punir un juge prévaricateur.	8	11
VAN ORLEY..............................		11
Prédication de saint Norbert...........	9	12
LES BREUGHEL...........................		12
La femme adultère..................	10	13
Querelle de paysans.................	11	13
Proserpine aux enfers...	12	14
Tentation de saint Antoine............	13	14
Le Paradis terrestre	14	14
FR. FRANCK (le vieux).....................		15
Disciples d'Emmaüs.................	15	15
FRANCK (le jeune)....		15
Triomphe de Bacchus.....	16	16
OTTO VÆNIUS............................		16
Vocation de saint Mathieu	17	17
La Cène	18	17

TABLE DES MATIÈRES.

	Planches.	Pages
RUBENS (portrait XVII)...................		17
Samson et Dalila..................	19	20
Sainte famille.....................	20	20
Sainte famille.....................	21	20
Sainte famille.....................	22	21
Jésus-Christ élevé en croix	23	21
Descente de croix..................	24	22
Jésus-Christ au sépulcre.............	25	22
La Trinité........................	26	22
Jugement dernier...................	27	23
Visitation de la Vierge	28	23
Assomption de la Vierge	29	24
Martyre de saint Laurent.............	30	24
Saint Ambroise repousse Théodose le Grand......................	31	25
Pestiférés invoquant saint Roch........	32	25
Saint François recevant la Communion..	33	25
Réception de saint Bavon.	34	26
Miracles de saint François-Xavier	35	26
Saint Ignace exorcisant un possédé......	36	27
Sainte Anne instruisant la Vierge.......	37	27
Saint Martin	38	27
Incrédulité de saint Thomas.	39	28
Junon allaitant Hercule..............	40	28
Vénus et Adonis...................	41	28
Fête à Vénus..	42	29
Marche de Silène...................	43	29
Nymphes surprises par des Satyres.....	44	29
Nessus et Déjanire.................	45·	30
Enlèvement de Hilaire et Phœbé	46	30
Jugement de Paris..................	47	30
Bataille des Amazones	48	31
Enfants portant une guirlande de fruits..	49	31
Les malheurs de la guerre.....	50	32

TABLE DES MATIÈRES.

	Planches.	Pages
La Paix et la Guerre	51	32
Kermesse	52	33
Chasse aux lions	53	33
Paysage : L'arc-en-ciel	54	33
Les quatre philosophes	55	34
Rubens et sa femme Élisabeth Brandt	56	34
Hélène Formann	57	35
Jeanne d'Autriche	58	36
François de Médicis	59	36
Marie de Médicis	60	36
Destinée de Marie de Médicis	61	37
Naissance de Marie de Médicis	62	37
Éducation de Marie de Médicis	63	37
Projet de mariage	64	38
Mariage de la Reine	65	38
Débarquement de la Reine	66	38
Marie de Médicis arrive à Lyon	67	39
Naissance de Louis XIII	68	39
Marie de Médicis investie du gouvernement	69	39
Gouvernement de Marie de Médicis	70	40
Marie de Médicis déclarée régente	71	40
Effets du gouvernement de la Reine	72	41
Marie de Médicis victorieuse	73	41
Échange des deux reines	74	41
Félicité de la régence	75	42
Majorité de Louis XIII	76	42
Marie de Médicis quitte la ville de Blois	77	43
Marie de Médicis accepte la paix	78	43
La paix conclue	79	43
Entrevue du Roi et de la Reine	80	44
Le Temps découvre la Vérité	81	44
SNYDERS		44
Chasse à l'ours	82	45

TABLE DES MATIÈRES.

	Planches.	Pages
G. DE CRAYER.....		45
La Vierge et l'enfant Jésus adorés par plusieurs saints.....	83	46
Hercule entre le Vice et la Vertu.......	84	46
JORDAENS................		47
Jésus-Christ fait des reproches aux Pharisiens.....	85	47
Saint Martin délivre un possédé........	86	48
Paysan soufflant le chaud et le froid.....	87	48
La fête des Rois.......	88	49
Le roi boit..........	89	49
VAN DYCK (portrait XVIII)............		49
Samson pris par les Philistins.........	90	50
Couronnement d'épines	91	51
Le Christ mort.....	92	51
Jésus-Christ apparaissant à saint Thomas.	93	51
Saint Sébastien...........	94	52
Vénus chez Vulcain.....	95	52
Danaé...........	96	52
Renaud et Armide.....	97	53
Charles Ier...........	98	53
Portrait de Moncade...........	99	53
La femme de Van Dyck et son enfant.	100	54
J. MIEL.................		54
Le dîner des voyageurs ...	101	55
VAN HARP.............		55
Villageois en goguette.......	102	55
VAN OOST.............		56
Saint Charles Borromée communiant les pestiférés............	103	56
PHILIPPE DE CHAMPAIGNE............		57
La Cène.......	104	57
Translation des corps de saint Gervais et saint Protais............	105	58

TABLE DES MATIÈRES.

	Planches.	Pages
Portraits de la mère Angélique Arnaud et de la mère Catherine Agnès	106	58
QUELLINUS		59
L'Ange gardien	107	59
TENIERS (portrait XIX)		59
Sacrifice d'Abraham	108	60
Reniement de saint Pierre	109	61
L'Enfant prodigue	110	61
Les Œuvres de miséricorde	111	61
Fête de village	112	62
Une sorcière	113	62
Le Chimiste	114	63
Joueurs de cartes	115	63
Estaminet	116	63
Un fumeur	117	64
Deux fumeurs	118	64
Le rémouleur	119	64
RYCKAERT		65
Fête de village	120	65
Un pillage	121	66
TILBORG		66
Une tabagie	122	66
VAN DER MEULEN		67
Passage du Rhin	123	68
Louis XIV ordonnant une attaque	124	68
PAELINCK		69
Invention de la Croix	125	69

ÉCOLE ALLEMANDE.

WILHEM		72
Saint Antoine, saint Corneille et sainte Madeleine	126	72
Sainte Catherine, saint Hubert et saint Hippolyte	127	78

TABLE DES MATIÈRES.

	Planches.	Pages
Lucas Cranach....................................		73
La femme adultère.................	128	74
Albert Durer (portrait XX)...................		74
François de Seckingen.............	129	76
Holbein..		76
L'Avocat............................	130	77
Elsheimer...		77
Saint Christophe....................	131	78
J. C. Loth..		78
Philémon et Baucis.................	132	79
Rosa de Tivoli...................................		79
Vue de Tivoli.......................	133	80
B. Dowen...		80
Sainte Famille, dite la Vierge aux cerises.	134	80
Dietrich...		81
Paysage d'Arcadie..................	135	81
R. Mengs...		81
Adoration des Bergers..............	136	82
Ang. Kauffmann.................................		83
Hermann et Thusnelda.............	137	83
Fuger..		84
Brutus condamnant ses fils.........	138	84
Virginie..............................	139	84
Hommage à l'empereur François Ier....	140	85
Weitsch...		85
Mort de Comala.....................	141	86
Scheffer...		86
Sainte Cécile........................	142	87

FIN DE LA TABLE DES MATIÈRES DU TOME CINQUIÈME.

PARIS. — IMPRIMERIE DE E. MARTINET, RUE MIGNON, 2.

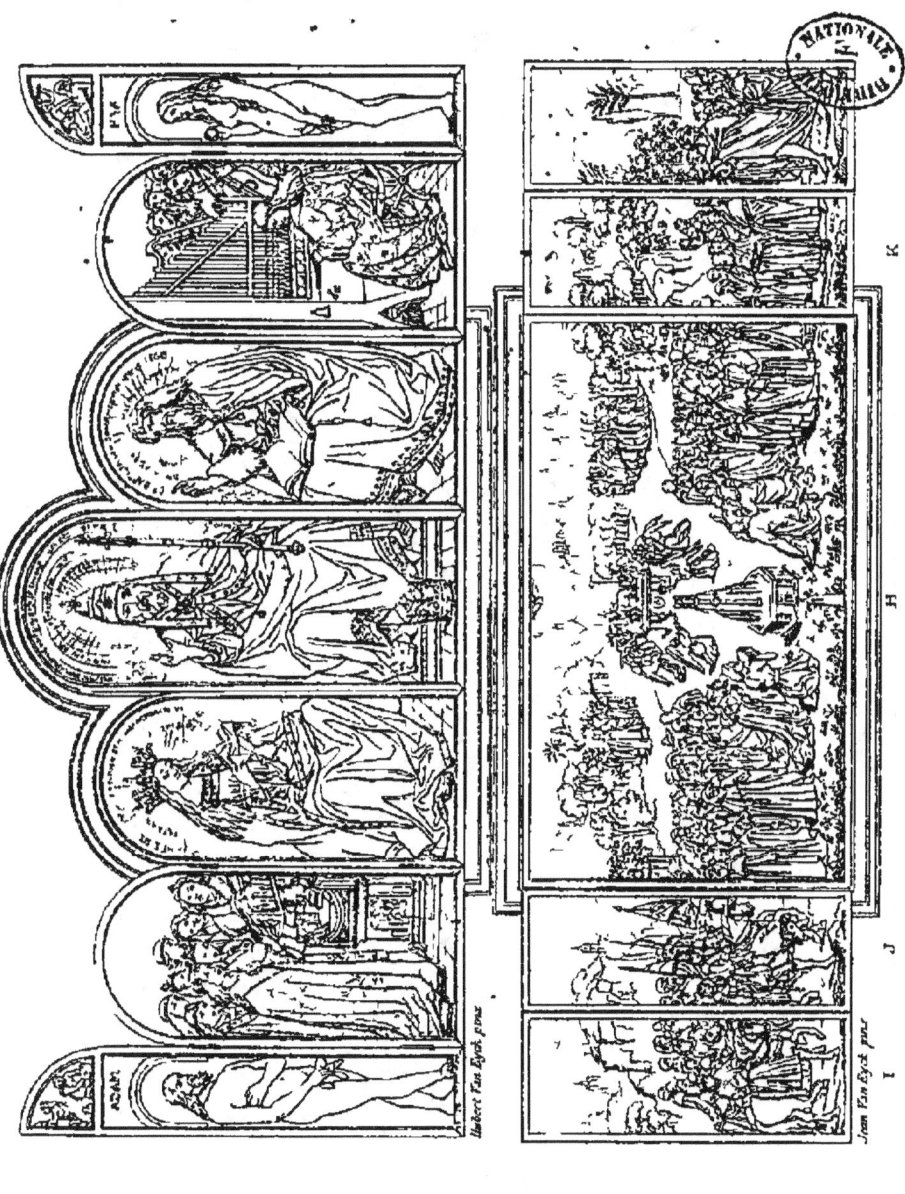

DEUX TABLEAUX AVEC LEURS VOLETS DUE QUADRI COLL IMPOSTE
DOS CUADROS I ON SUS POSTIGOS ABIERTOS

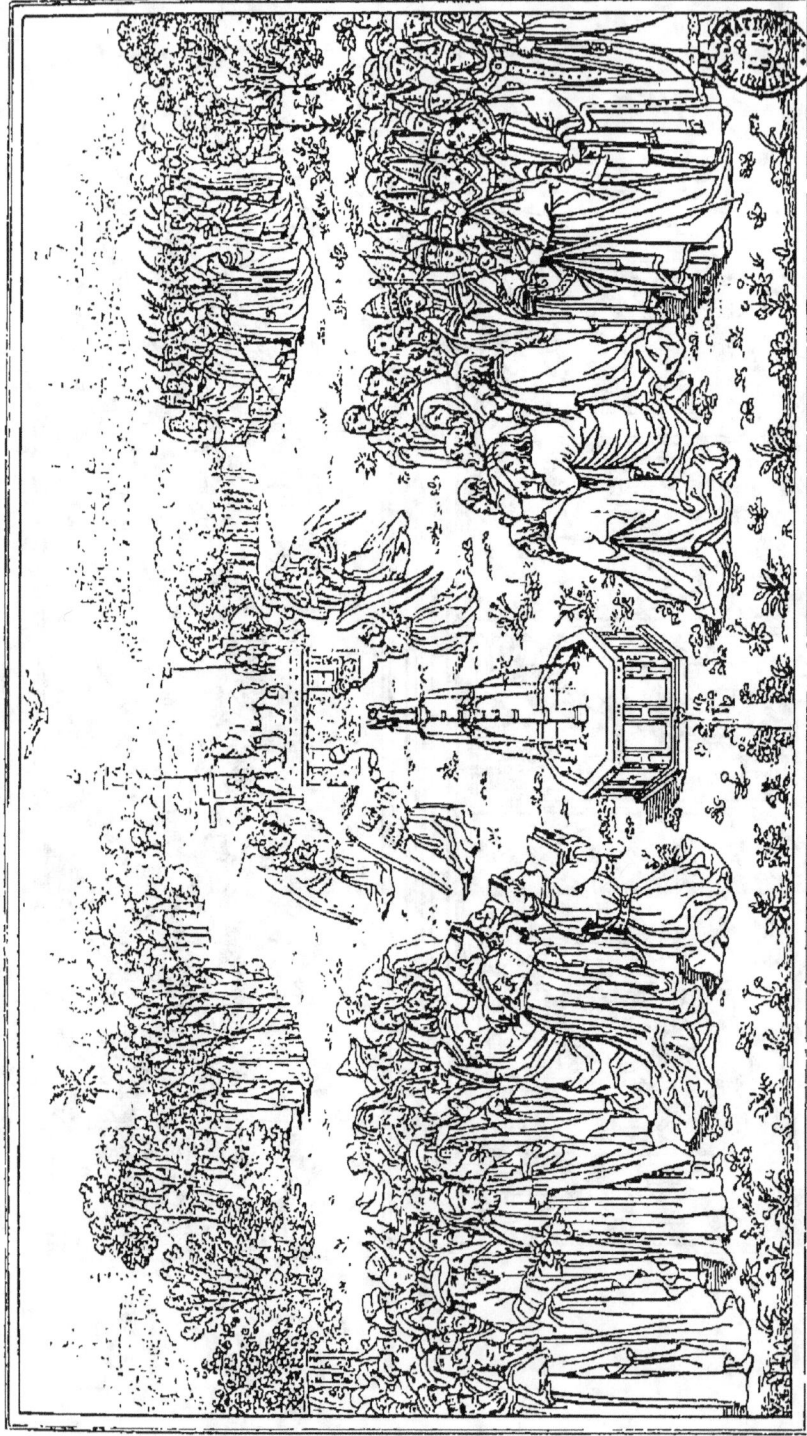

L'AGNEAU DE L'APOCALYPSE.
L'AGNELLO DELL'APOCALISSE.

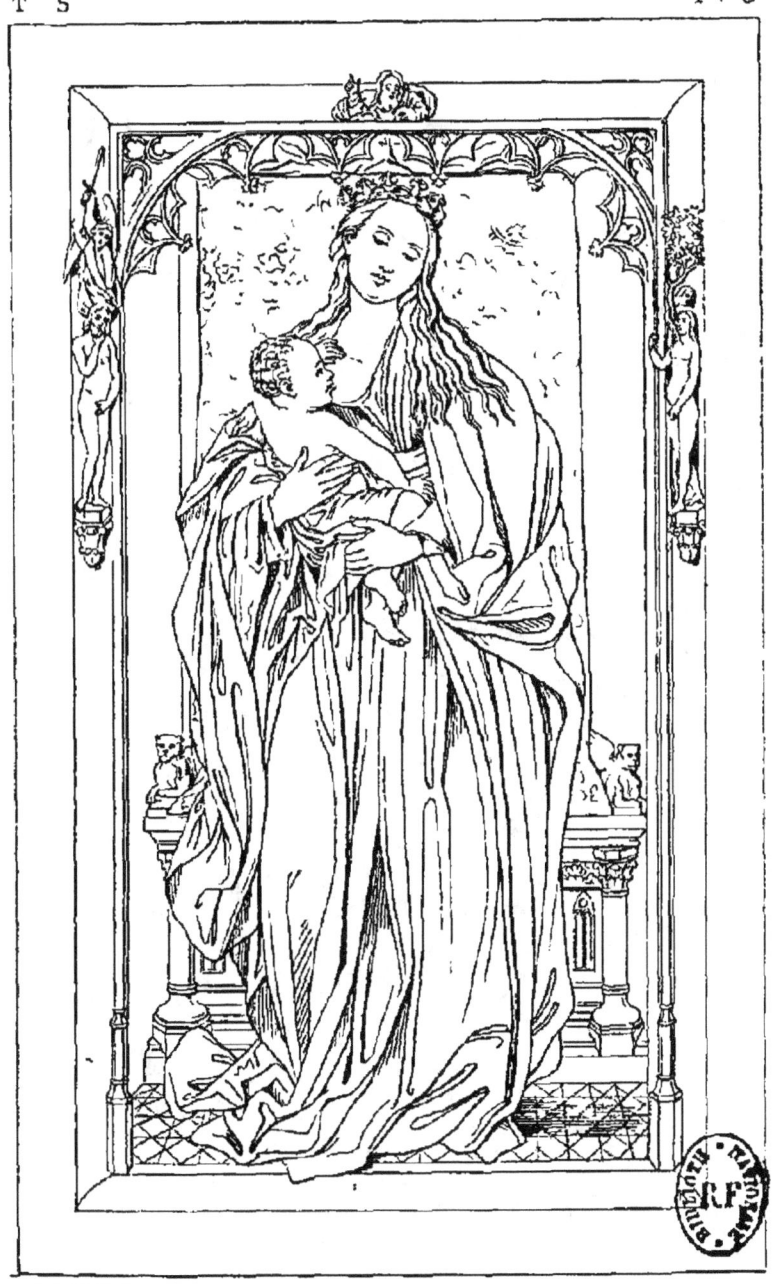

LA VIERGE ET L'ENFANT JÉSUS

LA VERGINE E IL BAMBIN GESU

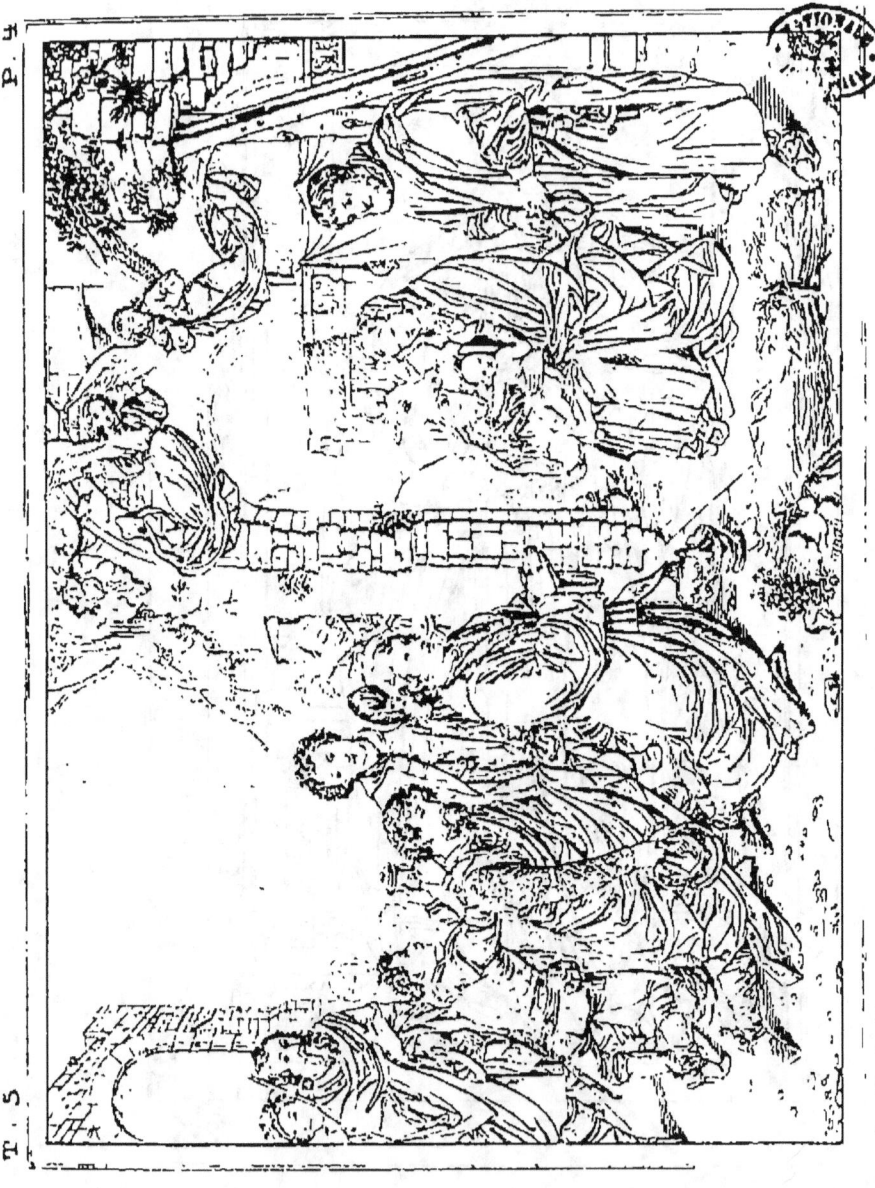

ALBAULN DES BOIS
ADORAZIONE DEI M. MAGI

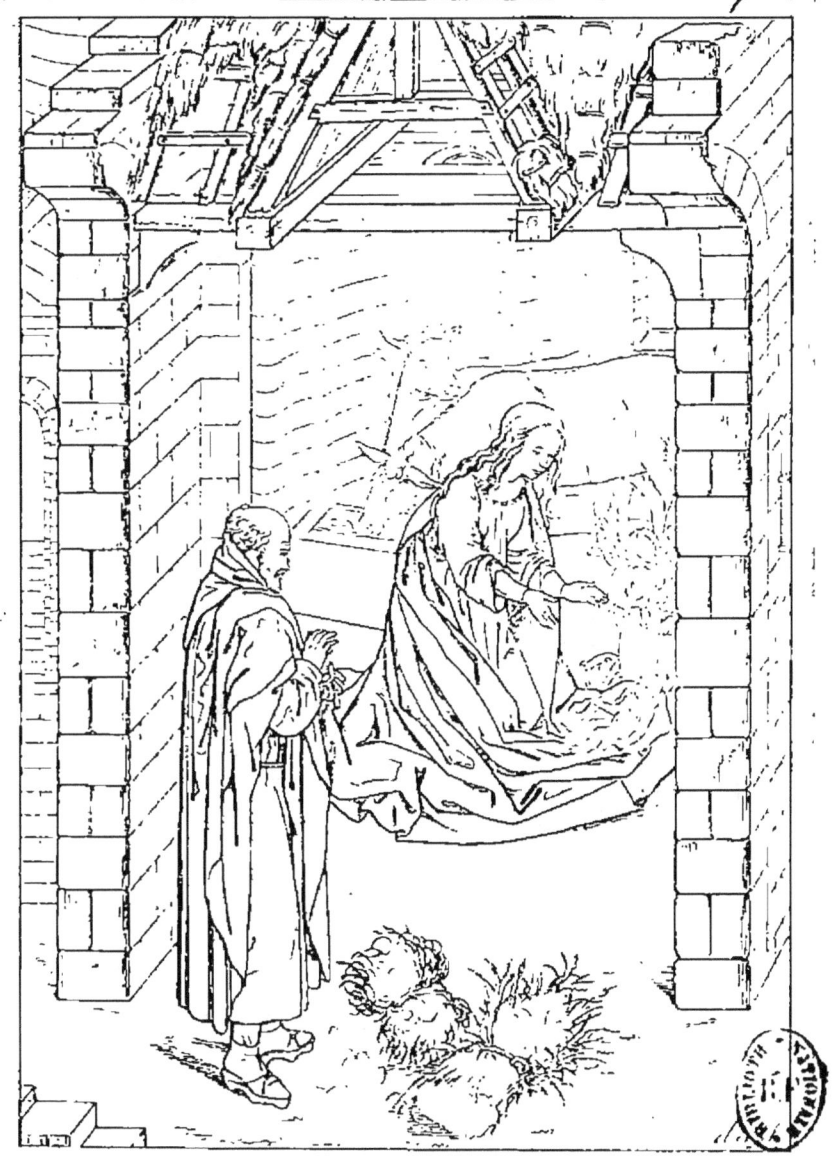

LA NATIVITÉ.

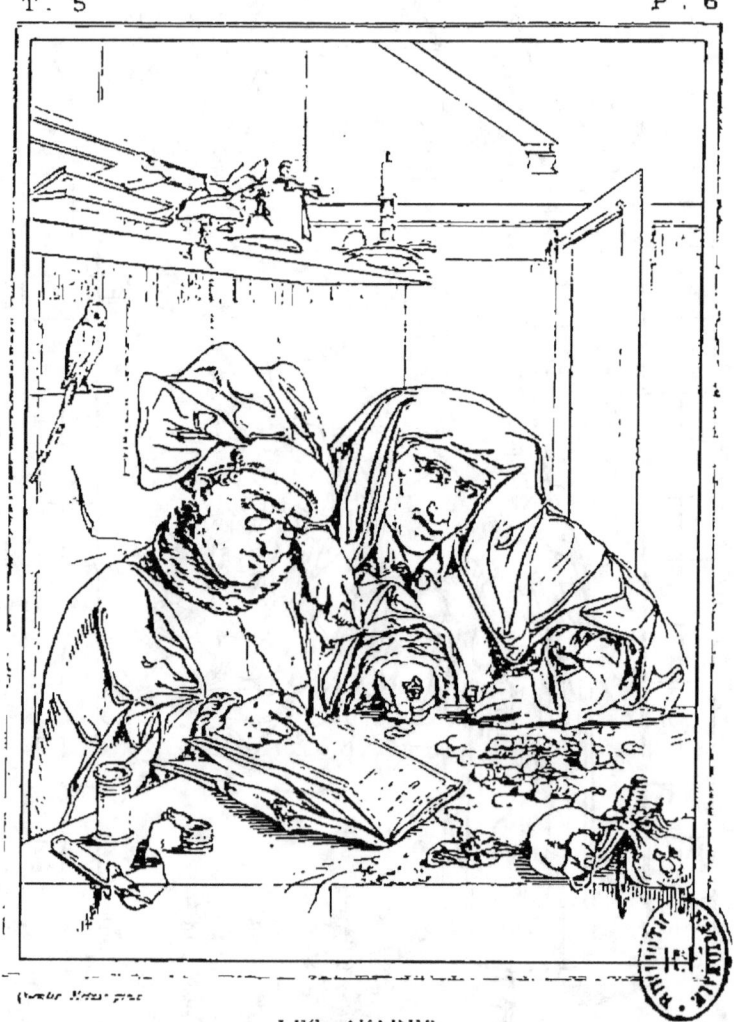

LES AVARES
GLI AVARI
LOS AVAROS

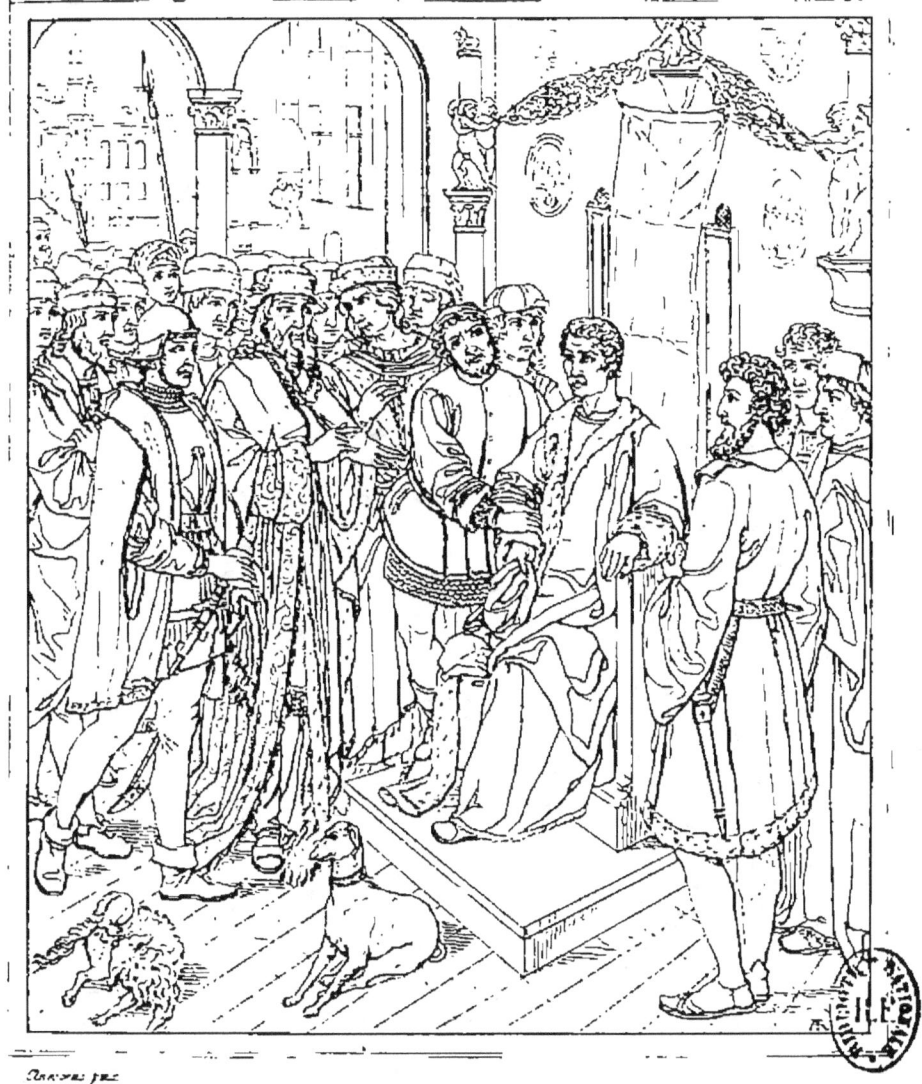

CAMBISE FAIT ARRÊTER UN JUGE PRÉVARICATEUR
CAMBISE FA ARRESTARE UN GIUDICE PREVARICATORE
CAMBISES HACE PRENDER Á UN JUEZ PREVARICADOR.

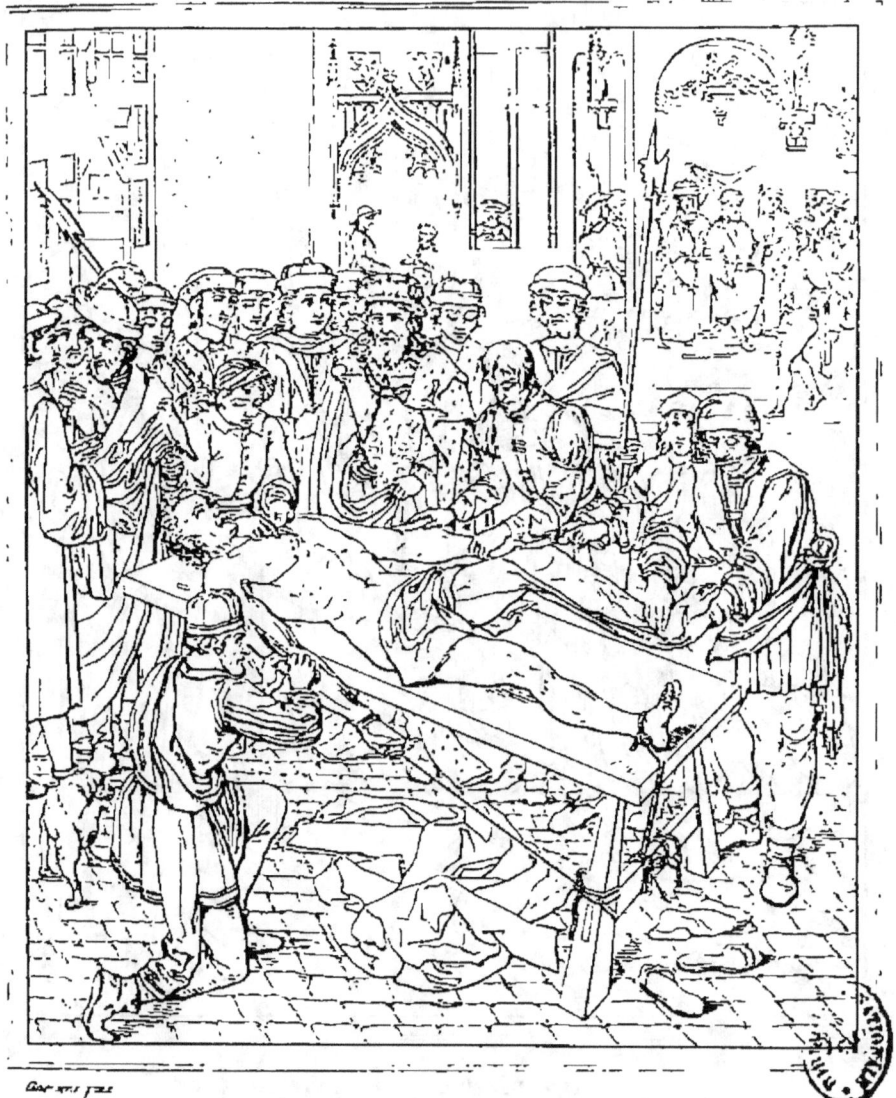

CAMBISE FAIT PUNIR UN JUGE PRÉVARICATEUR

CAMBISE FA PUNIRE UN GIUDICE PREVARICATORE.
CAMBISES HACE CASTIGAR Á UN JUEZ PREVARICADOR.

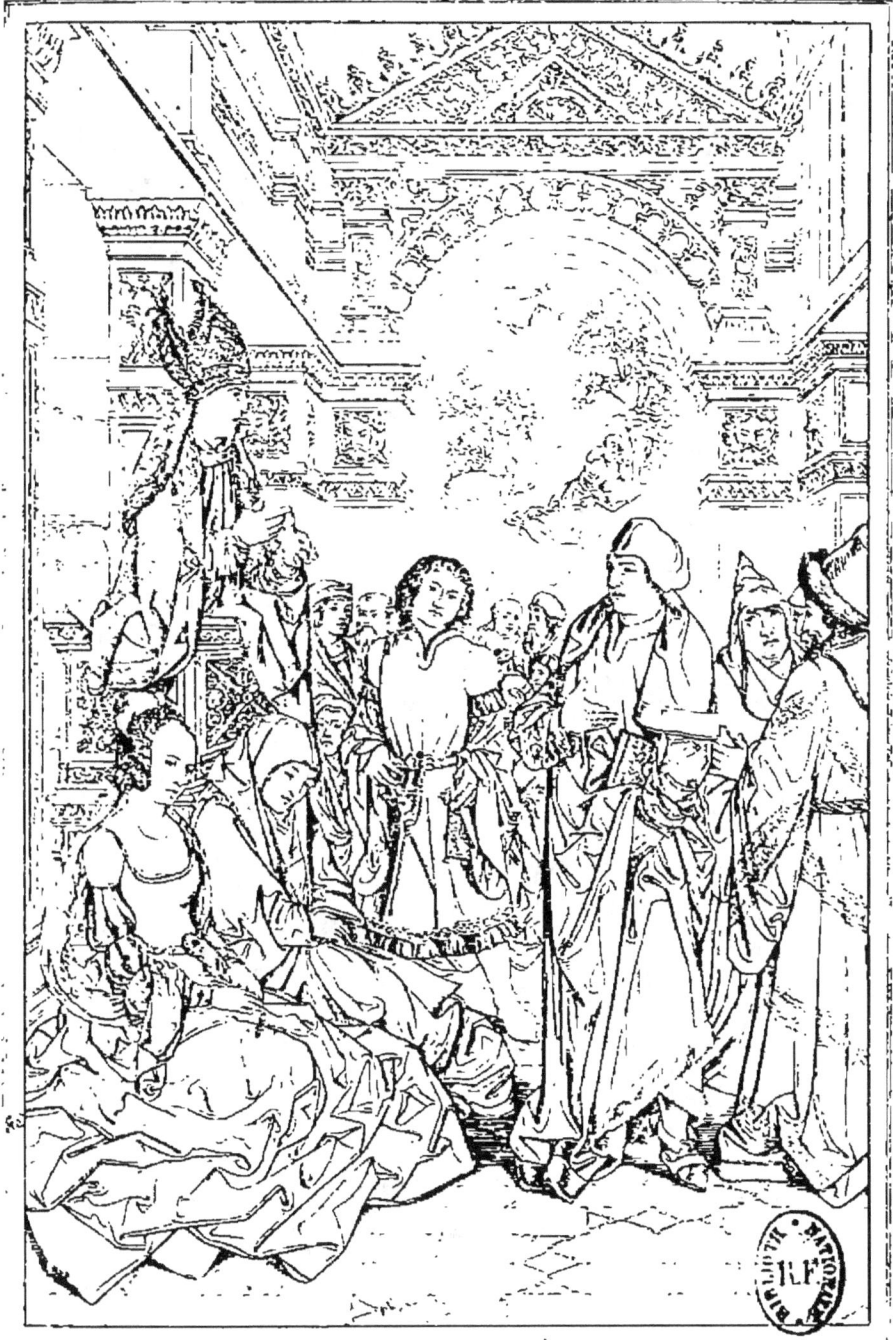

PRÉDICATION DE St NORBERT
PREDICAZIONE DI S NORBERTO

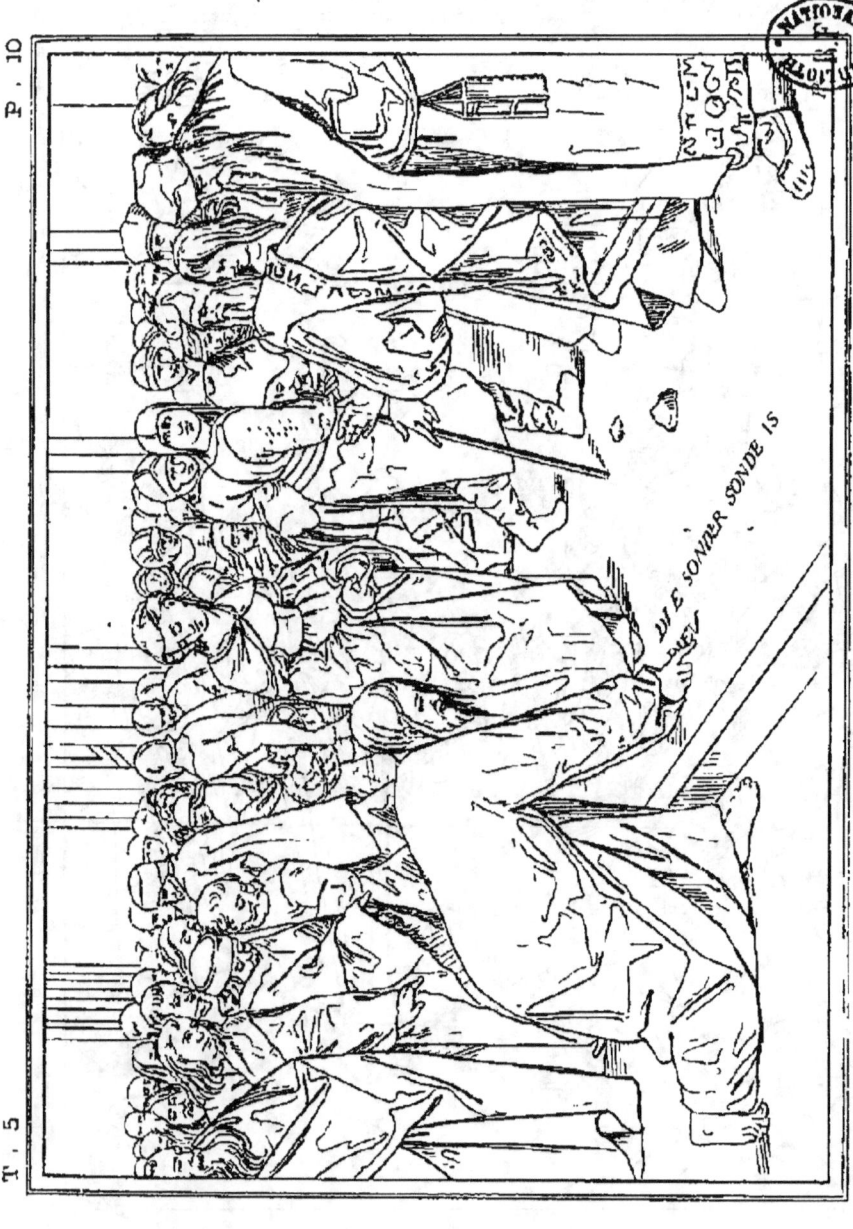

LA FEMME ADULTÈRE

Pierre Breughel pinx.

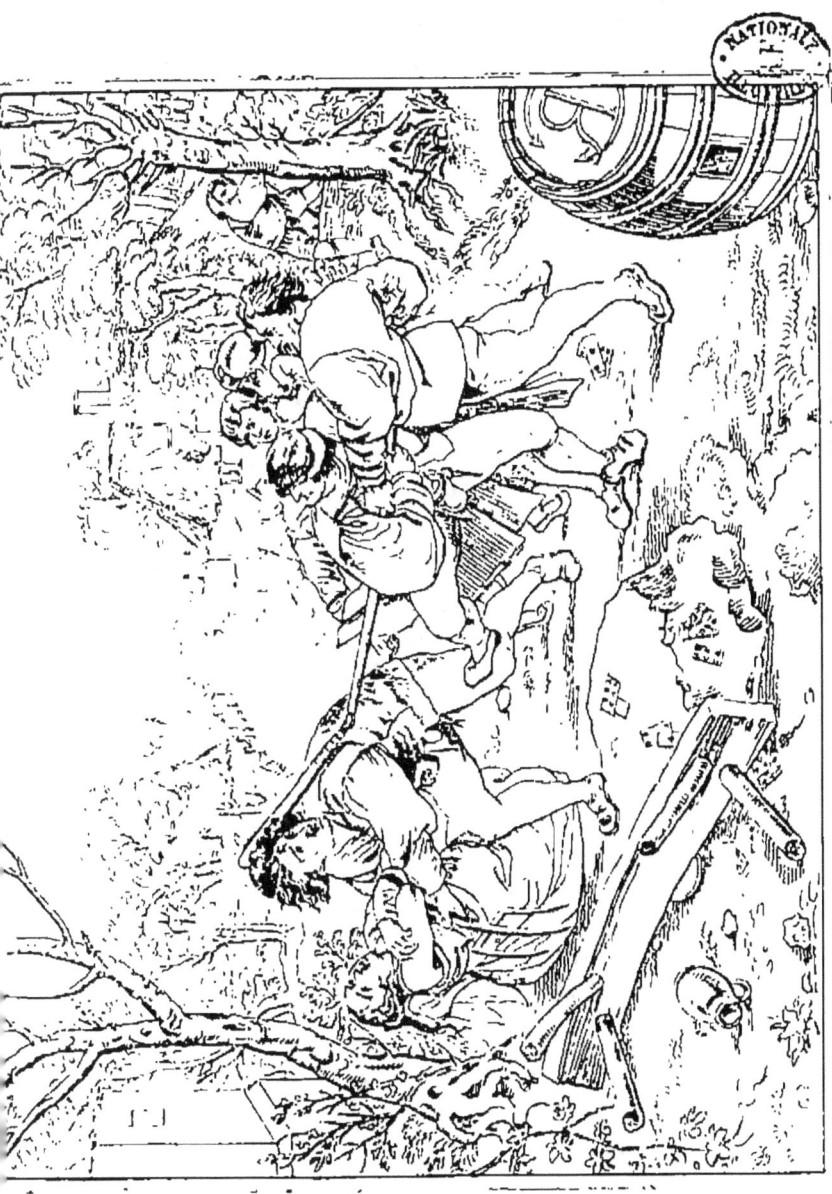

QUERELLE DE PAYSANS

MUSEA DI CORTADINI

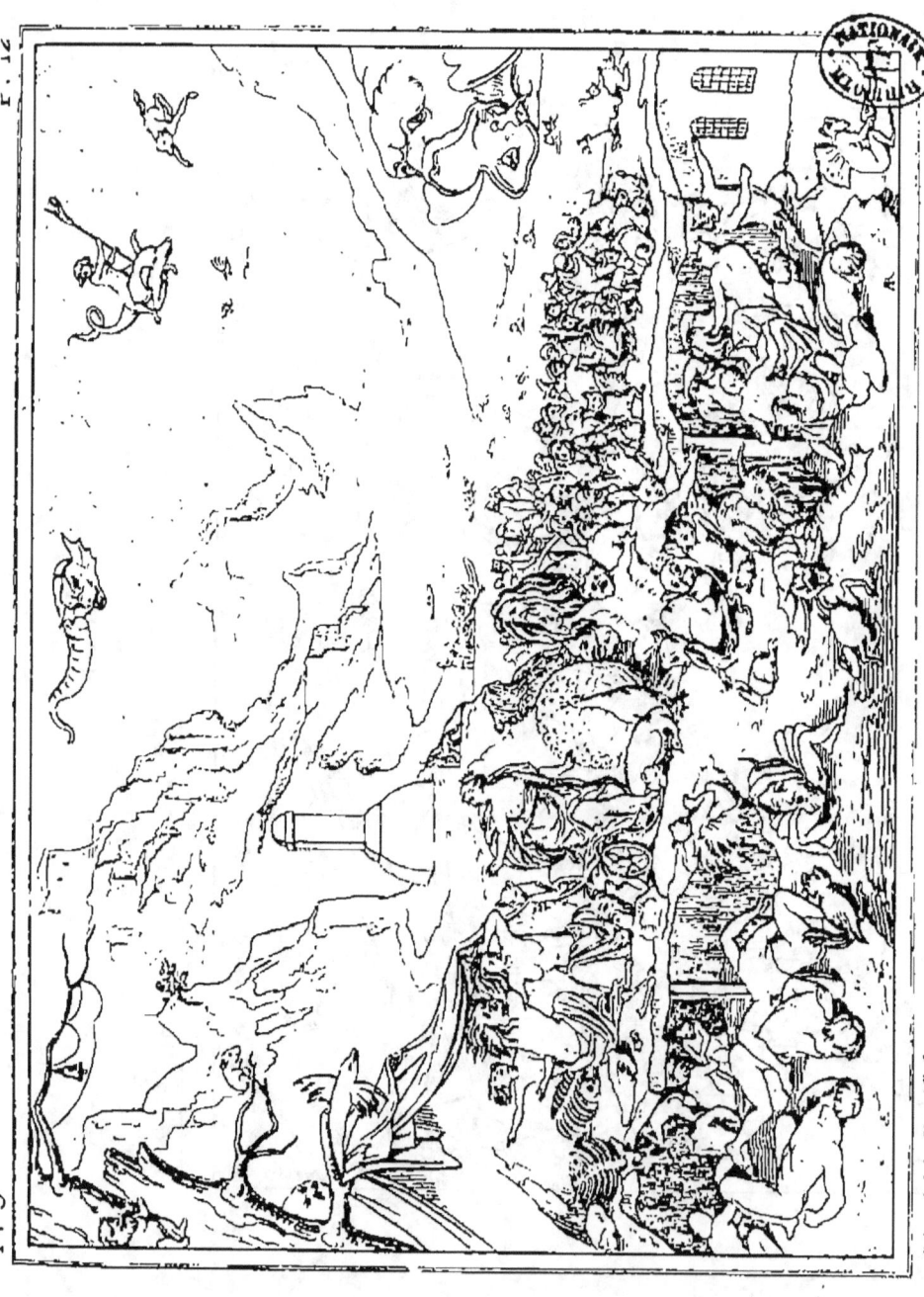

PROSERPINE AUX ENFERS

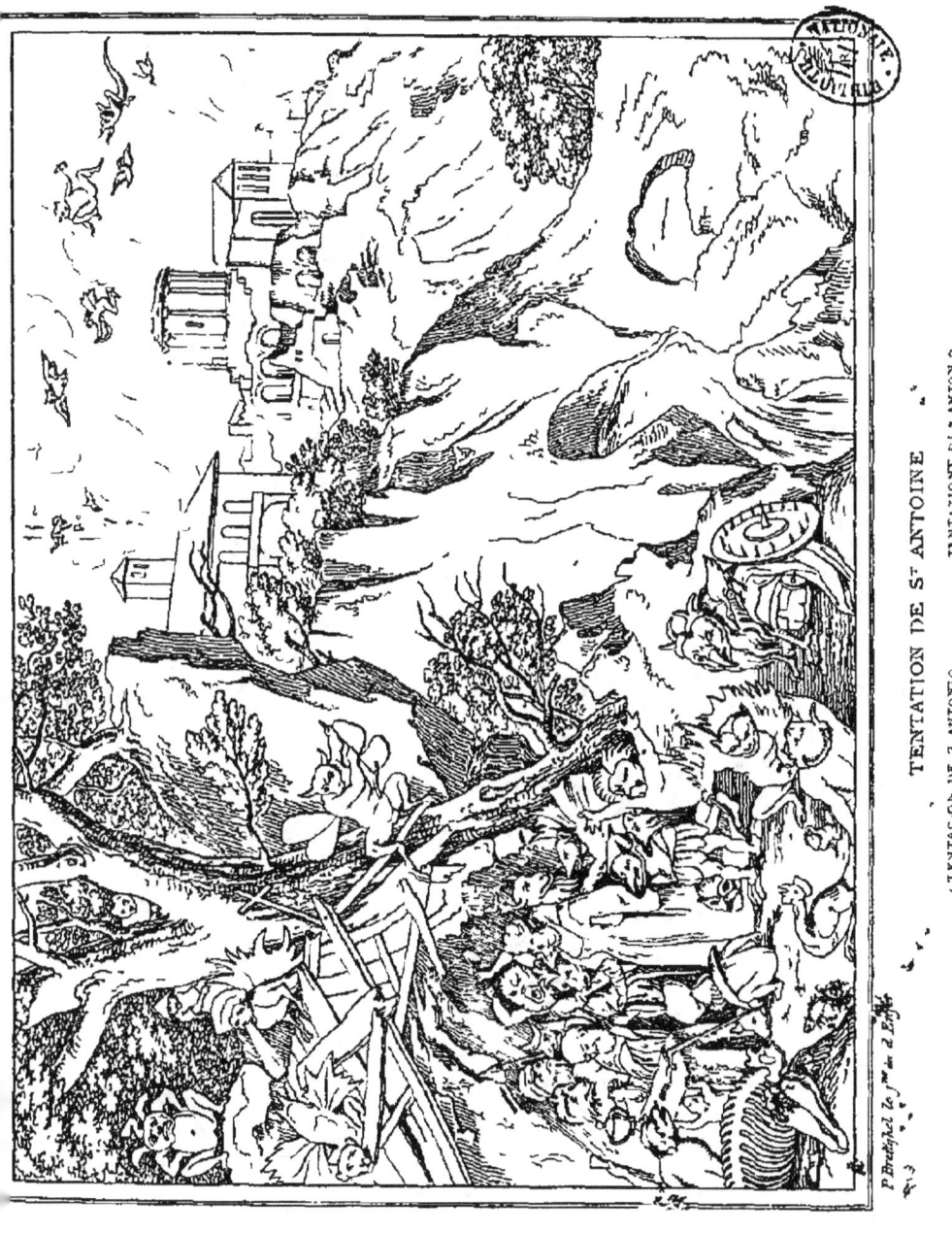

TENTATION DE St ANTOINE

Jean Breughel F. LE PARADIS TERRESTRE
Lsm 406 EL PARAISO TERRENAL IL PARADISO TERRESTRE

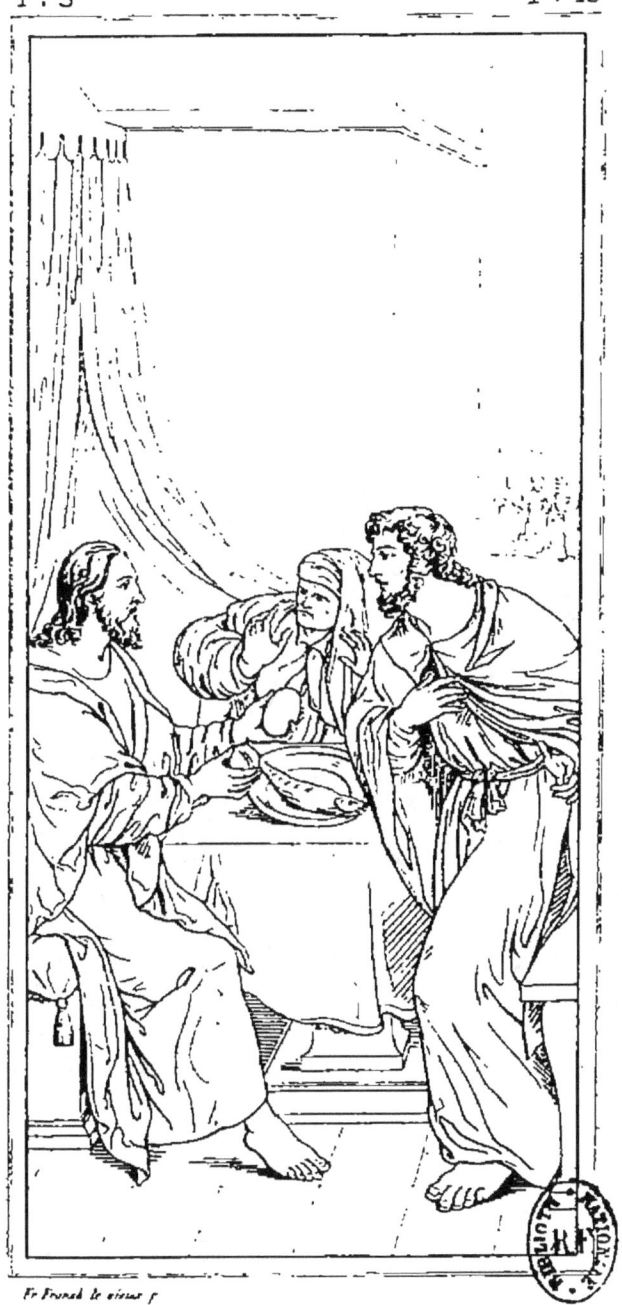

DISCIPLES D'EMMAUS.
DISCEPOLI D'EMAUS

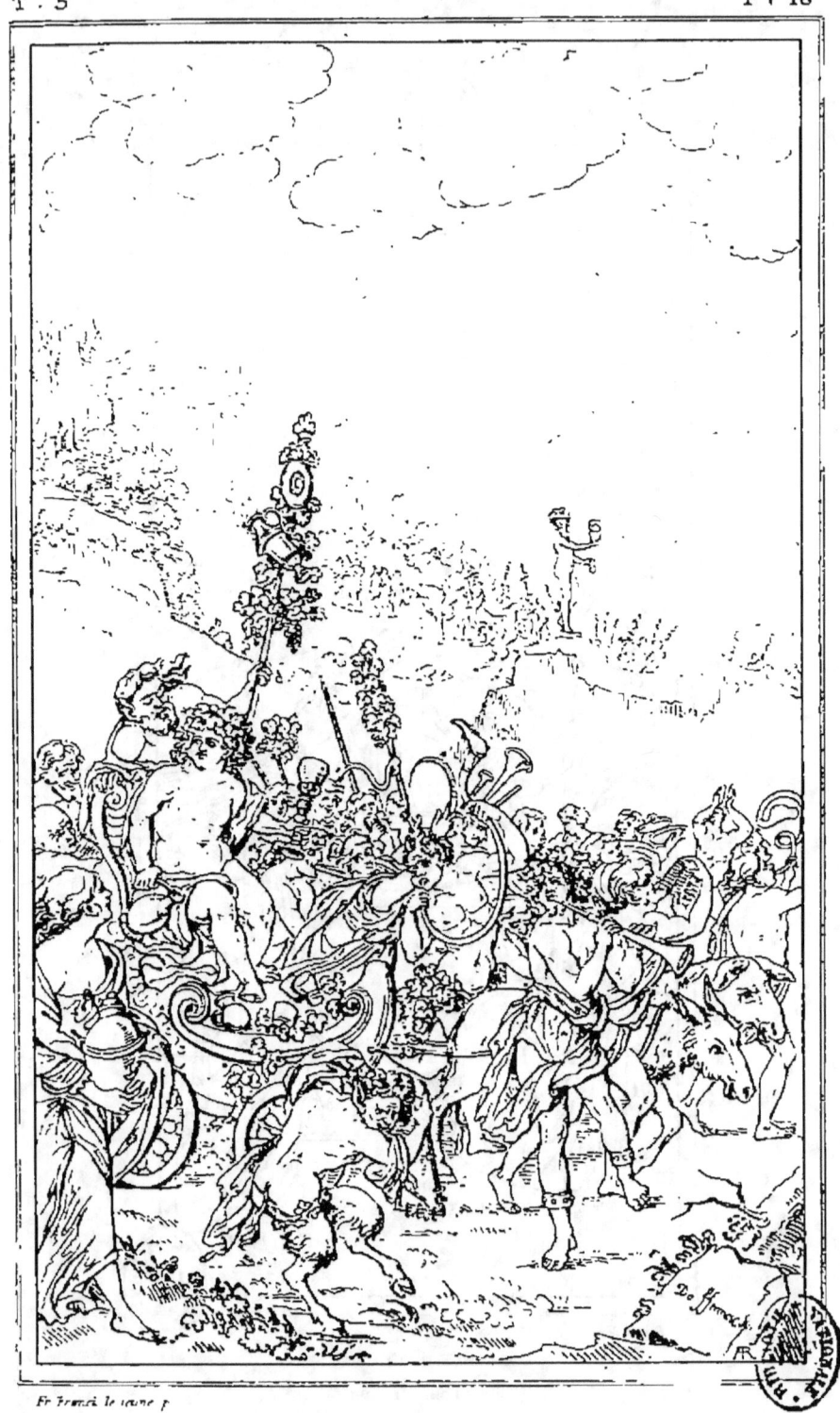

TRIOMPHE DE BACCHUS

TRIONFO DI BACCO

TRIONFO DE BACO

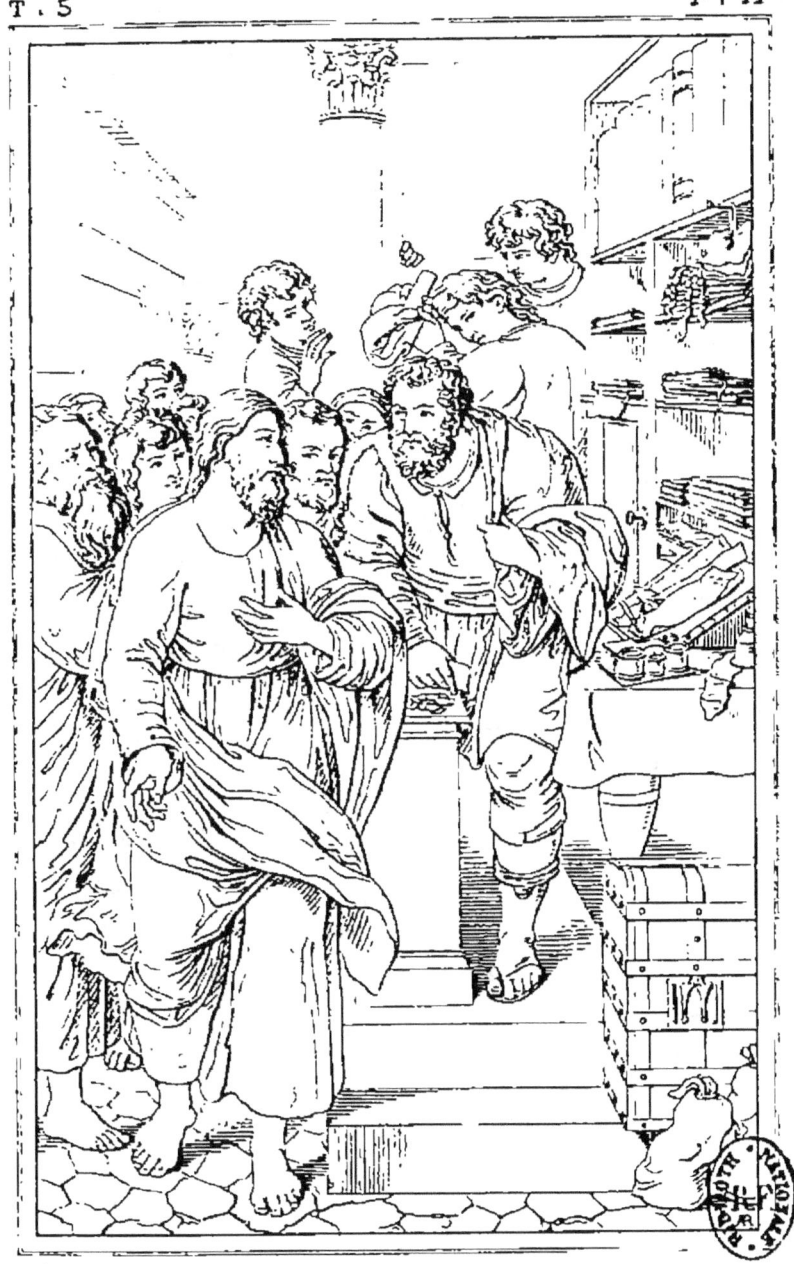

VOCATION DE St MATHIEU

VOCAZIONE DI S. MATTEO

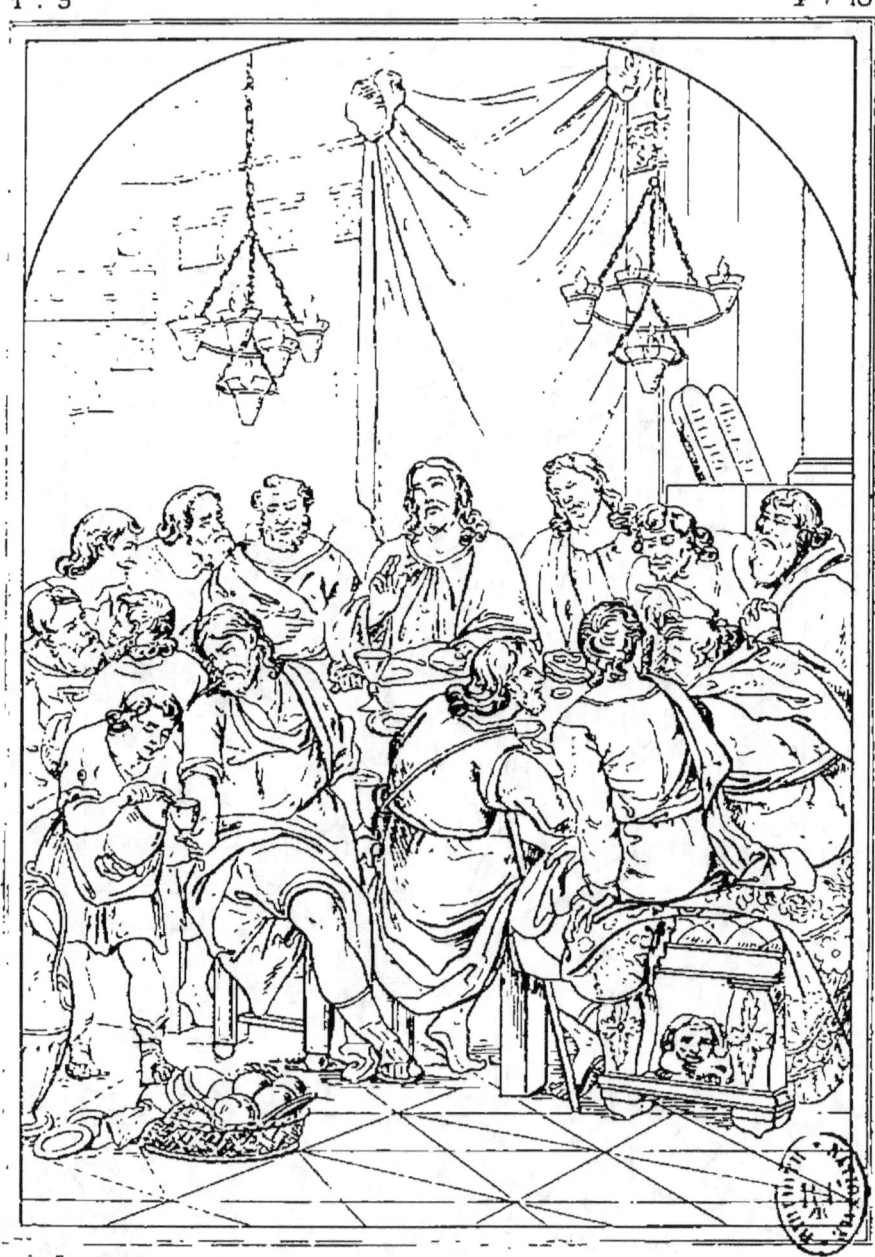

LA CÈNE
LA CENA.
LA CENA

SAMSON ET DALILA

SANSONE E DALILA

Rubens pinx

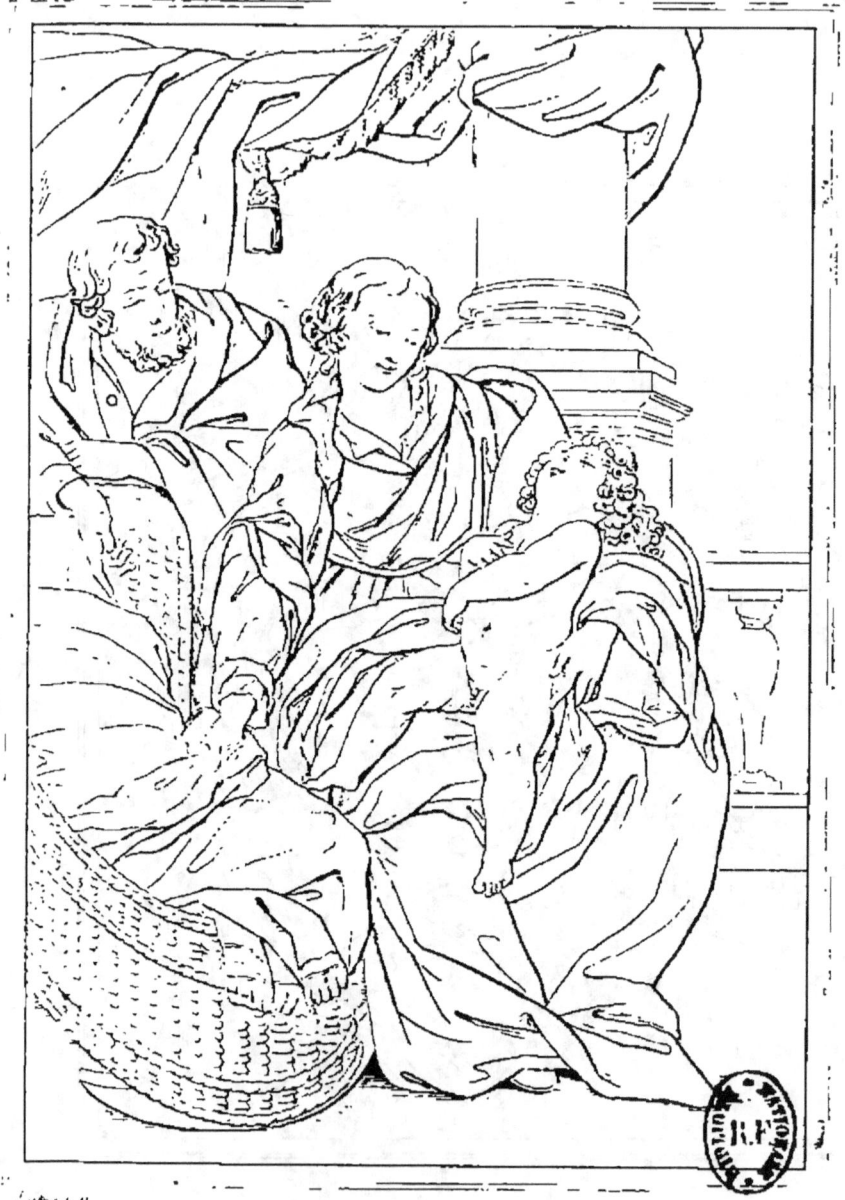

STE FAMILLE
SACRA FAMIGLIA

T. 5 P. 21

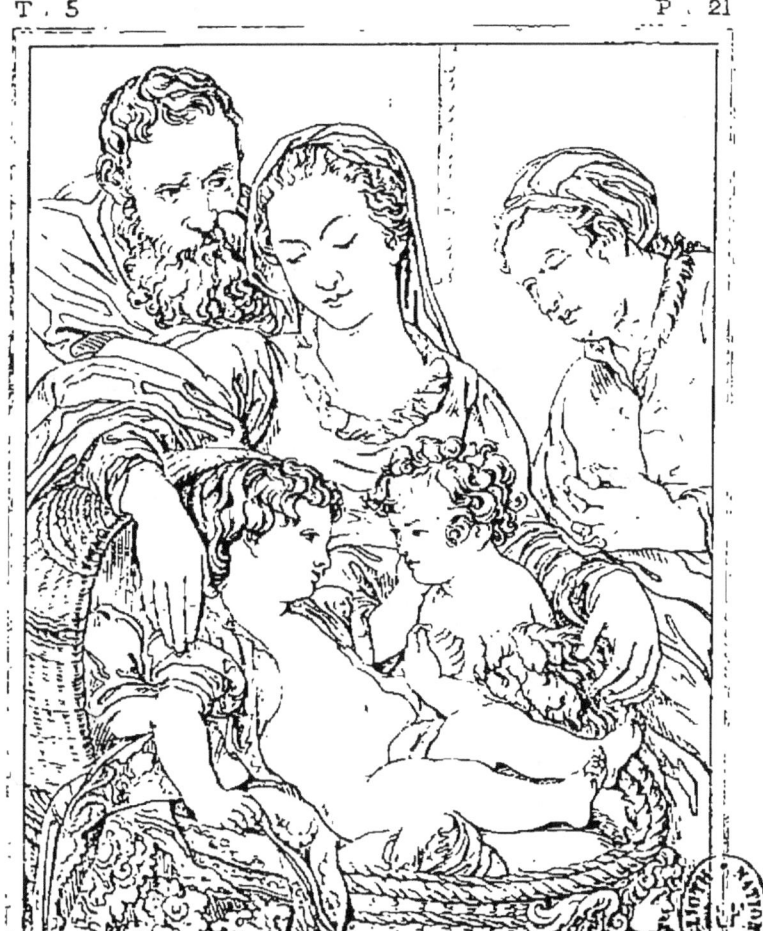

Luter. pinx

S^{te} FAMILLE
SACRA FAMIGLIA.
SAGRA FAMILIA.

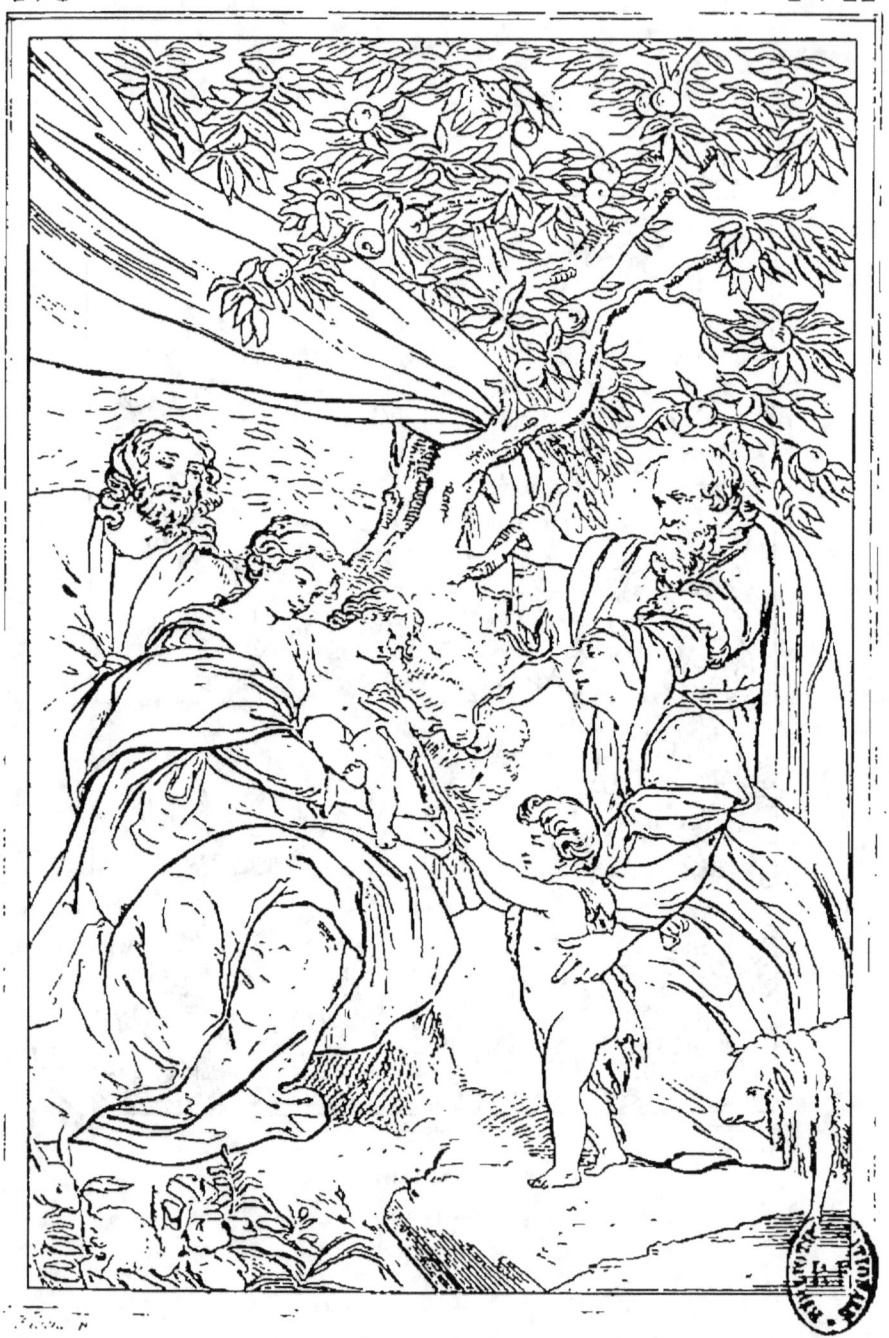

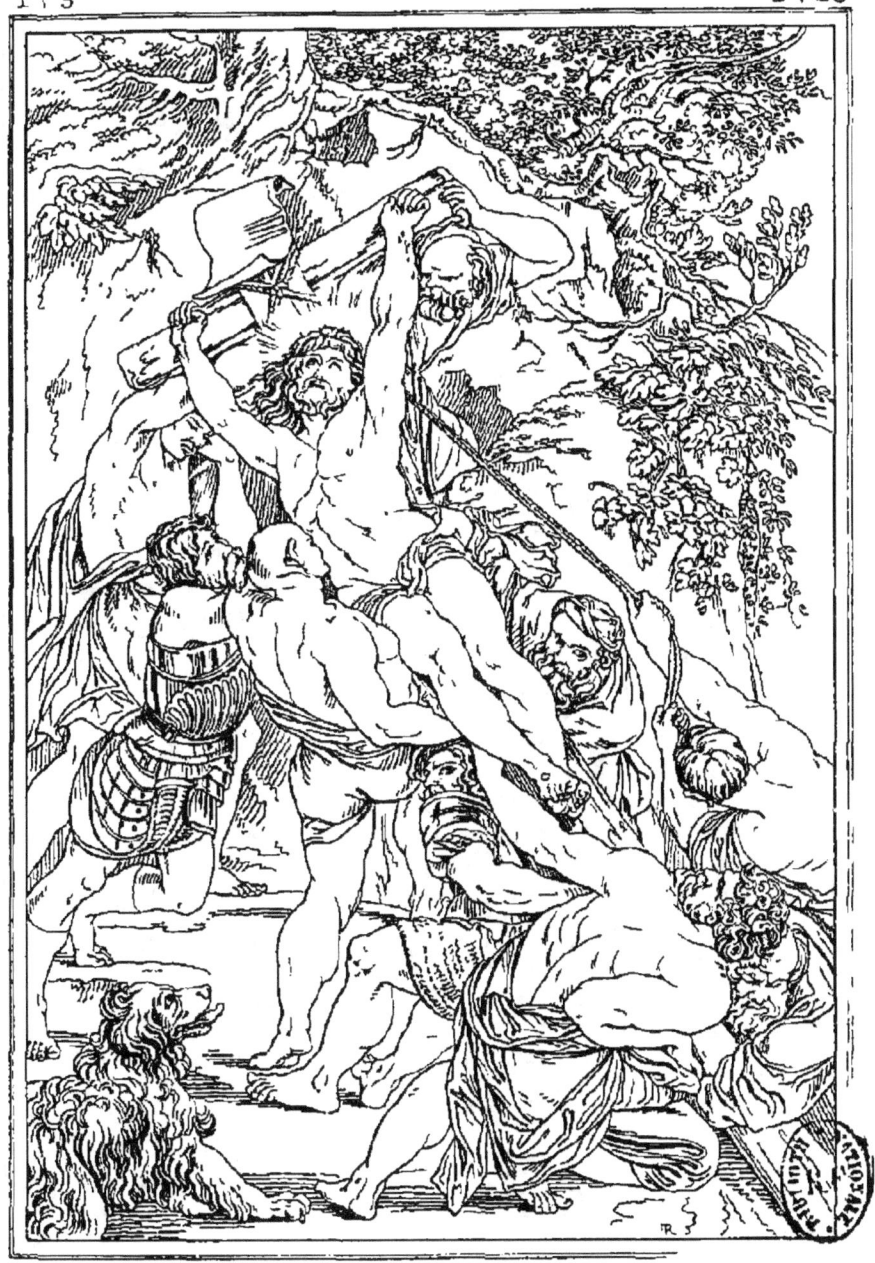

JESUS-CHRIST ÉLEVÉ EN CROIX
GESÙ CRISTO ALZATO IN CROCE
ELEVATION DE LA CRUZ

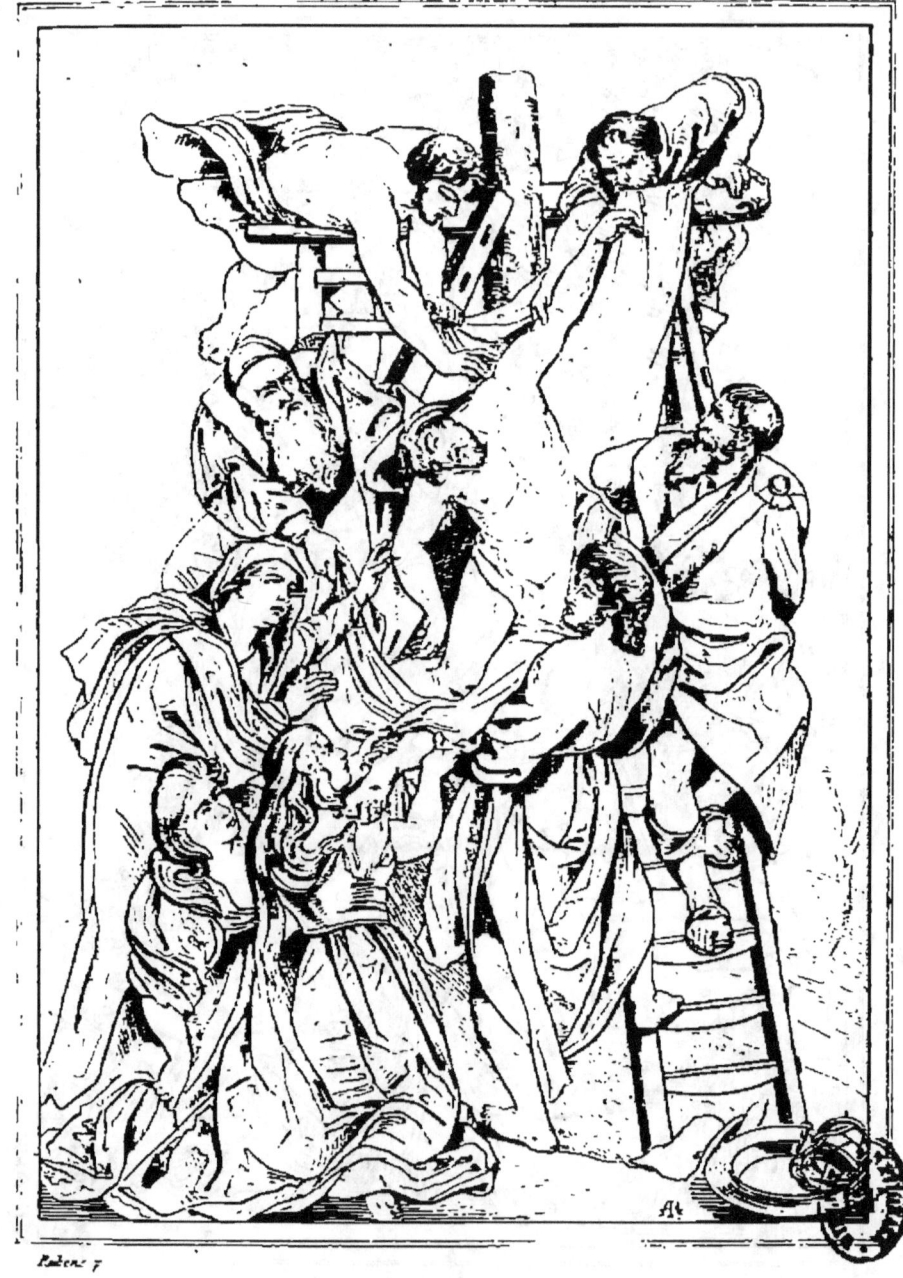

DESCENTE DE CROIX.

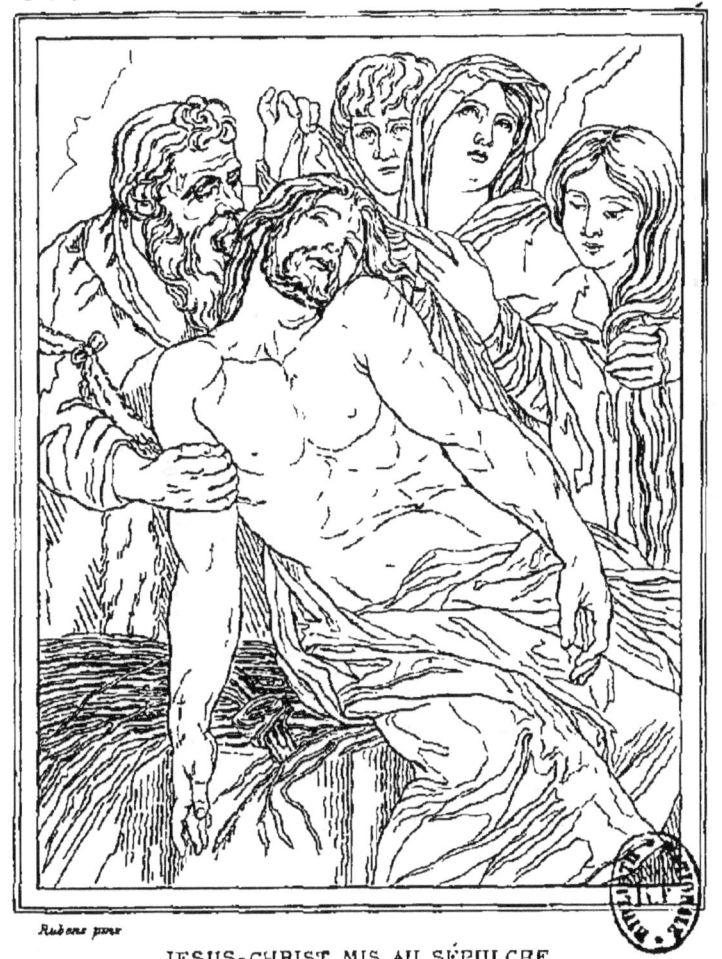

Rubens pinx

JESUS-CHRIST MIS AU SÉPULCRE

GESU CRISTO MESSO NEL SEPOLCRO

J CRISTO COLOCADO EN EL SEPOLCRO

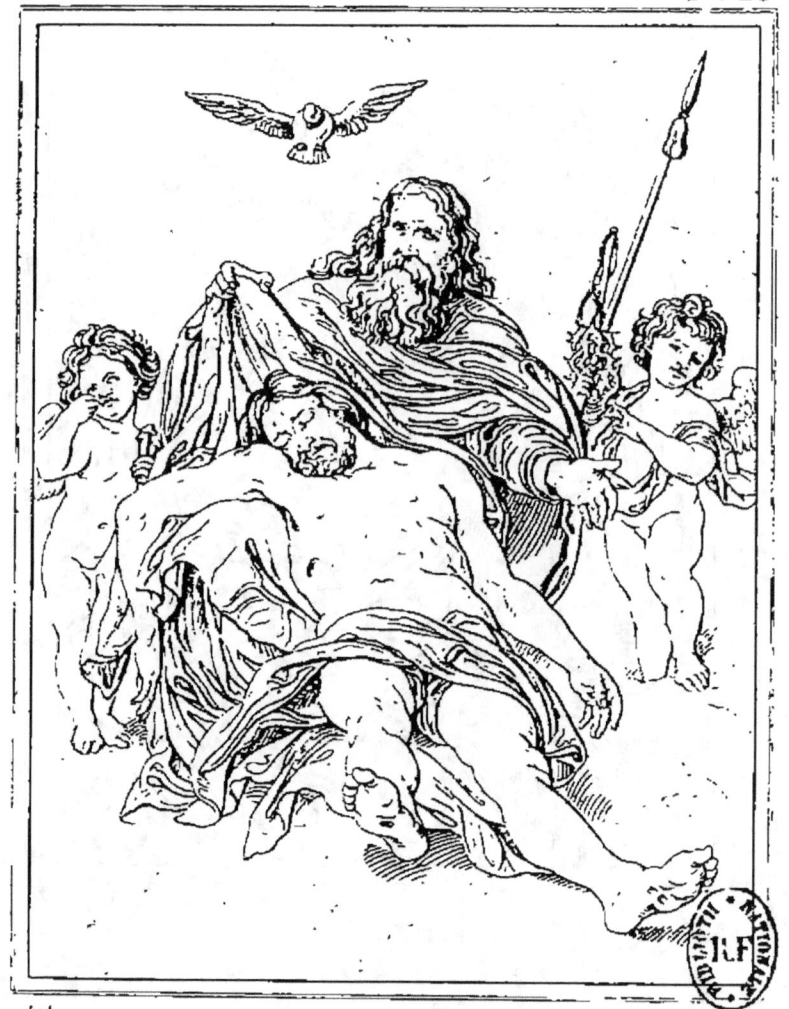

LA TRINITÉ

LA TRINITA

LA TRINIDAD

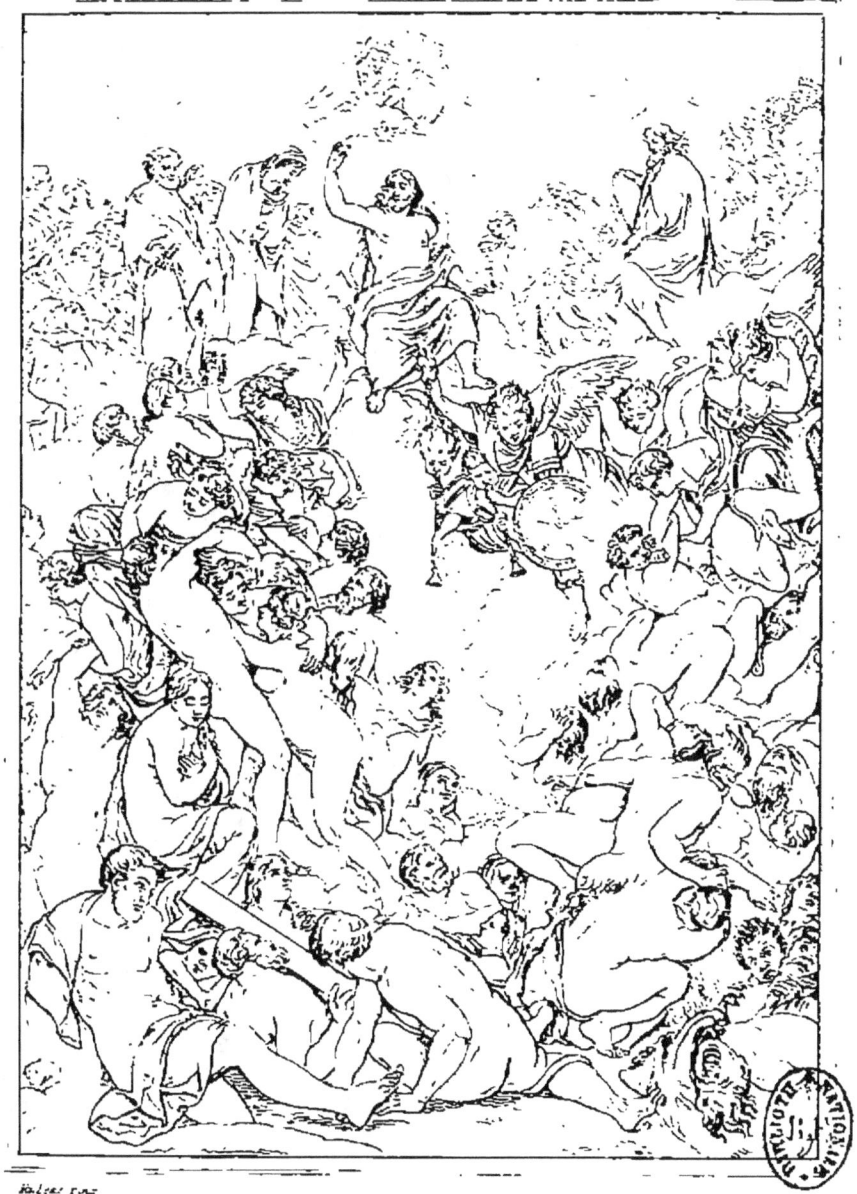

JUGEMENT DERNIER

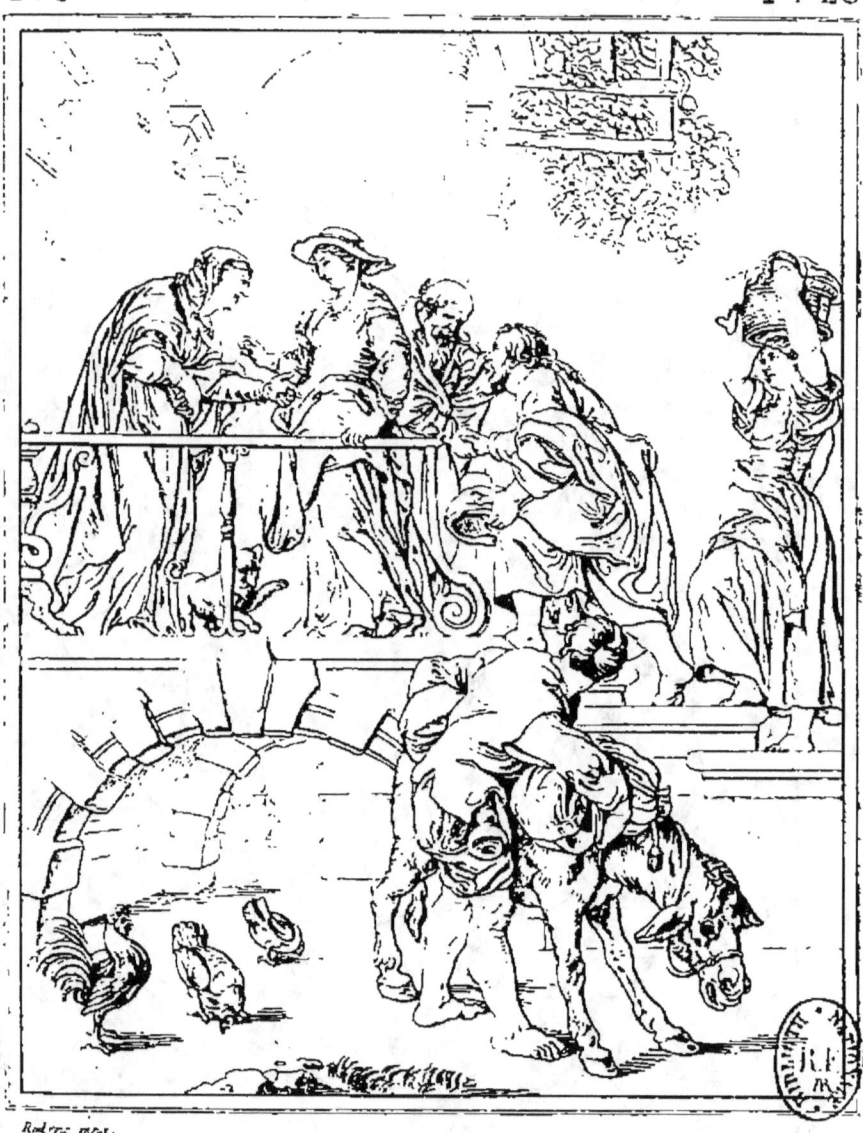

VISITATION DE LA VIERGE

VISITATIONE DELLA VERGINE

VISITACION DE LA VIRGEN

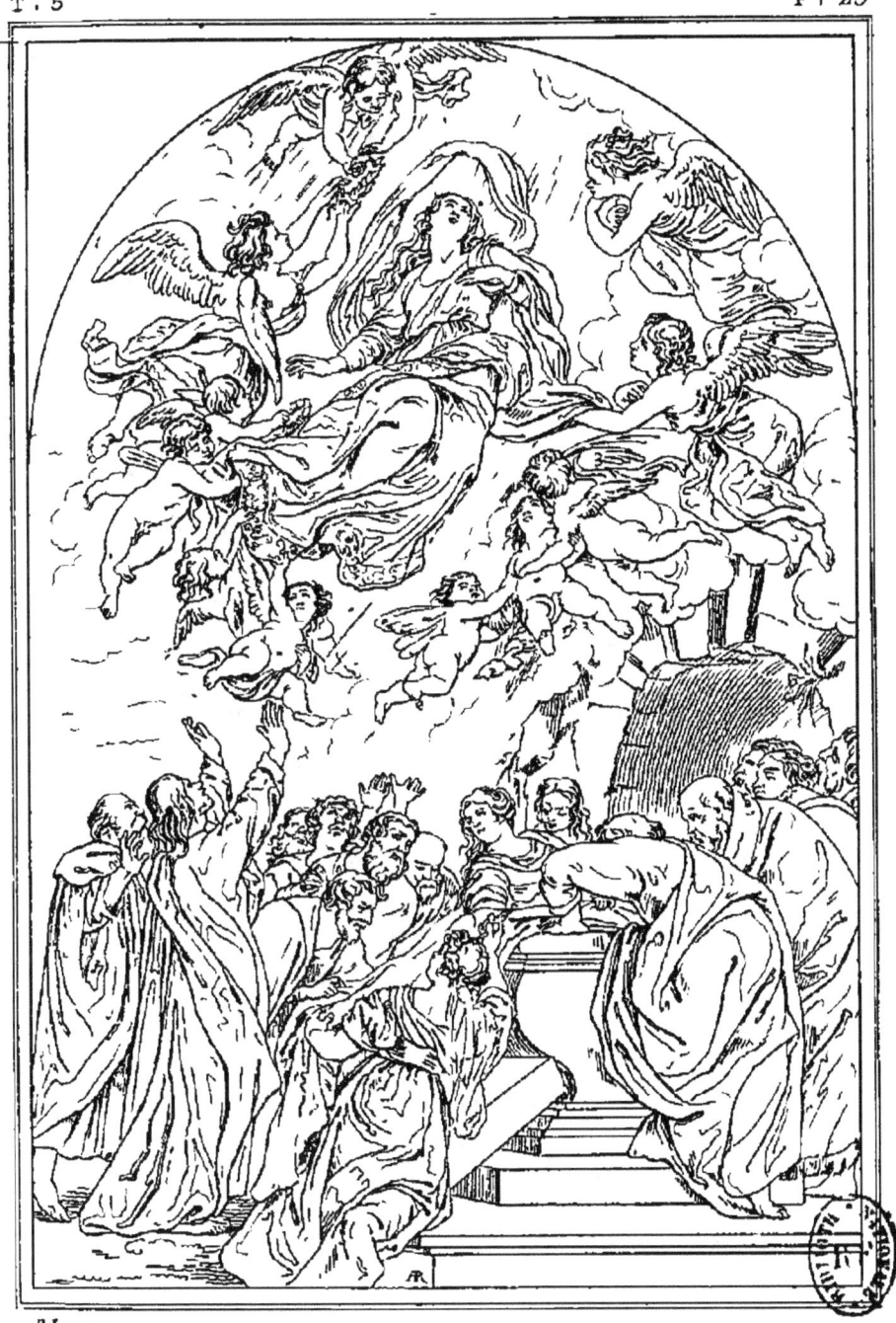

ASSOMPTION DE LA VIERGE

ASSUNZIONE DELLA VERGINE

ASUNCION DE LA VIRGEN

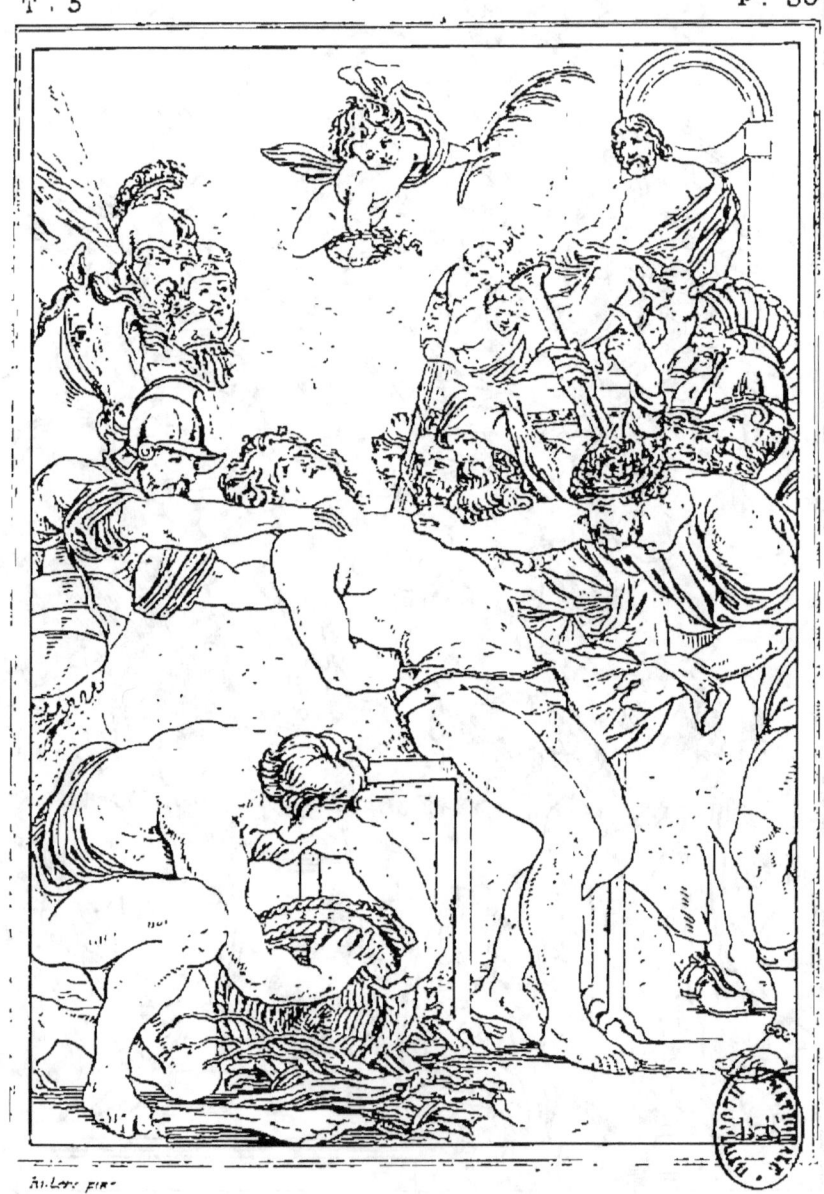

MARTYRE DE St LAURENT

MARTIRIO DE S LORENZO.

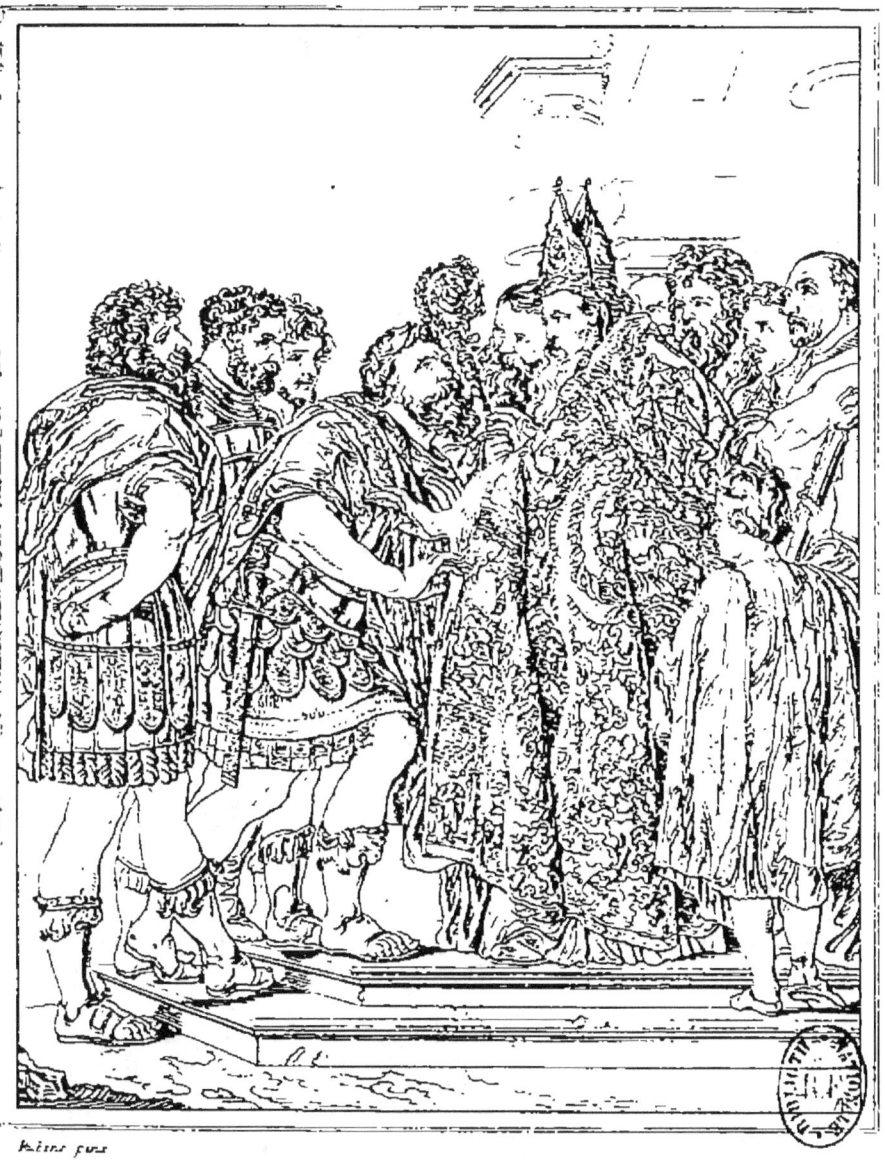

ST AMBROISE REPOUSSE THÉODOSE LE GRAND
SANT' AMBROGIO RISPINGE TEODOSIO IL GRANDE
S AMBROSIO APARTA DE SI A TEODOSIO EL GRANDE

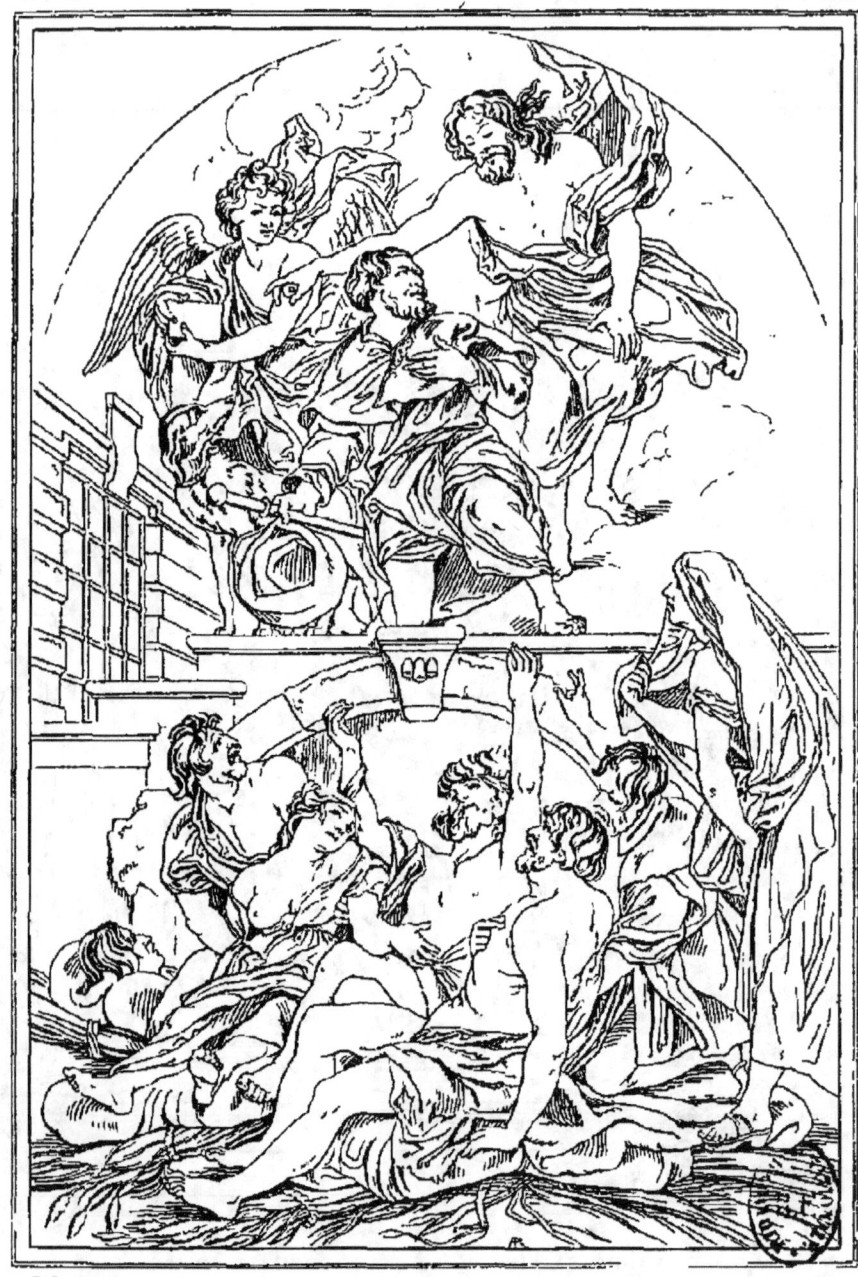

Rubens pinx.

PESTIFÉRES INVOQUANT St ROCH
APPESTATI CHE INVOCANO S ROCCO
UNOS APESTADOS INVOCANDO A S ROQUE.

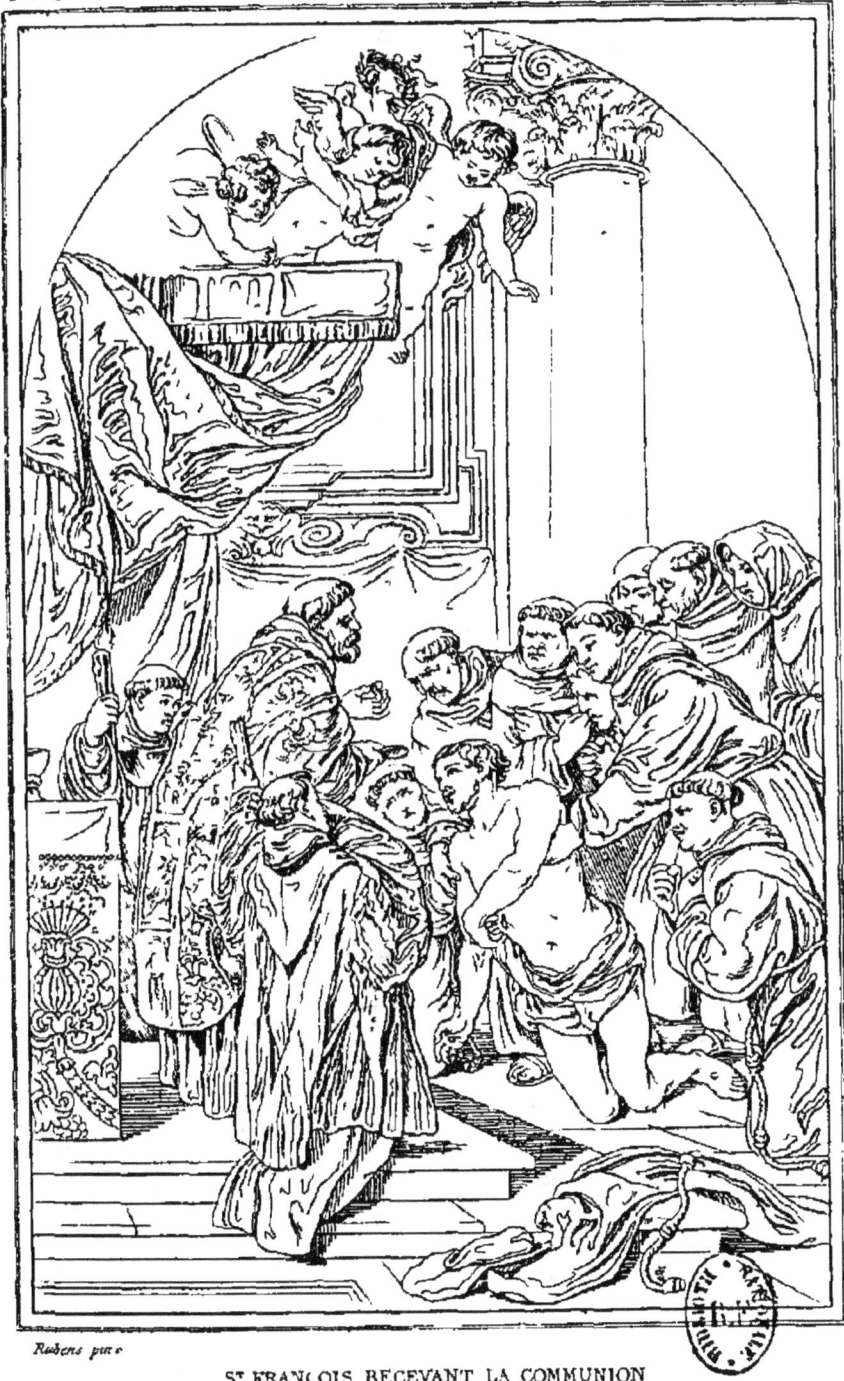

St FRANÇOIS RECEVANT LA COMMUNION

S FRANCESCO CHE RICEVE LA COMUNIONE

S FRANCISCO RECIBIENDO EL VIATICO

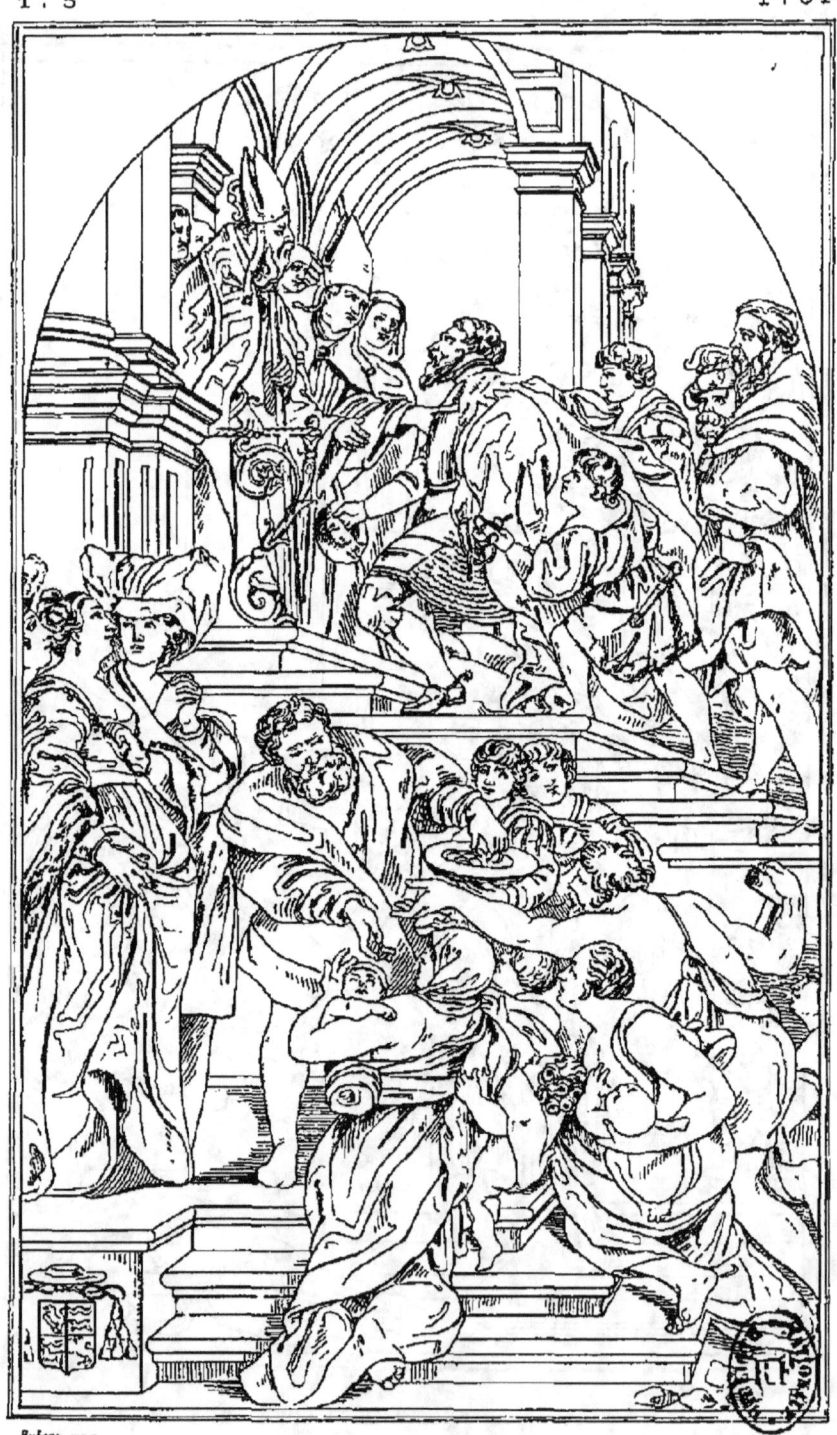

RÉCEPTION DE S^t BAVON

RECEZIONE DI SANT'AMAND

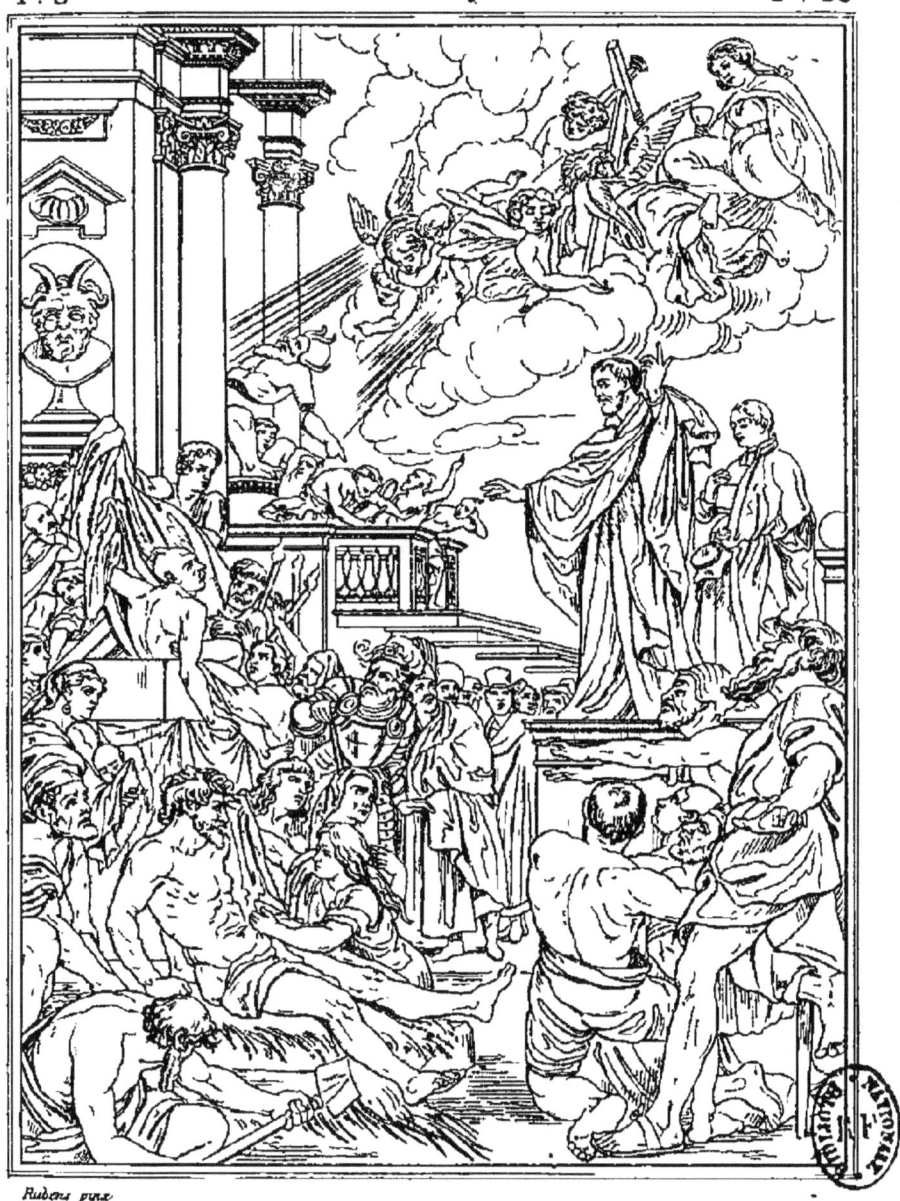

MIRACLES DE S^t FRANÇOIS XAVIER

MIRACOLI DI S FRANCESCO ZAVERIO

MILAGROS DE S FRANCISCO XAVIER

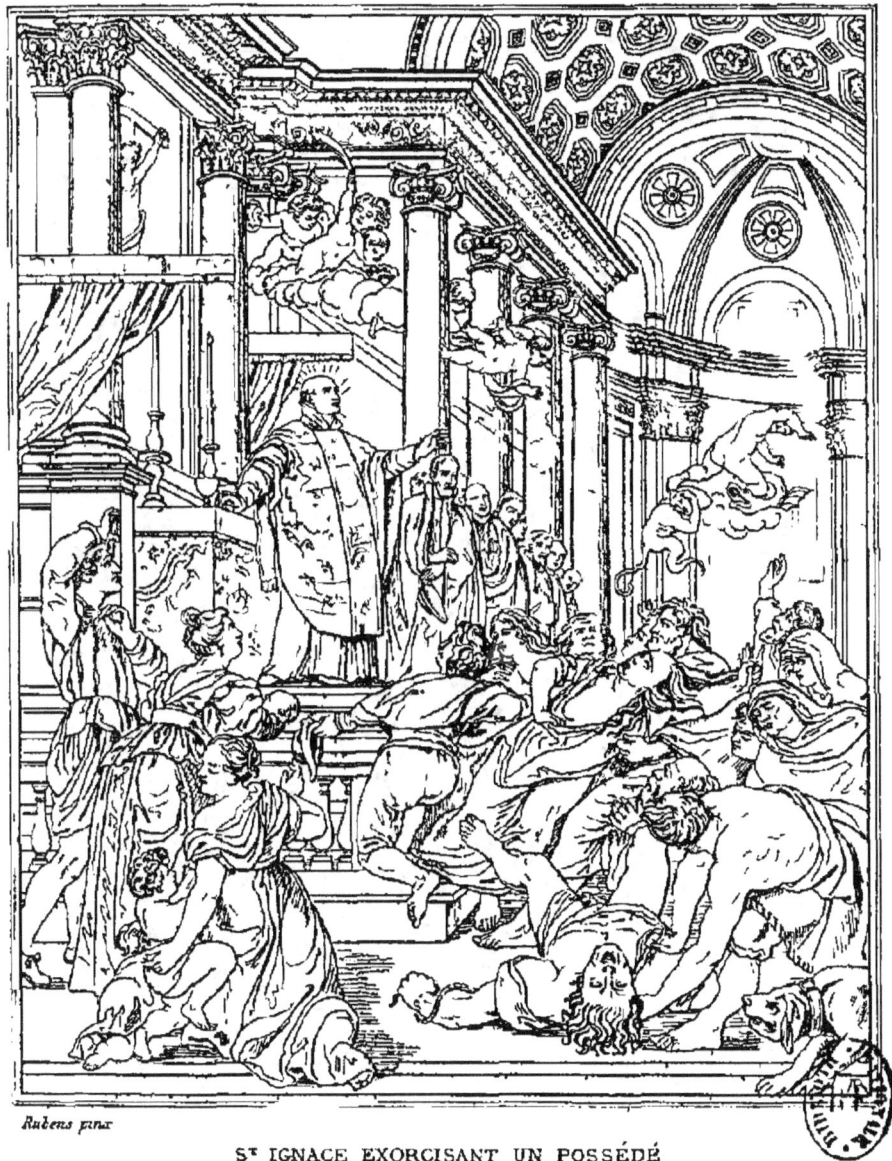

St IGNACE EXORCISANT UN POSSÉDÉ

S. IGNAZIO CHE ESORCIZZA UN INDEMONIATO

S IGNACIO EXORCIZANDO A UN ENDEMONIADO

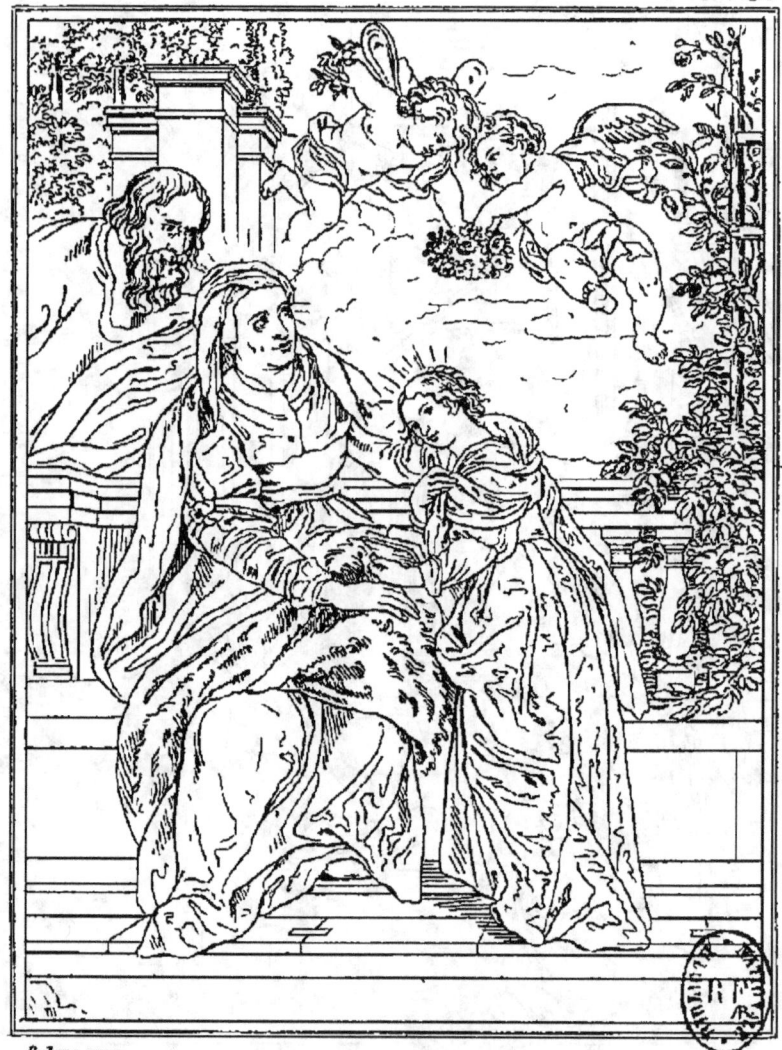

Rubens pinx.

STE ANNE INSTRUISANT LA VIERGE

S^t ANNA CHE INSEGNA ALLA VERGINE

STA ANA INSTRUYENDO A LA VIRGEN

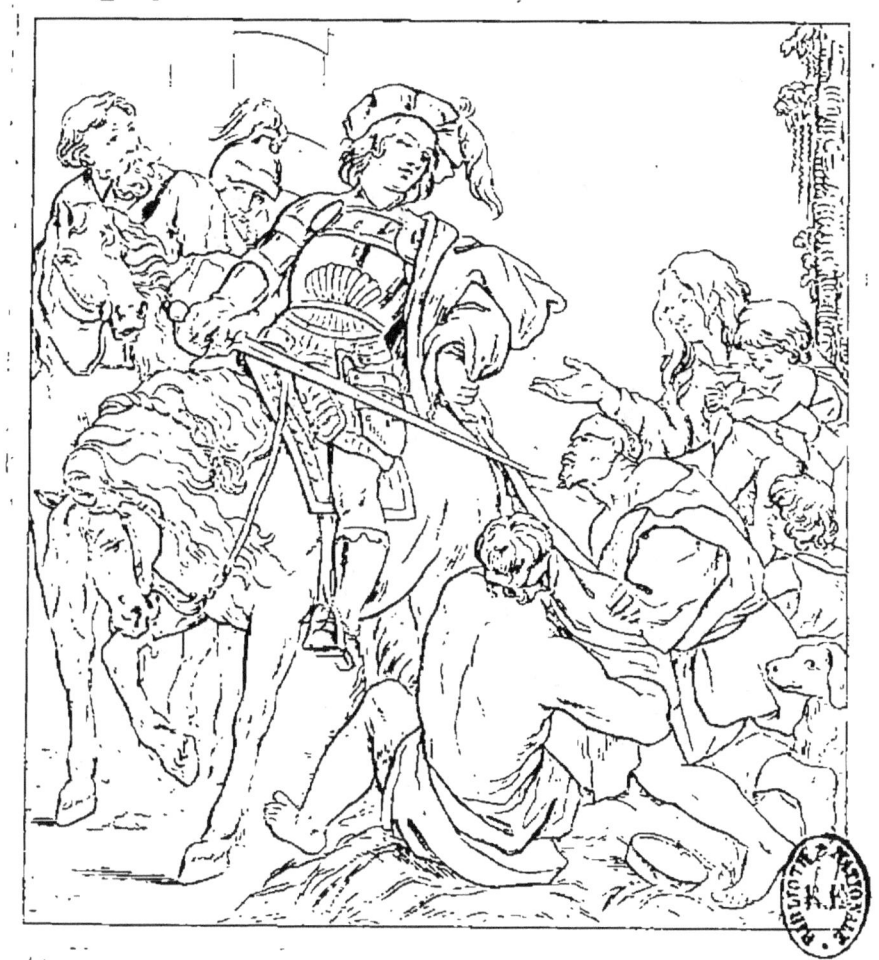

S. MARTIN
SAN MARTINO

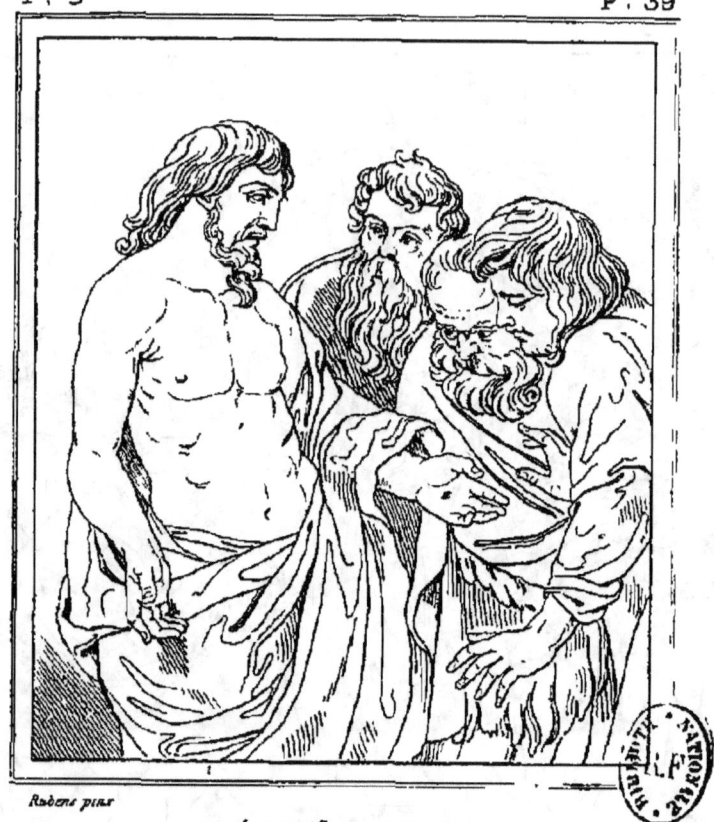

INCRÉDULITÉ DE S.^T THOMAS
INCREDULITA DI S TOMMASO
INCREDULIDAD DE STO TOMAS

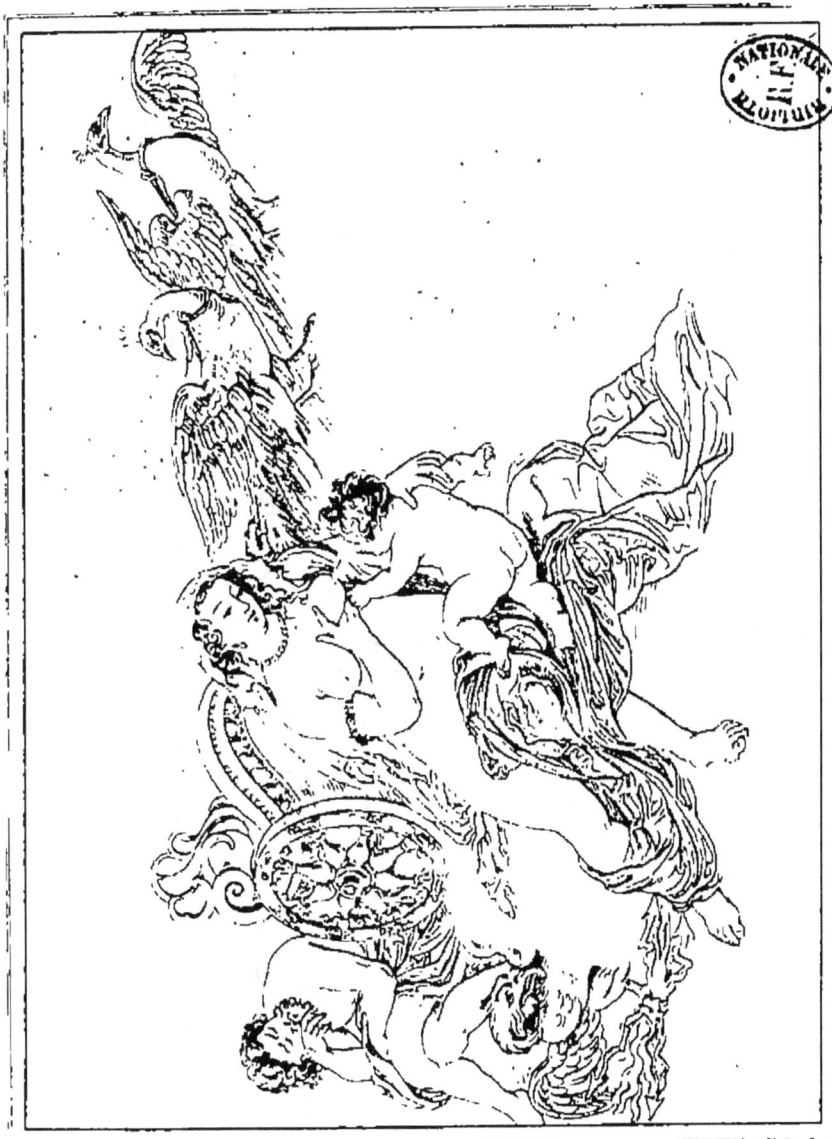

JUNON ALLAITANT HERCULE.
GIUNONE ALLATTA ERCOLE.

VÉNUS ET ADONIS.

VENERE E ADONE.

FÊTE A VÉNUS

FESTA A VENERE

MARCHE DE SILÈNE.

MARCIA DI SILENO.

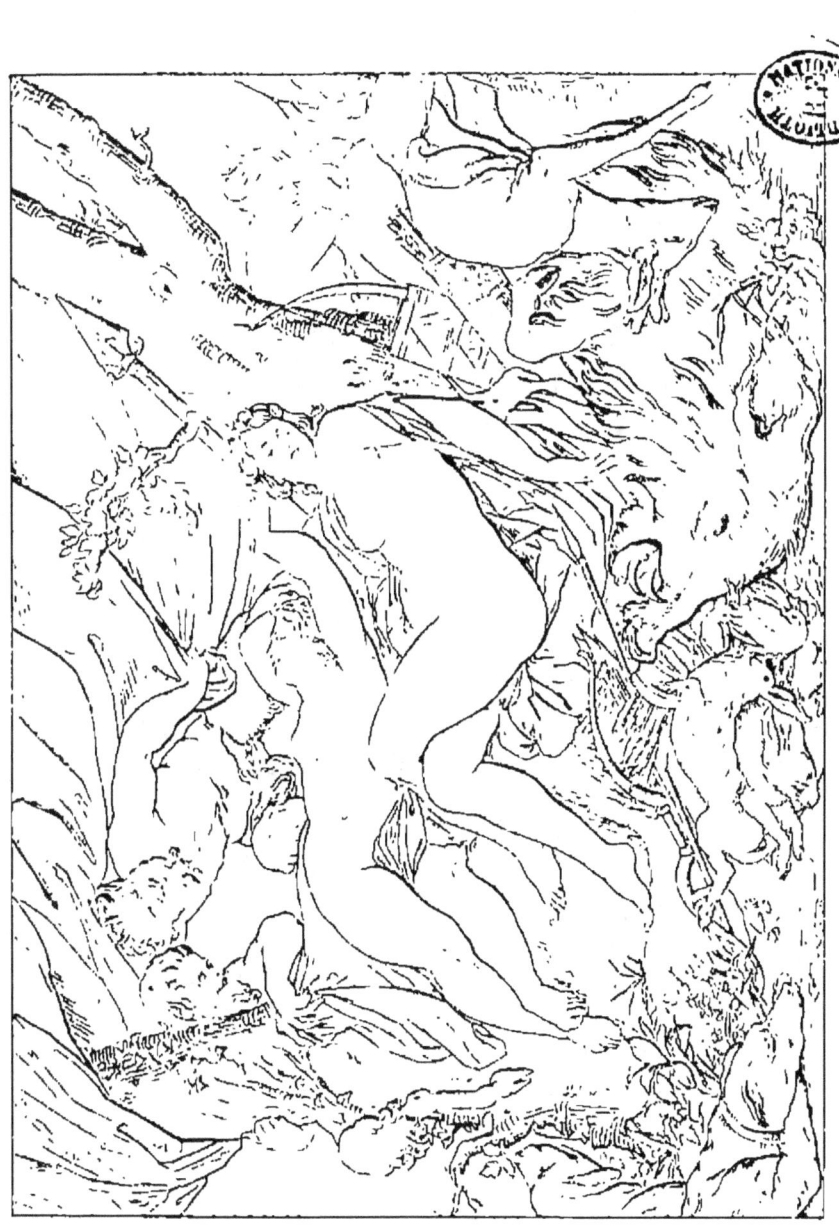

NYMPHES SURPRISES PAR DES SATYRES

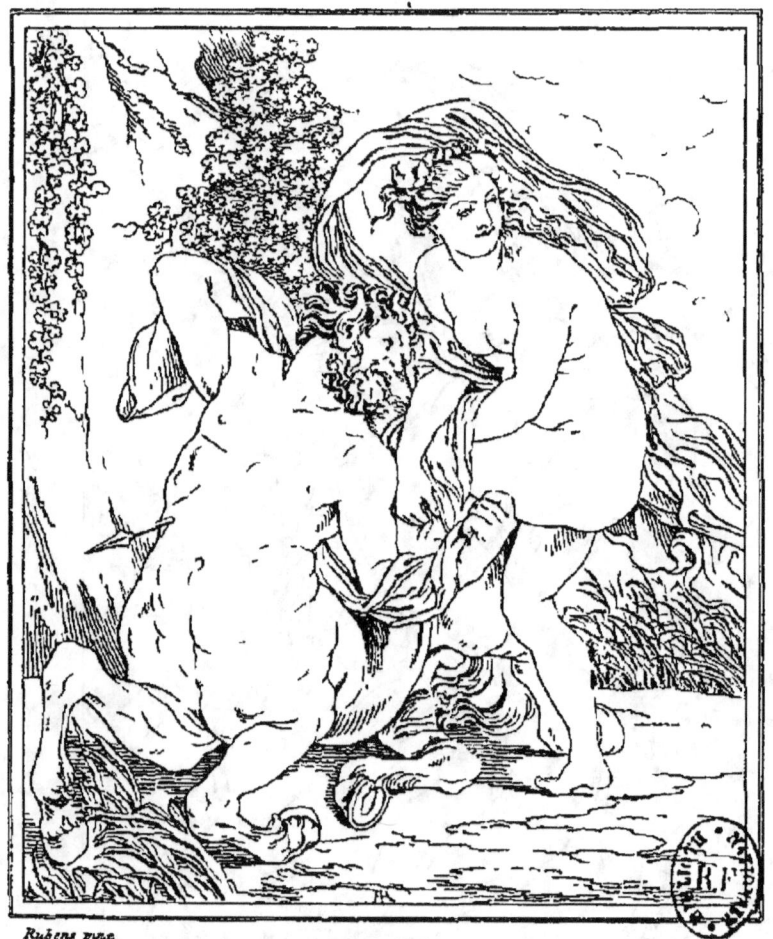

NESSUS ET DÉJANIRE

NESSO E DEINAIRA

NESO Y DE JANIRA

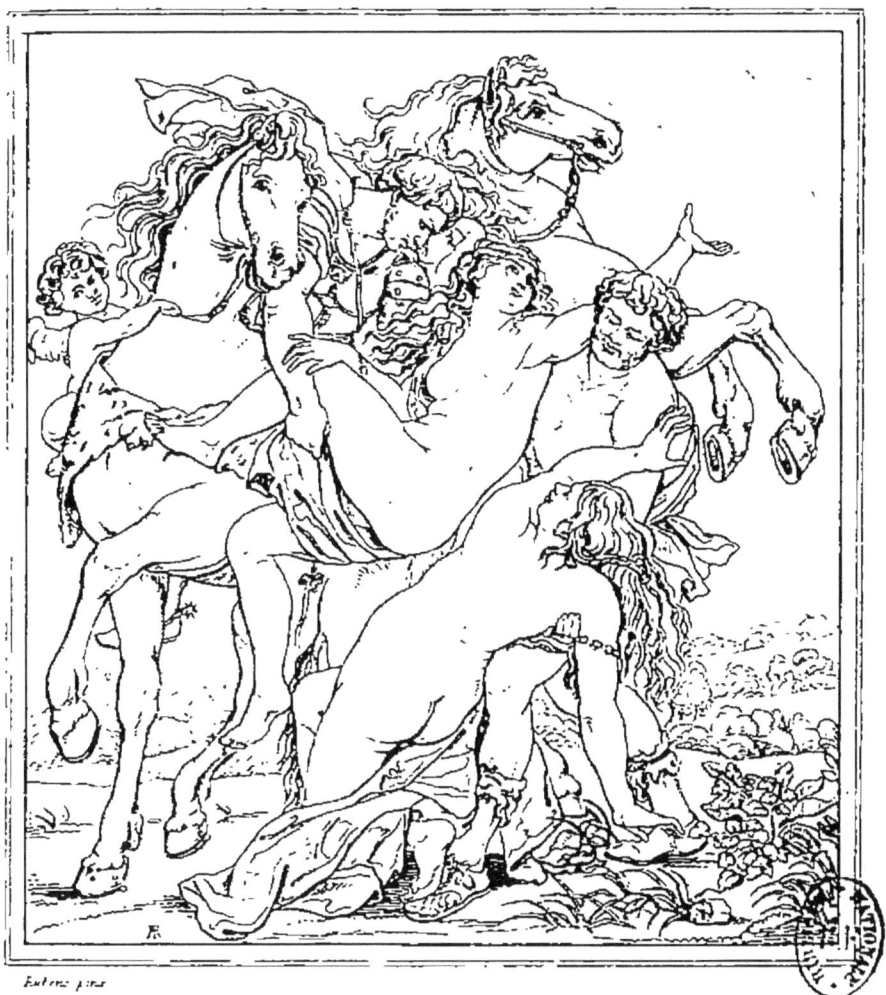

ENLÈVEMENT DE HILAIRE ET PHŒBÉ.

RATTO D'ILARIA E DI FEBEA.

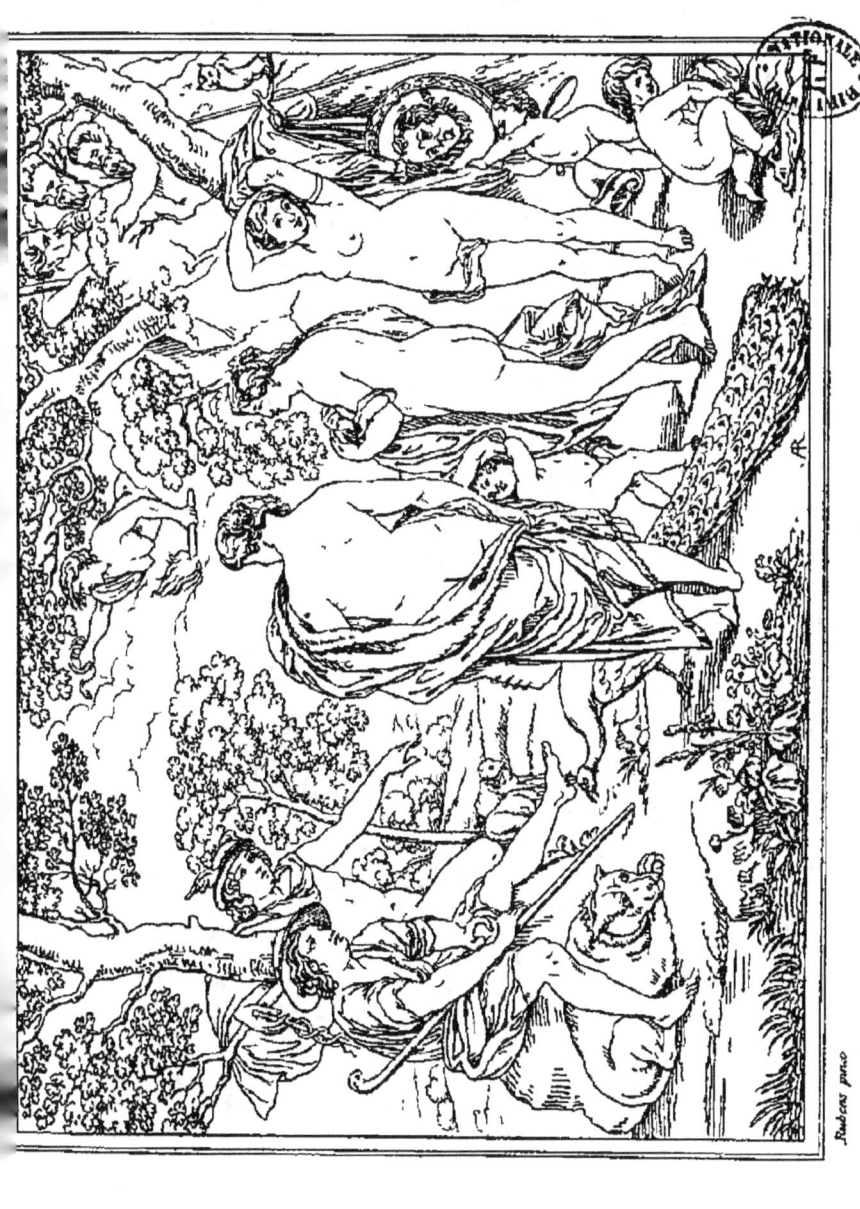

JUGEMENT DE PÂRIS

IL GIUDIZIO DI PARIDE

JUICIO DE PÁRIS

BATAILLE DES AMAZONES

Rubens pinx.

ENFANS PORTANT UNE GUIRLANDE DE FRUITS

BAMBINI CHE PORTANO UNA GHIRLANDA DI FRUTTA

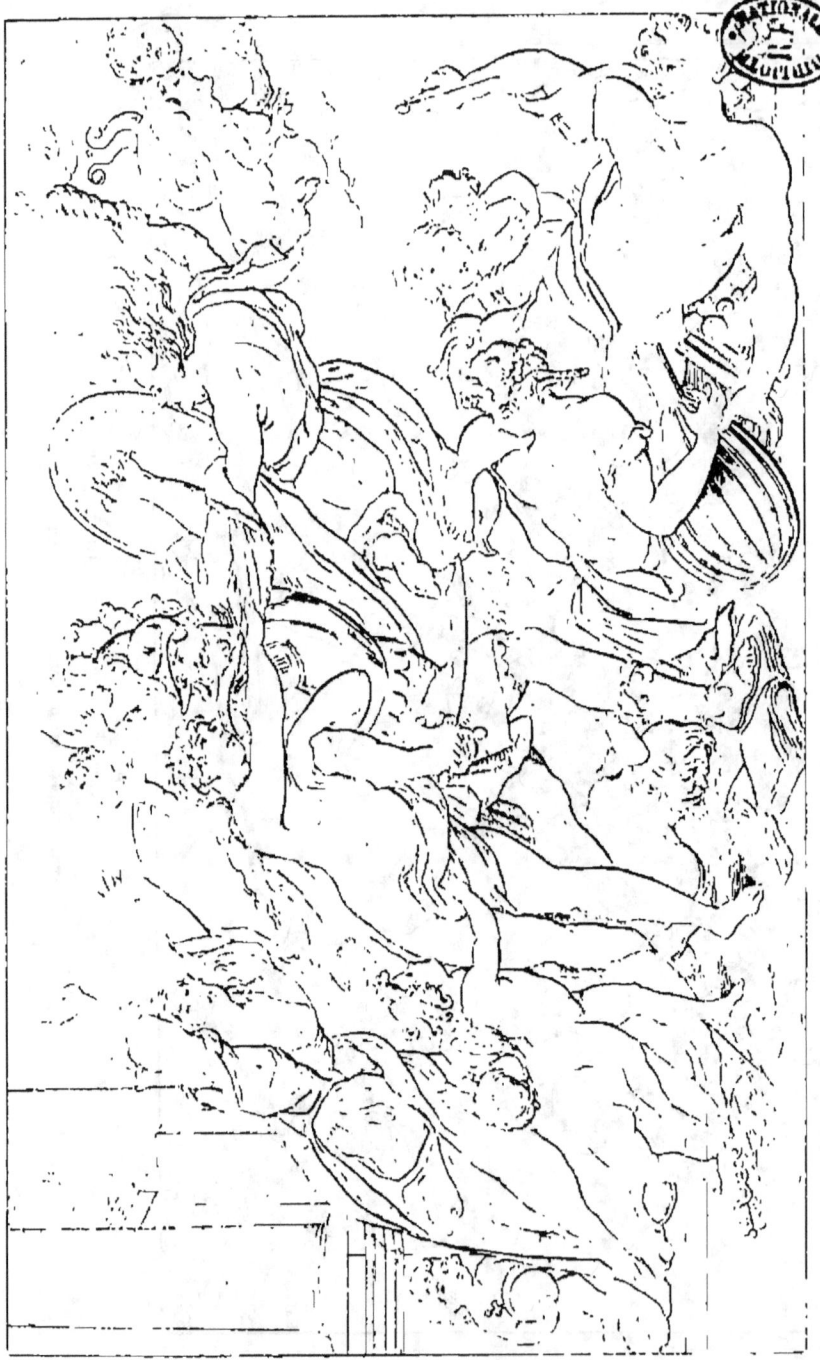

LA PAIX ET LA GUERRE
LA PACE E LA GUERRA

KERMESSE

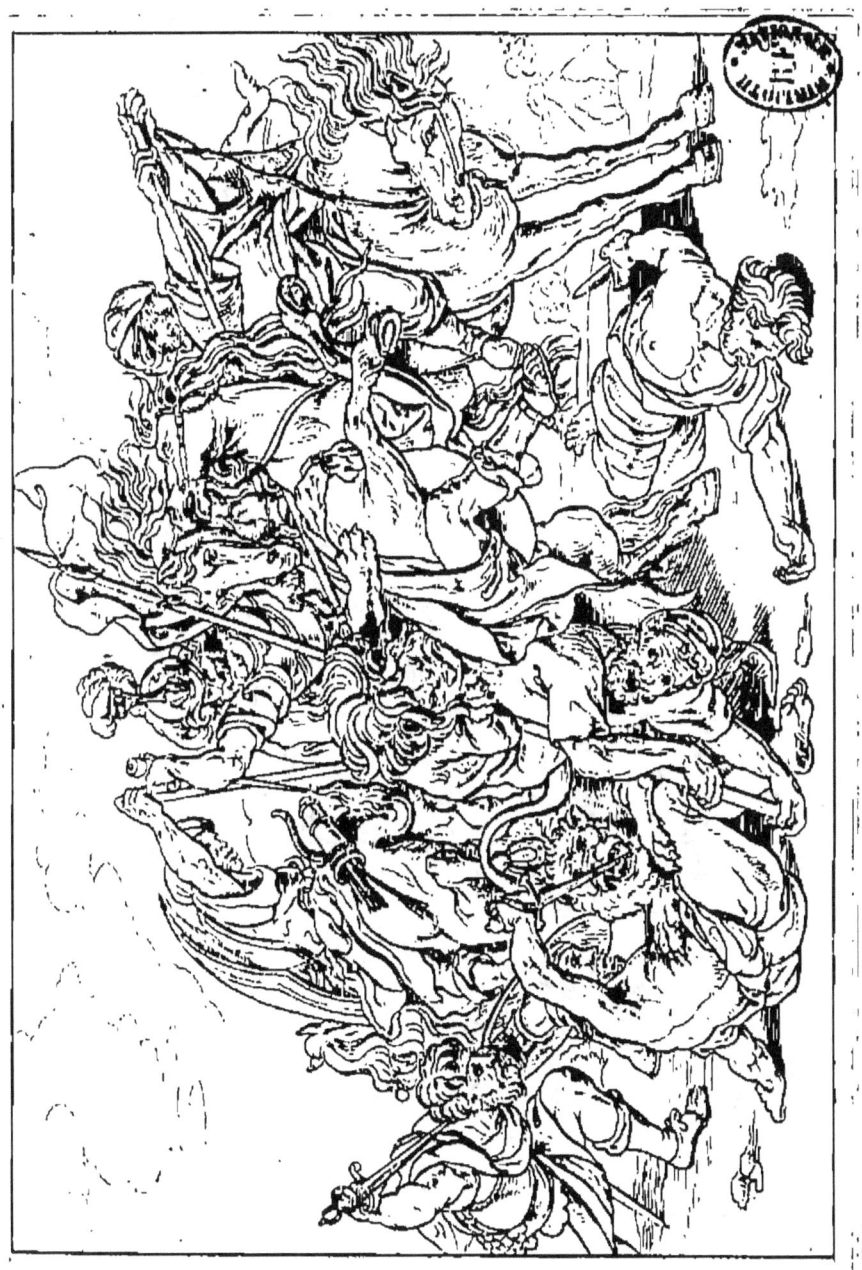

CHASSE AUX LIONS
CACCIA DEI LEONI

PAYSAGE, L'ABREUVOIR

André pinx.

LES QUATRE PHILOSOPHES

I QUATTRO FILOSOFI

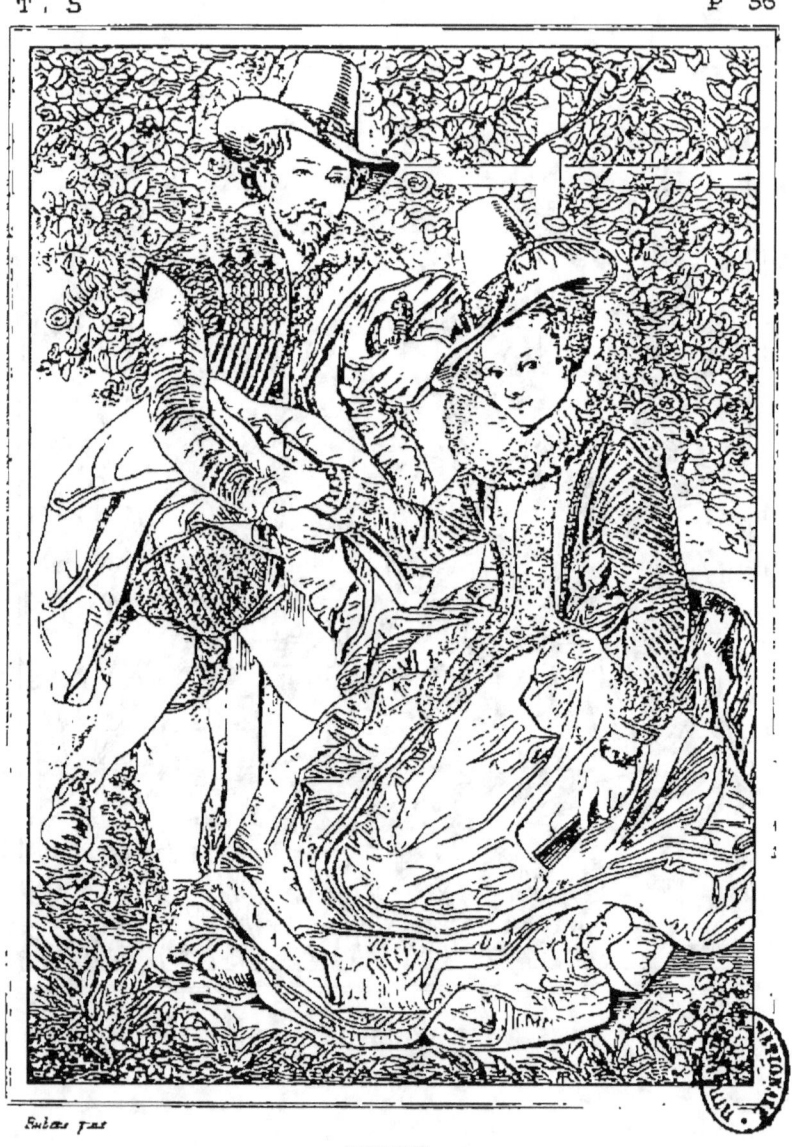

RUBENS
ET SA FEMME ÉLISABETH BRANT
RUBENS E SUA MOGLIE ELISABETTA BRANT.

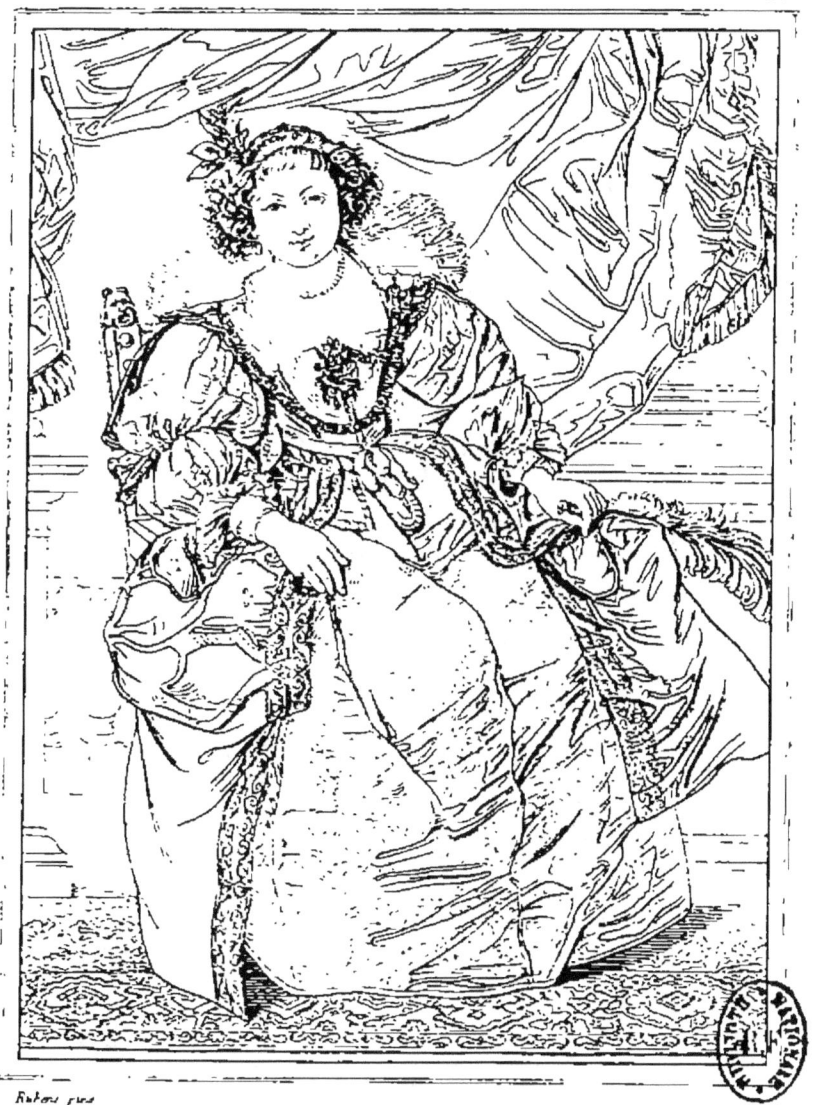

HÉLÈNE FORMANN.

ELENA FORMANN

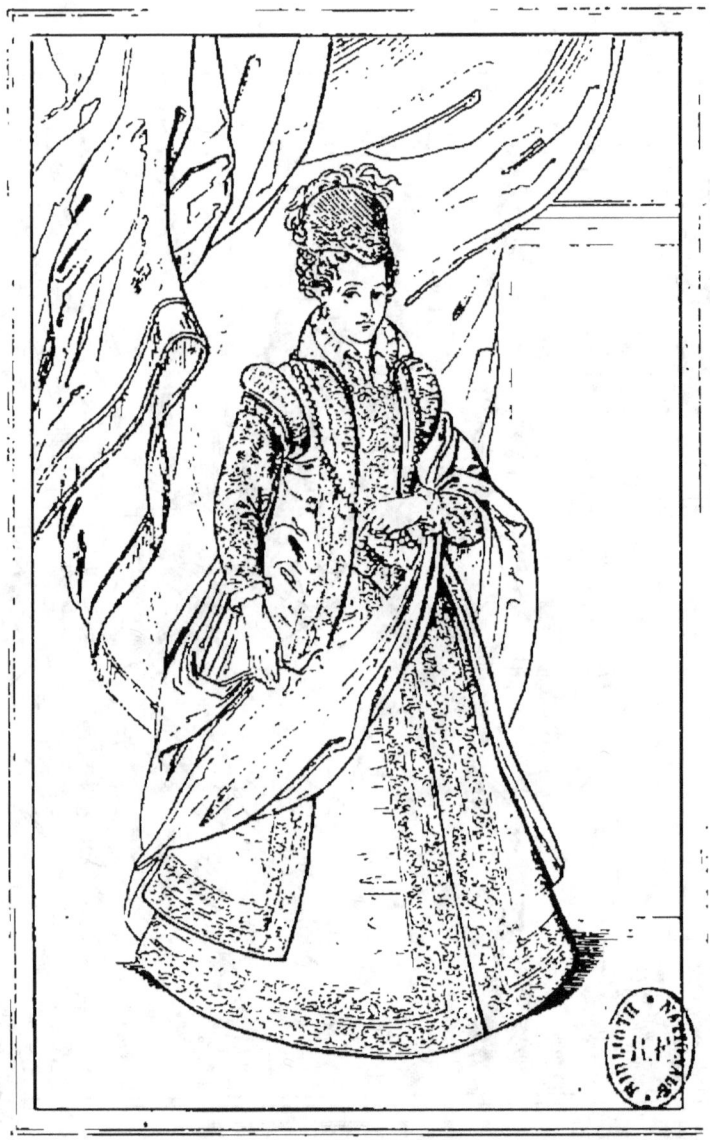

JEANNE D'AUTRICHE
GIOVANNA D'AUSTIGA

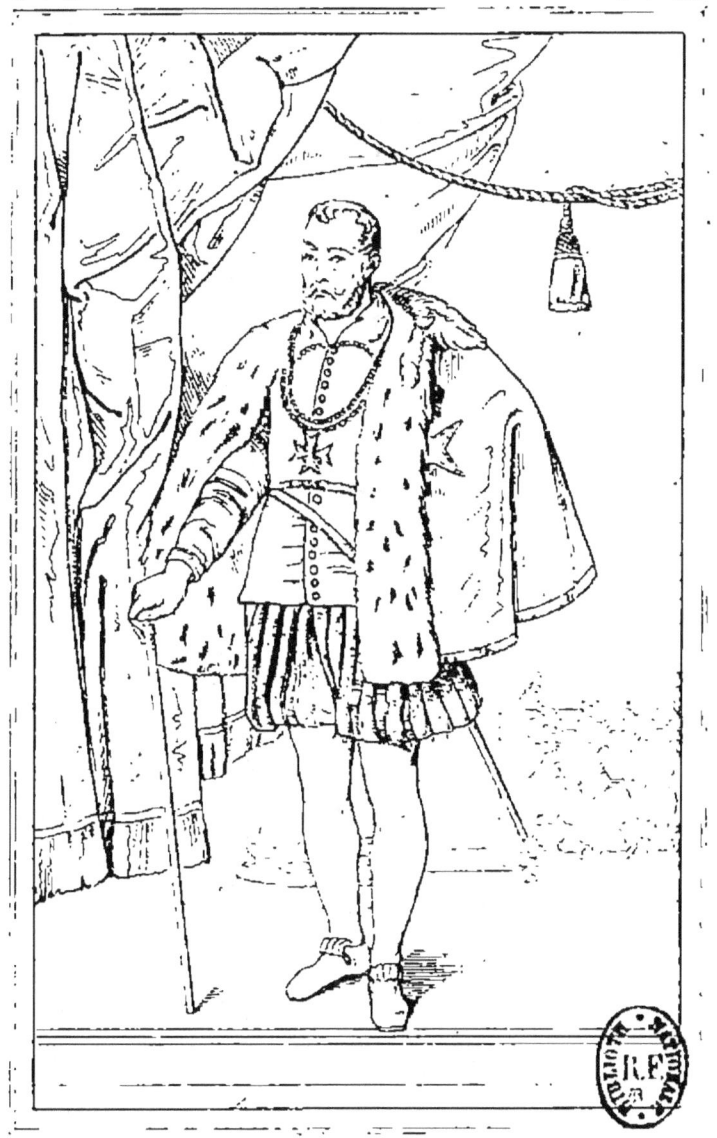

FRANÇOIS MARIE DE MÉDICIS

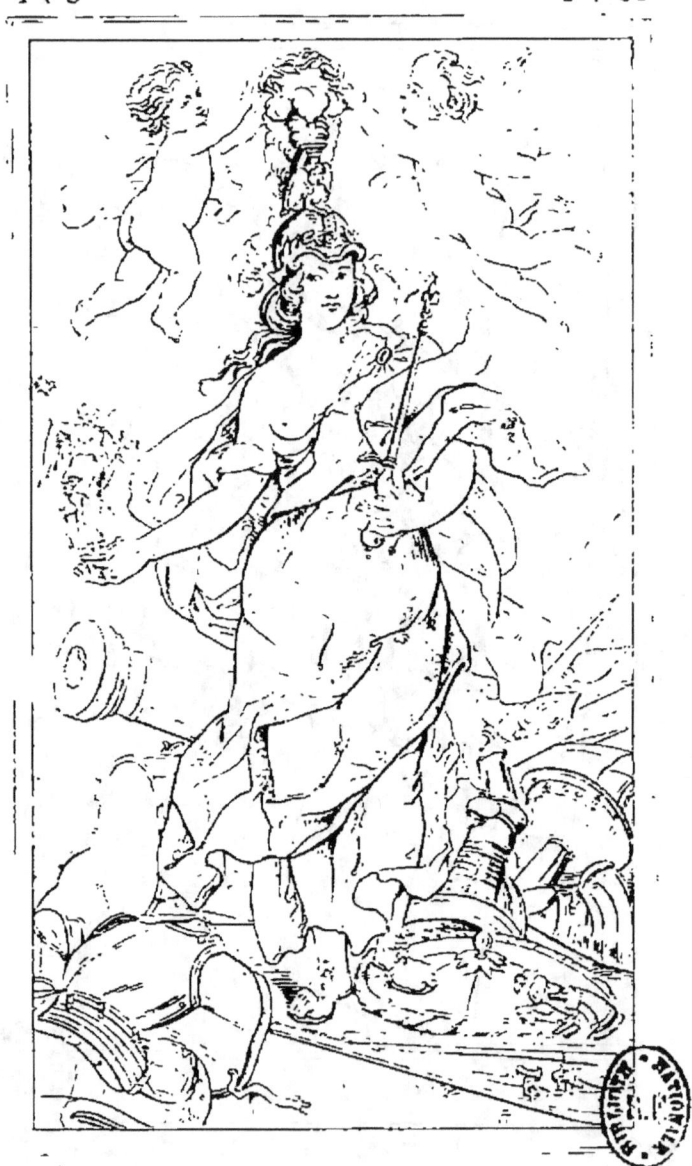

MARIE DE MÉDICIS

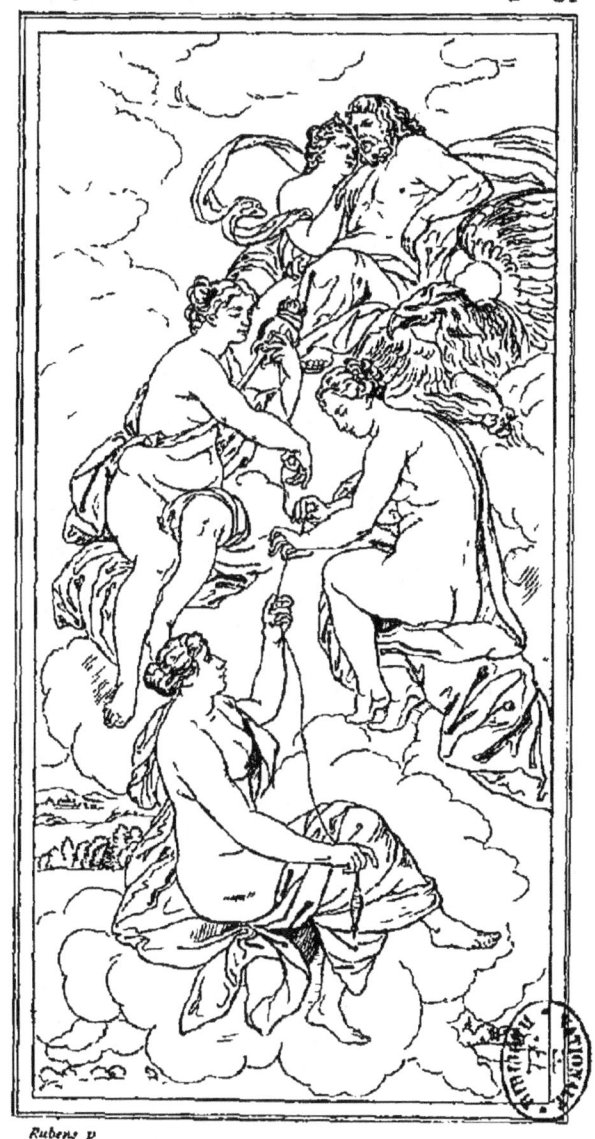

Rubens p

DESTINÉE DE LA REINE

DESTINO DELLA REGINA

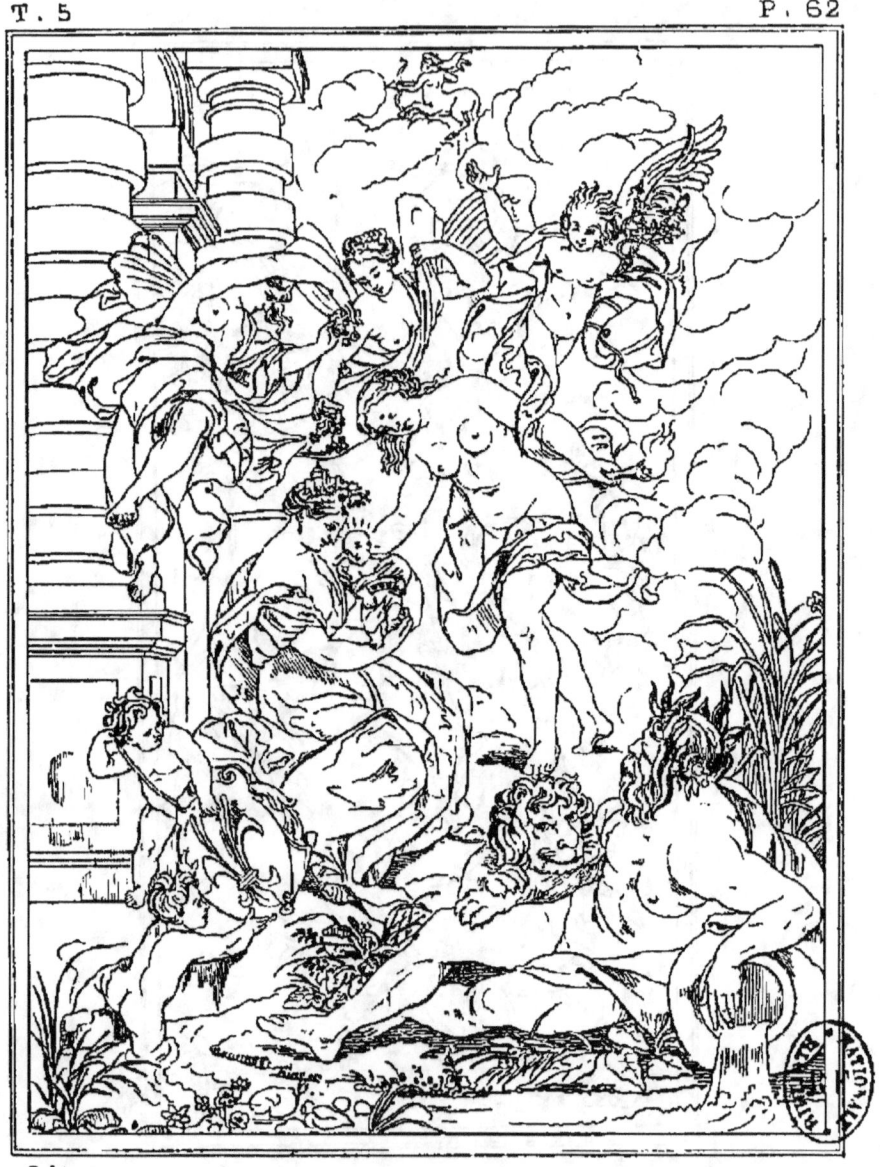

NAISSANCE DE LA REINE

NASCITA DELLA REGINA

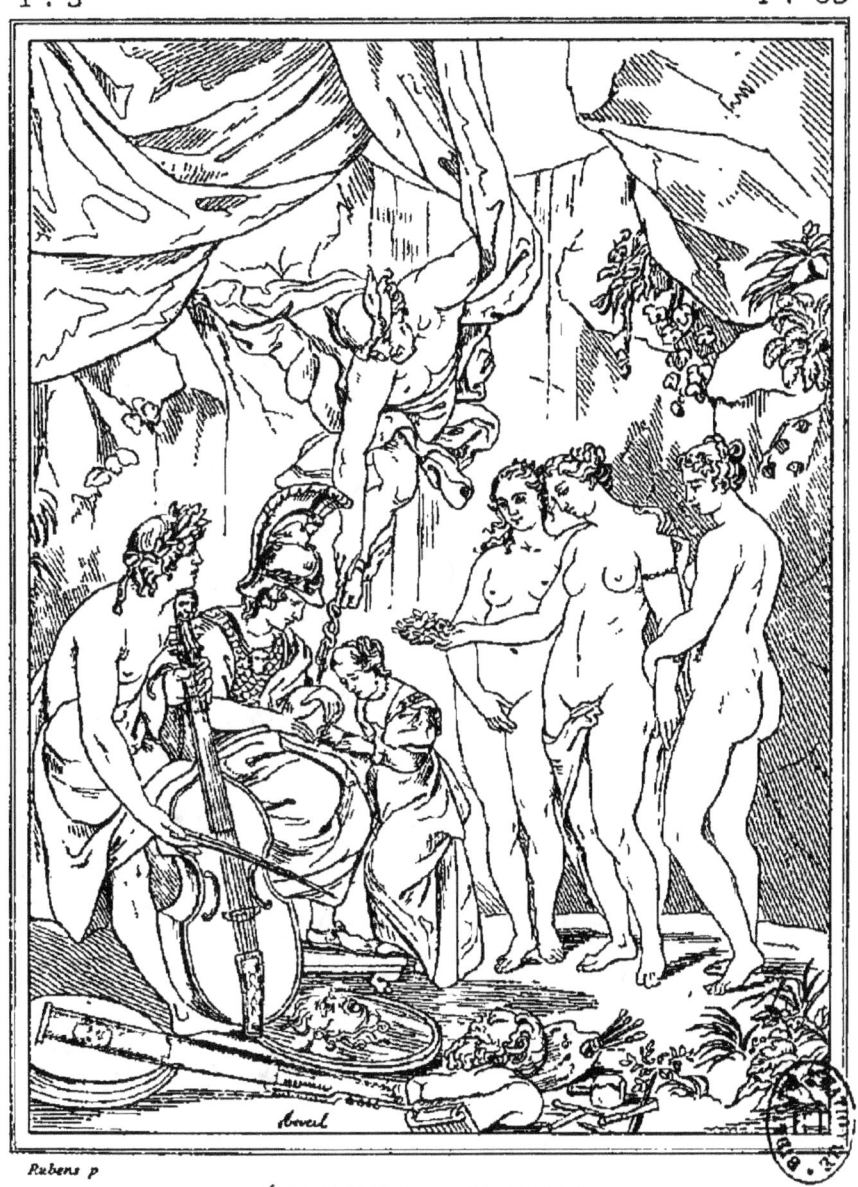

ÉDUCATION DE LA REINE
EDUCAZIONE DELLA REGINA

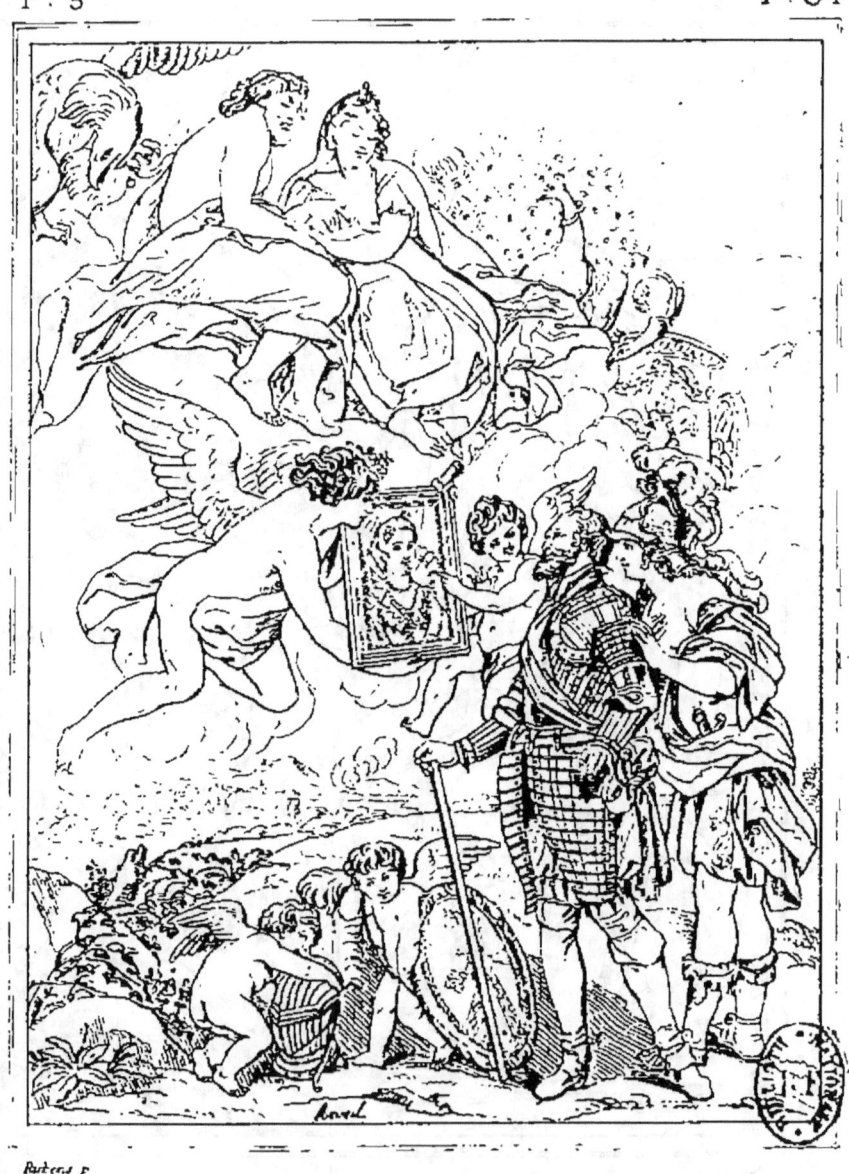

PROJET DU MARIAGE.

PROJETTO DEL MATRIMONIO

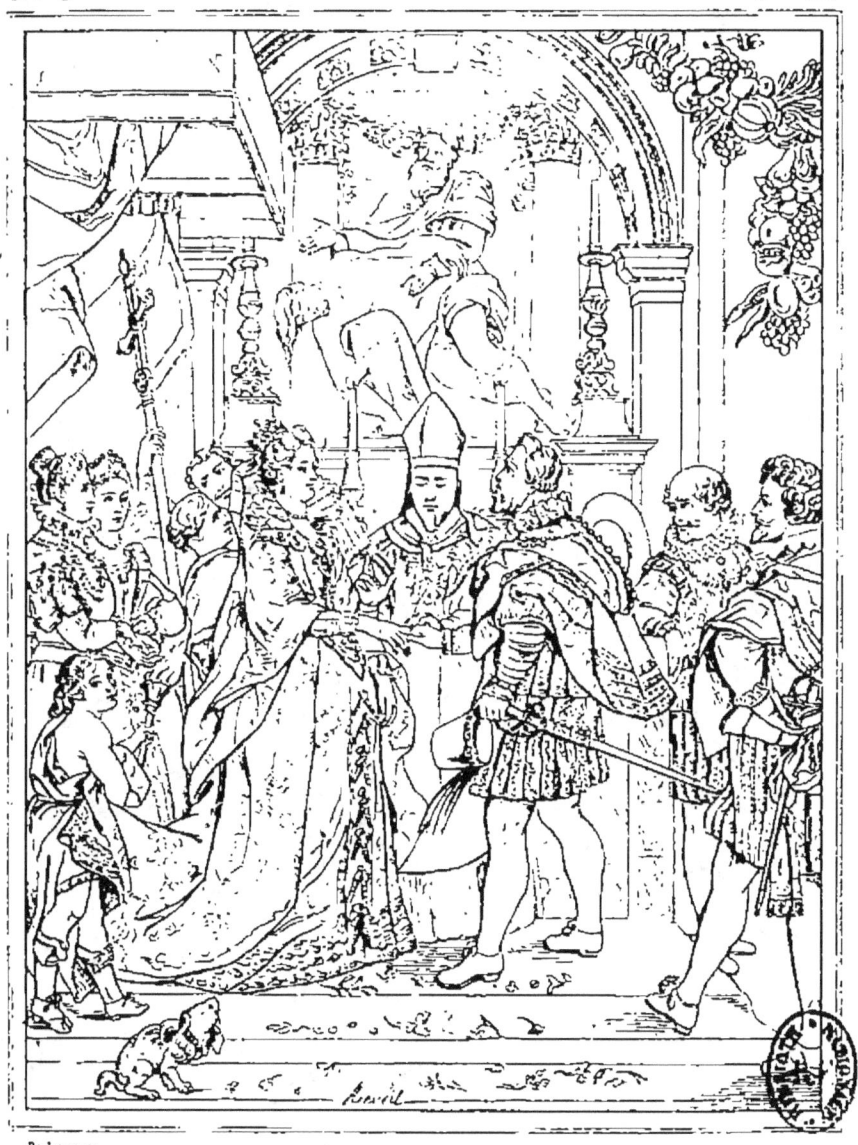

MARIAGE DE LA REINE.

MATRIMONIO DELLA REGINA

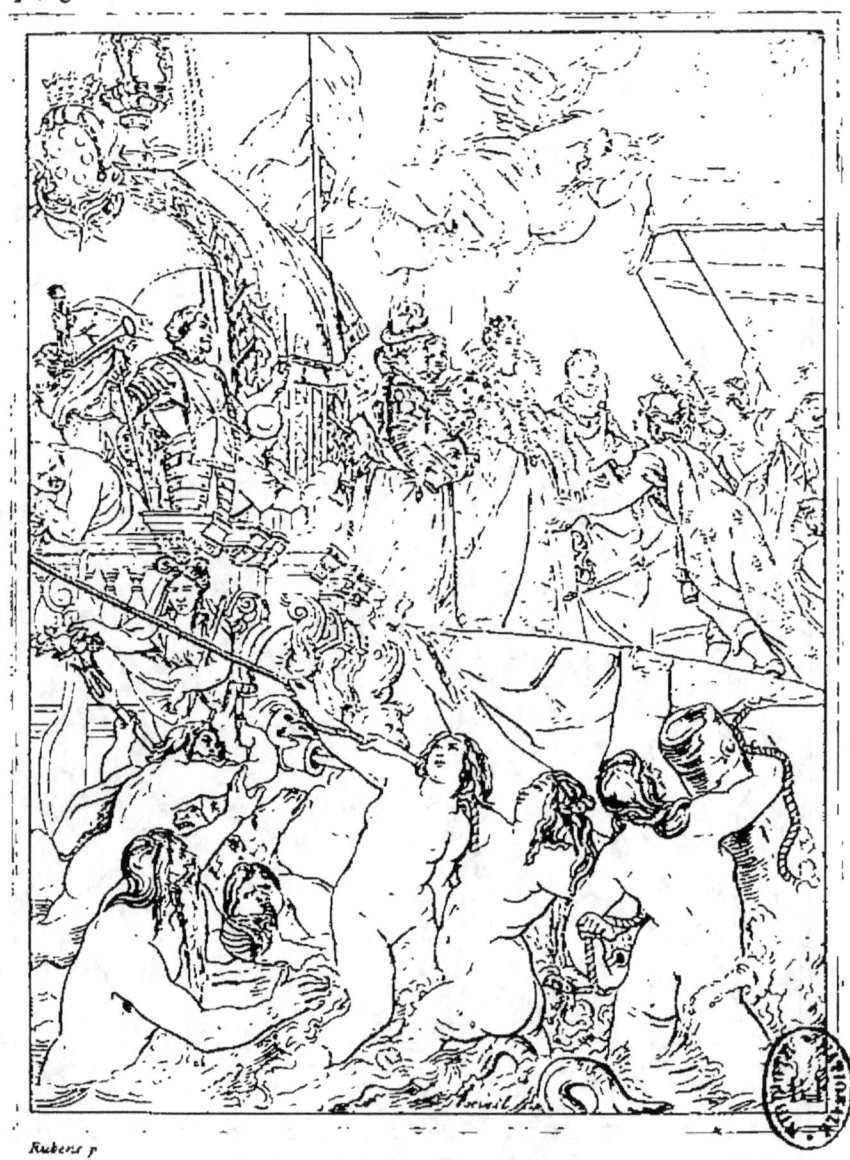

DÉBARQUEMENT DE LA REINE.

SBARCO DELLA REGINA.

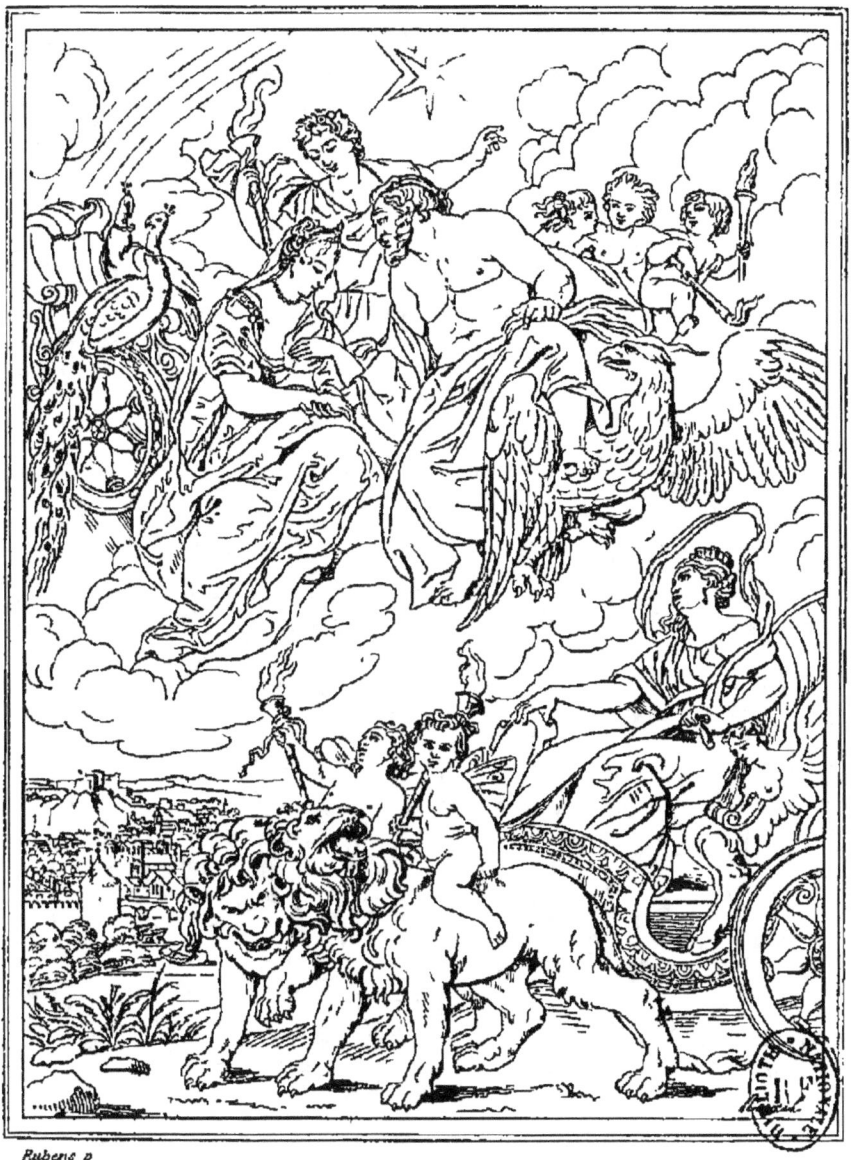

MARIE DE MÉDICIS ARRIVE À LYON

MARIA DE MEDICI ARRIVA A LIONE

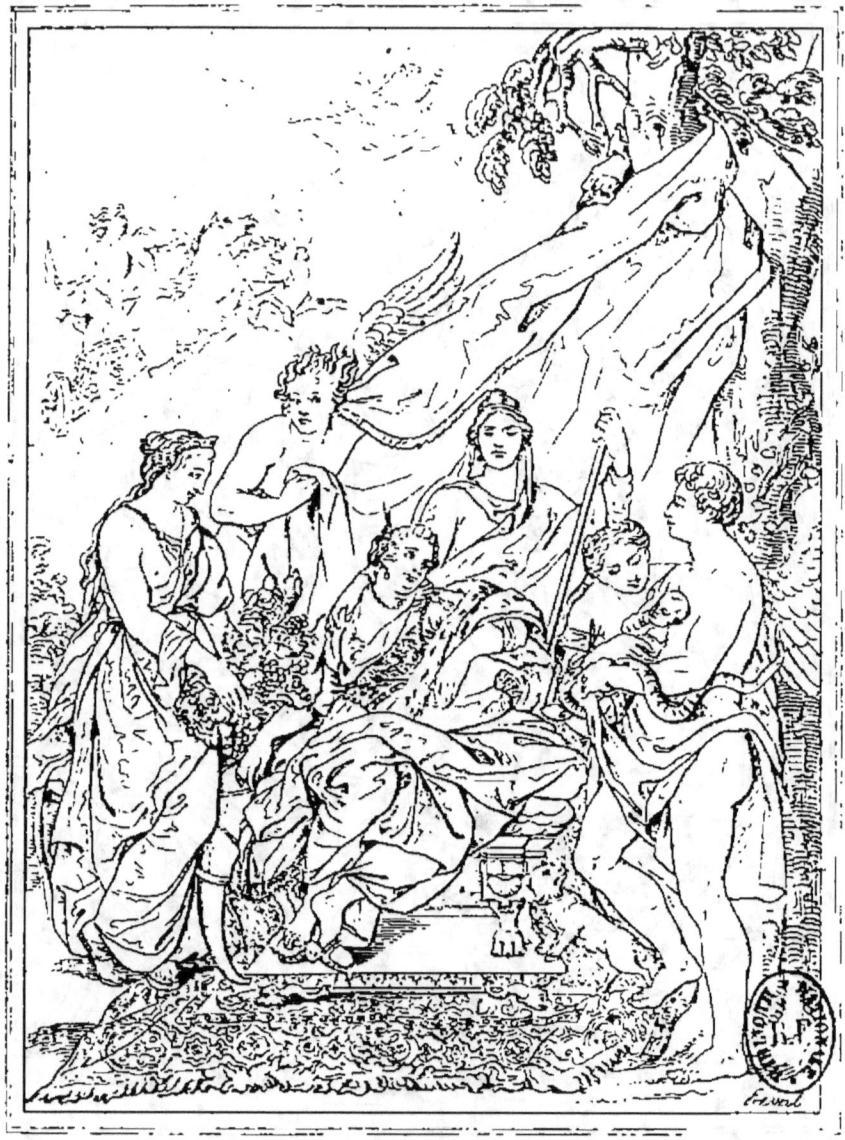

NAISSANCE DE LOUIS XIII

NASCITA DI LUIGI XIII

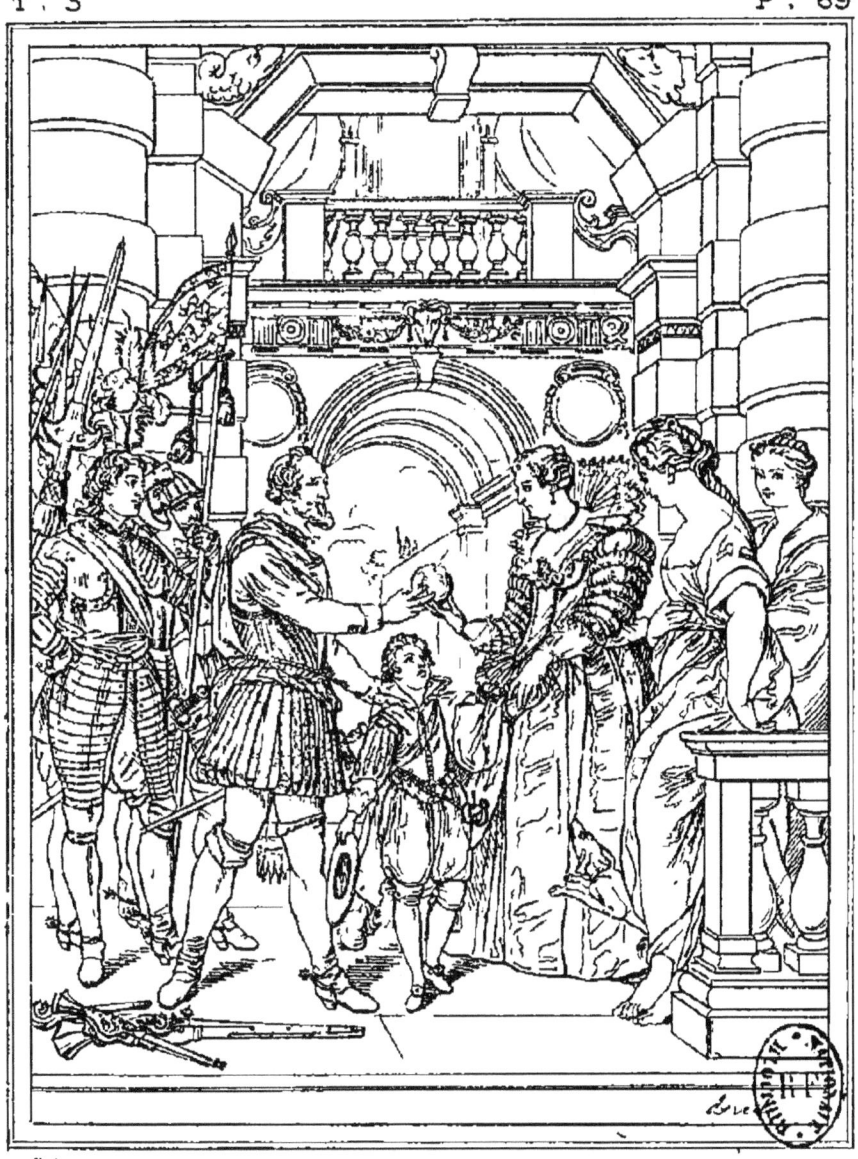

MARIE DE MEDICIS INVESTIE DU GOUVERNEMENT

MARIA DE MEDICI INVESTITA DI L GOVERNO

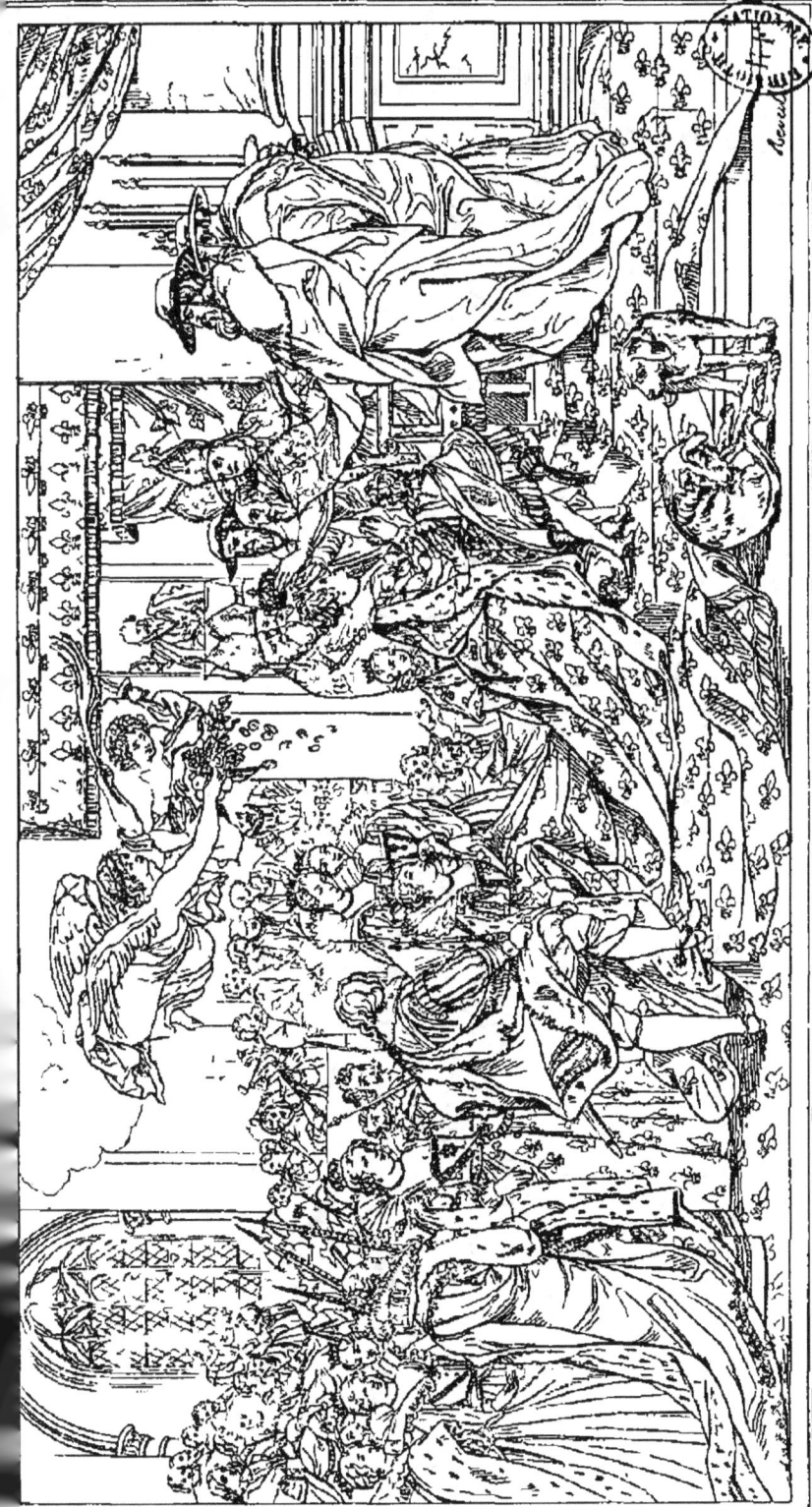

COURONNEMENT DE MARIE DE MEDICIS

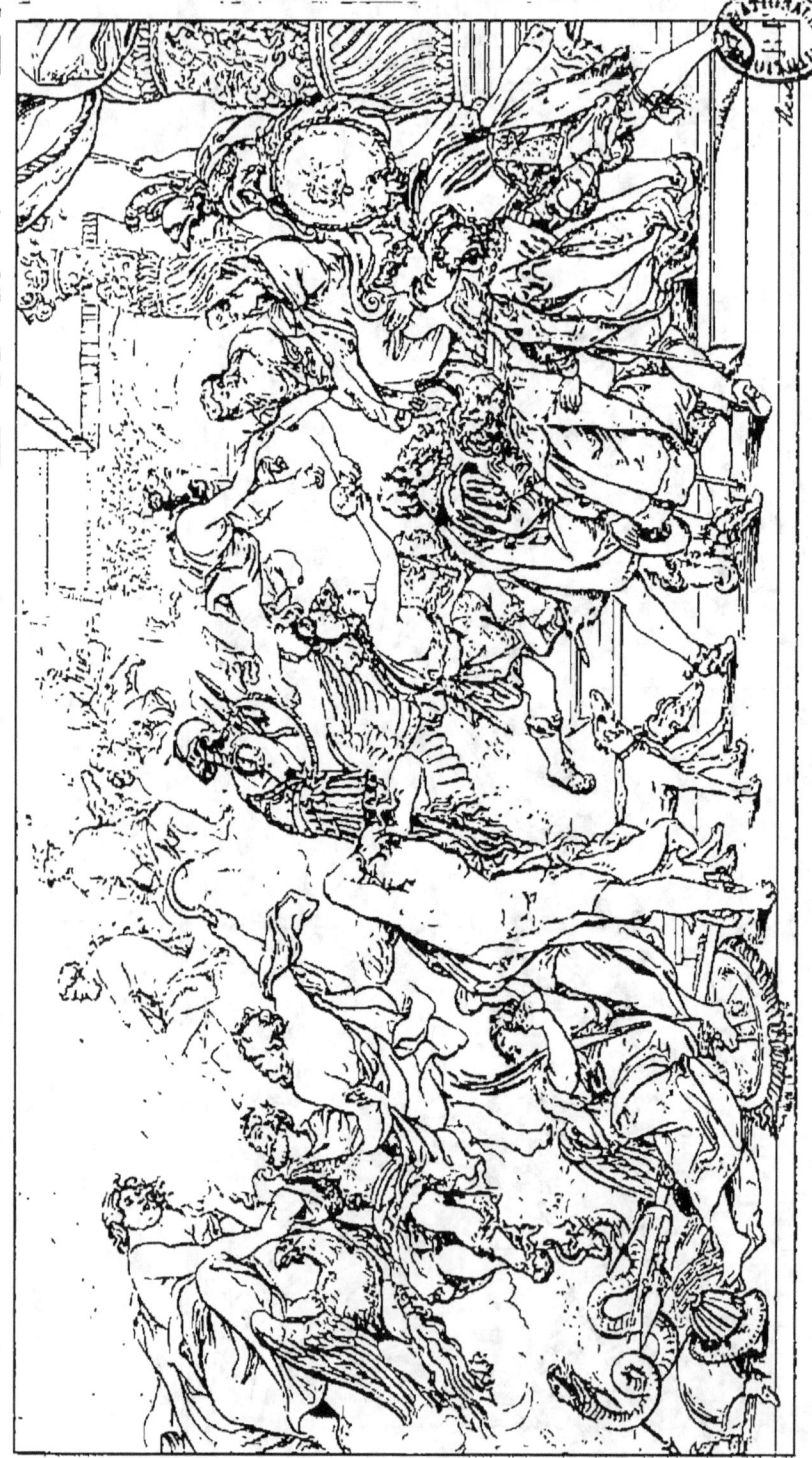

MARIE DE MEDICIS DÉCLARÉE RÉGENTE

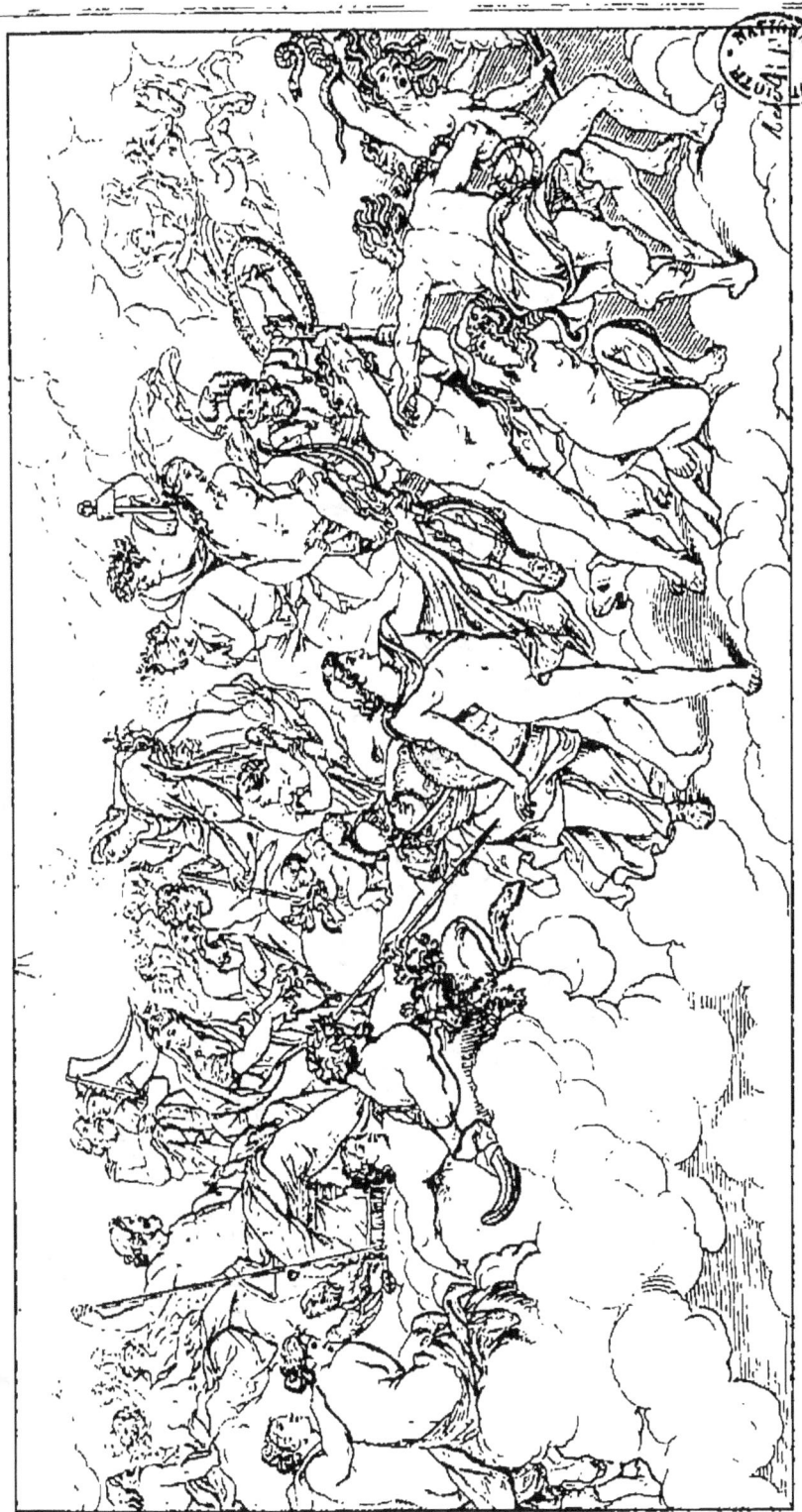

EFFETS DU GOUVERNEMENT DE MARIE DE MEDICIS

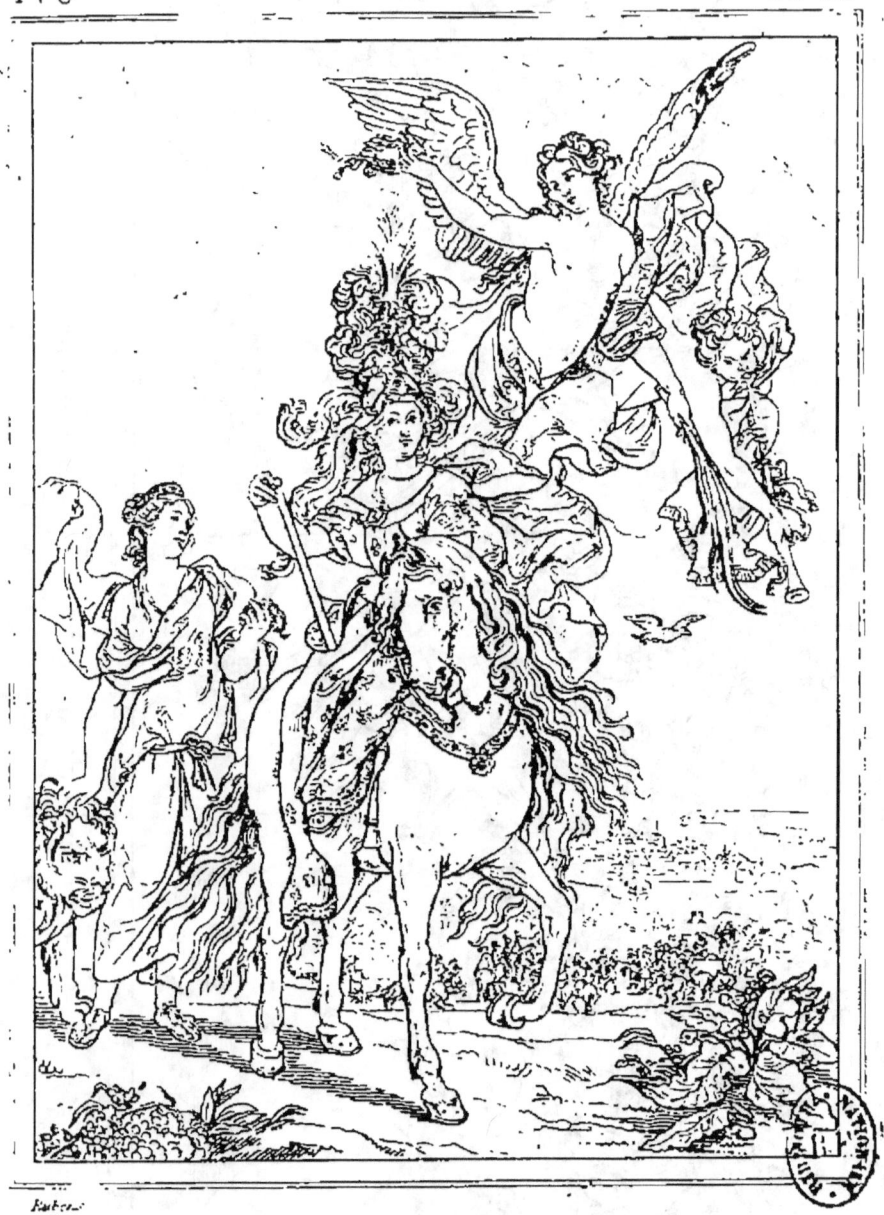

MARIE DE MÉDICIS VICTORIEUSE

MARIA DE MEDICI VITTORIOSA.

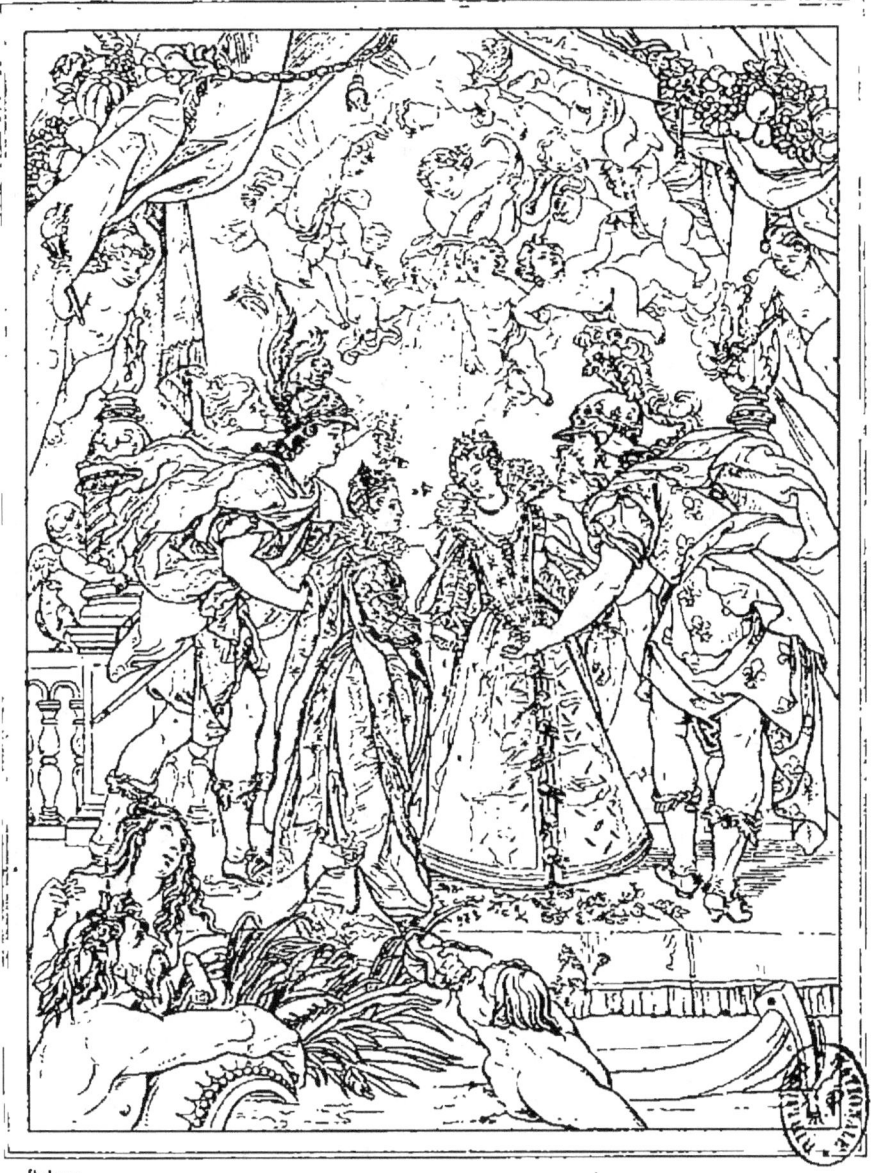

ÉCHANGE DES DEUX REINES

CAMBIO DELLE DUE REGINE.

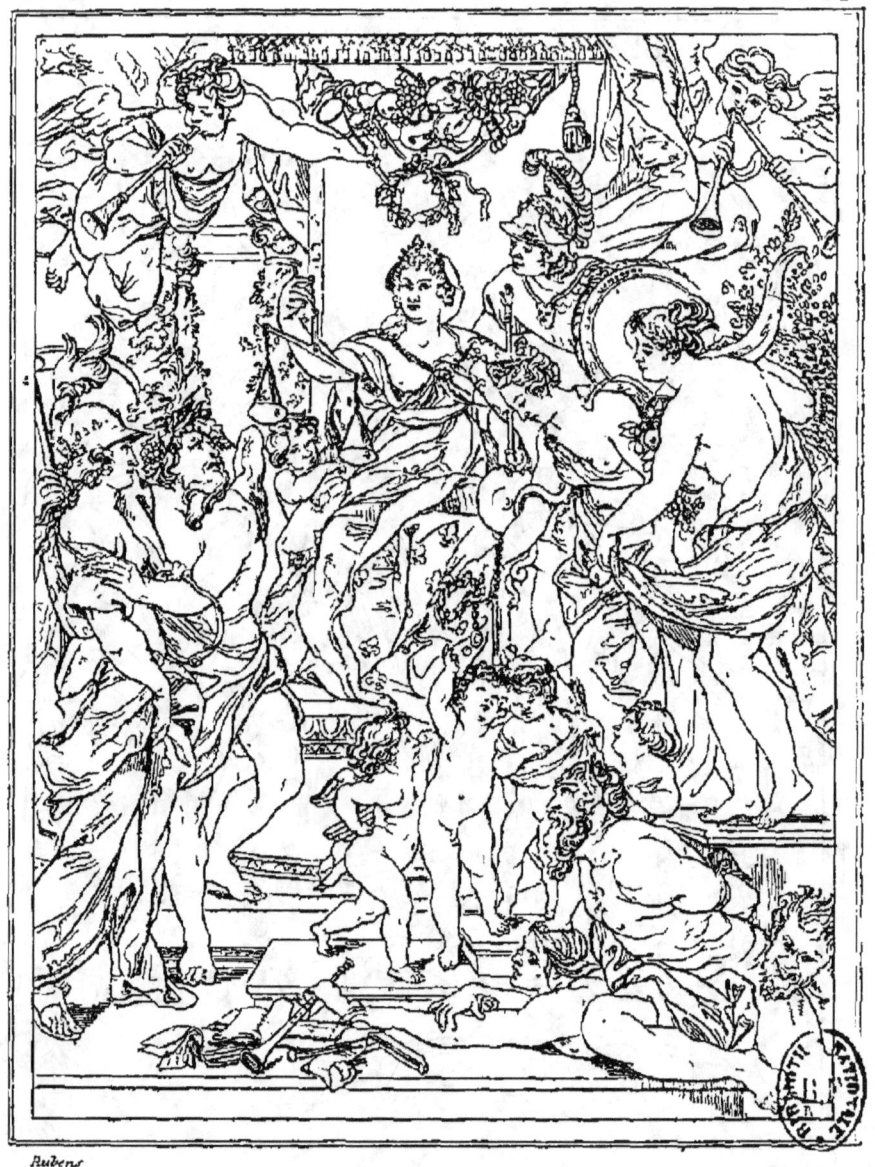

FÉLICITÉ DE LA REGENCE

FELICITA DELLA REGGENZA

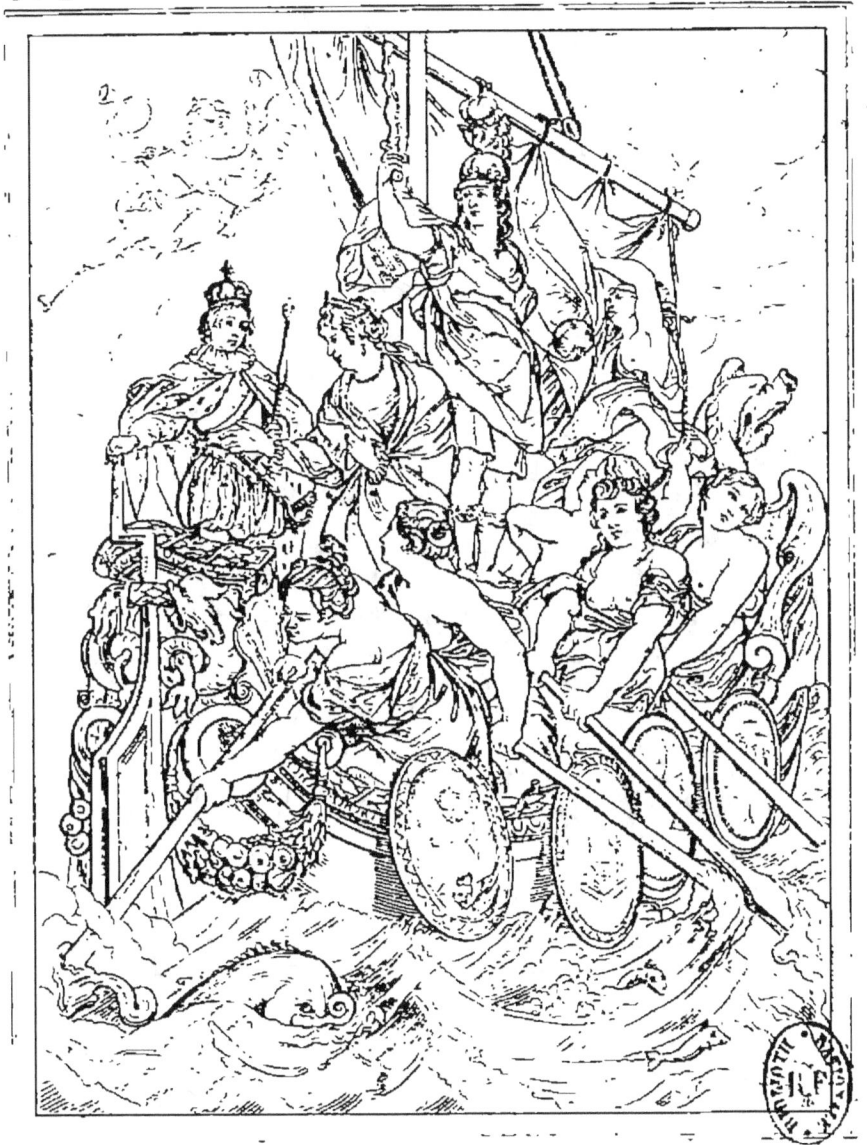

MAJORITÉ DE LOUIS XIII

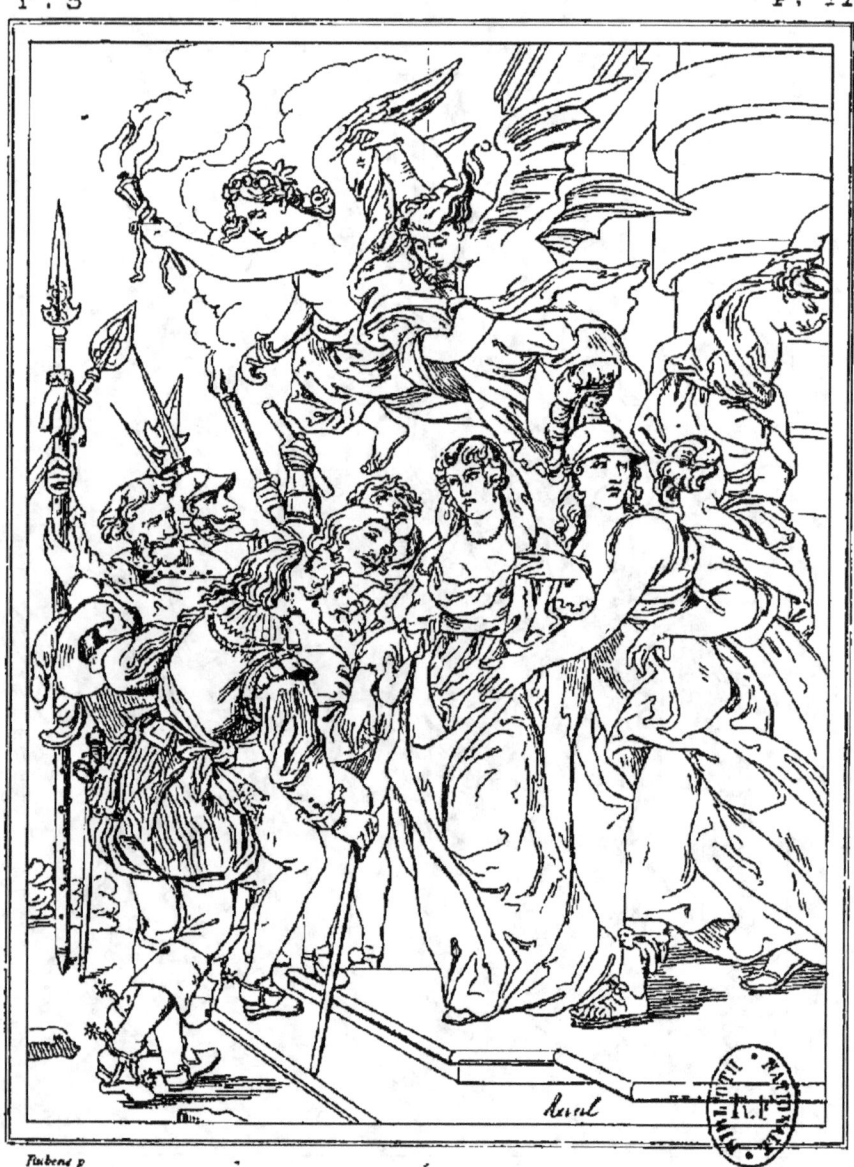

MARIE DE MEDICIS QUITTE LA VILLE DE BLOIS

MARIA DE MEDICI PARTE DA BLOIS

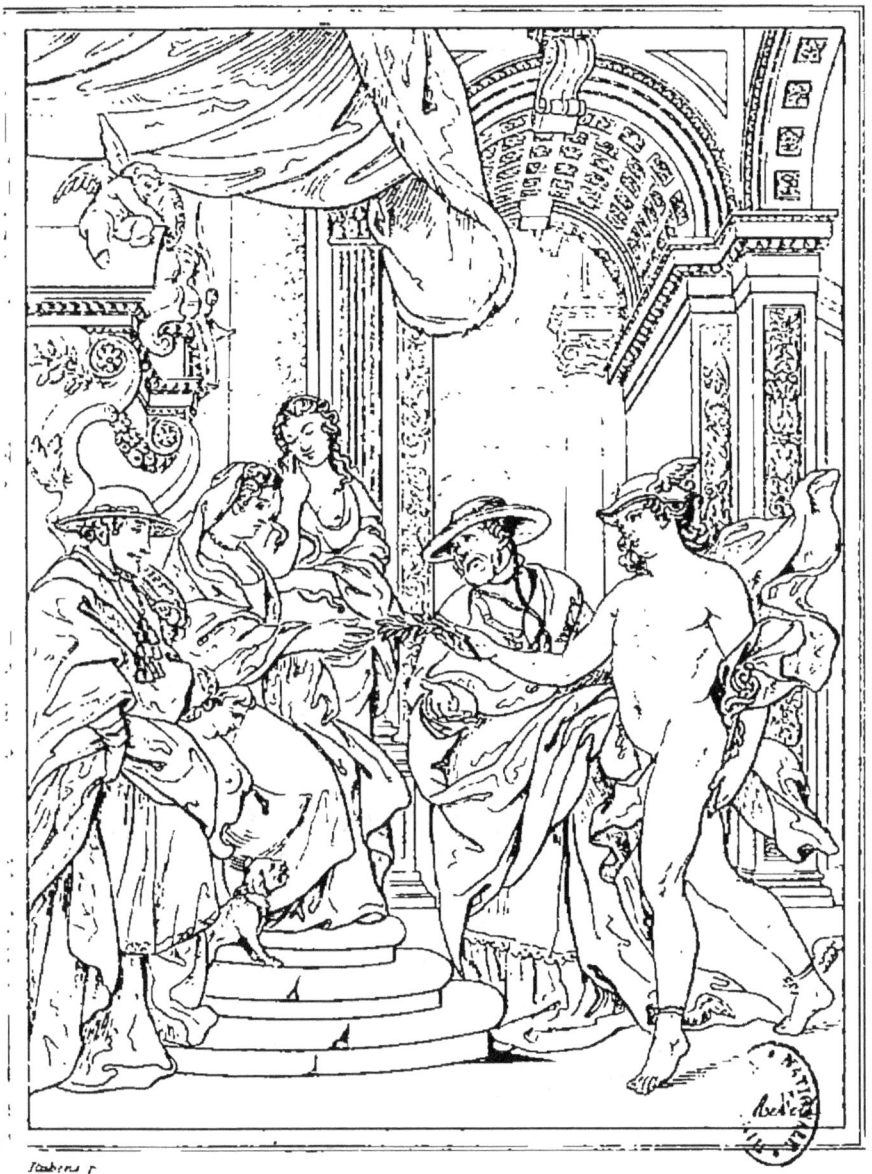

MARIE DE MEDICIS ACCEPTE LA PAIX

MARIA DE' MEDICI ACCETTA LA PACE

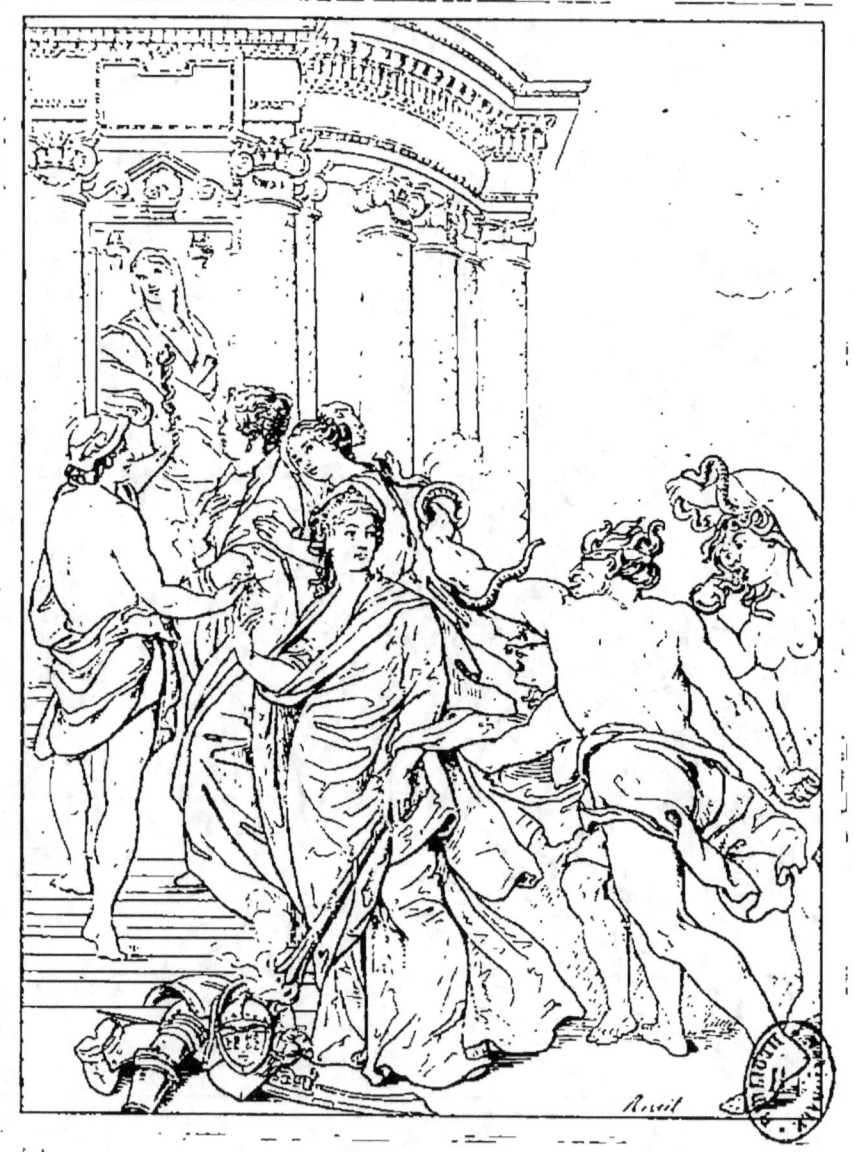

LA PAIX CONCLUE
LA PACE CONCHIUSA.

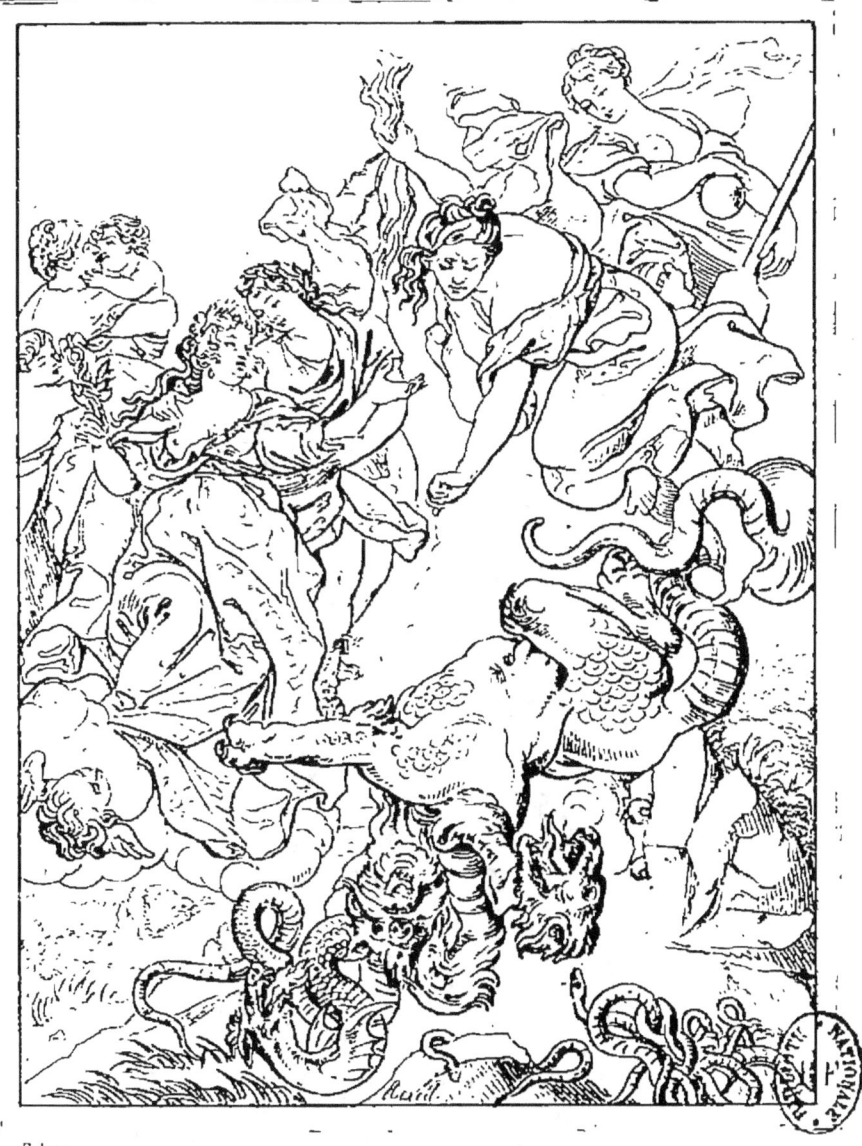

ENTREVUE DU ROI ET DE LA REINE

ABBOCCAMENTO DEL RE E DELLA REGINA.

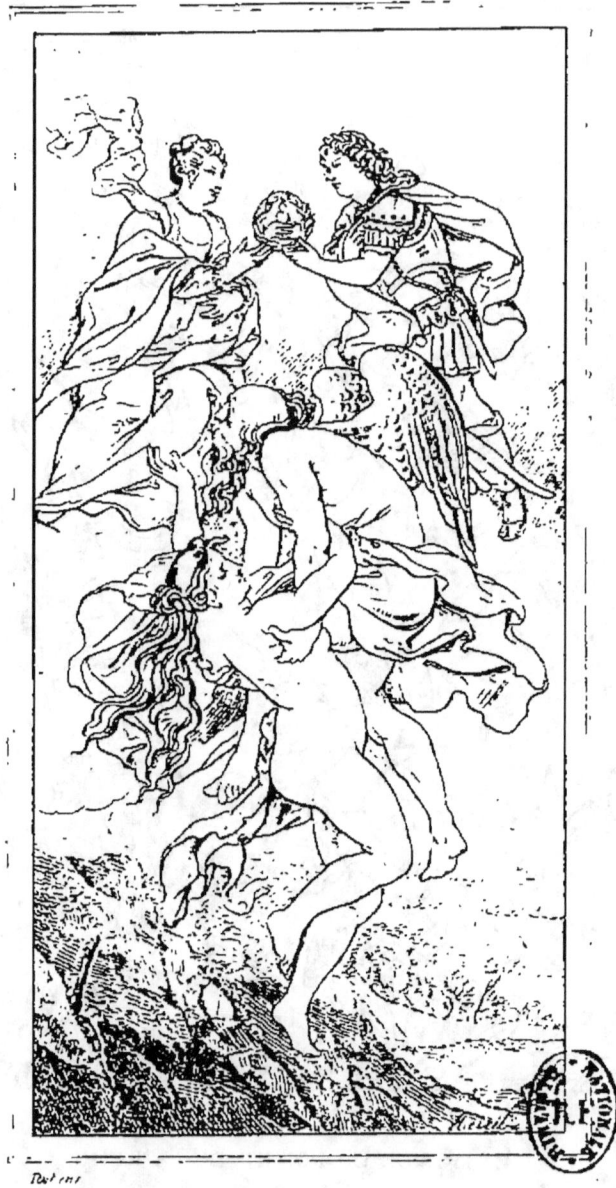

LE TEMPS DÉCOUVRE LA VÉRITÉ.

IL TEMPO SCOPRE LA VERITA.

CHASSE A L'OURS.

CACCIA DELL'ORSO.

CAZA DEL OSO.

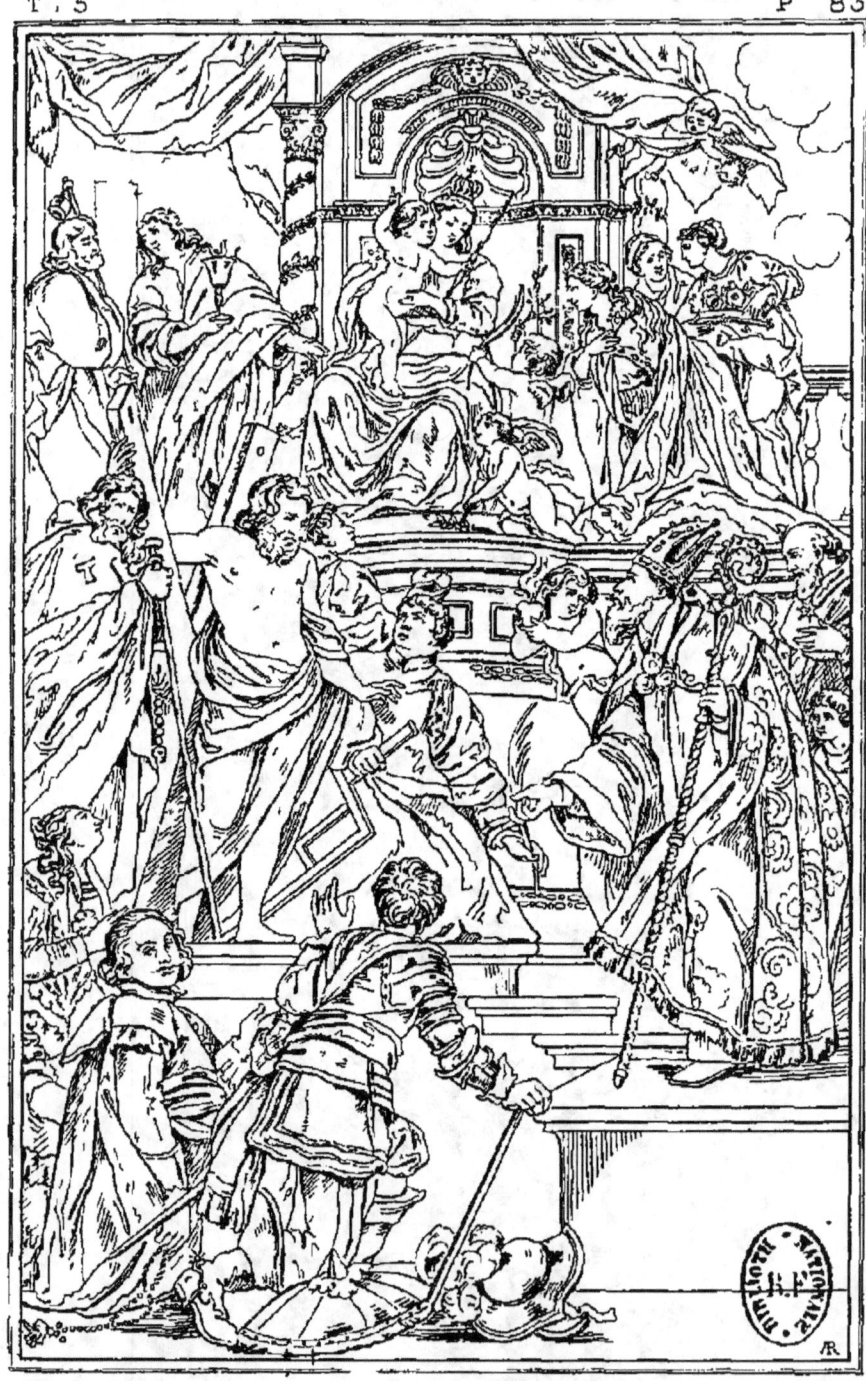

Gaspard de Crayer p.

LA VIERGE ET L'ENFANT JÉSUS ADORÉS PAR PLUSIEURS SAINTS
LA VERGINE E IL BAMBIN GESÙ ADORATI DA MOLTI SANTI
LA VIRGEN Y EL NIÑO JESUS ADORADOS POR MUCHOS SANTOS

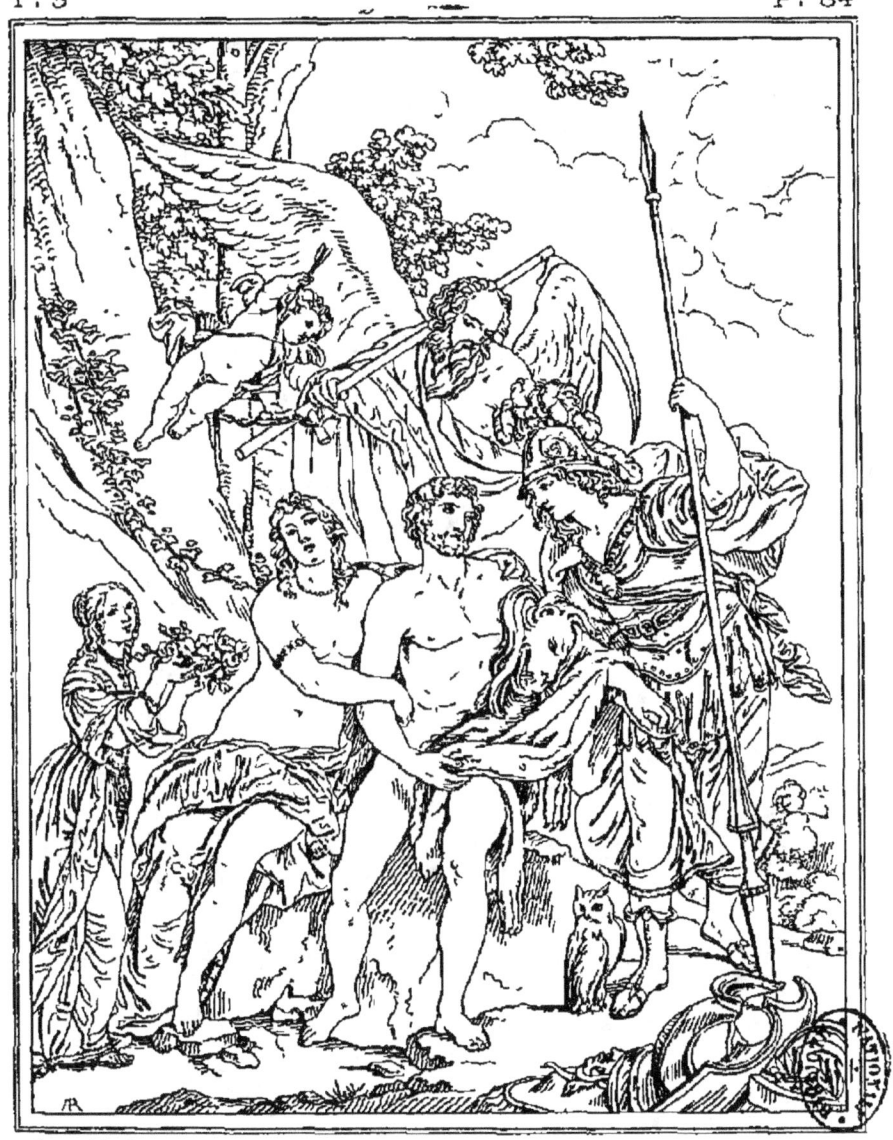

HERCULE ENTRE LE VICE ET LA VERTU

ERCOLE TRA IL VIZIO E LA VIRTÙ

HERCULES ENTRE EL VICIO Y LA VIRTUD

JÉSUS-CHRIST FAIT DES REPROCHES AUX PHARISIENS

GESU CRISTO RIMPROVERA I FARISEI

J. Jordaens pinx

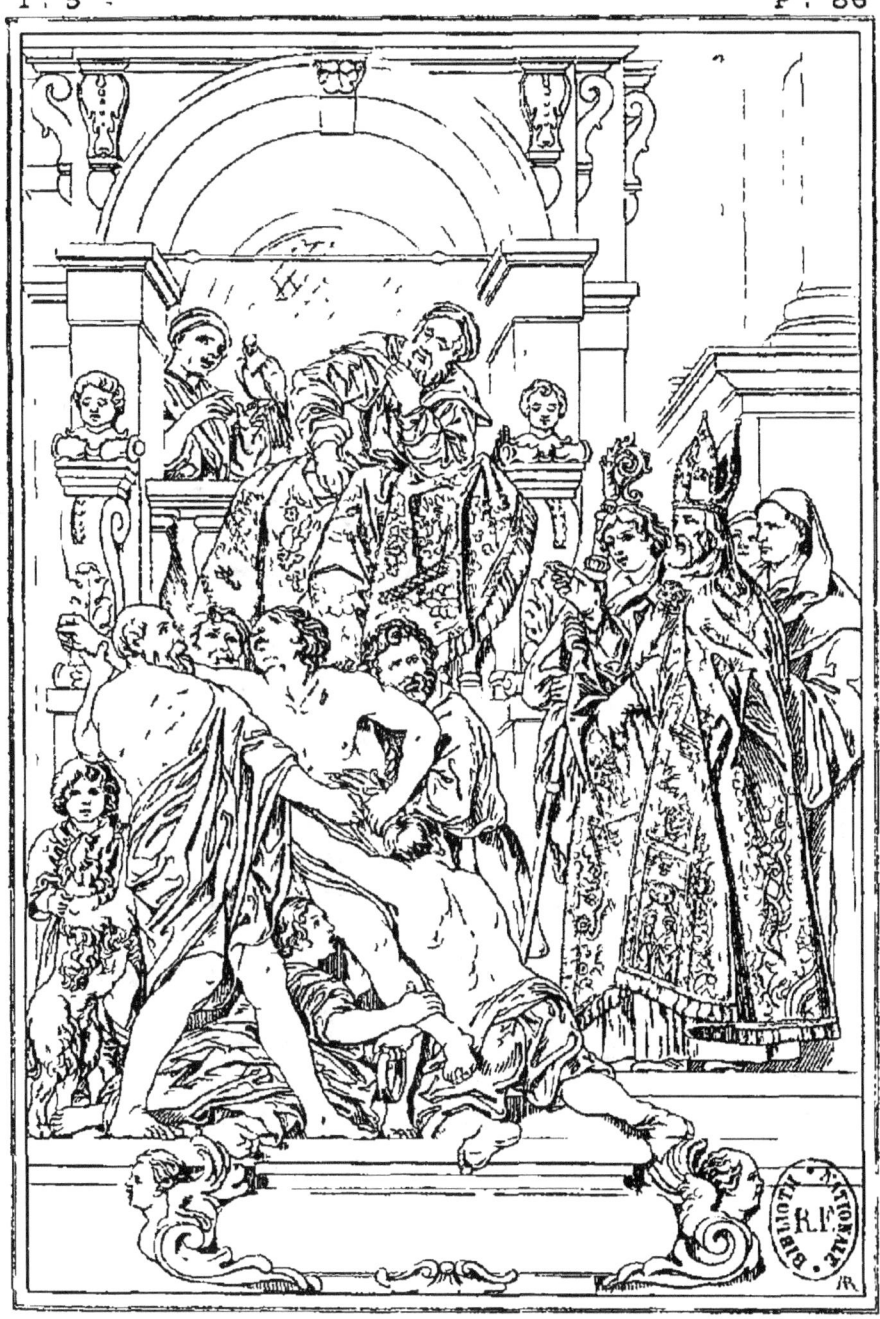

St MARTIN DÉLIVRE UN POSSÉDÉ

S MARTINO LIBERA UN OSSESSO

S MARTIN EXORCIZANDO A UN POSEIDO

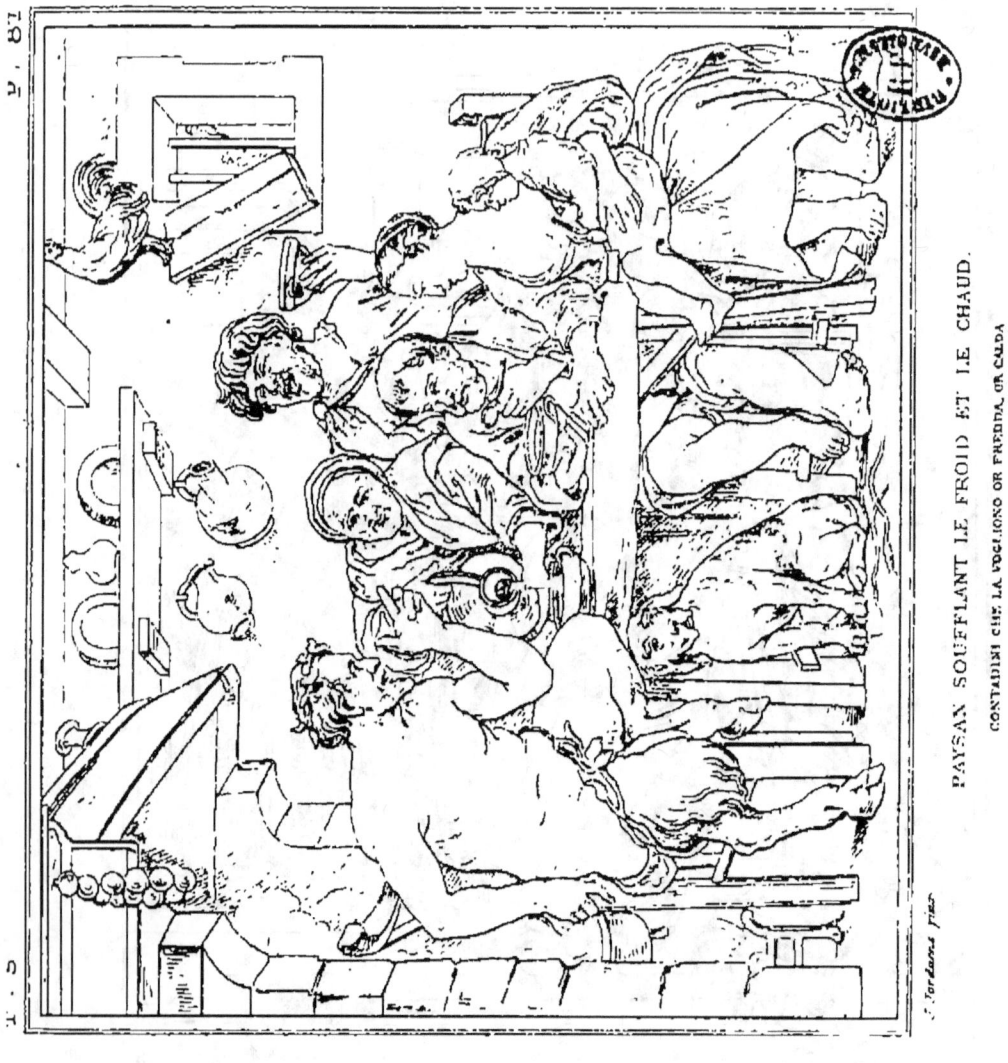

PAYSAN SOUFFLANT LE FROID ET LE CHAUD.

CONTADINI CHE LA VOGLIONO OR FREDDA, OR CALDA

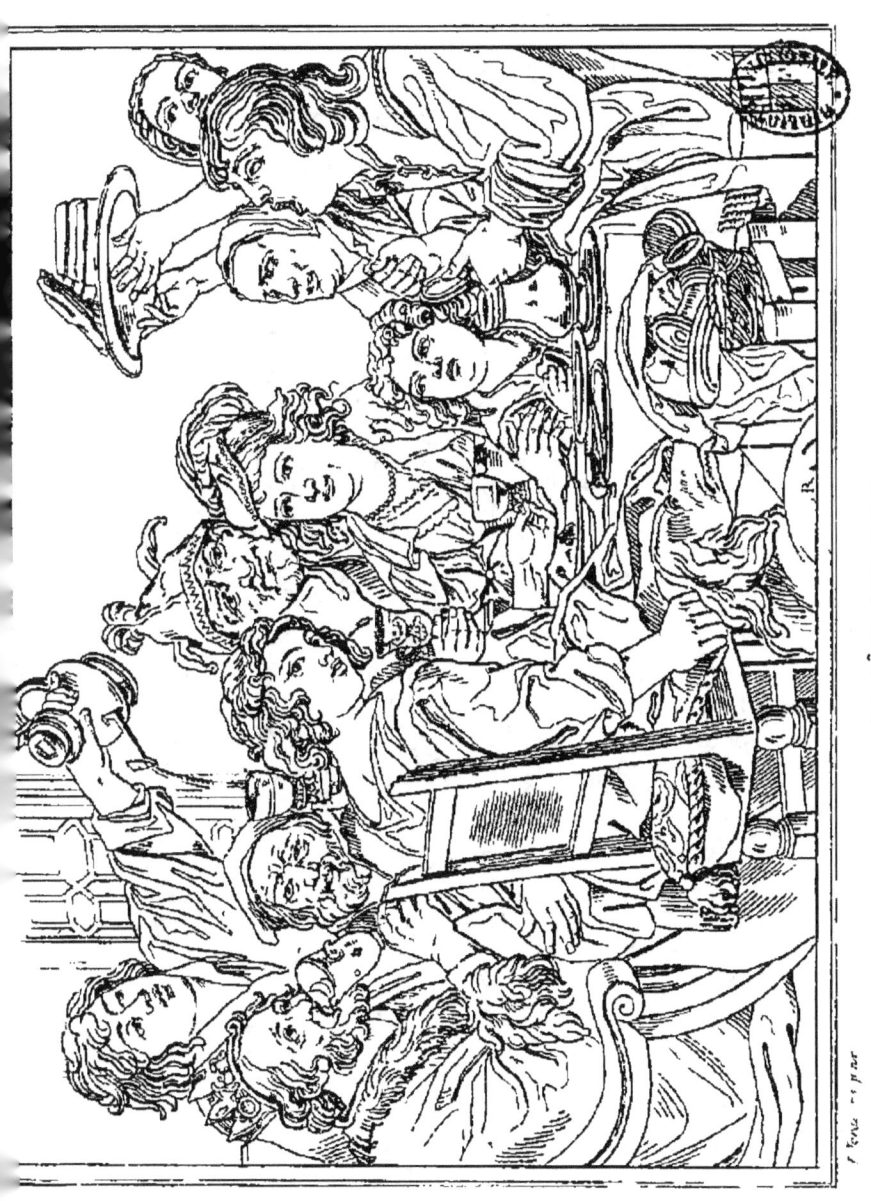

LA FÊTE DES ROIS

LE ROI BOIT
IL RE BEVE.

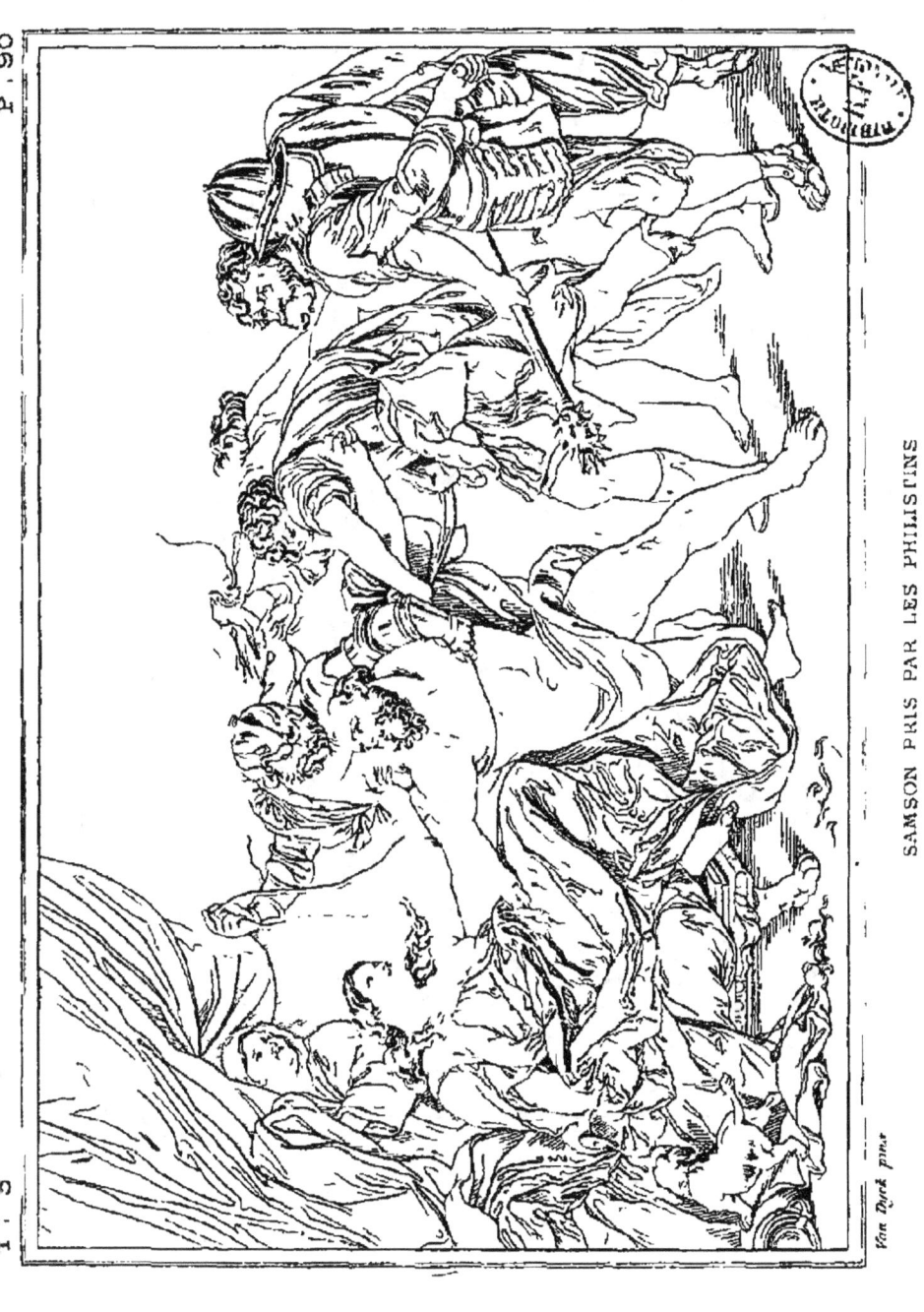

SAMSON PRIS PAR LES PHILISTINS
SANSONE PRESO DAI FILISTEI

Van Dyck pinx

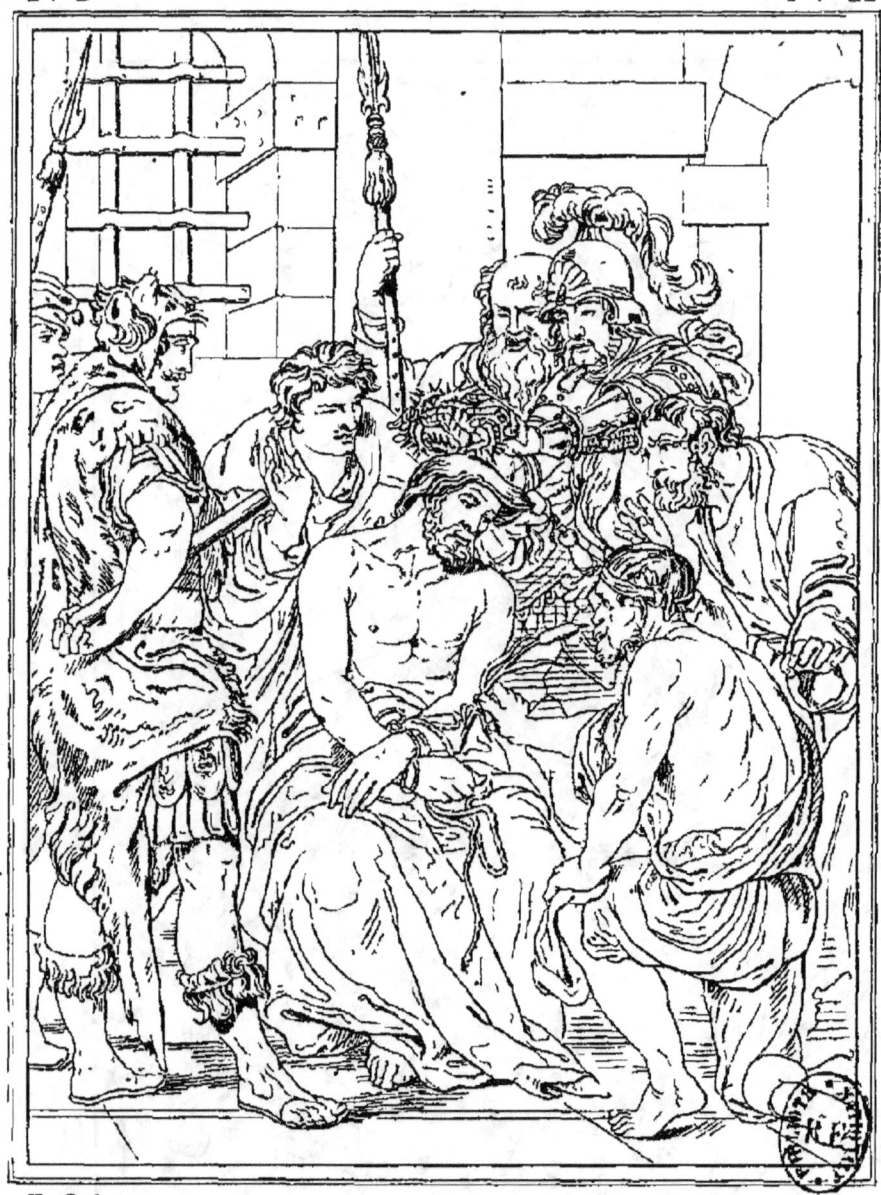

COURONNEMENT D'ÉPINES

GESÙ CORONATO DI SPINE

CORONACION DE ESPINAS.

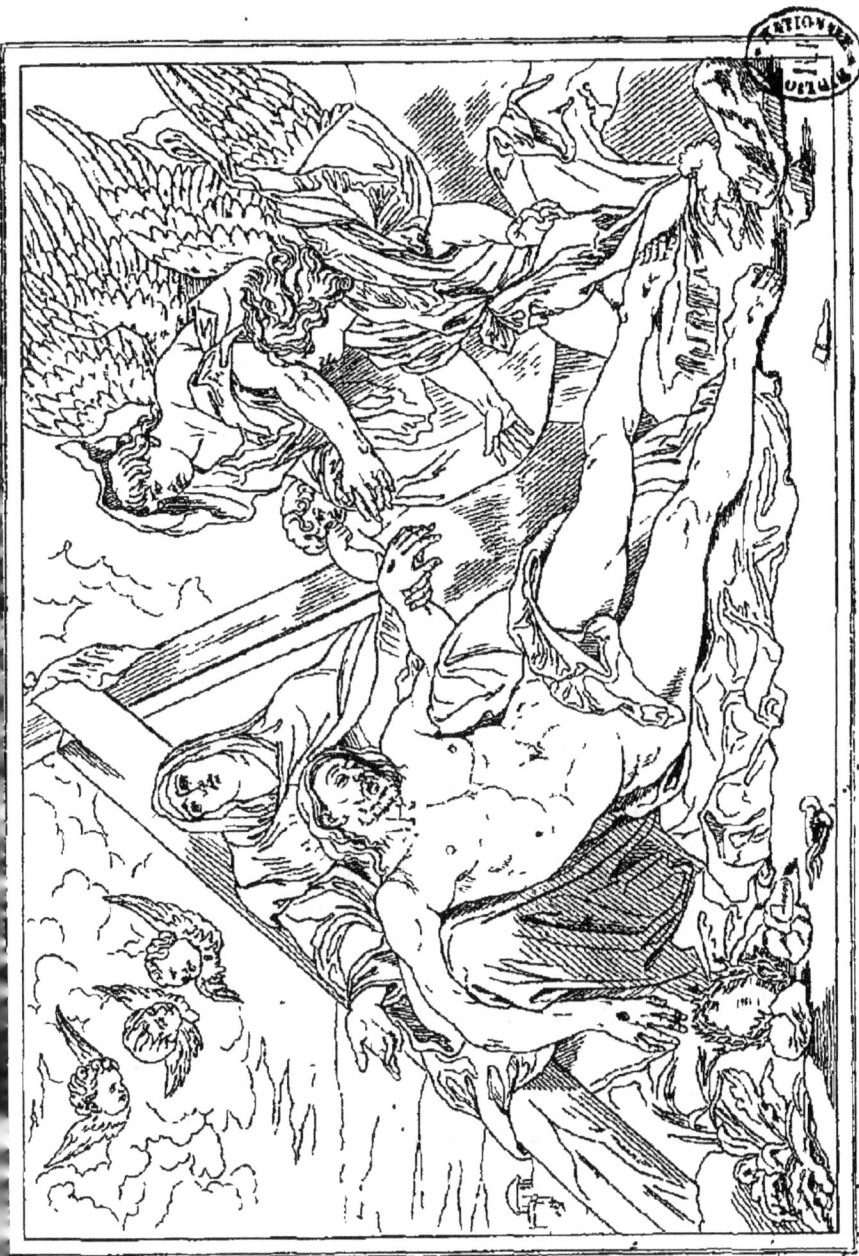

LE CHRIST MORT
IL CRISTO MORTO

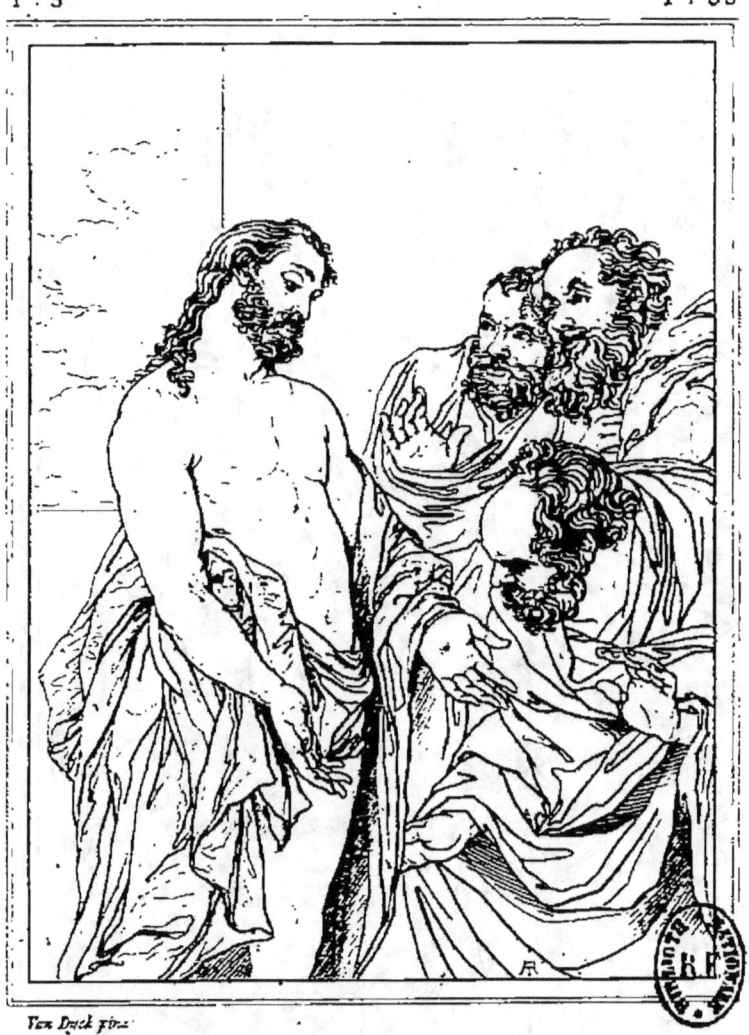

J. C. APPARAISSANT A St THOMAS.
JESÙ CRISTO CHE APPARISCE A SAN TOMASO.

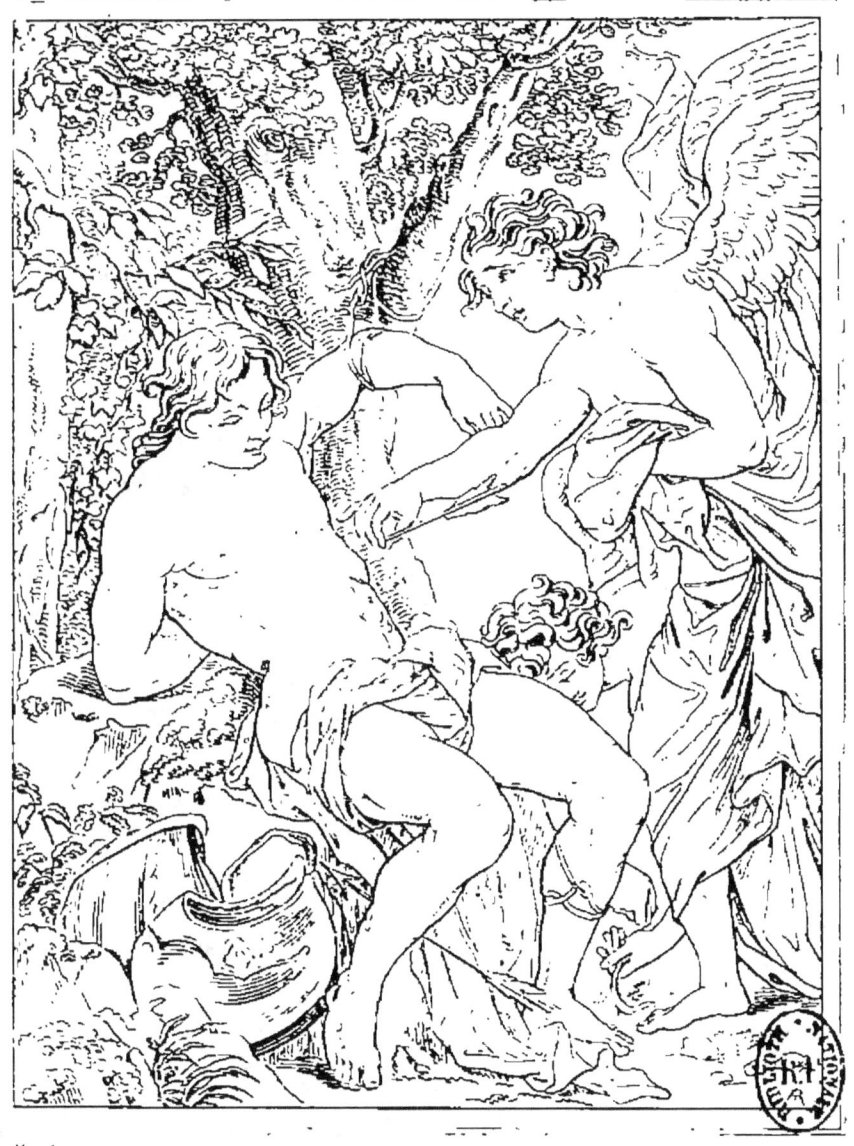

ST SÉBASTIEN

SAN SEBASTIANO

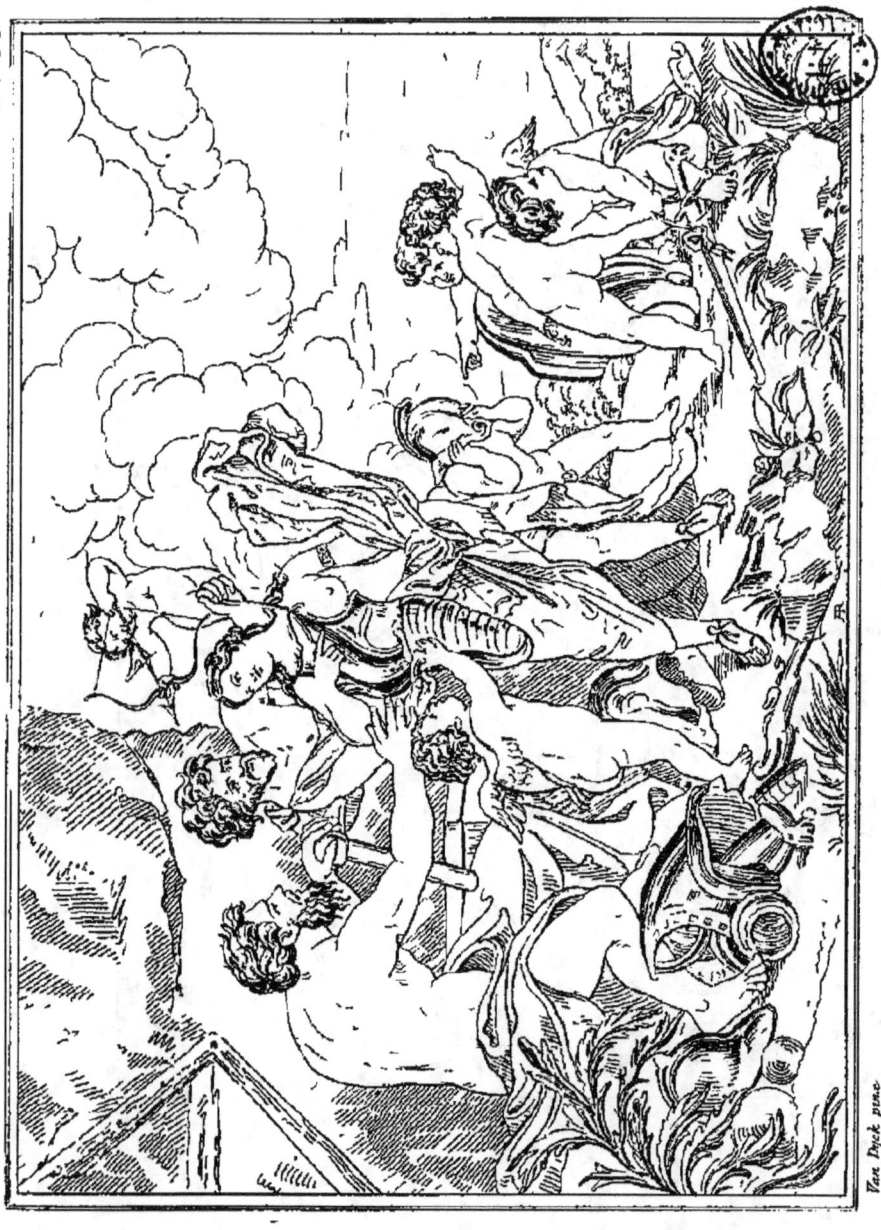

VENUS CHEZ VULCAIN
VENERE PRESSO VULCANO

DANAE

DANAE

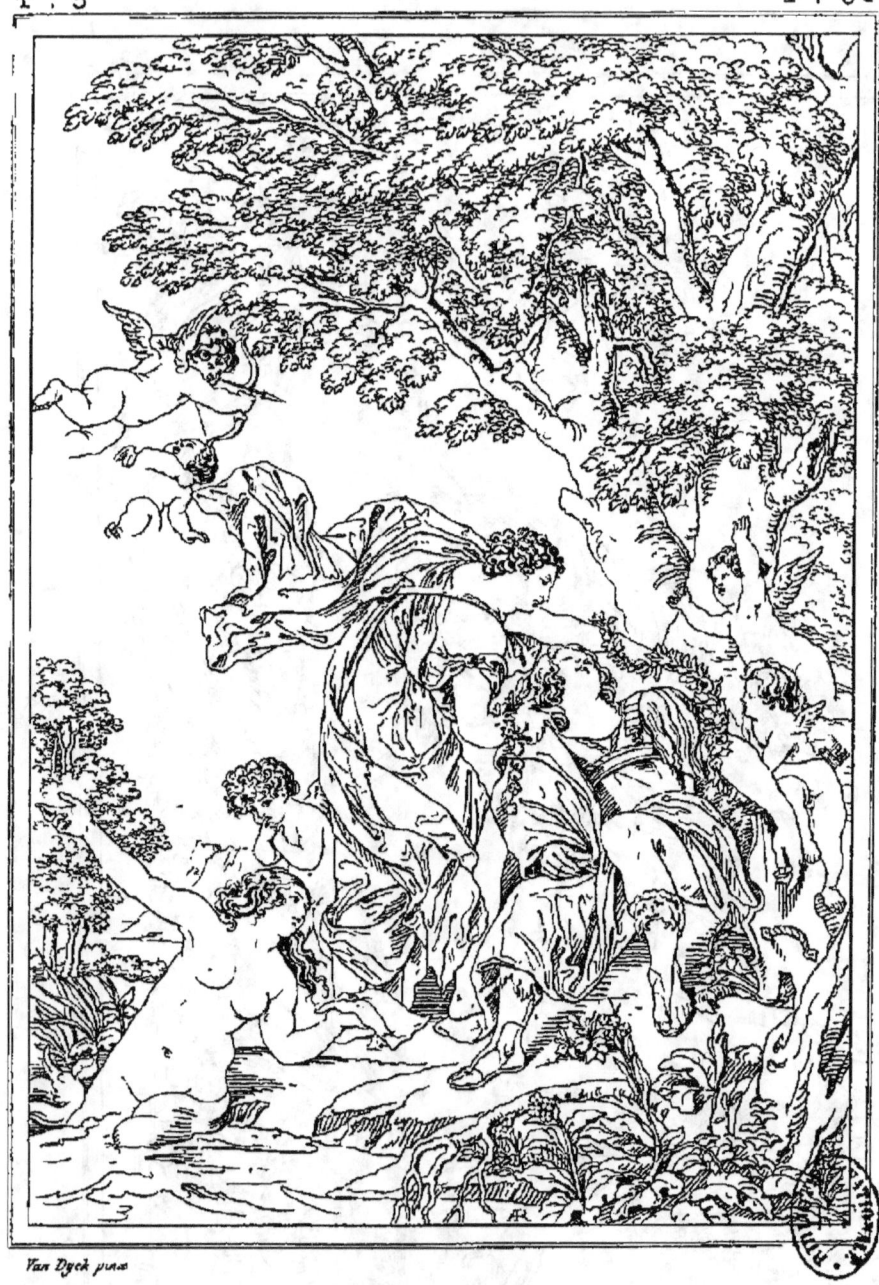

Van Dyck pinx

RENAUD ET ARMIDE

RINALDO E ARMIDA

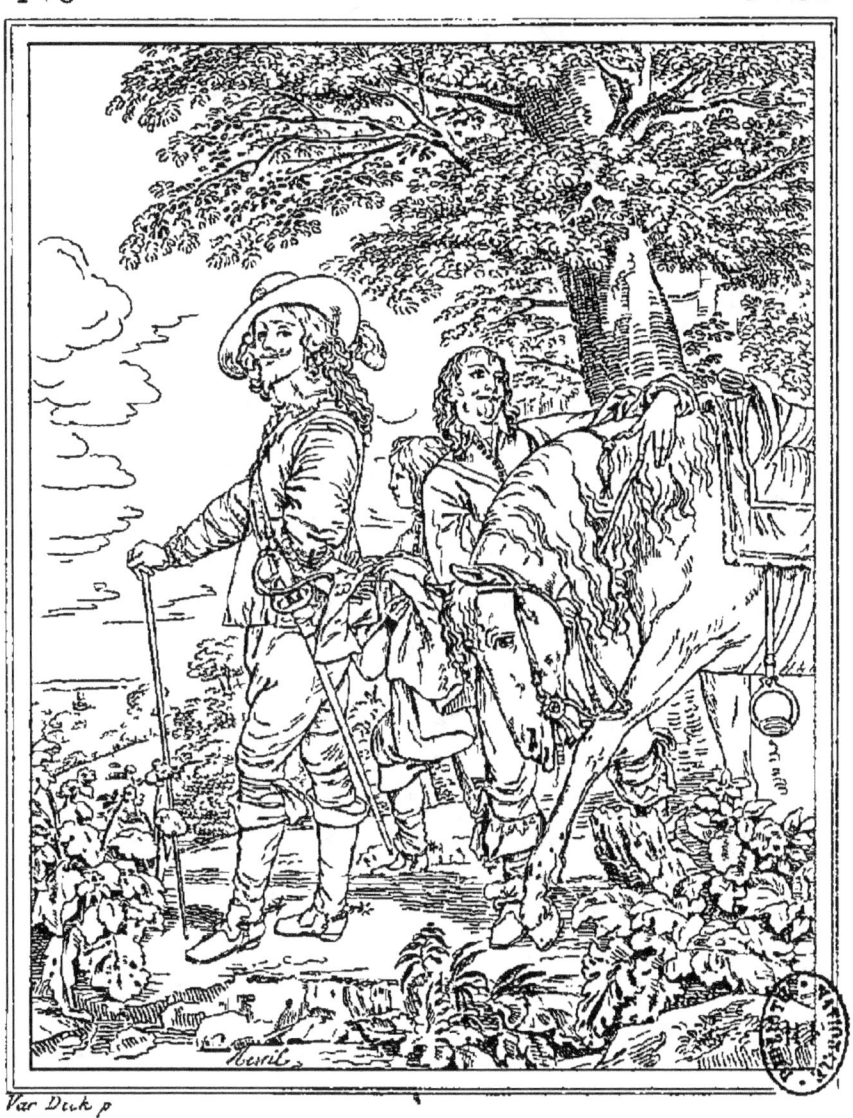

CHARLES I^{ER}

CARLO 1°

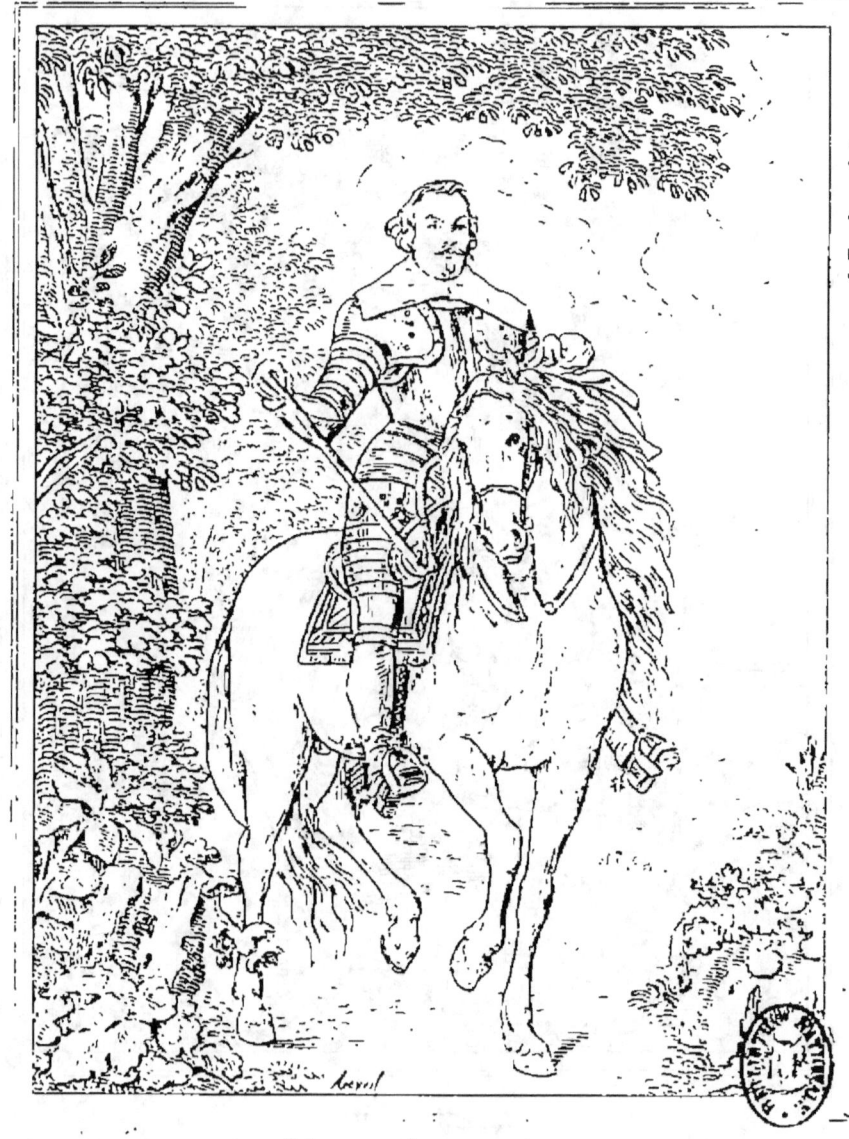

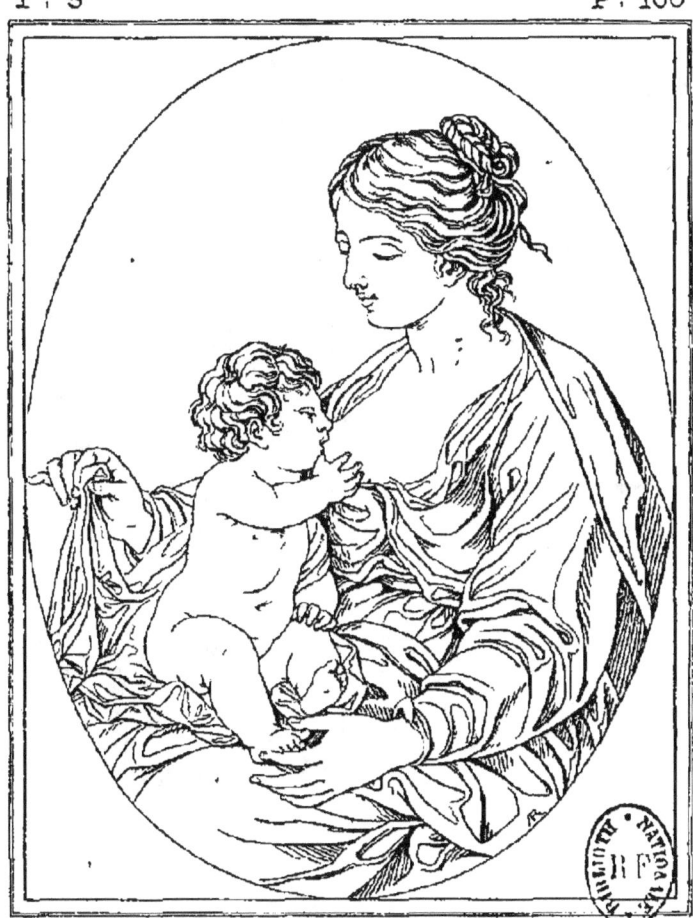

Van Dyck pinx.

LA FEMME DE VAN DYCK ET SON ENFANT

LA MOGLIE DI VAN DYCK E IL SUO BAMBINO

LA MUGER DE VAN-DYCK Y SU HIJO

LA DINÉE DES VOYAGEURS
IL DESINARE DEI VIAGGIATORI

VILLAGEOIS EN GOGUETTE.

CONTADINI CHE SI TRASTULLANO.

LABRIEGOS EN CHUPLITA.

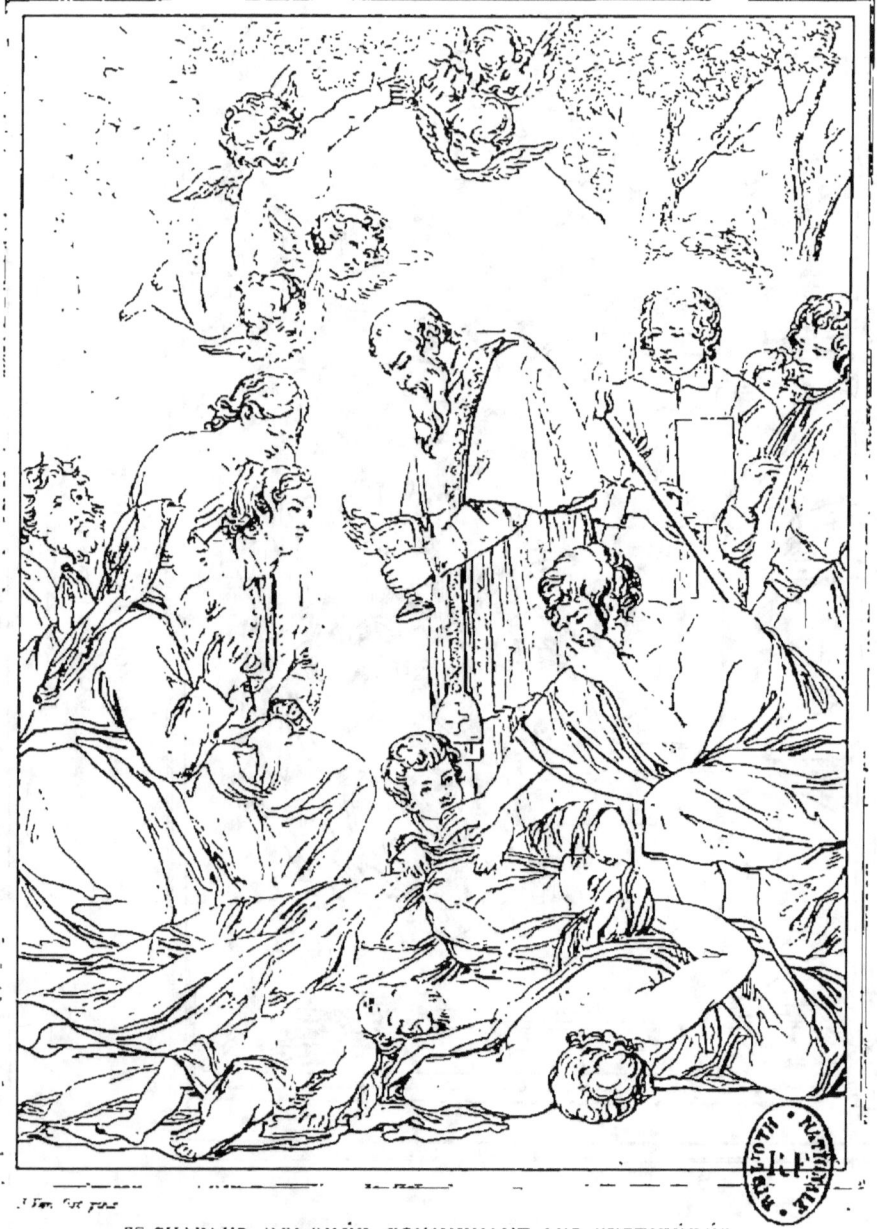

St CHARLES BORROMÉE COMMUNIANT LES PESTIFÉRÉS

LA CÈNE

LA CENA

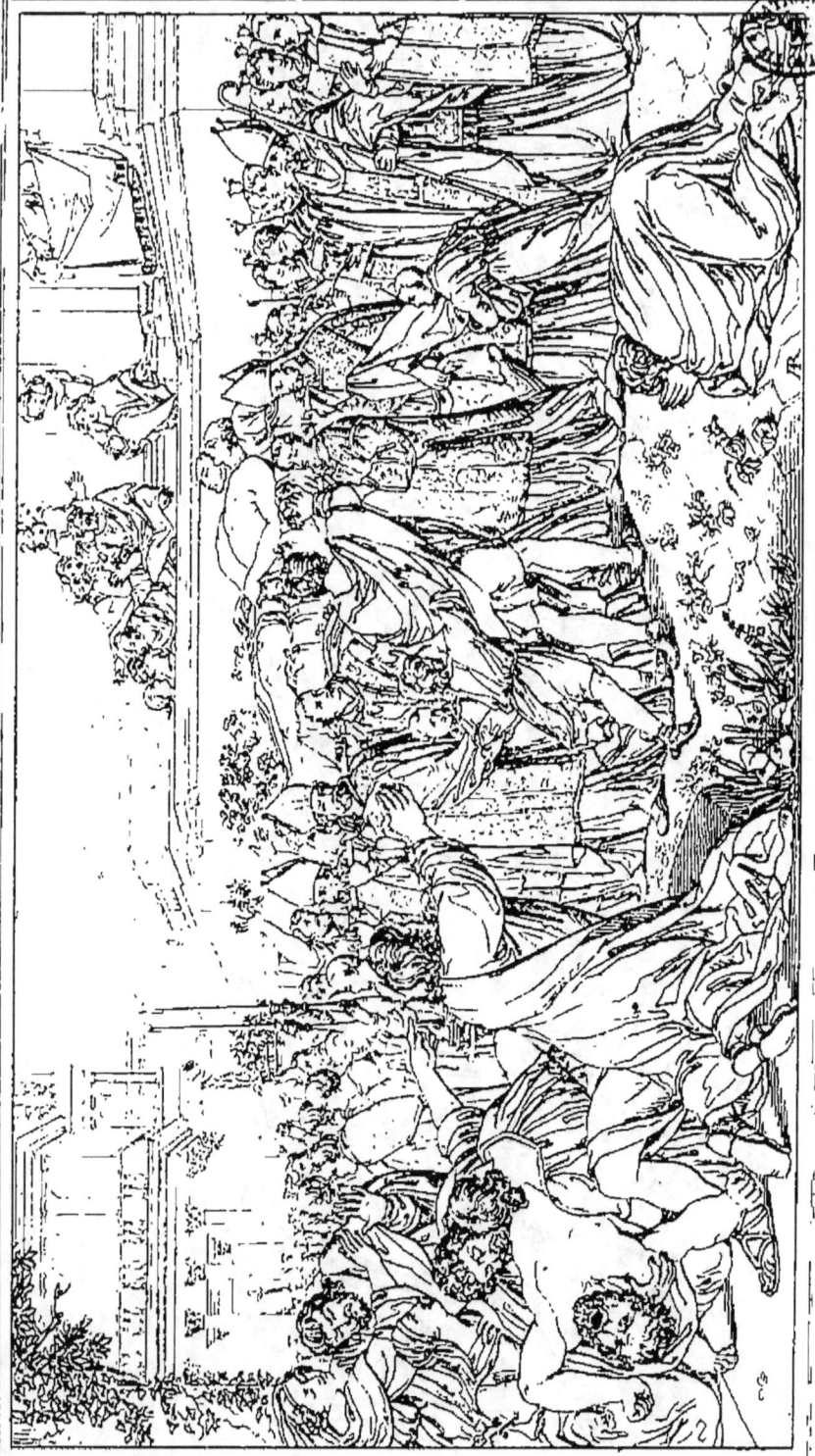

TRANSLATION DES CORPS DE S.^t GERVAIS ET S.^t PROTAIS

TRASLAZIONE DEI CORPI DI S. GERVASIO E DI S. PROTASIO

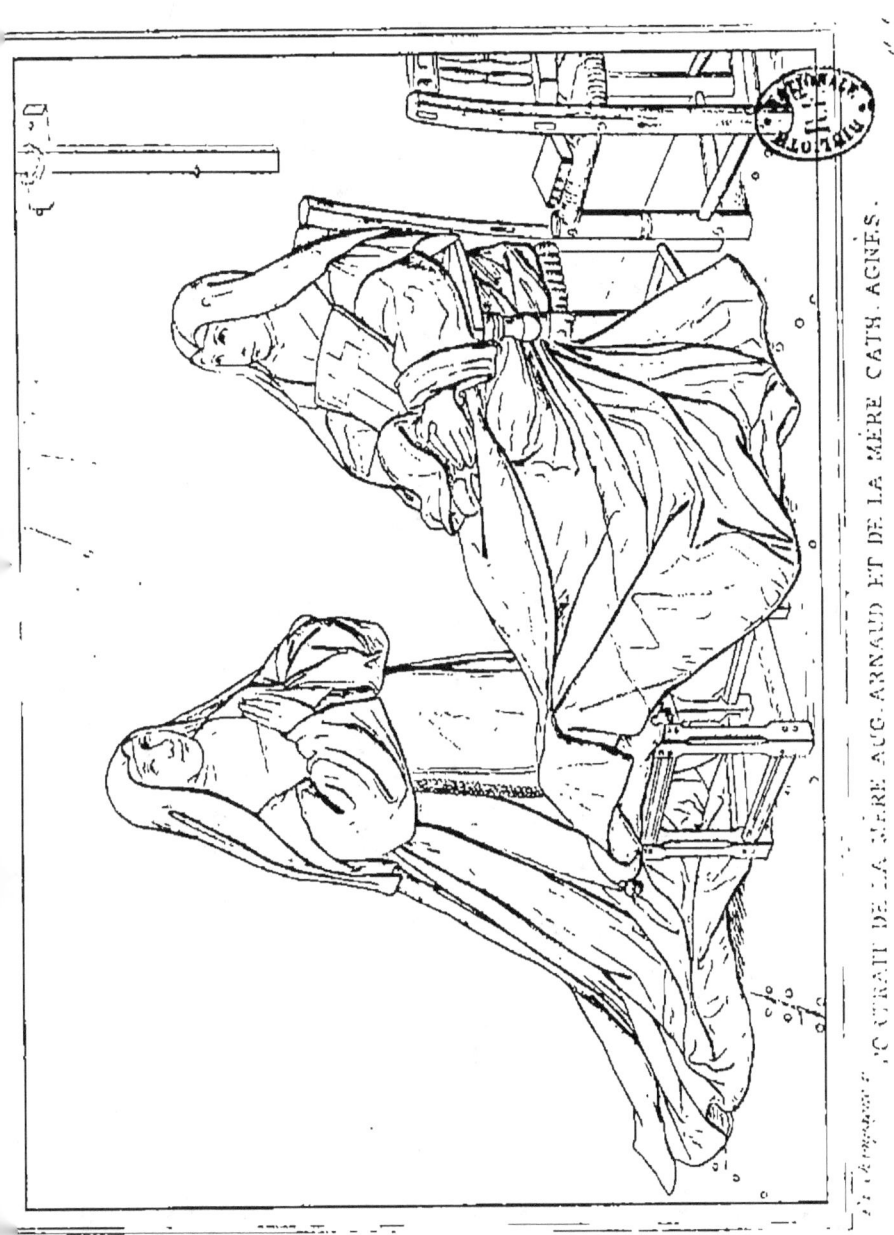
PORTRAIT DE LA MÈRE AUG. ARNAUD ET DE LA MÈRE CATH. AGNÈS.

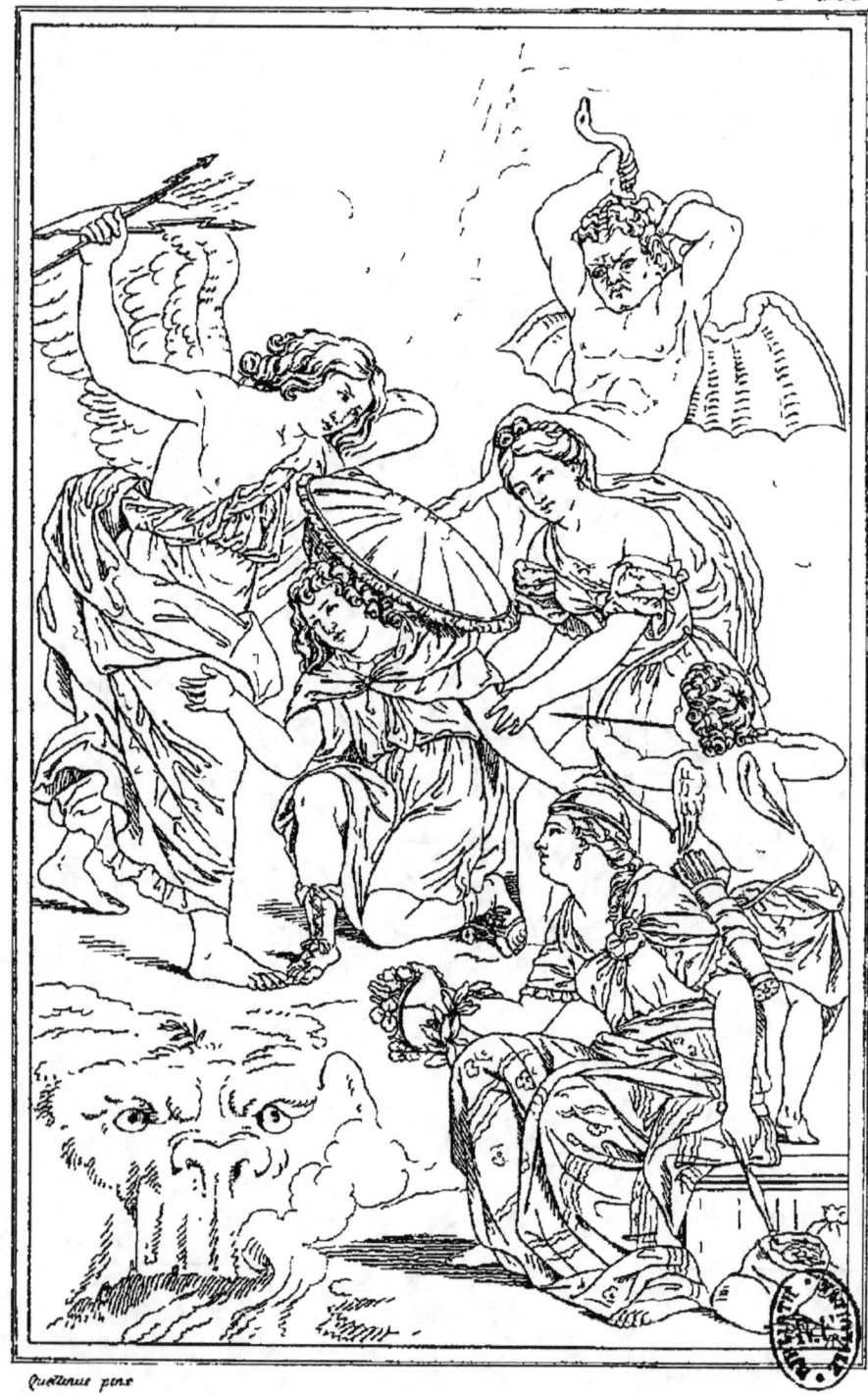

L'ANGE GARDIEN

L ANGELO CUSTODE

EL ANGEL CUSTODIO

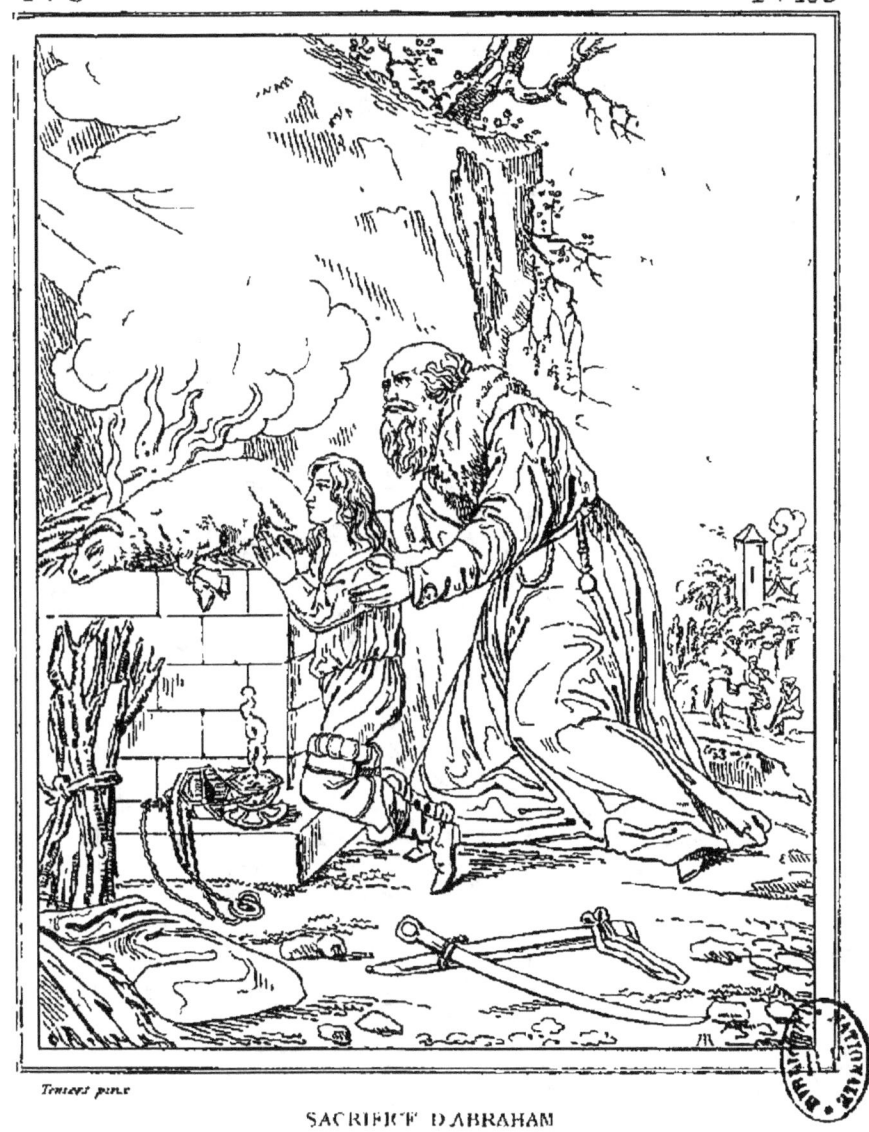

SACRIFICE D'ABRAHAM
SACRIFIZIO D'ABRAMO
SACRIFICIO DE ABRAHAM

RENIEMENT DE St PIERRE

L'ENFANT PRODIGUE.

LES ŒUVRES DE MISÉRICORDE
IF OFFRE DE M SERICORDIA

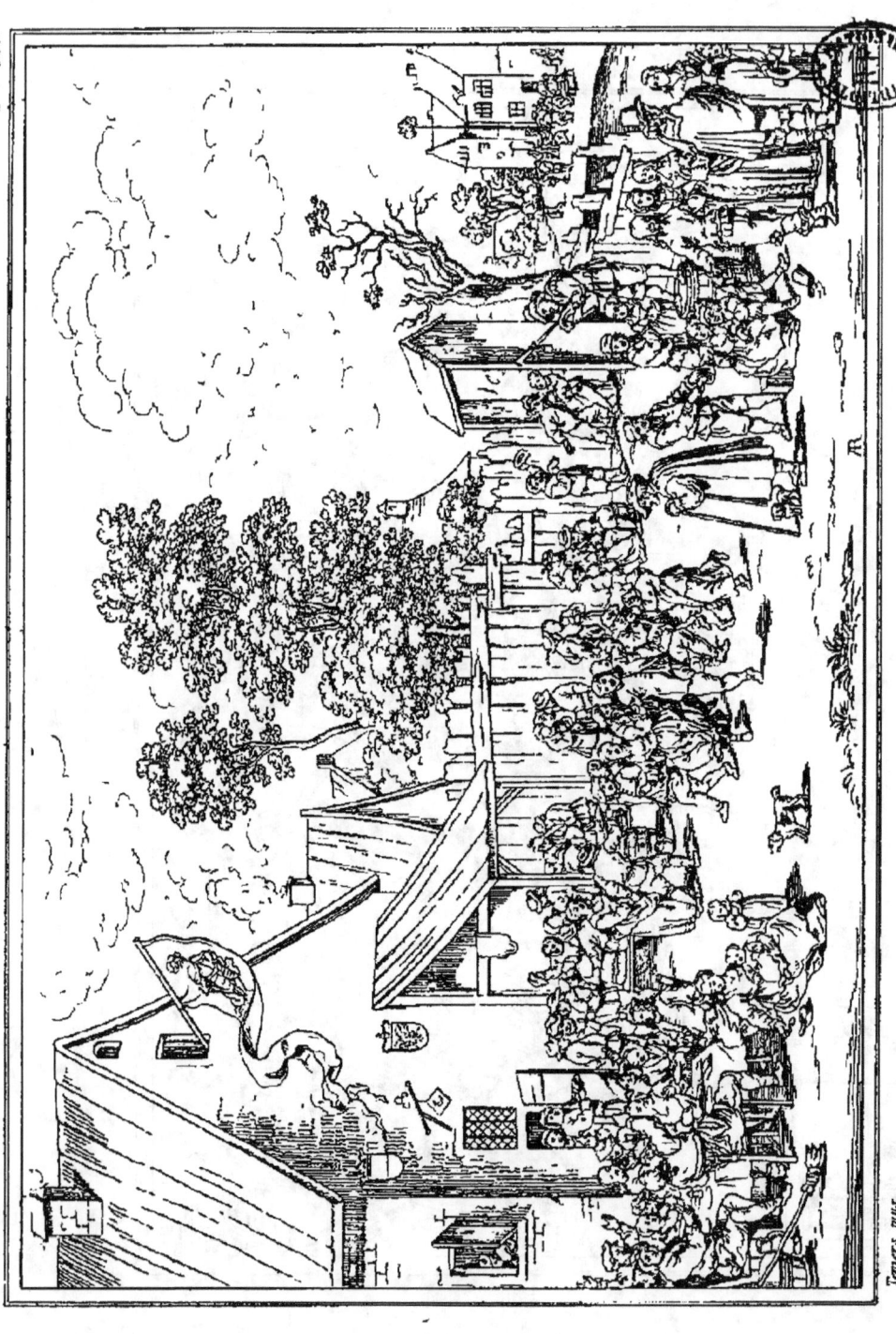

FÊTE DE VILLAGE

UNA FIESTA DE ALDEA · FESTA DI VILLAGIO

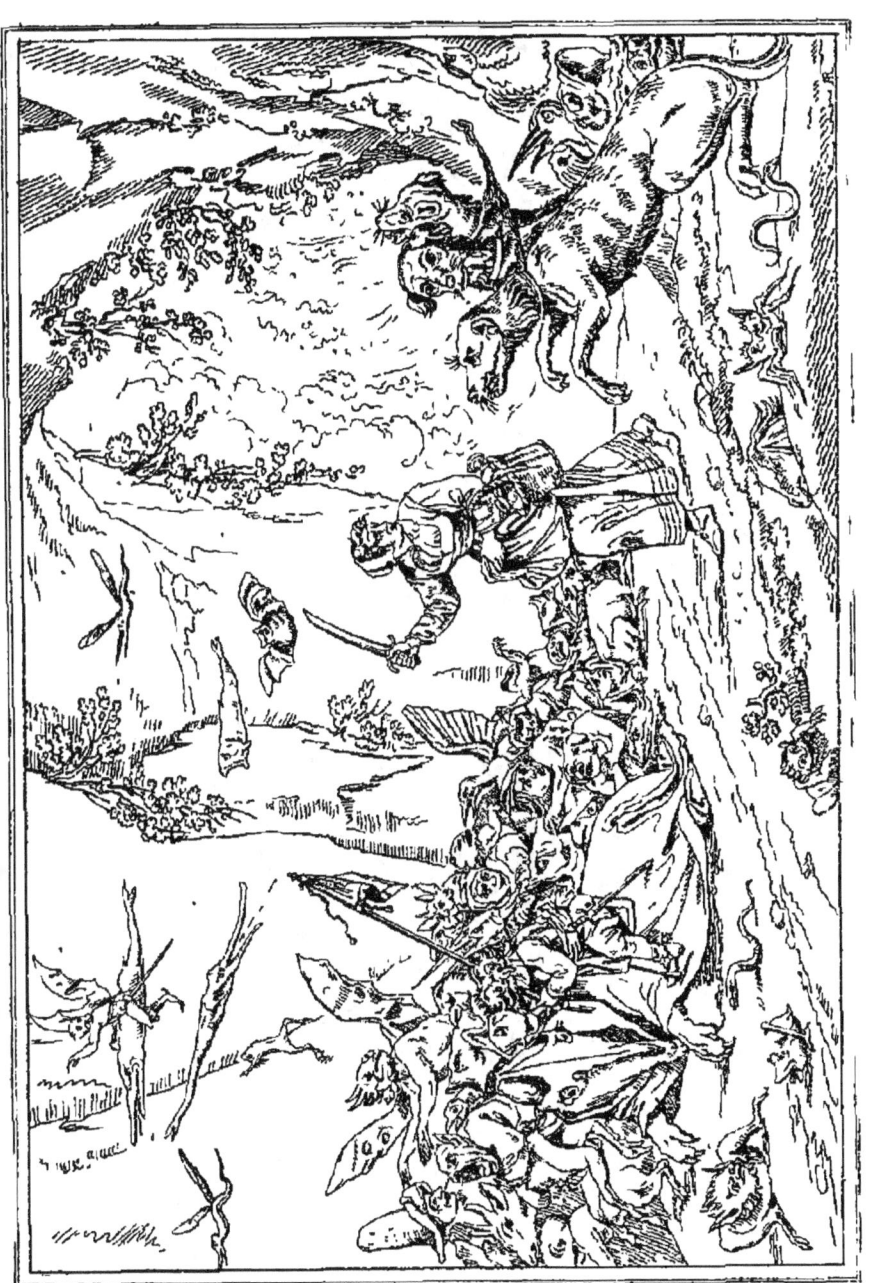

UNE SORCIÈRE

Dessin par ?

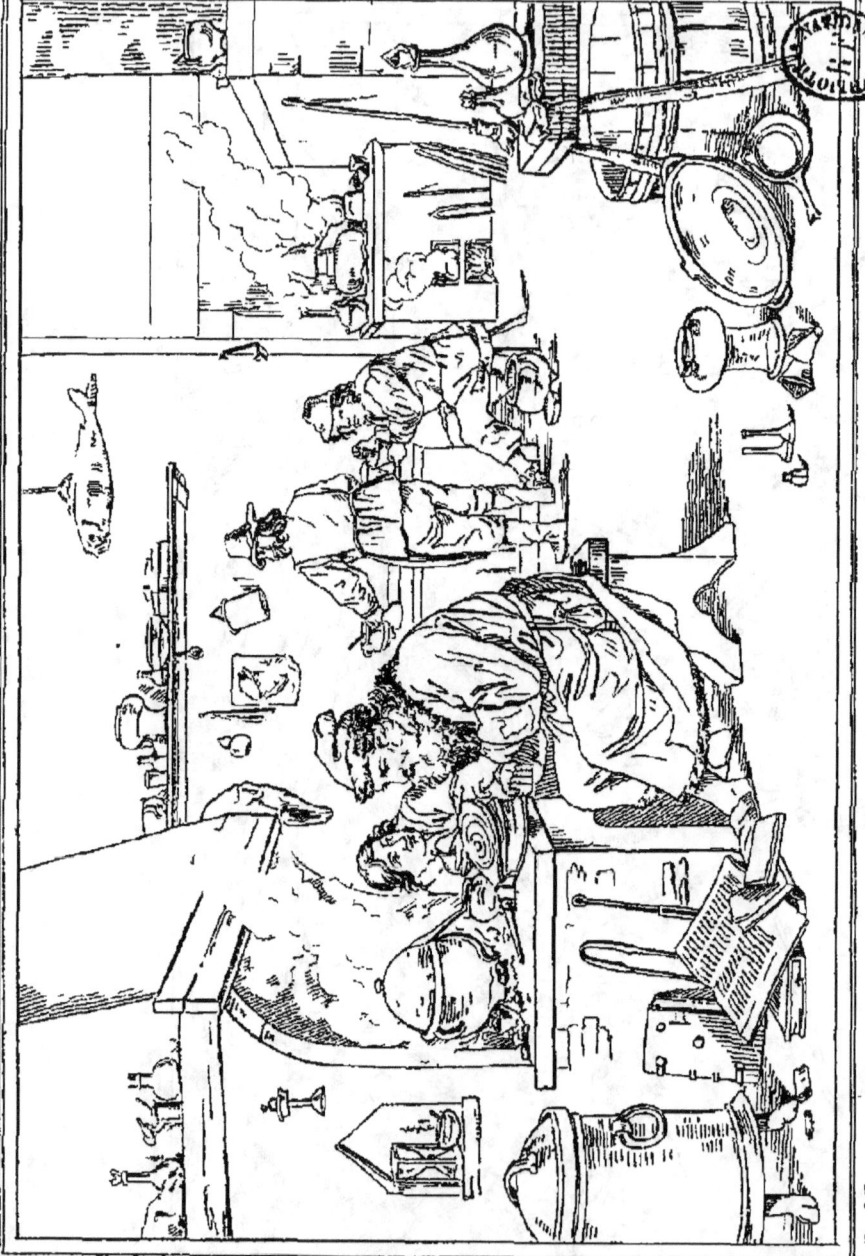

LE CHIMISTE
IL CHIMICO

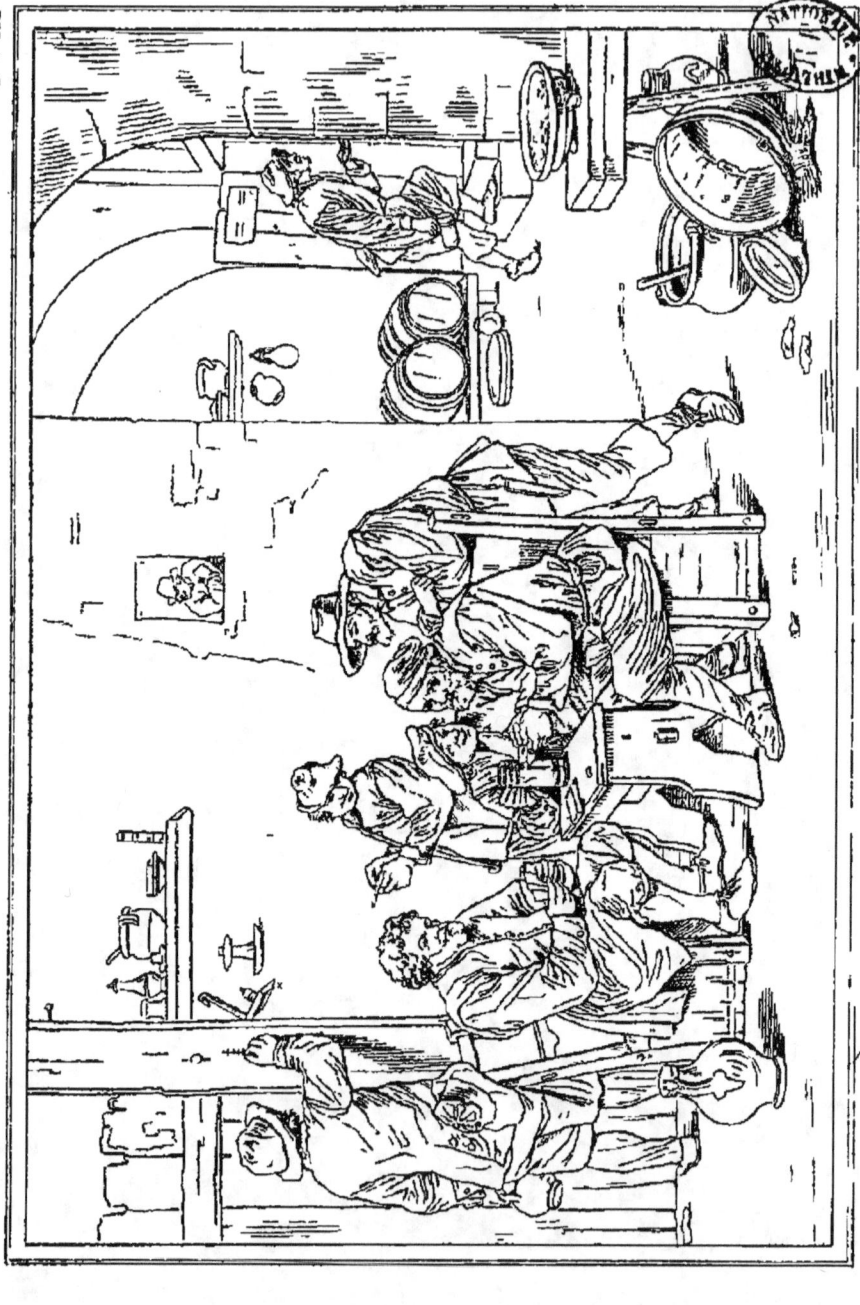

JOUEURS DE CARTES
GIUOCATORI DI CARTE

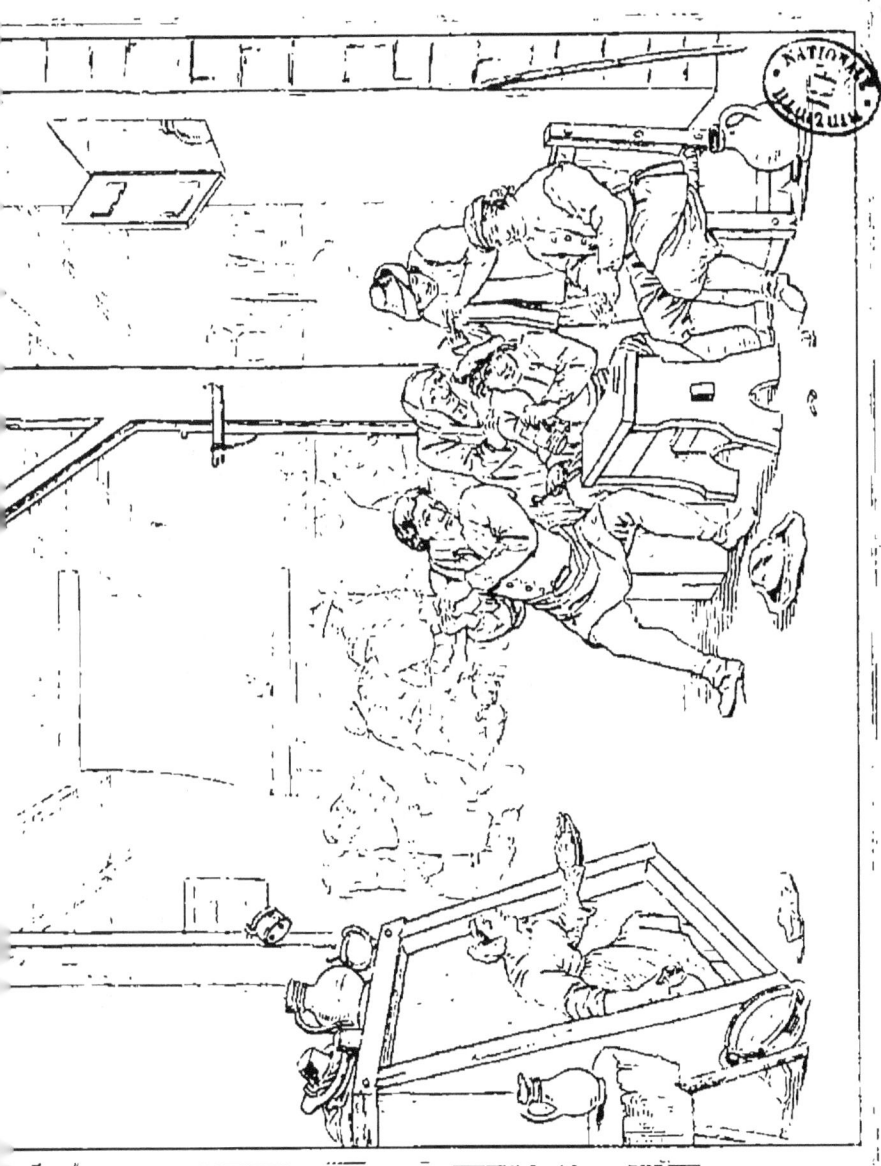

ESTAMINET
BETTOLA DA BIRRA.
FUMADERO.

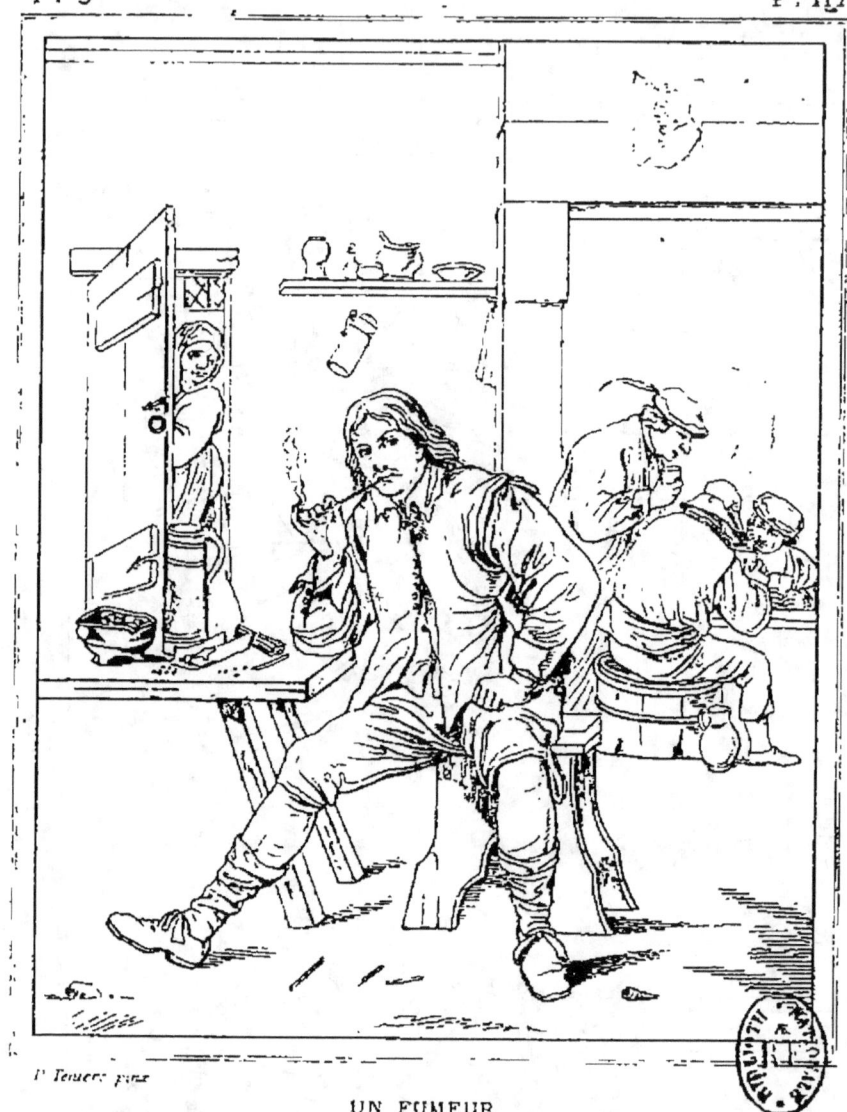

UN FUMEUR

UN FUMATORE

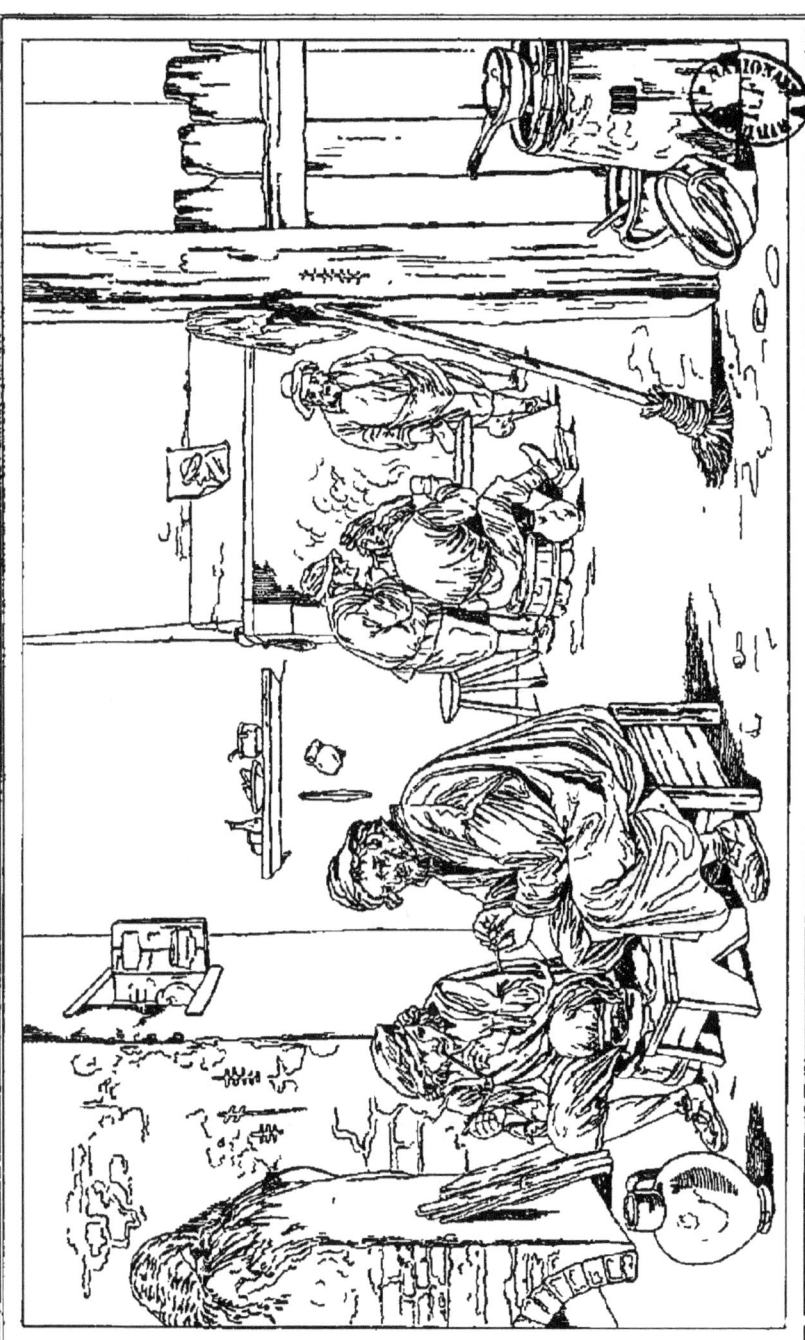

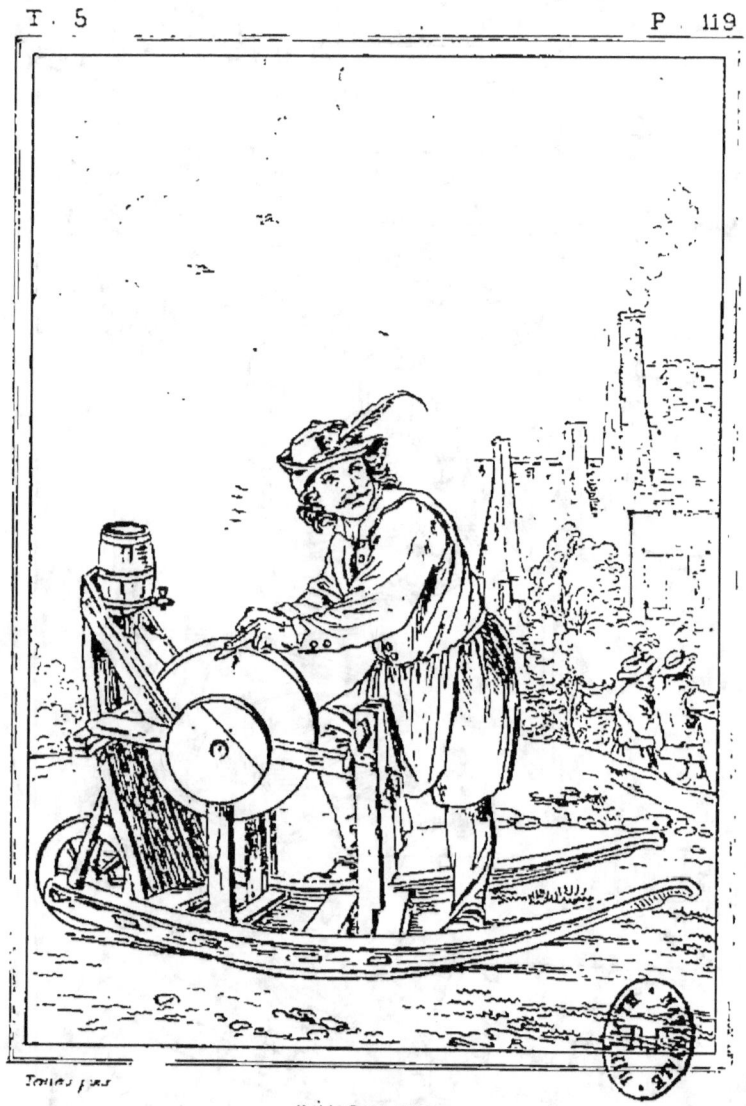

RÉMOULEUR

ARROTINO

BI AMOLADOR.

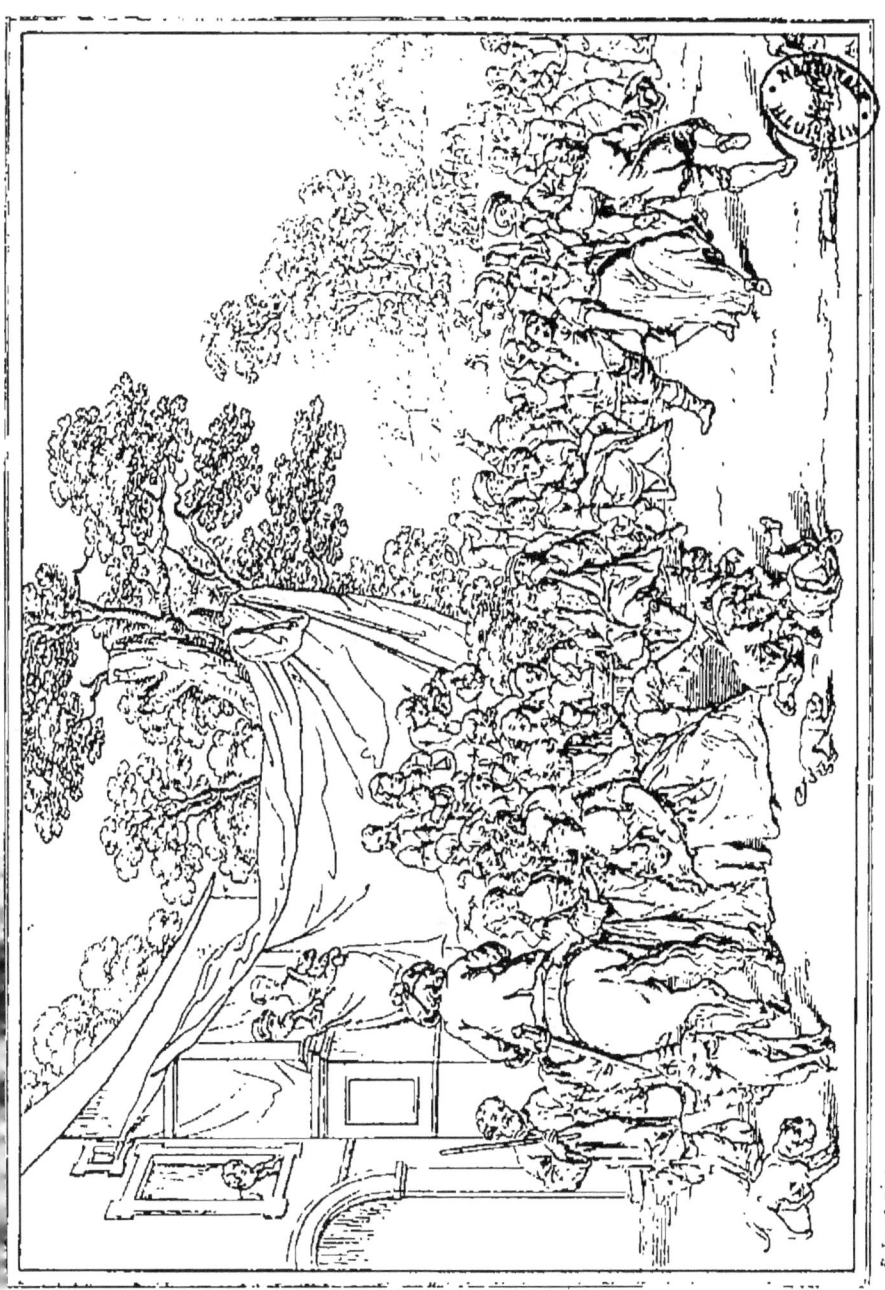

FÊTE DE VILLAGE.

FESTA DI VILLAGGIO.

FIESTA DE ALDEA.

UN PILLAGE.
UN SACCHEGGIO.

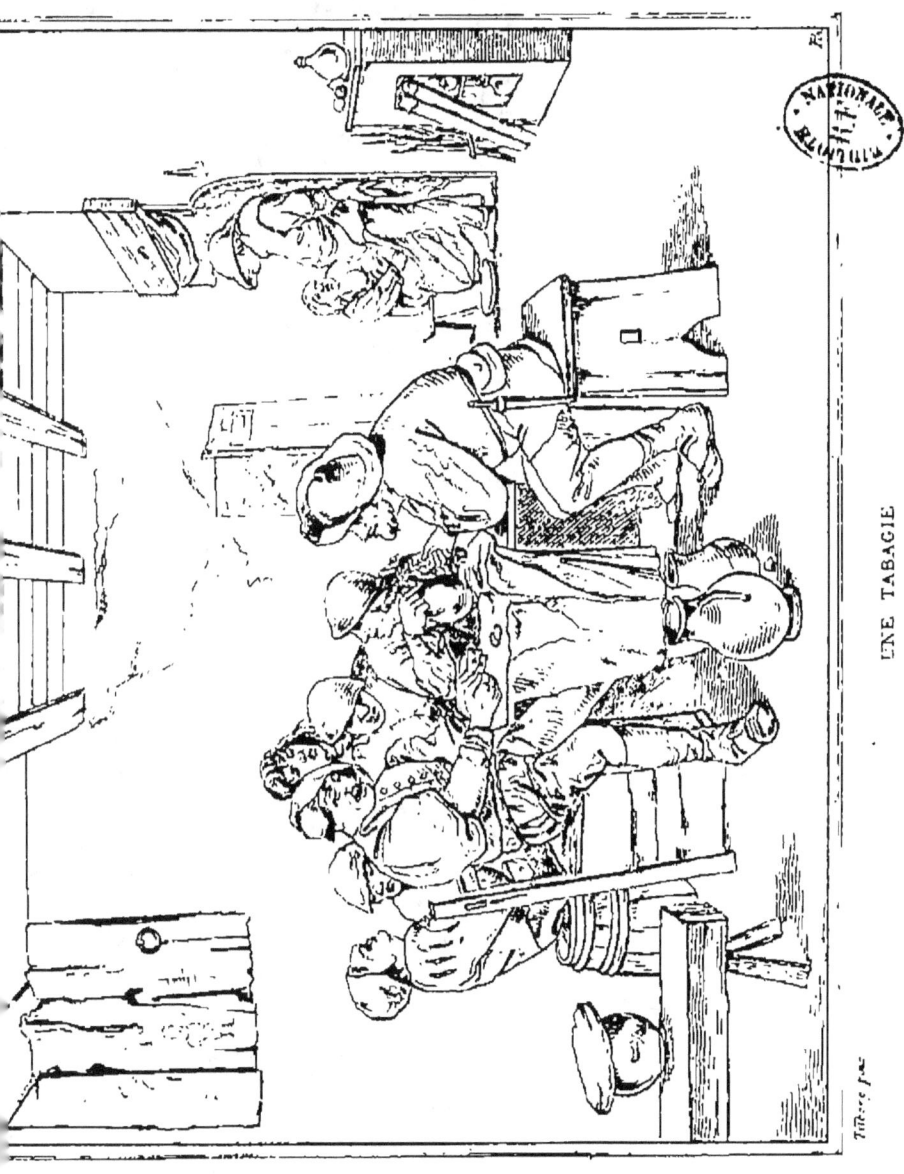

UNE TABAGIE
STANZA OVE SI FUMA TABACCO

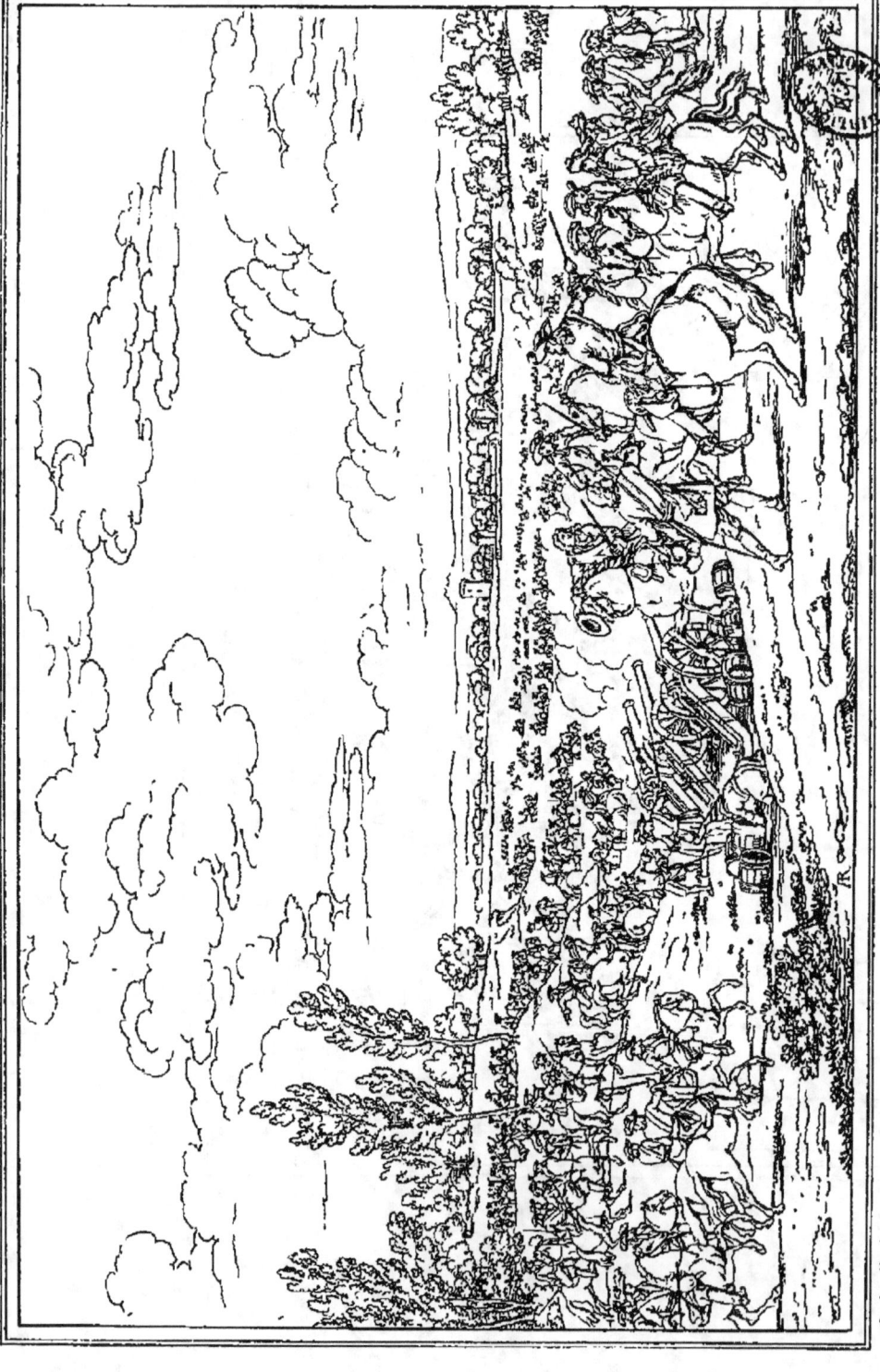

Vander Meulen pinx. PASO DEL RIN PASSAGE DU RHIN PASSAGGIO DEL RENO

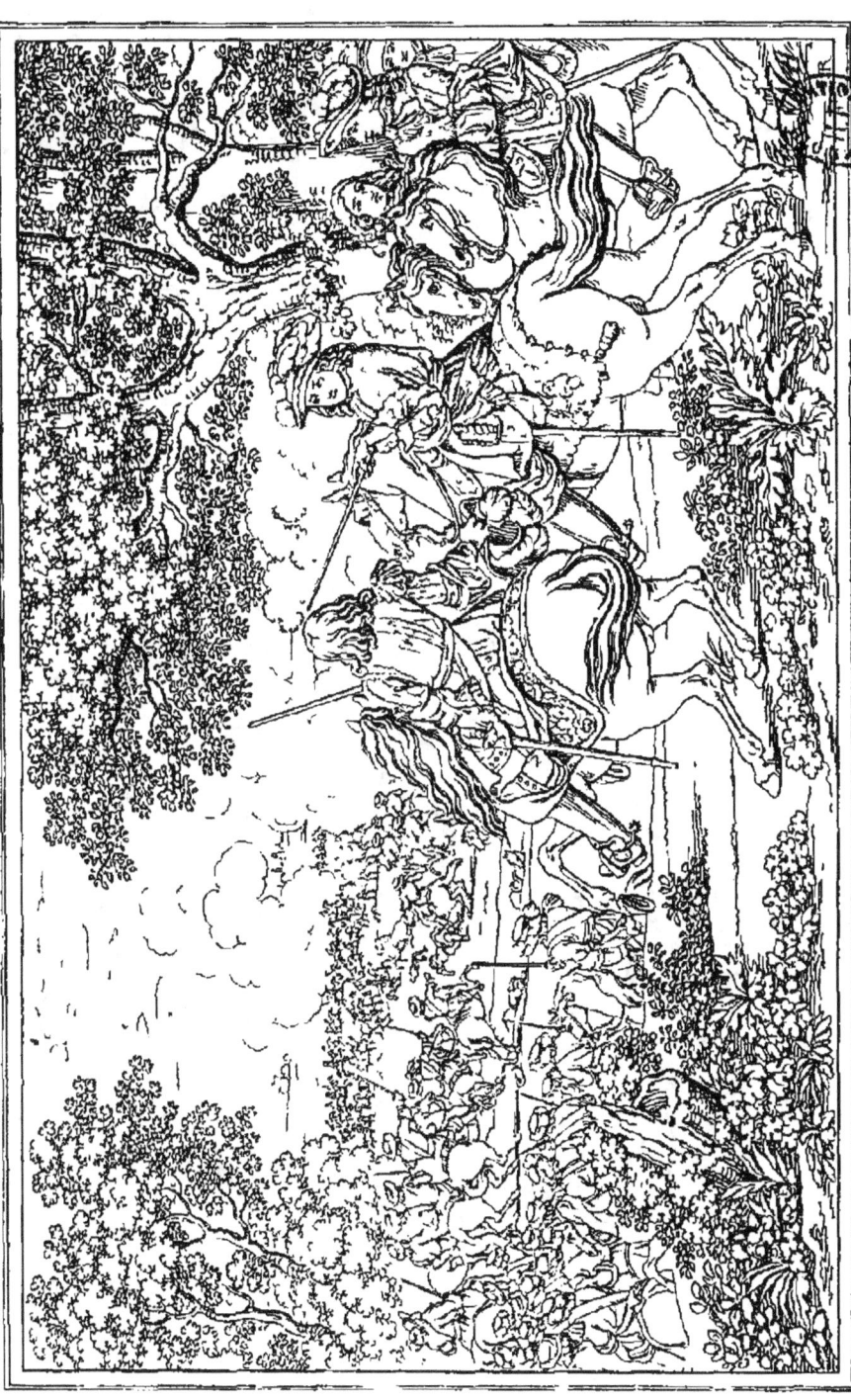

LOUIS XIV ORDONNANT UNE ATTAQUE

LUIGI XIV CHE ORDINA UN ATTACCO

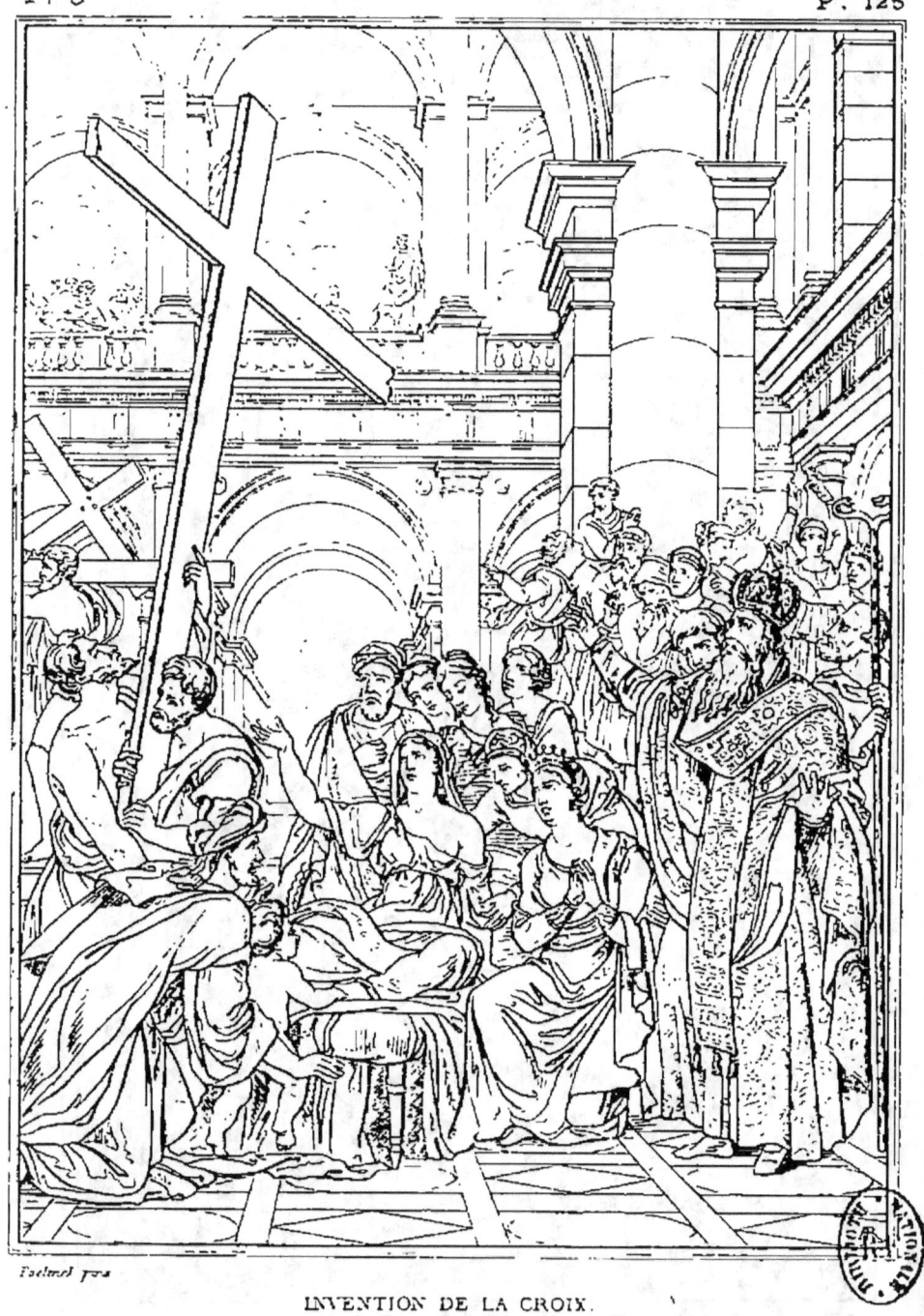

INVENTION DE LA CROIX.

INVENZIONE DELLA CROCE.

INVENCION DE LA STA CRUZ.

Ste CATHERINE, St HUBERT, ET St HYPPOLITE.
SANTA CATARINA, SANT' UBERTO E SANT' IPPOLITO.

LA FEMME ADULTÈRE.
LA DONNA ADULTERA.

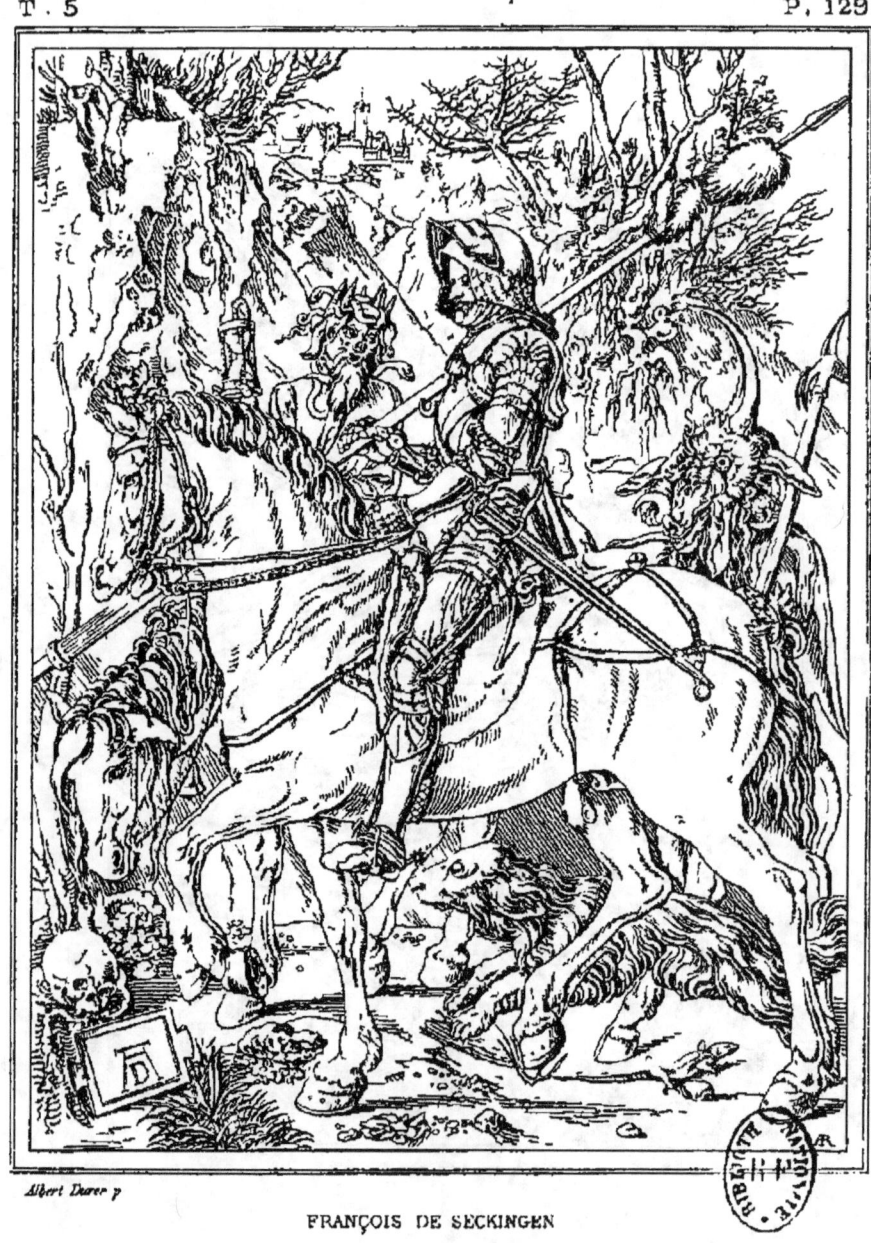

FRANÇOIS DE SECKINGEN

FRANCESCO DI SPCKINGEN

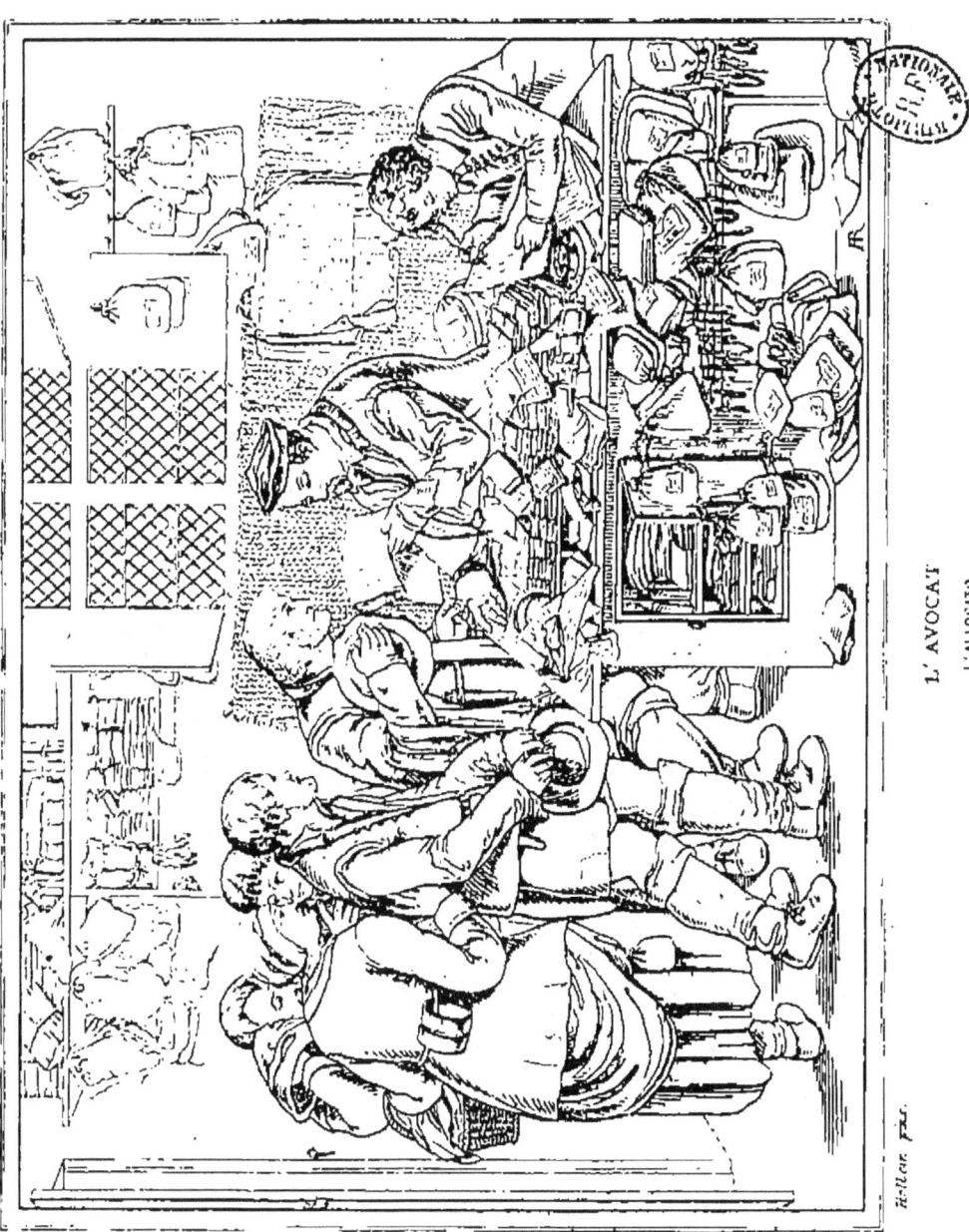

L' AVOCAT
L'AVOCATO.

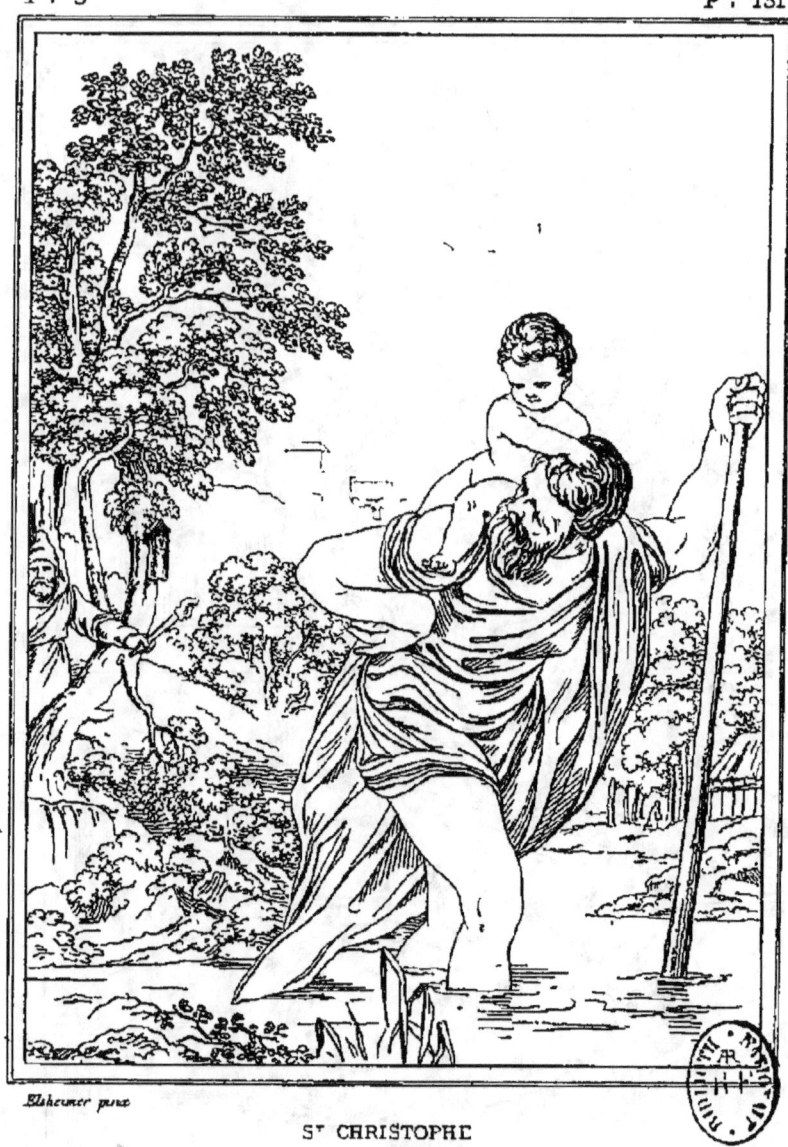

St CHRISTOPHE

S CRISTOFORO

S CRISTOBAL

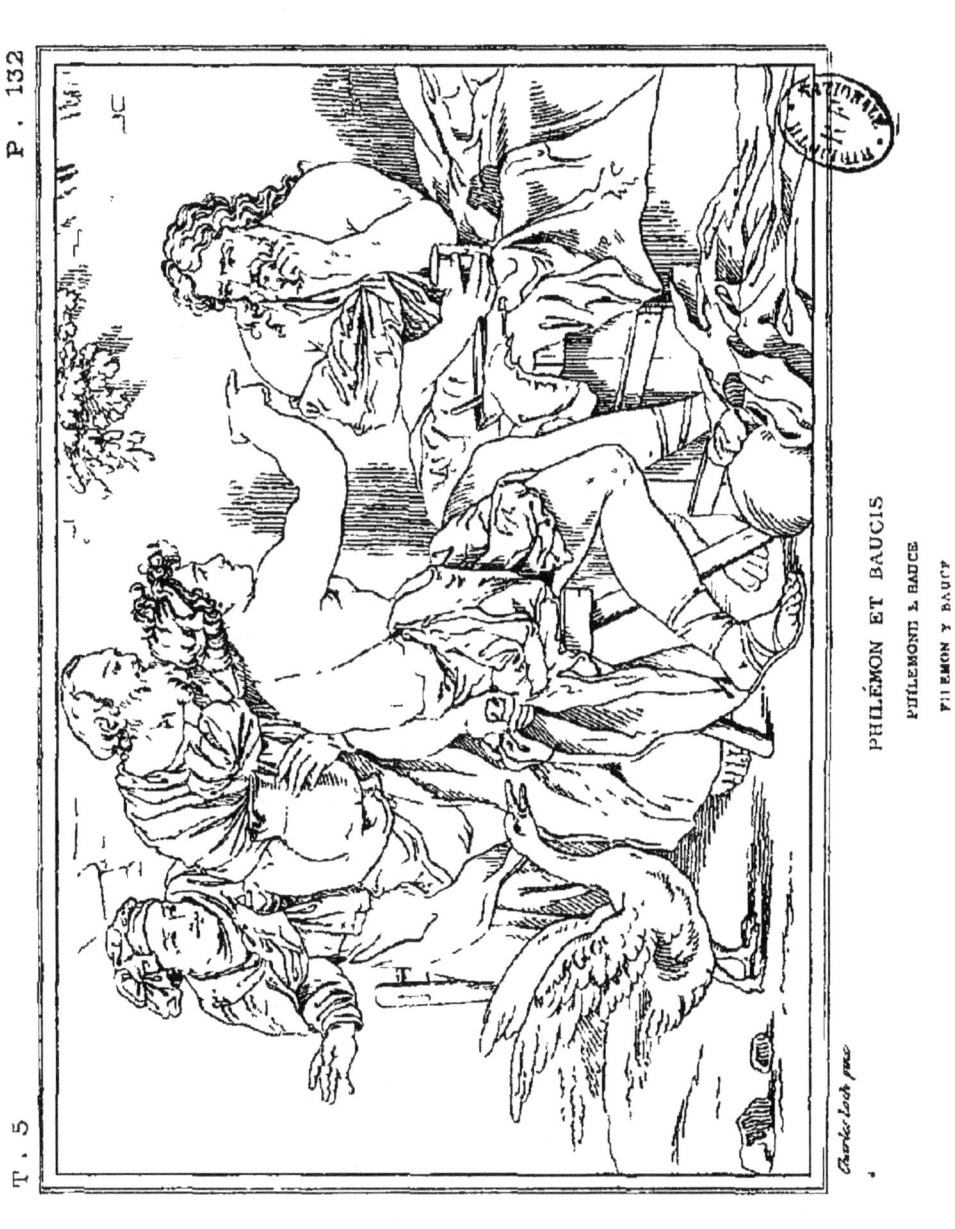

PHILÉMON ET BAUCIS

PHILEMONE E BAUCE

FILEMON Y BAUCY

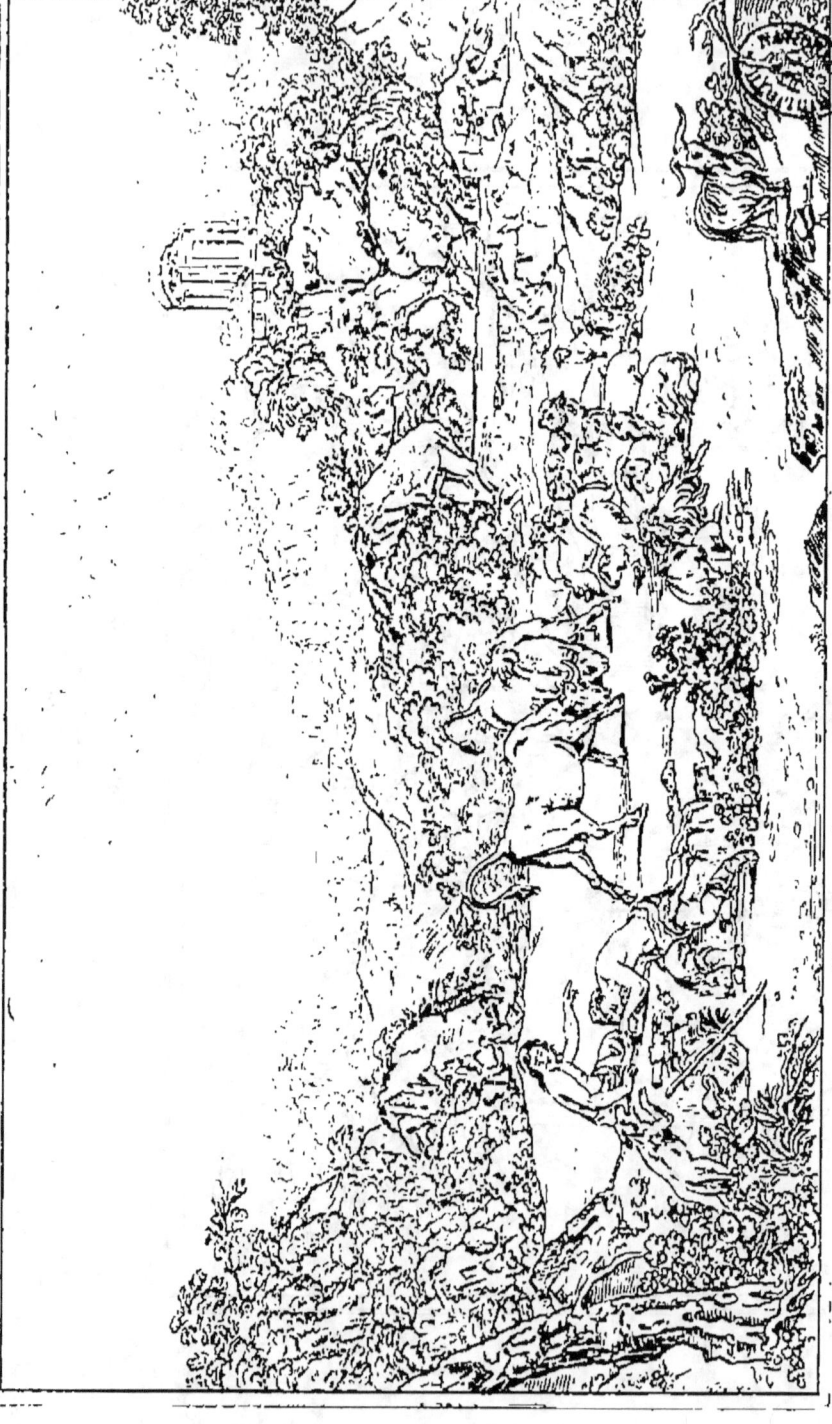

VUE DE TIVOLI
VEDUTA DI TIVOLI.
VISTA DE TIVOLI.

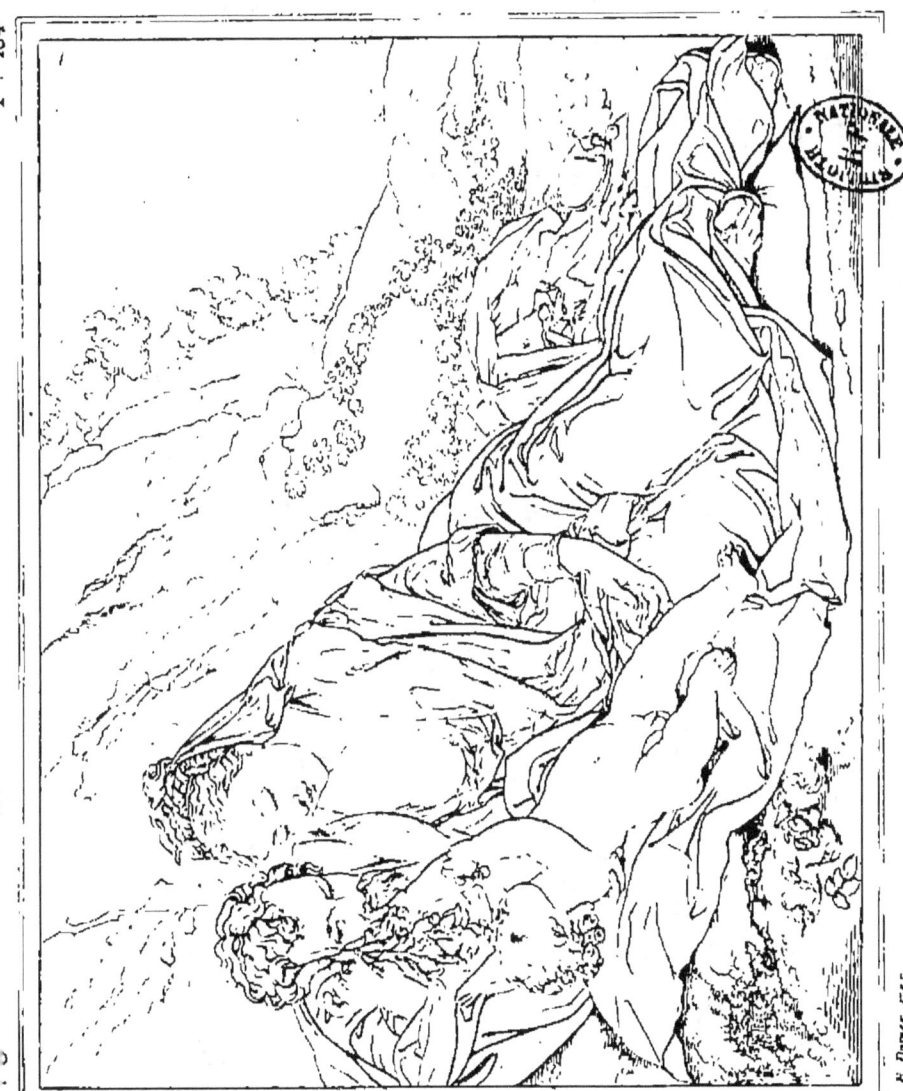

S.^{TE} FAMILLE.
SACRA FAMIGLIA.

PAYSAGE D'ARCADIE.
PAESAGGIO D'ARCADIA.
PAISAGE DE LA ARCADIA.

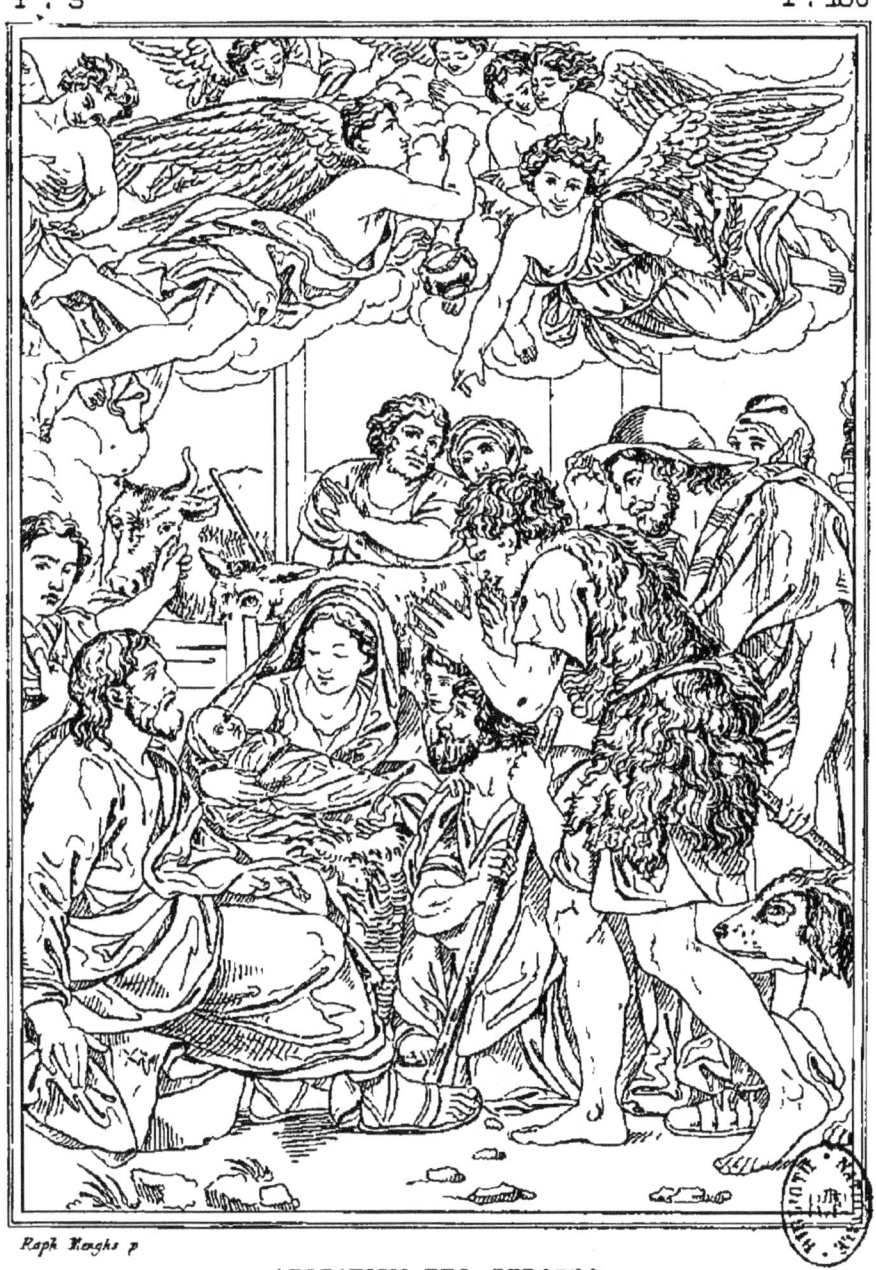

ADORATION DES BERGERS
ADORAZIONE DEI PASTORI

HERMANN ET THUSNELDA

HERMAN Y TUSNELDA

BRUTUS.
BRUTO.

VIRGINIE.

VIRGINIA.

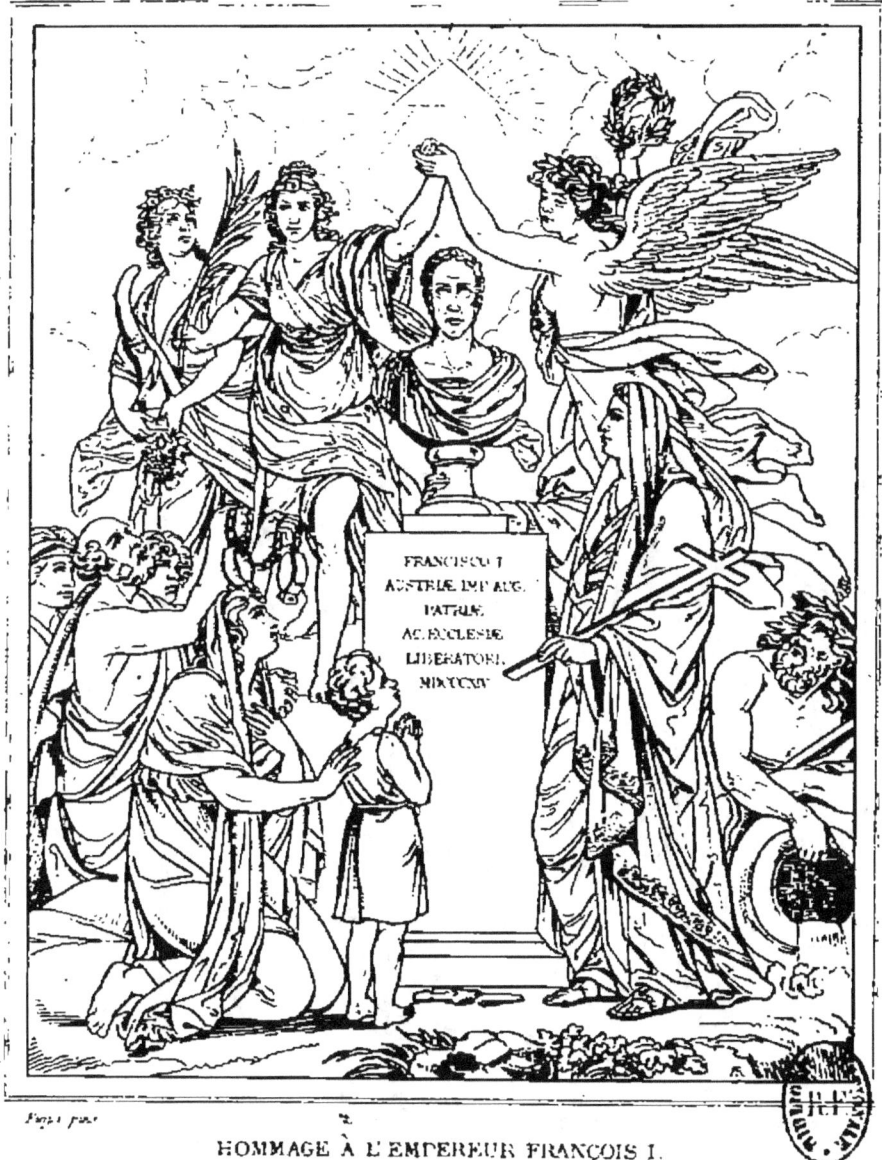

HOMMAGE À L'EMPEREUR FRANÇOIS I.
OMAGGIO ALL' IMPERATORE FRANCESCO I.

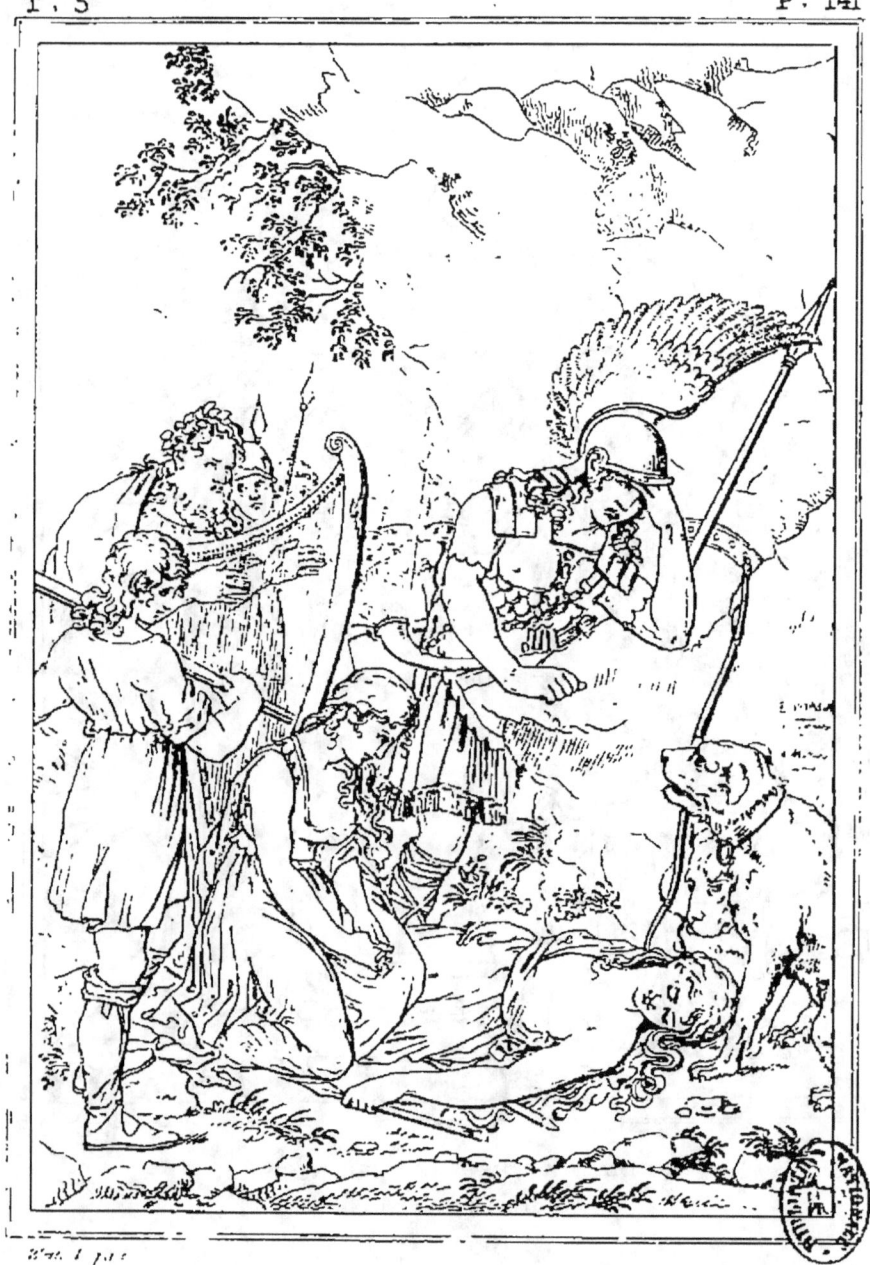

MORT DE COMALA

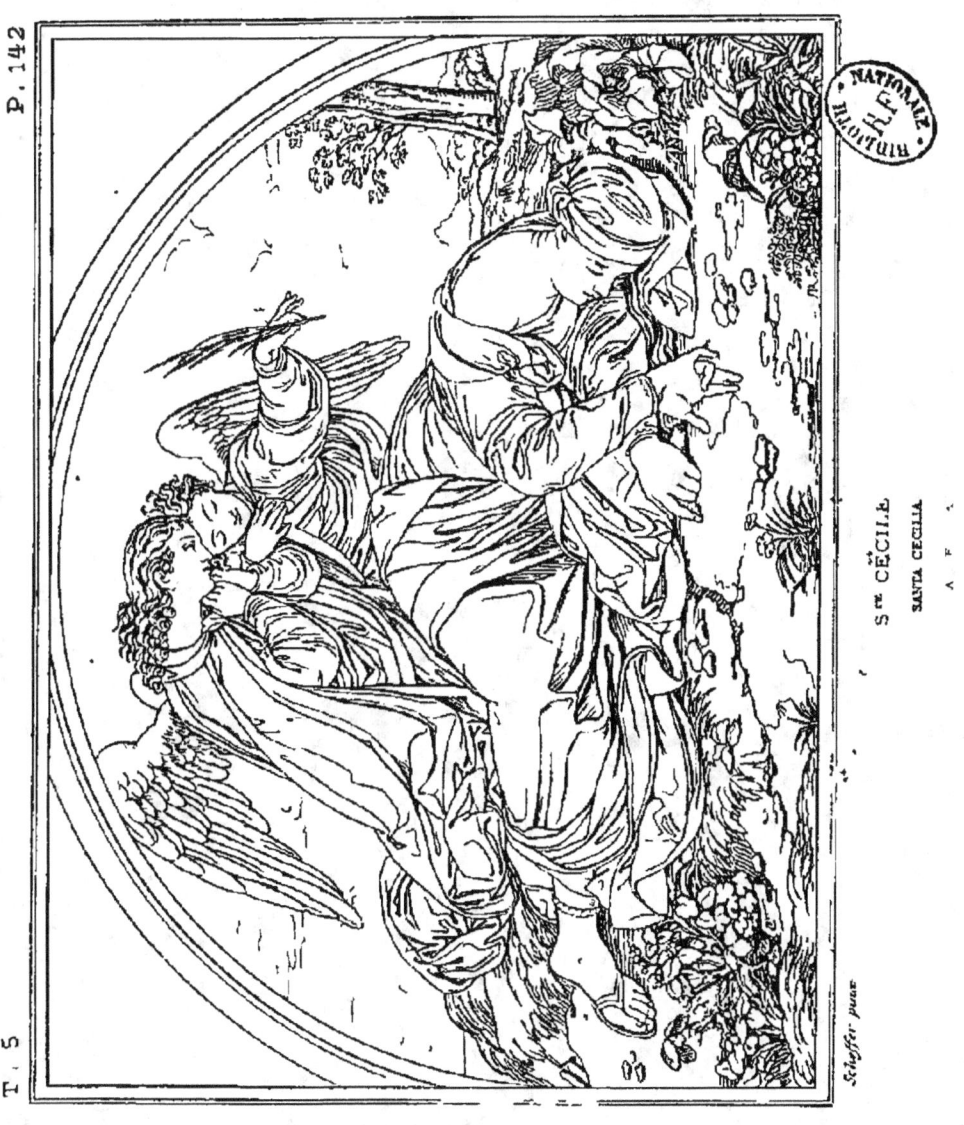

Sᵗᵉ CÉCILE.
SANTA CECILIA.

www.ingramcontent.com/pod-product-compliance
Lightning Source LLC
Chambersburg PA
CBHW071635220526
45469CB00002B/632